U0054382

亞洲音樂
Asian Music

李婧慧 編著
Lee Ching-huei

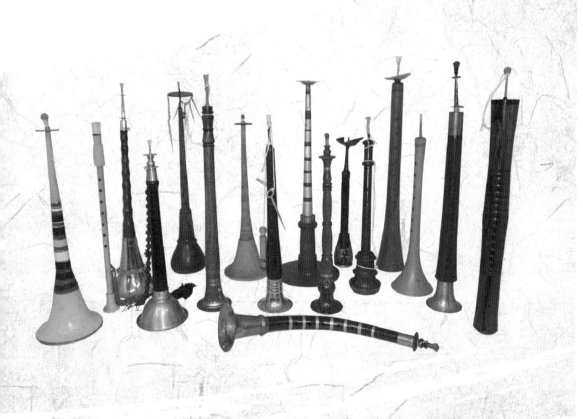

自序

　　終於，我敲起鍵盤，整理我多年來累積的亞洲音樂學習心得與教學用筆記。我既興奮──要出書了！又感激──感謝上主的恩典，和許多指導我、協助我與鼓勵我的師長、親友、學生⋯⋯。

　　本書的內容大部分來自筆者修習世界音樂的相關課程，以及研讀學界先進於相關領域著作的心得與資料，小部份是個人的田野調查或實際學習（樂器或樂種）的成果。

　　回顧我從鋼琴音樂領域跳轉到臺灣的音樂認同與研究，正是從亞洲音樂的學習中醞釀而成的。我的亞洲音樂學習，始於 1983-84 在師大音樂研究所旁聽 Dr. Arnold Perris 的「亞洲音樂」課程，雖然已印象模糊，卻是打開我的視野的開始。1985 年國立藝術學院（今國立臺北藝術大學）音樂系主任故馬水龍教授特邀美國北伊利諾大學（Northern Illinois University）韓國鐄教授回台客座教學，引進印尼峇里島的甘美朗音樂和開設世界音樂課程，我是旁聽的學生，在韓老師的引領下，我踏上了充滿大大小小美麗風景、無窮盡的世界音樂學習之路。1987 年暑假，我到北伊大選修韓老師的世界音樂與中爪哇甘美朗的暑期課程，除此之外，韓老師特地每天下午為我密集惡補峇里島甘美朗安克隆（gamelan angklung），以建立我的教學能力。此後二十多年來我幾乎年年或隔年暑假到峇里島報到，學習與調查甘美朗音樂，受到島上許多位師長們的指導與協助，包括我的甘美朗老師 I Wayan Kantor 先生與 Tri Haryanto 先生，我的第一位克差（kecak）老師 I Wayan Sudana 先生，及

調查研究時指導我很多的 Dr. I Wayan Dibia、資深藝術家 I Made Sidja 先生與兩位公子 I Made Sidia 先生和 I Wayan Sira 先生、Dr. I Wayan Rai，以及我的如師亦友 I Gusti Putu Sudarta 先生。1991/10-1992/08 我在國科會及本校的補助下，赴日本大阪的國立民族學博物館進修，在櫻井哲男教授及博物館內豐沛的研究資源的協助下，我有幸逐步研習亞洲各地音樂文化。[1] 這期間我也受益於大阪音樂大學山田智惠子教授的日本音樂史和日本音樂概論課程，以及參與雅樂研習營，受益於志村哲男先生的指導。1997 年暑假我與吳承庭連袂到印度馬德拉斯大學（University of Madras）的印度音樂系，隨 Madam Jayalaksmi 短期密集學習 Veena。短期的實作，並不是為了學習演奏，而是透過實作讓我對音樂與理論有更具體的理解。2003-06 年我到夏威夷大學攻讀博士班課程，更讓我的亞洲音樂教學知能得到統整與精進的磨練。[2] 在這麼多年的學習中，對於曾經指導、協助或支持、鼓勵我的許多師長與朋友們，內心充滿感激。

　　除了上述個人的學習與研究歷程之外，本書的編撰也從學界先進的著作中獲益良多。藤井知昭等編《民族音樂概論》（1992）是我第一本研讀的世界音樂教科書，是我準備教材的基礎；櫻井哲男先生的《アジア音楽の世界》（亞洲音樂的世界）提供我總論篇架構的參考。此外，許多世界音樂或亞洲音樂的教科書及各地音樂研究的專著或單篇文章，均提供本書許多參考資料。

　　在歷年教學過程中，感謝我的學生們的上課熱忱，讓我從學生們專注的

[1] 特別感謝民族學博物館提供非常好的學習環境與資源，尤其是圖書館及視聽情報（資訊）部門的親切協助。日本的辦公室有午茶的習慣，下午三點時辦公室同仁會不約而同準備茶與小點心，每當我在視聽室看錄影帶或聽老唱片時，三點左右視聽情報部門的同仁總會很親切地送來一份茶與小點心，讓我有精神飽滿的一個下午，至今仍懷念那段溫馨的學習生活。

[2] 世界音樂教學能力的養成是夏威夷大學音樂系博士班的一大特色。

眼神和互動中得到能量的回饋和享受教學的樂趣。此外，本書能夠順利完成，要感謝外子的最大支持，和幫我繪圖（地圖、樂器和舞台等）與拍照，感謝博賢在 2007 年時幫我拍攝樂器，也感謝馬珍妮女士、呂心純老師、吳承庭老師和傳音系的蔡淩蕙老師、張雅涵與陳又華兩位同學提供或協助拍攝照片。謝謝文編謝依均小姐與美編上承文化的用心與高效率，以及揚智出版社的盡力協助。

　　我十分樂意將我的亞洲音樂心得與學生及讀者們分享。由於編寫時間非常倉促，加上亞洲音樂的範圍廣大，對個人獨力編寫的筆者而言是一大挑戰，因此訛誤之處在所難免，敬祈指教並見諒。

<div align="right">

李婧慧

2015 年 10 月

於國立臺北藝術大學

傳統音樂學系

</div>

【目錄】

後記

參考書目

表目錄

圖目錄

譜例目錄

練習目錄

凡例與說明

　　本書主要提供給筆者任教的「亞洲音樂」[1] 課程學生的閱讀參考資料，大部分是上課教材的文字部分，其餘為補充資料，作為學生延伸學習用。

　　由於教學對象是傳統音樂系的學生，課程內容以亞洲的傳統音樂為主，作為本系學生對於本國傳統音樂學習的延伸，對於亞洲其他國家的傳統音樂與傳承、運用等有所認識，得以借鏡、啟發，以及反思與強化對我國音樂傳統的認同。

　　為配合有限的教學時間及篇幅，以及在總論篇已歸納整理亞洲的音樂理論、樂器和歌唱技法，因此地域篇省略中亞與北亞的單元，其他地區則選擇性介紹，西亞分伊朗、阿拉伯諸國、土耳其及猶太民族，南亞以印度為代表，東南亞的大陸部以泰國、島嶼部以印尼為代表，東亞介紹日本與韓國的音樂。

　　因為不同國家的名詞難以完全用漢字音譯來表達其讀音，也為了便於同學們與國際交流和資料查詢，本書的人名和專有名詞盡可能保留原文（或羅馬拼音），輔以文字說明，除了少數已有慣用的中文名稱之外，避免使用音譯的名稱。因此文中出現中、英文或羅馬拼音夾雜的情形，尚祈讀者理解。

　　因影音資料及部分圖片的授權取得不易，本書無法提供這方面資料。所幸現在網路上影音圖文等資料很豐富，讀者可自行上網搜尋相關的樂種或樂器影音、圖文資料等參考。

[1] 國立臺北藝術大學傳統音樂系大四必修課程 (101 學年之前為大三必修)。

本書使用的符號如同一般的慣用符號：

1. 〈 〉用於樂曲曲名、單篇文章篇名，及中、日文 CD 標題。

2. " "用於外文的曲名及單篇文章的篇名。

3. 《 》用於書名及影片標題。英文書名或 CD 標題則以斜體表示。

4. 「 」用於專有名詞或強調用，以及引文。

5. （ ）內為補充說明。

6. 譜例上的特殊符號於該譜例說明之。

亞洲音樂
Asian Music

李婧慧 編著

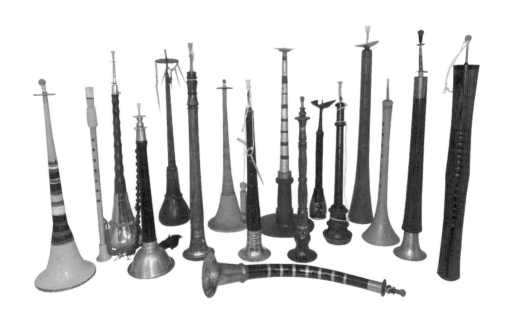

前　言

為什麼要學習「亞洲音樂」（或世界音樂）？或者，我為什麼要教亞洲音樂？我想帶給學生們什麼？我的回答是：

視野（國際觀）→修養（尊重）→反思（對自己的傳統的認同與使命感）

一、具備國際觀的視野是今日地球村公民所不可缺

首先，什麼是國際觀，或者說世界觀？為何重要？「身為青年創業導師的李開復，認為臺灣年輕人最需要擁有的能力是什麼？答案是：世界觀。」[1]「所謂世界觀，就是關懷世界上發生的事情，去了解那些重要的事，然後用不同角度、文化來思考問題，讓自己有更多的 perspective（觀點），對一件事情有更多角度的看法，叫做 critical thinking（批判式思考），那是特別重要，跟世界觀也挺有關係的。」[2] 上面這兩段提示了我們世界觀和多元多角思考的重要。而作為文化之重要組成的音樂，正是幫助我們建立國際觀視野的重要媒介之一。

小泉文夫在其著作《呼吸する民族音樂》（1983）提到為何要學習世界各民族的音樂[3]，第一個理由在於消除音樂偏見，不論是愛國愛鄉的精神，或

[1] 林惟鈴〈李開復談世界觀　走出島內天花板〉，載於《今周刊》第 964 期（2015/06/15），第 54 頁。
[2] 同上。
[3] 日本的「民族音樂」指的是世界各民族的音樂。

歐洲音樂的優越感，透過世界各民族音樂的接觸，能從音樂文化相對的價值觀，轉而關心世界，開闊視野，欣賞世界各國的音樂。

因之，在全球化的時代多元文化的學習已是趨勢，認識其他國家的社會與文化也成為必備的常識。有鑑於此，八十六學年度起教育部訂國民中學音樂課程標準中，三年級（今九年級）的課程內容就有「各國民族音樂」一項，九年一貫教育也強調本國與國際觀，高中音樂課本也編入各國音樂的介紹，雖然篇幅不多，而世界音樂或以亞洲為主體的亞洲音樂課程，亦見於許多大學的課程（音樂系或通識科目）中，這些都有助於增進臺灣社會公民的國際觀。

二、從亞洲音樂於世界音樂文化的意義來看

二十一世紀的亞洲，其音樂與世界音樂有何關係？在西化等同現代化的今日，當亞洲人自覺地、努力地保存傳統音樂時，亞洲音樂文化對於世界音樂文化的角色與貢獻為何？

長久以來亞洲音樂的獨特元素，啟發與影響著西方作曲家的作品。舉例來說，印尼的甘美朗（gamelan）音樂帶給作曲家德布西（Claude Debussy, 1862-1918）的影響就是一個著名的例子。隨後從 1930 年代美國的東方主義興起，轉向亞洲尋求新的音樂語言與表現方式，受到甘美朗音樂影響的作曲家數以輩出，包括 Colin Mcphee（1900-1964）、Benjamin Britten（1913-1976）、Lou Harrison（1917-2003）、Steve Reich（1936-）等。[4] 近年來跨文

[4] 詳見韓國鐄著（2007）〈面臨世界樂潮 耳聆多元樂音─甘美朗專輯序〉、〈甘美朗的世界性〉，載於《樂覽》第 102 期，第 5-8、21-28 頁。

化的創作蔚為盛行，例如美國的 BALAM[5] 舞團從峇里島舞蹈中得到啟發，創作出結合東西方的現代舞表演內容。在這樣的脈絡下，李遠哲的一番話：「當英語成了國際語言後，亞洲的文化價值也因此逐漸被忽略，如何將亞洲文化留在世界主流文化中，為亞洲人尋找自我之路，將是未來努力的目標。」[6]音樂亦然──當西樂成了「國際音樂」之後，亞洲的音樂價值也逐漸被忽略，將亞洲音樂留在世界主流音樂中，為亞洲人尋得自我之路，是吾人，尤以傳統音樂學習者的同學們努力的目標。

三、藉拓寬視野，學習尊重不同的民族與文化

本課程的目標之一是所謂的「知己知彼」，但非為「百戰百勝」，而是為了民族文化間能夠互相認識、互相欣賞，亦即增進對不同國家或族群的了解，從而學習尊重不同的民族與文化。再者，宏觀的學習，尤其是透過與我們關係最密切、文化上或多或少有親屬關係的亞洲音樂、舞蹈或戲劇等的認識，不但可以增廣見聞，更有助於吾人了解傳統音樂於亞洲大文化中的來龍去脈，對我族音樂文化的歷史與特色能有更清楚的定位，和更深一層的認識與啟發。也就是從宏觀的立場結合微觀的理解，達到知己知彼的目標。例如，以嗩吶為例，透過亞洲音樂的學習，了解到它源自西亞，同時也有機會認識西亞的 zurna，以及它傳到世界各地，產生許多大同小異的親戚：原理相同（雙簧），形制與聲音雖基本相同，卻千變萬化的各種嗩吶族。

反過來看，如果對不同的文化沒有基本的認知和尊重的話，往往產生一

[5] BALAM Dance Theater, 1979 年成立於紐約，BALAM 一字是 BAL（Bali）與 AM（America）的組合。
[6] 2000 年 6 月 9-11 日於臺北市文化局主辦的亞太城市文化高峰會議的演講，講題「亞洲文化的困境」。

些不必要的誤解與不當的批評，下面是一個經常被提起的例子：

> 當白遼士在 1852 年參觀倫敦世界博覽會批評所聽到、見到的東方音
> 樂、舞蹈，說出了這樣的話「那首歌⋯總之是一首由亂七八糟的器
> 樂伴奏的歌⋯想想那一連串鼻音、喉音、嚎叫、嚇人的音響，可以
> 比擬於剛睡醒的狗，伸肢張爪所發出來的聲音⋯我不要再形容這種
> 野貓嚎哭、死亡呼鳴、火雞尖叫了，這些異邦人的舞蹈也和他們的
> 音樂一樣，我從未見過如此可怕的彆扭，你會見到一群魔鬼在扭轉、
> 跳躍⋯」，白遼士所聽到、見到的是風靡江南的蘇州彈詞，以及印
> 度舞蹈。雖然形容前者過於誇張卻也是實情，蘇州彈詞馬調、余調
> 的低迴與高亢的尖團字調，用了不少不合西方美聲法的觀點的鼻音、
> 喉音，卻是忠實地表達了吳語方言之美；印度舞蹈的手足、眼神婉
> 轉細膩的表情，配合了塔不拉鼓的律動，恰如其分的表達了複雜節
> 奏的律動，真是所說的「魔鬼的跳躍」？兩種迥異於西方的藝術皆
> 有眾多的追隨者，卻在自以為文化優越的白遼士眼中成了離經叛道
> 的異邦藝術。[7]

這是法國作曲家白遼士（Hector Berlioz, 1803-1869）在歷史上留下來的
負面形象。為什麼會這樣？然而在 1889 年巴黎的世界博覽會上，德布西聽
了爪哇的甘美朗音樂，不但讚賞有加，也將甘美朗音樂元素應用在作品中，
甚至提到，相比於中爪哇甘美朗音樂，帕勒斯特那（G. P. da Palestrina, 1525-
1594）的對位簡直是兒戲。[8]

下面引用民族音樂學者與作曲家駱維道牧師的一段話來回應這個問題：

[7] 朱家炯〈主編的話〉，載於《北市國樂》第 162 期（民 89 年 8 月）。
[8] 參見韓國鐄〈甘美朗的世界性〉，載於《樂覽》第 102 期，第 22 頁。

　　問題的關鍵不在於音樂本身，而在於聆賞人的文化背景與態度。記得自己初中一年級首次應同學之邀，前往空軍俱樂部觀看京戲時，就因無法忍受那「鬧台」嘈雜的鑼鼓聲音被逼跑出來。後來又好奇跑到門口觀望，當那演員用很「粗的喉音」，唱到 161322----，又把末音延長時，觀眾大叫「好！好！好！」掌聲四起，興奮至極。我感到非常可笑，那有什麼好聽，到底好在那裡？經過了近二十年之後，我才恍然大悟——那「好」是好在中國音樂文化與戲劇結晶的表現，是文化圈外的人所難以理解的。想到這裡，自慚與 Berlioz 正是半斤八兩，同是<u>站在自己狹窄的文化經驗與價值，在批判自己所不懂的藝術</u>。[9]

　　的確，我們常常不自覺地站在自己狹窄的文化經驗與價值，甚至將西樂內化為自我文化經驗，來批判自己所不懂的藝術。因而學習尊重不同文化相形重要，其首要之實踐，正如麥耶斯（Helen Myers）說道：「在文化與文化相互之間，避免價值的判斷與等級的排列。」[10] 吾人應避免以自己或西方的標準來衡量另一種文化——這也是本課程的核心目標之一。

　　上面的例子，讓我想起一句常聽到的標語「音樂是國際語言」，是嗎？以北管戲曲演唱 [11] 為例，其嗓門分為粗口與細口，當後者（用於小旦、正旦與小生等角色）於演唱時，不但壓緊嗓門以小嗓表現，尚且在唱詞的處理上，適時加入了無意義的聲詞「咿」，如果不懂這種唱唸的表現機制的話，無從得知嗓門與聲詞所代表的劇中角色的社會性別與性格，當然聽不懂這種音樂

[9]　《教我頌讚》（1992，人光出版社），第 329 頁。筆者加底線。

[10]　見 Helen Myers（1986）"Ethnomusicology"，收錄於 *The New Grove Dictionary of American Music*，vol.12，第 61 頁。

[11]　關於北管戲曲的演唱，詳參呂錘寬（2011）《北管音樂》（臺中：晨星），第 295-296 頁。

語言了。因此，音樂不只是聲音的藝術，尚與其民族社會與文化背景相關，隱含著象徵性的符碼，不是該文化圈或未具該素養的人們，未必聽「懂」。因此「音樂是國際語言」這句話是以歐洲古典音樂為中心的說法，並不適用於多元多樣、世界各國各民族的音樂。

四、學習亞洲音樂對於今日臺灣社會的意義

除了上述透過對各國音樂的認識，增進對不同國家民族的了解，學習尊重不同的文化之外，有鑑於近三十年來，新移民與移工[12] 陸續移入臺灣，臺灣的社會人口結構逐漸改變。就新移民來看，絕大多數為跨國通婚（與臺灣男性國民結婚）的女性新移民，除了原籍中國者之外，以來自東南亞的移民為多。換句話說，在全球化與異國通婚的影響下，今日臺灣已呈現新移民社會的面相。[13] 我們除了努力協助新移民認識與融入新家鄉的文化與生活之外，相對地，也應該培養社會公民對新移民原生文化的認識和尊重。因此，亞洲音樂課程中的東南亞音樂單元，有助於臺灣社會公民對東南亞音樂文化的認識、促進不同族群間的相互瞭解，不但因應今日臺灣多元文化社會公民素養的需求，同時有益於促進社會的和諧與相互尊重。

五、觀摩他人，反思自我——對自己的傳統的認同與使命感

[12] 以來自東南亞的勞工為主。
[13] 參見陳昀昀著（2013）〈「文化與影像—新移民生命的故事」課程設計實例探討〉，載於《通識學刊：理念與實務》2/2 期，第 153 頁。

　　知己知彼的意義，更在於從知彼反思自我，更能看清自我的特色，深化自我的認同，體認自我音樂傳統的意義，以激發對於傳統音樂的使命感。換句話說，透過亞洲音樂的學習，期待對我國音樂文化與歷史有更深刻的認識，並反思我國傳統音樂文化於亞洲音樂文化之定位與角色，思考在西化的今日，吾人如何努力保有自己的特色（保存傳統音樂文化），在世界音樂舞台上保有一個與世界分享的空間，以及個人的文化認同與使命感。

　　以我個人的生命歷程為例，猶記得 1988 年我與蔣嘯琴[14] 在 Dr. Robert Brown （1927-2005）的帶領下，在峇里島與中爪哇參訪學習。7月9日（週六）晚上在峇里島培里阿坦村（Desa Peliatan）觀賞甘美朗樂舞展演，是一個定期的觀光展演節目。在觀賞中，我深深地被樂師們散發著光芒的眼睛所吸引，那充滿自信和以其音樂為榮的眼神閃閃發光，彷彿告訴觀眾：「我們的音樂，這麼特別，這麼美！」我好羨慕那種眼「光」，好美！但我沒有；當時的我，對自己的音樂文化只懂皮毛。當下我告訴自己，「這種發光的眼神，我也要！」後來我之所以轉向臺灣的傳統音樂南管與北管，尤其是後者的學習與研究，正是觀摩他人，反思自己的結果。我很幸運也很感激有機會在國立臺北藝術大學傳統音樂系服務，在絕佳的環境中成長。如今的我，眼神中同樣有著充滿自我文化認同與自信的光芒，這種認同與自信，帶給我充沛的能量於教學與研究工作上。我十分樂意將我的經驗與學生們分享，一起從亞洲音樂的學習中反思自我的使命與意義，從中再建立文化認同與自信。

[14] 當時任教於國立藝專舞蹈科（今國立臺灣藝術大學舞蹈系）。

總論篇

亞洲是世界上最大的一洲，面積約 4,458 萬平方公里，分布著 51 個國家（2015 年）。亞洲也是世界上人口最多、密度最高的洲，全世界約 60% 的人口在亞洲，總計約 43 億 7 千萬。除了最大洲和最多人之外，亞洲對我們所在的世界有什麼意義？

亞洲是世界文明起源的重要地區，包括兩河流域、印度河流域、黃河流域等世界文明發源地，分別在西亞（亞洲西部）、南亞與東亞。亞洲是所有世界性宗教的誕生地，包括印度教、基督教、佛教、伊斯蘭教、猶太教、錫克教、道教和祆教。而且自古以來在煉銅造樂器（例如曾侯乙編鐘），以及造紙、印刷術、數學（例如阿拉伯數字）等工藝和科技，走在世界先端，如同今日的高科技發展在世界上佔舉足輕重的地位一般。那麼，亞洲有什麼樣的音樂文化？有什麼特色？尤其在音樂理論、樂器種類及音樂實踐技法方面。亞洲的音樂對世界音樂文化有什麼樣的意義？

下面讓我們從總論和各論（地域篇），分別探討亞洲的音樂文化中，地區性與共通性的特色，並思考我們的音樂，亞洲的音樂，對我們和對世界文化，對人類文明發展的意義。總論篇以亞洲音樂的特色和樂器為主，以下先從亞洲的分區，及音樂與生活切入；接著第一～三章分別介紹亞洲音樂的節奏、音階與旋律形成、特殊歌唱技法，第四章則以樂器的分類介紹和統整為主。地域篇則從西亞、南亞、東南亞、東北亞，各選定一至數個國家的音樂介紹之。

亞洲分區

　　一般將亞洲分為西亞、南亞、中亞、北亞、東南亞、東北亞（東亞）等
區域，各區主要國家列舉如下（請對照圖 1-0 亞洲簡圖）。其中西亞、南亞、
東南亞及東北亞國家，地圖上以編號標出，請對照內文自行將國名填入，以
加深印象。[1]。

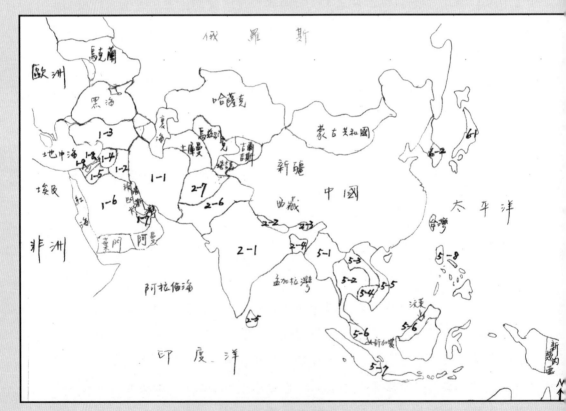

圖 1-0 亞洲簡圖

[1] 本書地圖及介紹內容僅列入各區重點國家，詳細地圖及國家請參考世界地圖。

1. 西亞

主要介紹伊朗(古名波斯)、伊拉克、土耳其、阿拉伯諸國及以色列等,相關國家有(請依編號對照圖1-0亞洲簡圖,下同):

1-1伊朗(Iran);1-2伊拉克(Iraq);1-3土耳其(Turkey);1-4敘利亞(Syria);1-5約旦(Jordan);1-6沙烏地阿拉伯(Saudi Arabia)、1-7阿拉伯聯合大公國;1-8黎巴嫩(Lebanon);1-9以色列(Israel);以及波斯灣沿岸的科威特(Kuwait)、巴林(Bahrain)、卡達(Qatar)和阿拉伯半島南端的阿曼(Oman)、葉門(Yemen)等。

2. 南亞

以印度為中心,包括:

2-1印度(India);2-2尼泊爾(Nepal);2-3不丹(Bhutan);2-4孟加拉(Bangladesh);2-5斯里蘭卡(Sri Lanka);2-6巴基斯坦(Pakistan);2-7阿富汗(Afghanistan)。[2]

3. 中亞

主要為哈薩克(Kazakhstan)、烏茲別克(Uzbekistan)、土庫曼(Turkmenistan)、吉爾吉斯(Kyrgyzstan)、塔吉克(Tajikistan)等五國,以及新疆和西藏。

4. 北亞

包括蒙古(Mongolia)及俄羅斯(Russia)的西伯利亞(Siberia)。

5. 東南亞

[2] 阿富汗因位居西亞、中亞、南亞之中,另有將其劃分為西亞或中亞國家者。

分島嶼部與大陸部兩部分。大陸部：包括緬甸、泰國、寮國、柬埔寨（高棉）、越南、西馬來西亞；島嶼部包括印尼、菲律賓、東馬來西亞、汶萊、新加坡。臺灣的原住民文化屬於東南亞文化圈。

5-1 緬甸（Burma 或 Myanmar）、5-2 泰國（Thailand）、5-3 寮國（Lao）、5-4 柬埔寨（Cambodia 或 Khmer）、5-5 越南（Vietnam）、5-6 馬來西亞（Malysia）、5-7 印尼（Indonesia）、5-8 菲律賓（The Philippines）

6. 東北亞

除了臺灣、中國之外，還有 6-1 日本（Japan）、6-2 韓國（Korea）。

音樂與生活

作為文化重要組成之一的音樂，其存在與發展與吾人社會生活的關係十分密切，因此亞洲音樂的學習，音樂與生活是一個很重要的切入點。以韓國的 Pungmul （風物，或稱 Nongak，農樂[3]）發展為 samulnori（四物）為例，具體說明如下。

Pungmul 原是戶外演奏性質的傳統農村生活音樂，用於各種儀式、神明造訪、民俗節慶、農村共同體的農忙工作及休閒娛樂等，其樂曲編成因地區而異。1978 年後被精緻化、舞台化（如後文說明），取其精華而發展為「四物」：以四件打擊樂器為主的合奏。

Pungmul 包括鑼鼓樂合奏、舞蹈與歌唱。每當割稻季節，農夫們輪流到各家稻田幫忙割稻，在前往稻田時，他們組成行列，邊走邊敲打杖鼓、小鑼、

[3] 農樂（nongak）是始用於日本殖民時期（1910-1945）的稱法，意指農民的音樂。韓國稱風物（pungmul）。

大鑼、puk（buk，桶形鼓，座鼓）及吹太平簫（同嗩吶，pungmul 唯一的旋律樂器），這種編制類似北管牌子（鼓吹樂）的樂器編成，但以鼓為中心，由小鑼領奏。在工作期間，他們也會演奏自娛。待一日工作完畢，成群結隊返回村子家時，又是一路演奏，村子裡的婦女們聽見了遠處 pungmul 的聲音，知道男人們回來了，便開始準備晚餐，飯後又是一群人一起演奏自娛。這就是農村的音樂生活！幾乎每個村子都有其 pungmul，每村都有一座寺廟，寺廟支持這種音樂。每年的祭典之前，便召集年青人（男性）學習 pungmul，以便在儀式節慶中表演。隨著農村人口往都市移居、生活形態改變、及西化的影響，上述的傳統音樂生活漸漸式微。

1977 年一座專為韓國傳統音樂與舞蹈而新建的表演廳於首都落成，邀請藝術家們共襄盛舉，次年二月的首場演出就是由金德洙（Kim DukSoo）[4] 領軍的四位演奏者將 pungmul 加以改編，搬上舞台——即採用 pungmul 的四件主要打擊樂器合奏，即興變化各種節奏的「四物」，並改為坐姿演奏，面向觀眾，造成轟動。此後大學生、工人團體、各種工會團體紛紛組成這種樂團，變成全國性的流行，並且具商業演出的性質。如今這種都市化、舞台化的四物，成為具代表性的韓國音樂、韓國人的喜好、和「新」傳統音樂的代表。

從這個例子我們可以看到音樂與生活的關係，以及音樂如何適應、或如何走出其生存空間所做的改變。Pungmul 從農村生活發展而來，卻在現代化的影響下，逐漸失去其發展空間之際，在藝術家們的創意巧思與努力下，發展出新的、旺盛的生命力，並且適應現代的生活與實踐的空間。

[4] 金德洙（1952-），杖鼓演奏者，現任教於韓國綜合藝術學校（簡稱韓藝大，Korean National University of Arts）。

第一章　亞洲音樂的節奏 [1]

　　什麼是節奏？節奏（rhythm），指音樂上的抑揚緩急，[2] 即強弱快慢，係由長短音的組合，加上強弱音的配合。節奏可以單獨存在，或與旋律融合。而我們常說的拍子（或節拍），則指強弱拍的規律反覆。

　　當我們談論音樂時，常用到旋律、和聲和節奏等名詞。其中旋律和和聲多用於音樂名詞，相對地，節奏一詞除了用於音樂之外，也廣泛用於其他方面。此因在許多現象中存在著節奏，例如宇宙的運行，地球繞著太陽轉，其公轉、自轉，有以一年為周期者，有以一日為周期者，不論春夏秋冬或晝與夜，均是宇宙運轉的節奏；而吾人的呼吸、脈搏、肢體動作、走路、跑步等均有節奏；此外，生活中一日的活動、一周的工作（如課程表）、年中行事等，均是不同周期的生活的節奏。文學中的詩詞也包含節奏，其濃縮的表現形式，使得節奏相形重要。節奏並不只存在於時間中，在二度空間的繪畫、圖案設計，如壁毯的連續圖案等，均呈現出節奏感，此為存在於空間的節奏。因此，節奏以各種形式存在於時間與空間中，於音樂、文學、美術及人類生活中，幾乎可說是無處不在了。

　　回到音樂上，常聽說：「音樂有三要素，節奏、旋律、和聲。」然而，這是指西洋古典音樂的場合，尤以十七世紀調性音樂（大調、小調）盛行之

[1] 本章主要參考櫻井哲男著 (1997)《アジア音樂の世界》（京都：世界思想社）第 1 章的架構和部分內容，再參考其他文獻著作，增訂而成。感謝櫻井先生於亞洲音樂研究的貢獻，本文如有訛誤或不妥之處，由筆者負全責。

[2] 參見王沛綸編著 (1976)《音樂辭典》（臺北：樂友書房）。

後。三要素中的「和聲」，在中世紀以前的歐洲音樂尚未見及，何況在許多非西方古典音樂中，和聲並非必要存在。

因此不問時代或地區，音樂最不可缺的其實是旋律與節奏；然而還有例外，例如如單音的打擊樂器、口簧（jews harp）[3] 或單純鑼鼓樂的合奏（例如北管的鼓介）等，並不製造旋律。因此，可看出所有音樂的共同點是「節奏」。沒有「和聲」的音樂很常見（至少在亞洲是撿拾即是），不含旋律的音樂也可找到一些例子（例如上述北管的鼓介或許多鑼鼓樂合奏，只有節奏和音色的組合），但是沒有節奏的音樂可就找不到了。因此節奏是所有音樂中不可缺的要素。

那麼，什麼是節奏感？——小泉文夫（1927-1983）提出音樂的節奏感包括四個條件：時間的變化、沒有一定的變化方向、其變化可以反覆辨認，及變化中具聽覺的要素。因此，一言以蔽之，可以從聽覺辨認出的時間的流動，非定性的反覆變化，是為節奏感。[4]

與音樂節奏有緊密關係的是語言及身體運動；就前者來看，在許多文化中，歌樂是音樂的基本，如歐洲巴洛克與古典音樂的源頭——中世紀教會音樂，其中心為讚美神的讚美歌。即使是活躍於教會外的世俗的遊唱詩人的音樂，也是以歌樂為主體。亞洲也不例外，例如擁有很精細的音樂理論的印度，傳統上相當重視歌樂。總之，歌曲與語言的密切關係，尤以語言的韻律影響到歌曲的節奏；而強音、弱音等語言的音韻構造構成了節奏。

基本上亞洲不同的音樂文化中，其拍法方面周期性出現的概念和意義，

[3] 但口簧也有例用泛音吹出曲調的例子，如蒙古、圖瓦、哈薩克等地的口簧。
[4] 〈日本のリズム〉，收於小泉文夫著《日本の古典芸能 I 神楽》第 23-25 頁，轉譯自櫻井哲男《アジア音楽の世界》第 17 頁。

並不等同於西樂的節拍或拍子，強拍和弱拍的觀念未必是一般所謂（西樂的）每小節第一拍是強拍等意義，但為了說明方便，除了例如韓國的長短、印度的 tála 等明顯的差異之外，本書借用西樂的名詞來說明。

那麼，亞洲的節奏有什麼特色？大體來說，東亞、東南亞等的古典音樂（宮廷音樂）普遍有二分法四拍子的情形，南亞與西亞則有較不規整的節拍分布。吾人熟知中國雅樂的四拍子很有特色，一字一音、每小節四拍、四小節一句的組成，非常工整，例如傳統的祭孔樂。除此之外，亞洲音樂的節奏十分多樣化，許多國家民族的音樂節奏很有特色。下面提出一些亞洲音樂的節奏特色，需先說明的是，或許這些節奏不是獨特的，但它們並不能做為代表亞洲全區的特徵。

第一節　日本的「間」（「間拍子」）

日本節奏特色例如：1. 擴大與縮小，多見於兒歌，將音節拉長或縮短；2. 音的延長，將一句的最後一音拖長；最特別的就是 3.「間」（ma）了。間是日本傳統音樂中，用以象徵時間原理的專有名詞，其用法不一，可用以表示空間與時間。[5] 於節奏的場合，原意為時間點與時間點之間的間隔，可理解為餘韻的表現。即指一種無法以確切的時間來測量，連續的、形而上的沉默狀態。[6] 換句話說，其休止符的長度偏離了原定的長度。日本民謠中的「追分節」（oiwake bushi，一種自由節拍的民謠），是典型的例子，通常是以歌樂為主體。事實上這種現象，不僅在日本，在韓國、蒙古的長歌等亦可見。

[5] 陳惠湄著（2010）〈日本作曲家武滿徹兩首長笛獨奏曲—*Voice* (1971) 與 *Air* (1995) 一之比較研究〉，刊於《關渡音樂學刊》第 12 期，第 101 頁。

[6] 同上，第 101-102 頁。

第二節 韓國的「長短」

聽過韓國民謠〈阿里郎〉（Arirang）吧，回想一下，如何描述它的拍子？這首家戶喻曉的民謠使用韓國的特色節奏型jangdan（chang tan，漢字寫為「長短」）當中的一種，以 12 拍（4 大拍）為一個周期，如「阿里郎 / 阿里郎 / 阿拉里 / 喲——」就是一個長短。[7]

在亞洲音樂的節奏中，韓國的「長短」很有特色。「長短」指節奏型而非節奏，不同於西洋的拍子術語，於西洋、日本、中國等的音樂用語中，很難找到相當的辭彙來表示。雖然亞洲也有如同西洋的小節般短短的節奏周期，較長周期的節奏反而是亞洲的節奏的特色，除了韓國以外，印尼、印度音樂中也可見到。

長短有很多種，雖有少數二分法的節拍，整體而言，以三分法為特色。長短的應用因樂種而異；韓國雖以「國樂」稱其傳統音樂，與一般民眾生活最有關係的是民俗音樂，其中的 p'ansori 與散調等的節奏型使用各種長短。常用的長短如表 1-1：

表 1-1 韓國音樂常用的長短

名　稱	拍　法	速　度	說　明
Jinyangjo（Chinyangjo）真揚調	24/4 拍 =6/4 拍 *4 組	慢板	用於閑暇、悲嘆場合。
Jungmori（Chungmori）中末利	12/8 拍（或三分法的四拍子）	中板	用於述說與抒情場合。

[7] Arirang 因各地的流傳而有不同的長短，有 9 拍（semachi），也有 12 拍（jungmori）的長短。

Jungjungmori（Chungjungmori）中中末利	12/8 拍（或三分法的四拍子）	稍快板	象徵跳舞心情，優雅的。
Jiajinmori（Chajinmori）加進末利	12/8 拍，算成四拍	快板	用於緊急、興奮的場合。
Hwimori揮末利	四拍子，二分法	活潑的	用於描寫活潑或緊張。
Ŏnmori	10 拍或 5 拍，3+2（+3+2）	快板	不對稱的節奏；具神秘感，用於佛教或薩滿的場合。

　　上表的中末利、中中末利、加進末利等三種可算作 12 拍或四大拍，即大拍子或小拍子之分，一大拍可分三小拍（三分法），與西樂複拍子的算法相同，因此 12 拍其實基本上是四拍子的構造。

　　常有人認為韓國音樂的基本節奏是三拍子；然而以「每一拍（大拍子）可以三分」的說法較恰當。而且「長短」不只是節奏型，同時含有速度的概念。從 24 拍的真揚調起到揮末利，其速度由慢而愈來愈快，[8] 在快速的拍子，與其算成 12 拍，不如算成 4 拍較自然。總之，上述的長短除了可分成四大拍外，每大拍可再細分為三小拍。因此「長短」以三分法為特色，而不是「三拍子」。

　　長短的節奏構成，包括長音與短音的組合，即「長＋短」或「短＋長」，以這兩種節奏交替連續運用，因為是長音與短音的組合，因而以文字表示時用「長短」兩字。因此在速度慢時，聽起來有三拍子的感覺。

[8] 雖然也有拍法與速度反比的情形，即拍法愈大，速度愈慢；反之，拍法愈小，速度愈快。但 12/8 拍子則各種速度都有。

【練習 1-1】長短 Kutgori+ 杖鼓鼓經練習，12/8，重拍在第 9 拍

R	R		r r r r					**R**		r r r r	
L		L			L	L		L			

‖ Ttŏng　Ttak Kung Ttŏ ~ ~ ~ Kung Kung Ttak Kung Ttŏ ~ ~ ~ ‖

拍序	1	2	3	4	5	6	7	8	9	10	11	12

在前述長短的節奏構成中，「長＋短」的節奏具跳躍感，「短＋長」則為切分音的變化；如此「長＋短」與「短＋長」交替運用，不斷反覆的結果，表現出一種跳躍感的節奏。然而一般跳躍感節奏在速度愈快時感覺愈強烈，但韓國人即使在慢的部分，仍然感覺出律動感，不管速度快慢，都必須保持這種躍動感，是為音樂美的根本。由此可看出長短是韓國音樂的特色節奏型。

第三節 甘美朗的節奏

「甘美朗」是印尼的代表性樂團，於印尼音樂的地位相當於西洋管弦樂團之於西洋音樂。甘美朗的種類很多，分布於印尼、馬來西亞等，以印尼的中爪哇和峇里島最為著名，其樂器編成以打擊樂器為主，除了鼓的領奏之外，尤以旋律打擊樂器為特色，包括成組或單個懸掛於架上的「掛鑼」、成列置放於座上的「坐鑼」，[9] 及金屬鍵類樂器等；另依種類之不同，個別加上鈸（cengceng）、笛子（suling）、木琴（gambang）、撥奏式箏類（celempong 或 siter）與擦奏式絃樂器（rebab），甚至人聲等。

[9] 「掛鑼」與「坐鑼」均引用自韓國鐄的譯詞。

　　甘美朗音樂組織的基本原則有：1. 骨譜（中心主題）、2. 加花變奏、3. 標點分句，加上 4. 鼓的領奏，各有所使用的樂器。[10] 甘美朗音樂有其獨特的節奏組織，不是全體以同樣的節奏型運行，而是各有各的節奏，全體在大鑼標示的循環下統合之。值得一提的標點分句（或段落分句）[11] 的功能，包括大鑼（gong ageng）、中鑼（kempul）、大坐鑼（kenong）及單顆小坐鑼（kethut 與 kempyang）等樂器（見圖 1-1）。甘美朗的特徵就是這種標點分句的結構，其樂器依各自的標點分句法演奏，音樂全體由此一層一層架疊起來。

圖 1-1 中爪哇甘美朗標點分句功能的樂器 (筆者攝)

　　而其節奏，以中爪哇甘美朗樂曲 "Udan Mas"（黃金雨，見譜例 1-1）為例，如將基本主題（骨譜）視為一拍一音，相較之下，Banang barung（簡寫為 Bonang B）以每拍演奏 2 音，而高八度音域的 Bonang panerus（Bonang P）則為每拍 4 音，二者都是加花變奏的角色；標點分句的樂器則有每 4 拍敲一下的大坐鑼和中鑼，二者在不同的敲擊點上，每隔 4 拍敲一下，[12] 大鑼則每

[10] 參見韓國鐄（1992）《韓國鐄音樂文集（三）》（臺北：樂韻）中〈如何欣賞印尼的甘美朗音樂〉一章，第 109-112 頁。

[11] 李明晏譯為「段落分句」。參見〈敲打的天籟：甘美朗〉，《傳藝》第 72 期（2007 年 10 月），第 35 頁。

[12] 但第一個中鑼的音因太靠近大鑼的音而省略，因此【譜例 1-1】以括弧表示。

16 拍敲一下。由此可看出愈高音的樂器用愈細分的節奏，愈低音的樂器，其周期愈長。因此甘美朗音樂從細分節奏到大的節奏周期的音樂同時存在。換句話說，甘美朗聲部的節奏彼此之間是以四分、二分，或二倍、四倍等，以偶數原則而建立的，並且多半以相當於西樂的四拍子為基本單位、四小節（或八小節）為一句。總之，每一拍可再二分或四分，反過來其周期可以二倍、四倍等延長──即偶數原理，而各聲部拍子之間以偶數原理同時進行、層層相疊，是甘美朗音樂節奏的另一個特徵。

必須注意的是，甘美朗音樂的強拍，並不是在四拍中的第一拍，而是在第四拍。例如 16 拍的場合，其強拍在第 4、8、12、16 拍，尤其最後的第 16 拍最為重要，是大鑼的敲擊點。此與西洋音樂以第一拍為強拍的節奏感大不相同。如【譜例 1-1】，kenong（N）的敲擊點顯示強拍在第四拍。這種以偶數拍子為主、重音在偶數拍的情形，常見於東南亞音樂中。

【譜例 1-1】 "Udan Mas" 的第一句，標點分句及加花變奏聲部記譜
（G：Gong　K：Kempur　N：Kenong）

```
              前奏 · 7 7 7│5 6 7 2│ · 7 6 5│6 7 6 5│
                                                    G
Bonang P: 656 · 6565323 · 3232 656 · 6565323 · 3232 3232 323 · 32322 323 · 2323 656 · 6565323 · 3232
Bonang B: 6  5  6  5 2/6 · 2/6  6 5  6  5 2/6 · 2/6  3  3 3/3 · 2  3  2 3 6 5 6  5 2/6 · 2/6 ·
peking:   6  6  5  5  3  3 2  2 6  6  5  5  3  3 2  2 5  5  3  3  2  2 3 6 6  5  5  3  3 2 2
kethuk:   +       +       +        +        +        +       +        +       +
骨譜‖ 6   5   3   2│6   5   3   2│ ·   3   2   3│6   5   3   2│
            N             N             N             N
     (K)             K             K             K         G
```

譜例說明：中爪哇甘美朗的數字譜不同於簡譜之標示唱名，中爪哇的數字譜標示的是音的
順序，其音程關係，大約可以用西樂唱名來對照，上譜簡譯如下：

```
前奏 · 7   7   7│5   6   7   2│ ·  7   6   5│6   7   6   5│
      re  re  re  si  do  re  fa (休止)re  do  si  do  re  do  si
骨譜 6  5   3   2│6   5   3   2│ ·  3   2   3│6   5   3   2‖
     do si  sol fa  do  si  sol fa  sol fa  sol do  si  sol fa
```

第四節 東南亞的二（四）拍子

一、泰國的 ching-chap

　　以相當於二拍子或四拍子的節拍為基本，是東南亞各地共通的特徵，包
括大陸部的泰國、寮國、柬埔寨、緬甸等的傳統音樂均可見。樂曲通常從撩

[13] 中爪哇甘美朗樂譜並不加上小節線，也不詳細記下每聲部的樂譜，本書為使讀者便於讀譜，加了小節
　　線，並將加花聲部的樂譜詳細記出，以便讀者理解其聲部之間的偶數關係。

起（相當於弱起），弱拍稱為 ching（柔而清澈）；強拍稱為 chap（鈍而強），[14]
以小鈸（ching，碰鈴）制樂節（標示節拍），也具有劃分樂句的功能，是一
件不可少的樂器。Ching 是厚的小鈸，兩個一組，以繩繫在一起，兩手各持
一個互擊，依互擊方式有兩種音色：開音（ching，弱拍，斜擦互擊後立刻分
開）與悶音（chap，強拍，互擊後密合），樂曲中就以 ching、chap 不斷交
替伴奏，泰國古典音樂，不論器樂合奏或歌樂，就以「ching、chap、ching、
chap⋯」從弱起、規則的二或四拍子的韻律，重音在相當於小節的最後一拍
（偶數拍）。

圖 1-2 泰國的 ching

　　速度方面，有三種相對的速度變化（如下）若中速訂為 1，則其比例關
係為 2（慢）：1（中）：1/2（快）。

1. 慢速（慢板，膨鬆／增值，2）——如 sām chan
2. 中等速度（原板，原型，1）——如 sōng chan[15]
3. 快速（快板，壓縮／減值，1/2）——如 chan dio

　　其速度以 ching 刻劃的拍子來決定，此三種速度同時也表示拍子的相對
長短關係，令人想起印度古典大曲的三種板式（laya, 或譯為速度，見第六

[14] Ching 與 chap 都是擬聲字。
[15] 或拼為 sawng chan，字母 "o" 拼為 "aw"。以下相同。

節），且與中國戲曲中，同一唱腔可有原板、快板與慢板的板式變化有異曲同工之妙。換句話說，若將其中等速度（sōng chan）比擬為原板，chan dio 則是折半的快板，sām chan 為加倍膨鬆的慢板。而慢、中、快三種速度的決定，在於小鈸的速度，不是絕對的很慢或很快。Ching 於這三種速度中的拍法，舉例如下（【譜例 1-2】）：

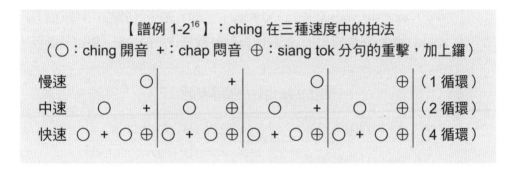

【譜例 1-2[16]】：ching 在三種速度中的拍法
（○：ching 開音　+：chap 悶音　⊕：siang tok 分句的重擊，加上鑼）

二、緬甸的 si-wa

　　如同前述泰國及東南亞大陸部其他國家一般，緬甸古典音樂拍法也以類似的二拍子和四拍子為基本。拍法在緬甸稱為 "nayi"，「時針」的意思。其基本節奏以 si（金屬製小鈸）和 wa（竹製／木製響板類，套在手指上碰擊）一對的打擊樂器拍擊；先擊 si（弱音），然後才用 wa（強音），如此強弱交替，以制樂節。使用符號如下：（表 1-2）

　　「ㄨ」：表示小鈸 si，擊於弱拍處，相當於 "撩"。

　　「○」：表示響板 wa，擊於強拍處，相當於 "板"。

　　「—」：表示休止。

[16] 參見 Terry E. Miller (1998) 撰 "Music Cultures and Regions: Thailand"，收錄於 Terry E. Miller 與 Sean Williams 編 *The Garland Encyclopedia of World Music, vol.4, Southeast Asia*（New York and London: Garland）第 265 頁。

緬甸音樂使用下列三種基本拍法（如表 1-2），其拍法與速度沒有直接關係。而在一首樂曲中，有時會依曲情而混合使用這些拍法。

1. Nayi si（指鈸節拍，相當於一板三撩），「si・si・—・wa」（弱・弱・停・強），或「—・si・si・wa」，即四拍子，強拍在第四拍（wa）。
2. Walat si（板鈸節拍，相當於一板一撩）：
 「si・wa・si・wa・si・wa・si・wa」，即二拍子，強拍在偶數拍。
3. Zon si（鈸板同擊節拍），即鈸與板同時擊打，一拍一擊，相當於疊板。

表 1-2 緬甸音樂基本拍法

拍數	1 2 3 4 5 6 7 8
nayi si 指鈸節拍	ㄨ ㄨ — ○ ㄨ ㄨ — ○ — ㄨ ㄨ ○ — ㄨ ㄨ ○
walat si 板鈸節拍	ㄨ ○ ㄨ ○ ㄨ ○ ㄨ ○
zon si 鈸板同擊節拍	○ ○ ○ ○ ○ ○ ○ ○ ㄨ ㄨ ㄨ ㄨ ㄨ ㄨ ㄨ ㄨ

速度方面，一般音樂進行，有下列四種速度：自由節拍與三種固定節拍：固定節拍：（1）快速（nayi myan）；（2）中速（nayi hman）；（3）慢速（nayi nhay），和自由速度（nayi twe）。

三、其他

除了上述泰、緬古典音樂以外，馬西達（Jose Maceda, 1917-2004）提出二拍子或四拍子等亦見於菲律賓的岷答那峨（Mindanao）島、印尼的加里曼

丹（Kalimantan）等地區的鑼樂合奏。[17]這種偶數拍子的鑼樂合奏，在大陸部，如泰國山區地帶的少數民族亦可見到。

第五節 南印度與北印度的 tála

印度音樂理論自古已發達，且其精密的理論廣為人知。最古的音樂理論書 *Natya Sastra* 至遲在第五世紀已出現，十三世紀前半葉的 *Sangeeta Ratnakara* 也是一部重要的音樂著作。北印度的音樂於第八世紀起因伊斯蘭教入侵而有了變化，十三世紀以後因北印度受伊斯蘭教的影響，而與保留傳統的南印度音樂分為南北兩系統，北印度音樂名為 Hindustani；南印度音樂為 Carnatic（Karnatak）。關於南印度音樂與北印度音樂，詳見第六章第三節印度音樂中的說明。

印度古典音樂的拍子，不論南印度或北印度音樂，都是以 tála 為概念。Tála，簡單地說是指節拍的周期形式，具周期性循環反覆的本質，其意義與韓國的長短有共通之處，是以各種不同的節奏組合而成的節奏型的循環，與西洋音樂的「小節」意義不同，也不同於東亞或東南亞的二拍子或四拍子的節拍。

印度古典音樂的 tála，其拍子不限於 3 拍或 4 拍，而有各式各樣的可能，例如 5、7、8、10、12、16 拍等多樣化的節拍，從 5~29 拍都有。而且 tála 使用分割拍子，每一個 tála 可再細分為若干不等的節拍（anga，部分），例如 adi tála 是 8 拍，分為「4+2+2」（如下面的說明）。

[17] 參見 Jose Maceda 著，高橋悠治譯（1989）《ドローンとメロディー東南アジアの音樂思想》（*Drone and Melody: Musical Thought in Southeast Asia*）（東京：新宿），第 123-127 頁。

　　不論奏 / 唱或聆賞印度古典音樂，數拍子是很重要的一件事，其數拍法不一，但不外用拍手、揮手和點手指（指尖）等各種動作，跟著 tála 的進行而數拍子。因此一場音樂會中，台上台下的人都在數拍子，奏者與聽者一起沉浸在音樂中，構成十分美妙的音樂生活。

一、南印度的 tála

　　在進入這個單元之前，讓我們先練習一下 adi tála 的拍法：

【練習 1-2】Adi tála（8 拍：4+2+2）

先用阿拉伯數字數拍子：1234　12　12
可以感覺出來分為三個部分嗎？

　　南印度音樂的 tála 是怎麼形成的？（參見表 1-3）

　　首先，tála 是由 2-4 個 anga 組成；anga 又是什麼？

　　anga 是「部分」（part）的意思，可理解為「小節」（但不均等）。例如 8 拍 =4+2+2 拍，即三個 anga 的組合，分別為 4 拍、2 拍和 2 拍。

　　anga 的組成有兩種，即 lagu 與 druta，[18] 而 druta 又分 druta 和 anudruta 兩種：

－ lagu，由 1 beat 和 fingers 組成；beat 即板 / 強拍，只在第一拍；fingers 即撩 / 弱拍，可有 2~7 拍。Lagu 的符號，例如「l_3」表示三拍的 lagu。其中「l」表示 lagu 的第一個字母 "l"，右下角的數字 3 表示拍數，可改為 4, 5, 7, 9 等。印度音樂的節拍構成十分複雜，因此唱

[18] 南印度通行語言之一泰米爾（Tamil）語，會在字尾加上 "m" 的發音，即 drutam，意思不改。為讓說明單純化，以下不加 "m"。

奏或聆賞時要一邊數拍子。數拍子的方法不一，舉例來說，beat 用拍掌，fingers 用點手指（從小指起，點在掌心）的方式數拍子。

lagu 理論上可有五種變化（5 個 jati[19]），其名稱、組合和手指點法如下：

1. Tisra lagu：1 beat + 2 fingers = 3 拍；記為「l_3」。（點 5,4 指）

2. Chaturasra lagu：1 beat + 3 fingers = 4 拍；記為「l_4」。（5,4,3）

3. Kanda lagu：1 beat + 4 fingers = 5 拍；記為「l_5」。（5,4,3,2）

4. Misra lagu：1 beat + 6 fingers = 7 拍；記為「l_7」。（5,4,3,2,1,5）[20]

5. Sankirna lagu：1 beat + 8 fingers = 9 拍，記為「l_9」。（5,4,3,2,1,5,4,3）[21]

— druta，由 1 beat + 1 wave[22] 組成，共 2 拍，記為「O」（圓圈）。Beat 是拍掌的動作，即 tali；wave 是揮手的動作，即 khali。

— anudruta，1 拍，anu 是一半的意思，即半個 druta，只有 1 beat。符號記為「◡」（下半圓）。

表 1-3 Tála 的組成簡示

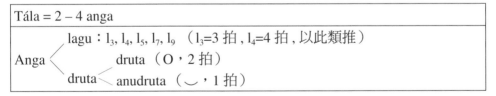

Tála = 2 – 4 anga
Anga ⟨ lagu：l_3, l_4, l_5, l_7, l_9 （l_3=3 拍, l_4=4 拍, 以此類推） druta ⟨ druta （O，2 拍） anudruta （◡，1 拍）

因此，tála 是由 druta、anudruta 與五種的 lagu 中選取數個組成。

[19] Jati 是種類或原型的意思。

[20] 1 的點法是大指單獨外翻。

[21] 僅見於文獻。

[22] Wave 是揮手的動作，無聲的動作，令人想起南管與北管的"撩"，撩起的動作，也是用無聲的動作表示弱拍。

以 adi tála 為例，adi 是開始或普通的意思，常作為入門的 tála。

adi tála =1 lagu（beat+3 fingers）+ 2 druta = 1_4 + O + O = 4+2+2 = 8 拍。[23]

南印度有七個基本的 tála，又因每個 tála 中的 lagu 可有五種變化，因此理論上有 5*7=35 個 tála。七個基本的 tála 如下：

1. Eka tála：1_4 = 4 拍
2. Rúpaka tála：O + 1_4 = 2+4（6 拍，但也常有 2+2+2 的節奏型）
3. Triputa tála：1_3 + O + O = 3 + 2 + 2（7 拍）
4. Mathya tála：1_4 + O + 1_4 = 4 + 2 + 4（10 拍）[24]
5. Jhampa tála：1_7 + ⌣ + O = 7 + 1 + 2（10 拍）
6. Dhruva tála：1_4 + O + 1_4 + 1_4 = 4 + 2 + 4 + 4（14 拍）
7. Ata tála：1_5 + 1_5 + O + O = 5 + 5 + 2 + 2（14 拍）

由上可見同樣是 10 拍或 14 拍的 tála，卻有不同的組合，而產生不同的 tála。

【練習 1-3】邊聽 "Srí Gananátha"，用手點拍子，tála 用 rúpaka tála（2+4 拍）

（有聲資料參見 *Une Anthologie de la Musique Classique de L'Inde Du Sud, vol. 1.* Ocora C 590001）

二、北印度的 tála (tal)

北印度稱 tála 為 tal，其結構不若南印度複雜，只是若干個節奏群（如南

[23] Adi tála 原名為 chaturasra jati triputa，係來自 triputa 中的 chaturasra lagu（4 拍的 lagu），將原「1_3」改為「1_4」，而成 8 拍。

[24] Lagu 的拍數改變時，如一個 tála 中有兩個以上的 lagu 時，則兩個同時改變，其拍子數字相同。

印度的 anga）的組合。據 Ravi Shankar 的說法有三、四十種，但常用者十多種，列舉如下[25]：

1. Dadra*[26]：6 拍，3+3。
2. Rupak*：7 拍，3+2+2。（用於 khyal style，北印度的一種古典歌曲）
3. Tivra（Teora）：7 拍，3+2+2（用於 pakhawaj，一種較大型的雙面桶形鼓）。
4. Kaharva*：8 拍，4+4。
5. Jhaptal*：10 拍，2+3+2+3。
6. Shooltal：10 拍，4+2+4（或 sultal：2+2+2+2+2）。
7. Chautal*：12 拍，4+4+2+2[27]（用於 dhrupad，北印度古老的歌樂種類）。
8. Ektal*：12 拍，4+4+2+2（以 tabla 演奏，常見於 khyal）。
9. Dhamar*：14 拍，5+5+4。
10. Ada chautal：14 拍，2+4+4+4。
11. Jhumra*：14 拍，3+4+3+4（以 tabla 伴奏慢速的 khyal 形式）。
12. Chanchar：14 拍，3+4+3+4（以 tabla 伴奏北印度的樂種 thumri）。
13. Teental*：16 拍，4+4+4+4。

不論南印度或北印度，其 tála 的學習或背誦是以擬聲詞唸鼓經的方式，舉例如下：

[25] 參見 Ravi Shankar（1968）著 *My Music, My Life*（New York: Simon and Schuster），第 29-30 頁。

[26] 有「*」者係謝俊逢《印度傳統音樂之研究》第 73 頁所列舉之北印度常用的 tal。

[27] 謝俊逢《印度傳統音樂之研究》第 73 頁之 chautal 為 2+2+2+2+2+2。

【練習 1-4】練習鼓經與數拍法

鼓經： DHa DHi Na ｜ DHa Tin Na

拍序： 1 2 3 ｜ 4 5 6

數拍法： ╳ ○

說明：「╳」：拍手，手心＋手心 「○」：揮手，手背＋手心

　　印度古典音樂節奏型有很多種，其共同特徵為強調第一拍 "sam"，例如北印度的 teental（16 拍），當進入高度技巧的三分法，運用打破等時節奏的即興變奏中，產生一種不安定、高度緊張感，但當準確地回到 sam 時，帶給聽眾一種解放，莫大的滿足，這是印度音樂迷人之處。因而樂曲結束在第一拍，而不是最後一拍，也是特色之一。

　　在速度方面，主要有三種板式（laya），[28] 即第一種板式（慢板）、第二種板式（中板）、第三種板式（快板）。[29] 其比例關係，若將第一種板式與拍子的關係定為一比一，即每拍一音；第二種板式為每拍兩音；第三種板式則為每拍四音。

【練習 1-5】三種板式的數拍練習，以 adi tála 為例。[30]

一邊念代音字口訣，一邊用點手指的數拍法，體會一下印度音樂的數拍方式。

	1	2	3	4	5	6	7	8
(1)	ta	ka	di	mi	ta	ka	jo	nu
(2)	taka	dimi	taka	jonu	taka	dimi	taka	jonu
(3)	takadimi	takajonu	takadimi	takajonu	takadimi	takajonu	takadimi	takajonu

[28] 雖有將 laya 譯為速度，將其變化譯為 1st speed、2nd speed、3rd speed 者，但實際上是每拍的分割數量的變化，因此以中國傳統戲曲的板式來理解較合適。

[29] 慢板（vilambit laya），中板（madhya laya），快板（dhrut laya）。參見 Raghava R. Menon（1995）著 *The Penguin Dictionary of Indian Classical Music*（New Delhi：Penguin Books India），第 103-104 頁。

[30] 參考自韓國鐄教授的世界音樂課程。

第六節 波斯音樂的節奏

　　波斯（1935 年改國名為伊朗）與印度同樣具有古老的、精密的音樂理論，不同的是，現代波斯音樂不一定根據古典音樂理論而作。以伊朗為中心傳承的波斯音樂，其最大特色為詩歌的詠唱，因此其節奏周期的理論與詩歌韻律有密切關係。伊斯蘭世界的音樂與詩學有密切關係，歌唱者必須熟知詩歌，包括格律、韻腳等，因此音樂理論家往往同時也是韻律學者。

　　根據古典波斯韻律的法則，有如下十種的格律（長短音節的組合）[31]：

1. 短 + 長 + 長　◡ — —　　　　　　　　「◡」：短，「—」：長
2. 長 + 短 + 長　— ◡ —
3. 短 + 長 + 長 + 長　◡ — — —
4. 長 + 短 + 長 + 長　— ◡ — —
5. 長 + 長 + 短 + 長　— — ◡ —
6. 長 + 長 + 長 + 短　— — — ◡
7. 短 + 短 + 長 + 長　◡ ◡ — —
8. 短 + 長 + 短 + 長　◡ — ◡ —
9. 短 + 長 + 短 + 短 + 長　◡ — ◡ ◡ —
10. 短 + 短 + 長 + 短 + 長　◡ ◡ — ◡ —

　　如此由長、短音組成的韻律型，以代音字的唱唸幫助學習，舉兩種如下：[32]

[31] Ella Zonis（1973）著 *Classical Persian Music: An Introudction*（Cambridge: Harvard University Press），第 59 頁。格律即 arūz（metre）原為阿拉伯語，指詩的韻律形式。另見拓植元一〈ペルシア音楽におけるアーヴァーズのリズム〉一文，收錄於櫻井哲男（1991）編《民族とリズム》（東京：東京書籍），第 150 頁，文中列舉八種韻腳。

[32] 伊朗學者 Dr. Hooman Asadi 在 2000 亞太傳統藝術論壇（2000/10/8 於國立臺北藝術大學）的教學工作坊。

I：<u>ma</u> <u>fa'e</u> <u>lon</u>　<u>fa'e</u> <u>lā</u> <u>ton</u>　<u>ma</u> <u>fa'e</u> <u>lon</u>　<u>fa'e</u> <u>lon</u>

　⌣　⌣　—　⌣　—　⌣　⌣　—　⌣　—　⌣　—

以 fa，e，la 等為韻腳，加上長音短音的變化。

II：以代音字唱唸的長短音節組合，例如：

<u>Tan</u> —

<u>Ta</u> <u>na</u> ⌣ ⌣

<u>Tan</u> <u>ta</u> — ⌣

<u>Ta</u> <u>nan</u> ⌣ —

<u>Ta</u> <u>na</u> <u>nan</u> ⌣ ⌣ —

<u>Ta</u> <u>na</u> <u>na</u> <u>nan</u> ⌣ ⌣ ⌣ —

<u>Ta</u> <u>na</u> <u>nan</u> <u>tan</u> ⌣ ⌣ — —

【練習 1-6】波斯的長、短音組成的韻律型之一

Ta nan ta nan　ta na nan tan　ta nan ta nan　ta na nan [31]

⌣ — ⌣ —　⌣ ⌣ — —　⌣ — ⌣ —　⌣ ⌣ —

　　波斯音樂雖有固定節拍的部分，但無固定節拍的歌曲 avaz 是其核心部分，它是以波斯詩歌韻律為基礎，節奏的基本單位為詩歌的一句。根據拓植元一的研究，avaz 的每一句常以「短長長長」或「短短長」等短長型開始，一句的最後音節以及前面長音節，以 tahir 的技巧細密地震動演唱，將聲音拖長。亦即波斯古典音樂的特色，在無固定節拍的歌曲，它常以短長型的節奏

[33] 此節奏型的韻律同上例 I。

開始，終止時為拖長型，以詩歌的一句為單位反覆歌唱。這種自由節拍的音樂，不僅在聲樂，也見於器樂，因波斯的器樂是隨歌樂的節奏而演奏的，與印度的歌樂有異曲同工之妙。

同樣地，西亞屬於阿拉伯文化區的伊拉克、敘利亞等，使用 iqa（節奏型），然而無固定節拍的即興形式 taksim 更具特色，因此如同波斯，重視無固定節拍的部分。

第七節 附加節奏

伊朗、土耳其、阿富汗與巴爾幹半島等地的民俗音樂，雖然以一節奏型反覆而成，但不論古典或民俗音樂，除了一般的二、四拍子外，尚有 5 拍（2+3）、7 拍（3+2+2）、8 拍（3+2+3）、9 拍、10 拍等附加型的、不對稱的節拍，[34] 反而是一個特徵。這種附加節奏[35]是以 2 的單位，和它的 1.5 倍（即 3 拍）組合而成，如 9 拍子 =2+2+2+3，最後一組拍子伸長 0.5 倍（3=2*1.5）而成，聽起來有一種絆倒的節奏感的趣味。這種附加的節奏，與跳舞的肢體動作或舞步有關。

小 結——亞 洲 音 樂 的 「板 式」 現 象

如上所列，亞洲音樂的節奏中，例如韓國、印度、印尼、西亞等使用較

[34] 一般常用「不正規拍子」來描述這種附加節奏的拍子，相對於所謂「正規拍子」之二拍子、三拍子、四拍子而言。然而，「正規」、「不正規」的界定是站在西樂的立場，對於附加節奏的文化圈來說，並不合宜，因此稱「不對稱節拍」較合適。

[35] 附加節奏可能起源於希臘的非對稱節奏 aksak（跛腳或絆倒的意思），是將單純節奏型的最後一拍延長 0.5 倍而成。

長周期的節奏型，與西樂的區分小節的概念有所不同。其中韓國以三分法為特色，南亞具各式各樣複雜的節奏體系，西亞如波斯則重視無固定節拍的音樂，這種自由節拍的歌樂，亦見於日本、韓國、蒙古等。因此從節奏面來看，長周期的節奏型的節奏構成，包含附加節奏的複雜的組合與分割法，重視無固定節拍的音樂等，是亞洲音樂的特色。

值得注意的是亞洲的節奏中的「板式」[36] 現象，即透過膨鬆（二倍）或壓縮（1/2）的手法，將一個中等速度的基本拍法，以 2 的倍數比例放慢或加快的變化方式，類似於中國傳統戲曲中，例如京戲唱腔的原板、慢板與快板的變化手法。同一唱腔／主題於放慢時，因個別音符時值擴大，於是常見以加花的方式因應音符間的寬鬆；反之於速度加快時，則以減音方式紓減音符間的緊密問題，於是形成多樣化的變化手法。這種情形，見於東亞、東南亞以二拍、四拍等偶數拍子為基本單位，及其拍子等倍的擴大或縮小情形，包括漢族傳統戲曲的板式變化、印尼中爪哇甘美朗的 irama、泰國音樂形式的 thao、前述泰國與緬甸的拍法變化，以及印度音樂的 laya 等，上述現象均蘊含偶數原理，這種板式或類似板式變化的現象，成為亞洲節奏之一大特色。

[36] 筆者借用漢族傳統戲曲的名詞「板式」與「板式變化」來統整說明亞洲音樂在拍法變化上的共通現象。

第二章　亞洲的音階與旋律形成 [1]

　　關於音階的研究，英國語言學家 Alexander J. Ellis（1814-1890）是首先系統化研究世界諸民族的音階的學者，於 1884 年出版 *On the Musical Scales of Various Nations*（《諸民族的音階》），以科學的方法闡明音階的結構。而中國音樂學者王光祈（1892-1936）的《東方民族之音樂》與《東西樂制之研究》，也是討論亞洲主要的律與音階的重要著作。

　　在進入亞洲各音階單元之前，先解釋相關的專有名詞如下：

1. 「音組織」：討論律、音階、樂調等，凡音高以及音與音之間的音程關係和其組織等。

2. 「音階」：指在一個八度內，按照音高順序排列而成的音列，如五聲音階、七聲音階、全音音階、半音階等。

3. 「調式」：廣義來說，指排列於音階中各個音的選擇，包括主音及其他各音對主音的關係，並且構成一定的音程關係。如宮調式，商調式，大調、小調等。

4. 「調性」：調式特性，即調式中的各音對主音的傾向性和各音間的相互關係所造成的一種特質。換句話說，包括音與音之間的互動關係與地位等。如大調其主音到第三音為大三度，小調則為小三度。

5. 「音程」：指音與音之間的距離。

[1] 本章主要參考櫻井哲男《アジア音樂の世界》第 2 章的架構和部分內容，再參考其他文獻著作，增訂而成。感謝櫻井先生於亞洲音樂研究的貢獻，本文如有不妥之處，由筆者負全責。

第一節 東亞的五聲音階

東亞地區的中國、韓國、日本等，主要使用五聲音階（含有半音與無半音者均有）。整體來說，東亞地區的傳統音樂深受古代中國音樂理論的影響，音階也是其中之一。

一、中國的五聲音階

中國古代以三分損益法求得的宮、商、角、徵、羽等所構成的五聲音階，是基本的音階，再加上變宮、變徵兩音成為七聲音階。實際上以雅樂為首的中國宮廷音樂，大多使用五聲音階，民歌基本上也是五聲音階。雖然是同樣的五個音，各音分別為主音時產生不同的調式，其音階構造不同。例如以宮音為主音的宮調，其排列為宮、商、角、徵、羽五音（相當於數字譜之 1 2 3 5 6 或西樂唱名之 do re mi sol la）；以商為主音的商調則為 2 3 5 6 i（re mi sol la do），各音之間的音程關係，與宮調者不同。依此類推角調、徵調、羽調，共有五種不同的調式。

二、韓國的五聲音階

韓國的傳統音樂也用五聲音階，包括平調（p' yŏngjo）、界面調（kyemyonjo）與羽調（ujo）等。平調相當於中國的徵調，1 2 4 5 6，即 sol la do re mi 所構成的音階；界面調相當於中國的羽調，1 3b 4 5 7b，以音程關係來看，其唱名即 la do re mi so 的音階，然而後者實際上已韓化，十七世紀以後，往往只用到三個音，而發展為以三音為主的音階（包括其高、低八度音）：穩定的主音、搖動的五度音（經常在主音的下四度），及可變的二度音，很有特色，例如在「歌曲」(kagok) 的〈太平歌〉(Taep' yongga) 就可以聽到這種特殊的樂調。至於韓國的羽調，其音階結構與平調相同，但音域較高，

在宮廷音樂與藝術歌曲中，羽調較平調高四度。羽調多用在情況十分嚴肅或有危險發生的場面。

三、日本的五聲音階

　　日本的傳統音樂基本上也使用五聲音階，雖然受到中國音樂理論的影響，不過在調式命名方面有所不同。一般來說，日本的音階可分為陽音階與陰音階兩大類。陽音階包括各種類型的無半音的五聲音階；陰音階則包括各種包含半音的五聲、六聲與七聲音階，例如民謠〈櫻花〉屬陰音階中的都節（miyakobusi）音階 / 調式。

　　小泉文夫提出日本旋律的基本，是建立在四度三音列（tetrachord）上，他以完全四度的架構來分析日本的音階，由兩個結構相同的四度三音列形成音階。日本傳統音樂所用的四度三音列主要有四種形式，組成下列四種不同的調式（音階類型）[2]：

　　I、民謠四度三音列：與中國的羽調構造相同，多用於民謠（多指中世紀的歌曲）、兒歌、能樂等。

　　民謠四度三音列：C Eb F（小三度 + 大二度）

　　民謠調式：C Eb F G Bb C（即 la do re mi sol la）

　　II、律四度三音列：相當於中國的徵調，多用於雅樂或聲明。[3]

　　律四度三音列：C D F（大二度 + 小三度）

[2] 參見《日本伝統音楽の研究 I》(東京：音楽之友社，1958) 第三章及第 247-249 頁。又，實際上有些曲子混合了兩種或更多的調式。

[3] 雅樂於實際運用時包括七聲音階。

　　律調式：C D F G A C（即 do re fa sol la do）。

III、都節四度三音列：用於近世的邦樂，如箏與三味線音樂。

　　都節四度三音列：C Dᵇ F（小二度＋大三度）

　　都節調式：C Dᵇ F G Aᵇ C（mi fa la si do mi）

IV、琉球（沖繩）四度三音列：後來改稱沖繩音階，分布於琉球群島。

　　琉球（沖繩）四度三音列：C E F（大三度＋小二度）

　　琉球調式：C E F G B C（do mi fa sol si do）

　　由上可知東亞中、日、韓的音階基本上為五聲音階，主要來自中國（無半音的五聲音階），然後各自發展，呈現出地方特色，如韓化的界面調和日本的有半音的五聲音階。

第二節　東南亞的音階

一、泰國的音階

　　泰國古典音樂的音階以七平均律（七等音）音階為特色，[4] 雖然說是包含七個音的音階，實際運用時個別的樂曲以五音為主體。然而泰國樂曲的構成多組曲形式，分為數個樂段，每一樂段實際上使用的音階為五聲音階。從一段進入下一段時，中心音可能會改變（即轉調），因此使用的音階隨著改變，但仍是五聲音階。也就是說從一個五聲音階轉到另一個五聲音階，如將

[4] 並非所有樂器都使用等音音階。以固定音高的木琴 ranat ek 來看，其相鄰兩音的音程大約是 171.4（+10）音分值（cent），即使用七等音音階。

各段所使用的音階排列起來，結果七個音都出現，但每一段實際上是選用七音中的五個音，在這種情況，較合宜的說法是使用五聲音階。[5] 換句話說，使用的律制是七平均律，但實際運用是五聲音階。

　　其次就泰國七等音音階來看，它是將一個八度均分為七等分，[6] 然而實際上音律的計算並不嚴密，樂器製作時音律或多或少偏離。通常在一個合奏中，調音要求相同的音律，因此以音高穩定的木琴（ranat ek）為調音的依據，然而傳統上並不嚴格要求音律，因此不一定是精確的七等音。

　　既然是七等音，自然沒有所謂的全音半音之分，因此與西洋音階的各音音高略有不同，對於習慣西洋音律的人來說，聽起來會不習慣，然而此因律制不同所致，並不是音準的問題。

二、爪哇的 pelog 與 slendro

　　爪哇的調音系統 (laras) 及其音階非常複雜，雖說只有五聲與七聲兩種，但實際上其音階構造的數值沒有一定的標準。爪哇的調音系統及音階分為 pelog 與 slendro 兩種：

　　Pelog（簡寫為 PL），一般說是七聲音階，有半音，但實際在樂曲中大多只使用其中的五個音，可以說是有半音的五聲音階。這種七聲音階雖由小音程與大音程組合而成，其分法並不嚴密，小音程大約 100-200 音分值（cents），大音程約 220-315 音分值。

　　Slendro（簡寫為 SL），是沒有半音的五聲音階，依據實際的測音而有

5　參見櫻井哲男著《アジア音樂の世界》第 60 頁。
6　理論上一個八度的音分值 $1200 \div 7 = 171.4$。

平均律或不平均律兩種說法：五平均律音階最早由英國的 A. J. Ellis 提出，[7] Mantle Hood 亦主張此說；但即使是五平均律，也不是嚴格的均分，而是各音間隔介於 200 音分值 ~270 音分值之間。也就是說，即使同樣是 slendro，因使用地區或樂隊之不同，其各音之間的音分值略有差異。非平均律五聲音階的說法，則以荷蘭的學者 Jaap Kunst（1891-1960）為代表，認為是一個八度內包括兩個較大、三個較小的音程，一般往往將它們視為接近小三度與大二度。國立臺北藝術大學的中爪哇甘美朗是非平均律五聲音階。

甘美朗使用的律並非西方的平均律，其蘊含的概念思想也大不相同。傳統上，每一套甘美朗的音分值均不相同，因為王權思想，宮廷對古式、神聖的甘美朗禁止民間複製同樣音高、音分值的一套。爪哇人懂得鑑賞，也樂於欣賞調音上的細微差別，專家們甚至會認為那一首曲子用那一套甘美朗演奏會比較好聽，或者那一套甘美朗的音色聽起來快樂或悲傷。

荷蘭學者 Jaap Kunst 早期對於爪哇音樂研究作過較詳細的調查，認為具不同的音律的 slendro 有 46 個變種，同樣的 pelog 有 39 種變種。[8] 可見甘美朗的實際演奏，其實使用了各式音律不同的音階。

如同上述泰國的七等音構造中的五聲音階，爪哇的 slendro、pelog 等兩種調音系統，並非嚴格規定每音的絕對音高。這一點與西洋音階的概念完全不同。在爪哇音樂文化中，並不認為有必要將所有的樂器調成同一音律，音高並不須嚴密地一致。只是相較於要求音高絕對一致的西洋音樂，上述這種不要求精確一致的音階及其音樂，往往被誤解為尚未發展完全，甚至價值較低的音樂。此因狹隘的絕對主義的誤導，無關音樂的優劣，只是對於音樂的

[7] 參見 Alexander J. Ellis（1884），*On the Musical Scales of Various Nations*.

[8] 見 Jaap Kunst, *Music in Java: Its History, Its Theory and Its Technique*, 3d, enlarged edition, Appendix 61, 62。

看法有所不同，吾人宜有這樣的認識。

第三節 印度的音階

　　印度音樂的律與音階無法簡單地以西洋音階的概念來說明。印度人認為能被耳朵聽覺辨別的最小音程，稱為 sruti，是不均等的微分音程。換句話說，一個八度分為 22 個 sruti（律），這種分割並非均分，而有大小音程之差。根據古代的理論，一個 sruti 有 51、56、60 三種不同的音分值。以新的計算方式來看，則有從 45~65 音分值中的 13 種。如對照於西洋音階之以 100 音分值為半音來看，一個 sruti 大約是 1/4 音，兩個 sruti 大約半音上下。

　　從這 22 個 sruti 中選出七個基本音，稱為 svara，[9] 其音程間隔從低音起，其 sruti 數量分別為：

```
      4      3     2      4      4      3    2
Sa ---- Ri^10--- Ga -- Ma ---- Pa ---- Da --- Ni -- Sa
```

這個例子接近西樂的大音階，其中「sa ri ga ma pa da ni」為唱名，相當於西樂的「do re mi fa sol la si」。同時在此基本的 svara 中，sa 與 ri、ri 與 ga、ma 與 pa、pa 與 da、da 與 ni 等各相鄰兩音之間，加入一音，以第一個字母小寫表示：r、g、m、d、n，此五個音與前面的七個基本音（以第一個字母的大寫表示），一共 12 音，是印度音樂使用的音，如下：

[9] 印度音樂的旋律進行不能從一個 sruti 到相鄰的 sruti，必須 2 個到 4 個的 sruti 結合成一個音 svara，才構成音與音連接的基礎。

[10] 或唸 re。

表 2-1 印度音樂的 12 個 svara

S	r	R	g	G	M	m	P	d	D	n	N	S
	(b)		(b)			(#)		(b)		(b)		

　　印度的音律與音階均非表示絕對音高，而是表示各音之間的相對音高關係。此因其體系不同於西洋的調的概念，而不拘限於絕對音高。再者，印度音樂基本上是旋律的，以旋律型為基礎，即 rāga（詳見本章第五節）。換句話說，是以 rāga 為中心而組成的音樂，不同於西樂之以音階為基礎而作出曲調。一首樂曲的音階是基於 rāga 的種類而定，從前述的 12 個 svara 中選擇 5~9 個音，以七聲音階為中心，也有五聲、六聲者，因 rāga 而定。Rāga 含有上行與下行兩部分的音型，上行與下行使用的音可有不同。

　　印度音樂的音階種類很多，七個 svara 中，sa 與 pa（第 1、5 音）是固定的，從 sa~ma，即構成音階的下四音中，此四度音程中包含了 S、r、R、g、G、M 等六個音；而 pa~sa 的上四音四度音程中，也包含了 P、d、D、n、N、S 等六個音，因此共有 6*6=36 個排列組合的可能性，加上中央的 ma 有 M 與 m（M#）兩音，因此一共有 36*2=72 種音階，是為基本音階。然而在實際運用時又可從中省略一、二音（sa、pa 除外），衍生出該音階的變化型，再加上音階的上行與下行可有不同，如此下來，理論上其音階的種類簡直是天文數字，不過實際上約有 300 種，一般所知約 100 種，而一位音樂家能演奏的，大約從 25 種至 50 種不等。

【練習 2-1】習唱印度唱名 sa ri ga ma pa da ni

【練習 2-2】習唱 Rāga Mayamalavagaula

S r　G M P　d N S
（ C Dᵇ E F G Aᵇ B c ）

1. 配合第一章的節奏單元，以 adi tála（4+2+2=8 拍）
 一邊用手點拍子（參見第一章第五節），一邊唱 rāga
 mayamalavagaula 所用的音階，上行與下行相同。

2. 先練習第一種板式，一拍一音，接著第二種板式，一拍兩
 音，然後第三種，一拍四音。

【練習 2-3】"Srí Gananátha"

（有聲資料參見 *An Anthology of South Indian Classical Music*. vol.1, Ocora C 590001,
no.16）
邊聽邊跟著唱印度唱名，並用手點出 tála 的節拍。樂譜見【譜例 2-1】。

　rāga：malahari（上行 S r M P d S｜下行 S d P M G r S）

　tála：rupaka（O+ I₄, 2+4=6 拍）

【譜例 2-1】Srí Gananátha[11]

O I₄ O I₄

m p | d s s r | r s | d p m p |
srí · ga na ná tha si ndú ra · va ma

r m | p d m p | d p | m g r s |
ka ru na sá ga ra ka ri va da · na

s r | m · g r | s r | g r s , |
la · mbó · da ra la ku mi ka ra

r m | p d m p | d p | m g r s |
a · mbá · su ta a ma ra vi nu ta

s r | m · g r | s r | g r s , |
la · mbó · da ra la ku mi ka ra

歌詞大意：喔！萬物之王，紅色的臉，是慈悲之洋，為萬民所敬拜。

第四節 波斯音樂的律

　　波斯音樂的音律，如同爪哇的場合一般，有各種不同的說法，其中主要
的如十七律（非平均律）、二十二律（非平均律）以及二十四平均律等說法。[12]

[11] Sri 是尊稱，Gananatha 即 Ganesha，象頭人身的智慧與財富之神。譜例參見 Institude of Correspondence Education（1995）*Indian Music Umu 101*，第 39 頁。筆者重新打譜。本譜只摘錄第一節。Rāga 與 tála 見【練習 2-3】。為便於記譜，曲調的 svara 簡寫一律用小寫。

[12] 伊朗（及阿拉伯地區）原有 17 律，後來發展為 22 律，二十世紀前半葉，Ali Nagi Vaziri（1887-?）提倡八度內 24 等分的理論，以適應西方的和聲。

不管那一種說法，都不同於西洋的十二平均律。這種基於音律而產生的音階或調式，與印度音樂相近。只是波斯音樂中沒有像印度音樂理論上可有無數的音階或調式的可能性的說法，理論上以十二個調式（avaz）及其音階而整理。

　　音階方面基本上是七聲音階，使用不平均律。其音律包含有纖細的微分音程（如 1/4 音等），但微分音程的使用，因演奏者與曲調中的音程而定，並不一定是精確一致的 1/4 音。這種微分音程與語言（波斯語）有關，因此一般來說，即使未受專業訓練的伊朗人也會唱。[13]

　　西亞的傳統音樂對於使用西洋的音名或五線譜並沒有抗拒，但為了表示西洋音樂所沒有的微分音程，伊朗的記譜符號中加了兩個特殊符號，表示降 1/4 音（稱為 koron）與升 1/4 音（sori）（圖 2-1），標於五線譜上該音的右上角。相較於一般亞洲其他地區的傳統音樂幾乎不用五線譜記譜的情形，伊朗的例子可能是因為地理上較接近歐洲，文化交流較深的緣故。

圖 2-1　伊朗音樂的降 1/4 音記號（左）與升 1/4 音記號（右）

　　關於十七律，原為阿拉伯地區於十三世紀由波斯人 Safi al-Din（1230-1294）確立，通行於阿拉伯地區，特別是波斯與土耳其。它使用畢達格拉斯

[13] 在伊朗，即使非音樂人也可以感覺到微分音程的存在。小泉文夫有一回在伊朗坐計程車，車上播放著一首歌，正好他會唱，就跟著唱，唱完時司機稱讚他唱得好，但告訴他有一個音不太準，事後他想到就是 ¼ 音的緣故，可見在伊朗，一般人的耳朵會聽微分音程的。（參見小泉丈夫（1976）《世界の民族音樂探訪》，東京：有樂出版，第 98 頁。）

的 limma 與 comma 的理論，[14] limma 是小半音，90 音分值，以「L」表示；comma 是微分音程，24 音分值，以「C」表示。理論上，十七律是將一個八度分為不等分的十七律，使用 limma 與 comma 兩種單位，包括全音 204（90+90+24，即 L+L+C）與半音 90（L），一個八度內正好是十七個律，如表 2-2：

表 2-2 畢氏十七律及其音分值

C	D	E	F	G	A	B	C
90+90+24	90+90+24	90	90+90+24	90+90+24	90+90+24	90	
(L + L + C)		(L)					

但現代波斯律制為全音 204 音分值，半音為可變的，大約 90 音分值，並使用一種介於全音與半音之間的中立音程（有 120-140，接近 3/4 音與 160-180 音分值兩種，通常接連出現，相加約等於小三度）；另有一種大於全音者（270 音分值，約 1 又 1/4 音），但沒有增 2 度。其可變部分依演奏者及演奏時的情況而不同。

第五節 旋律的形成——以印度的 rāga 為例

音樂中的旋律是如何產生的呢？Curt Sachs（1881-1959）對於音樂的起源，提出語言說、感情說與旋律起源說三種。其中關於語言起源的音樂係根據語言的抑揚頓挫而唱，其最單純的形式為兩音構成的曲調。接著以此兩音

[14] 希臘哲學家、數學家 Pythagoras（BC 572-492）。畢氏音階的全音比平均律的全音稍大（204），半音卻較小（90），而全音減去半音之差為 114（204-90=114），中世紀稱為大半音；而 90 音分值者為小半音，即 limma，而 comma（24）是大半音與小半音的差值（114−90=24）。

為核心，加入其他的音，逐漸發展成複雜的旋律。以兒歌為例，兒歌多半是從語言自然唱出，經傳承下來的作品，並非基於音樂理論的創作，因此從兒歌中就可看到從語言到旋律的形成過程。至於感情起源的音樂，正如《樂記》之「感於物而動，故形於聲。」[15] 因人心對於外在的感應，透過聲音而表現出來。《樂記》進一步討論各種感情所發抒的聲音：「樂者音之所由生也，其本在人心之感於物也。是故其哀心感者，其聲噍以殺。其樂心感者，其聲嘽以緩。其喜心感者，其聲發以散。其怒心感者，其聲粗以厲。其敬心感者，其聲直以廉。其愛心感者，其聲和以柔。六者非性也，感於物而後動。」即「樂」由「音」而生，原在於人的內心對於外界的感應，因此，內心悲哀者，其聲音急促而無繼；內心快樂者，其聲音寬舒徐緩；內心喜悅者，其聲音高昂爽朗；內心憤怒者，其聲音粗壯猛烈；內心存恭敬之心者，其聲音方正；內心慈愛者，其聲音溫和輕柔。這六種聲音，非因人的不同性格，而是因為人心感應於不同的外在環境，換句話說，人心對外界不同的感應，產生不同的聲音。

　　然而與本章主旨最有關係的是旋律起源說。旋律起源的音樂是高度發展的音樂，是在亞洲高度文化發展下形成的，例如印度古典音樂。這種以含音階／調式概念的旋律型為音樂構成的基本要素的情形，分布於中亞、西亞、北非、南亞、東亞等區域，名稱因地而異，所包含的內容與概念也大同小異（見表2-3）。稱之「拉格（rāga）現象」或「馬卡姆（maqam）現象」、「木卡姆（muqam）現象」未嘗不可，這種現象也與漢族傳統戲曲的「曲牌」加上唐代流傳下來的「大曲」等理論相似，筆者認為可以稱之「曲牌現象」（或再加上大曲結構）。總之，這是亞非地區的一種含調式／音階概念的旋律型為

[15]　「凡音之起，由人心生也。人心之動，物使之然也。感於物而動，故形於聲。」

音樂構成基本要素的一個具共通性的特殊現象。這種音樂文化的分布很廣（如表 2-3），其中以印度的 rāga 為代表。

表 2-3 含調式 / 音階概念的旋律型作為音樂構成要素的現象之分布舉例

印度	西亞	中亞	印尼	韓國	中國	北非
rāga	maqam makam dastgāh	muqam （木卡姆）	pathet	散調	大曲 曲牌	nuba

Rāga 難以簡單地以文字說明，它可說是「具有音階或音列，音列的順序，旋律線，終止形，音色等特徵的旋律系統與裝飾音的法則。」[16] 原意指「色彩」、「情緒」，不單是音階，也不單是調式，而是混合了調式與音階之外，再加入其他要素。就旋律的形成來看，rāga 至少包括三方面的意義，即調式與音階的意義、旋律型及裝飾法、特定的感情與氣氛等非音樂因素。此外，就樂曲組織來看，rāga 是套曲的體裁。整理如下：

1. 調式音階的規定（起音、止音、中心音等）
2. 即興演奏和裝飾技法（gamaka）的規範
3. 套曲性質的體裁
4. 特定的情感及時間、色彩等其他非音樂的要素

換言之，rāga 的形成，是從前述（本章第三節）12 個音（svara）中選取 5~9 個音按一定的順序（不一定是直線型）組成音階，其上行與下行可以相同或不同。例如 Rāga Mayamalavagaula[17] 的音階組織（見第三節的【練習 2-2】），

[16] 參見 B.C. Deva 著，中川博志譯（1994）《インド音楽序説》（大阪：東方）第 93 頁。
[17] 常作為初學者入門的 rāga。

上下行相同。

　　當有了 rāga 的音階之後，還需有其具特徵的旋律型，以及裝飾技法和規定。除了主音與重要的音不加裝飾之外，它必須在特定的音上下搖動（顫音），或從一音滑至另一音，以及其他等技法，產生旋律的變化。至於那些音可以裝飾，依 rāga 種類而定，但也有演奏者於演奏當中即興使用裝飾技法的情形。裝飾技法是印度古典音樂於旋律方面的一大特徵，運用巧妙與否，左右了對演奏者的評價。

　　此外，rāga 結合了 rasa[18] 的概念，簡單地說，rasa 是指情感方面，包括情愛、詼諧（喜劇的，可笑的）、悲情、憤怒、勇敢、恐怖、厭惡、驚喜、寧靜等九種抽象的概念。而且 rāga 尚且有季節時令之分，並與色彩、自然界現象等結合。換句話說，每一個 rāga 都有某種特定的季節、時間和感情氣氛，例如早晨的 rāga、春天的 rāga、雨天的 rāga、…，傳統上不可混用。

　　關於 rāga，另參見第六章南亞印度第三節印度音樂之一、「古典音樂」之（二）音樂理論。

小　結——亞洲音樂的「曲牌」現象

　　綜上所述，可知亞洲的音階以五聲與七聲音階為主，不注重絕對音高，對於音與音之間的距離以較寬鬆的態度面對。因此雖然有七平均律（例如泰國的音階）或五平均律（例如印尼的 slendro 之一種），但並不嚴密要求精確

[18] 為了便於說明，暫且將 rasa 以情感解釋。印度人將人類的基本感情或心理氣氛歸納為九類，即九種藝術上表現的主要情感，稱為 rasa。Rasa 一詞來自吠陀經書，原意為食物的汁、味，如果汁；在梵語中指味、韻味、趣味、美感的享受等，是印度藝術很深奧的一面，超乎字面上的感情意義。

的律制。

　　值得注意的是亞洲音樂中，以含音階／調式概念的旋律型為其樂曲構成的基本要素的特殊方式，這種情形的分布很廣，包括漢族傳統戲曲的「曲牌」、中國唐代的大曲，亦見於中亞（mukam）、西亞及北非（maqam，makam，dastgāh，nuba 等）、南亞（印度的 rāga）、東亞（韓國的散調）等，其名稱各異，包含的內容與概念大同小異，不論稱之「曲牌現象」、「rāga現象」或「maqam 現象」、「木卡姆現象」均未嘗不可，但無法涵蓋全部的特色。總而言之，這是亞非地區的一種具共通性的音樂構成法的特殊現象，與第一章介紹的板式現象都是亞洲音樂具共通性的特色。

第三章　亞洲歌樂的特色

歌樂是人類音樂活動的基本，只要有語言的民族，就有歌樂。即使沒有器樂，也沒有一個不唱歌的民族。那麼亞洲的歌樂有什麼特色？有哪些特殊的歌唱技法呢？下面介紹一些亞洲歌樂的特徵與特殊歌唱法。

第一節 重用一字多音的詠唱（melisma）[1]

Melisma（裝飾性拖腔，以下簡稱拖腔）的特徵是將一音節拖長，並有音高的變化，和伴隨著自由的節拍，例如北管戲曲唱腔中的慢中緊、緊中慢、緊板等，常見有這樣的唱法。日本及韓國則廣泛見用於古典歌樂與民謠；東南亞的泰國、印尼，南亞的印度，西亞的伊朗、伊拉克、土耳其等也很常見。可以說大部分亞洲地區的歌樂，尤其古典歌樂，常見有一字多音的詠唱法。

然而這種拖腔使用於一個樂句的何處，並不一致，依不同的音樂文化而有不同的用法。例如泰國的古典歌曲，歌詞與旋律的配合為既定之外，尚在歌詞的音節與音節之間，插入無意義的音節的裝飾性拖腔。這種情形亦見於北管戲曲唱腔的加聲辭部分，也用拖腔。

波斯的古典歌曲 āvāz 的演唱，句尾最後的長音節用拖腔唱法拖長之。此因波斯語的單字，原則上重音在最後音節，亦即語言中的強音節，於音樂上

[1] Melisma 是希臘文，一字多音的詠唱，似拖腔；與它相對的是 syllabic style，一字一音的誦唱。

用拖腔來表示，此時的拖腔唱法無歌詞。此與拜占庭音樂或希伯來語歌曲的詠唱，也使用拖腔唱法將重音音節拖長的情形相似。波斯語、希伯來語以及拜占庭所使用的希臘語，雖語言不同，但因分布的地區接近，顯現出地理位置相近地區的音樂，具有共同的特徵的有趣現象。

　　裝飾性的拖腔往往用以自由節拍，這種自由節拍的歌唱例子於亞洲很常見，從東亞到中亞呈帶狀分佈，連接西亞，於日本、韓國、蒙古（e.g.長歌）、中亞、南亞到西亞的伊朗、伊拉克、土耳其均有。而且拖腔的樂段有時會改用器樂呈現。

第二節 音的搖動的裝飾法

　　亞洲歌樂的另一個特徵是裝飾法／音的大量運用，特別是音高上下連續變化（搖動）的裝飾音的大量使用，是亞洲歌樂的特徵。如日本的謠曲、民謠等的「小節」（kobusi）[2]，聲明、謠曲與淨琉璃等的「搖」（yuli）[3]是典型的例子。韓國的「搖聲」也很令人矚目，從古典歌曲至單人唱劇的pansori、時調等民俗性歌樂均可見。不論在日本或韓國，這種歌唱法很常見，尤其在韓國，搖動的幅度從細小音程到大幅度的搖動均有，是韓國音樂的一大特色。

　　印度的歌樂如前述的裝飾技法 gamaka，也使用搖聲，這種搖聲具很強的裝飾音性格。Gamaka 也有用在速度很快的連續性搖動（震音，tremolo）的情形，此時產生一種不安定的搖動的感覺。搖動速度快時，音的幅度較小。

[2] 日本傳統音樂用語；演唱者即興加上的細小的裝飾。
[3] 日本傳統音樂用語；旋律成波狀，連續性上下搖動的裝飾音，是日本代表性的旋律裝飾法之一。

此外，蒙古長歌也大量使用搖聲。

　　附帶一提的是，漢語、泰語、越南語等屬於聲調語言（tonal language），所謂聲調語言，其同樣發音但音調不同時，意義不同，例如華語有四聲、河洛話有七聲、廣東話有六聲、泰語有五聲等。聲調語言的歌詞聲調與旋律具密切關係，但對於歌唱的技法較沒有影響。

第三節　特殊歌唱技法

　　蒙古及圖瓦等地的喉音唱法、波斯的 tahrir 以及中國傳統戲曲中，緊嗓 /小嗓發聲法的運用，都是亞洲音樂中獨特的歌唱法。

一、呼鳴

　　喉音唱法「呼鳴」或「呼麥」（khoomiy 讀如 hu-mi 或 khoomei，hu-me；字義：喉嚨），西方稱之雙聲唱法（biophonic singing）或泛音唱法（overtone singing），這種唱法主要分布於蒙古，及西伯利亞如圖瓦和新疆北部阿爾泰山區等地。[4]

　　呼鳴是一種歌唱法名稱，不是樂種名稱；是以特殊技巧唱出器樂般的效果，由一人同時發出兩個音，形成兩聲部的聲樂。一部由喉嚨深部發出低音的持續音；另一部是利用口形變化擠出高音的旋律，舌頭永遠向前，音色似

[4] 這種分佈的現象，顯示地理環境的影響。「因為這些地區都有高山和大草原，勁風橫掃時，哨音不絕於耳。蒙古呼鳴大師松笛說喉音複聲產生的原因有三：（1）早期獵人用這種聲音召喚獵物；（2）和阿爾泰山的自然環境有關；（3）在沒有樂器的時候作為陶利（tuul'，即英雄史詩）的伴奏。此外也有人認為呼鳴源自薩滿祭師的口弦，蒙古人把奏口弦的巫師和唱呼鳴都同等看作與神靈溝通，口弦的音色也和呼鳴的泛音接近，兩者有些曲目也相通。」（韓國鐄（1995）〈喉音〉，收錄於《遠古傳唱唐努烏梁海》第 11-12 頁）。

口哨音（或笛音），音量較低音部小聲。也就是說藉著口腔的形狀或容積的改變，同時發出低音及高音域兩個聲音，高音域作為旋律，低音則為基礎音，類似持續音。就技術上來說，是將嗓子放鬆，在發出基礎喉音之際，以一種氣息的衝擊力帶出泛音的效果，亦即在發出低音的同時，利用口腔的共鳴，同時發出高音，所以可以說是「喉音複聲唱法」。其特色為 1. 一人唱兩音；2. 沒有歌詞。早期的說法只有男人可唱，近年已見女歌者。也有學者如陳光海投入自然泛音唱法的研究，YouTube 上也可找到相關的分析與教學影片，已打破這種說法的神秘性。

這種喉音技巧是以聲帶保持高度緊張，高音時兩頰筋肉也是保持緊張。喉音唱法有很多種，腹部的、胸部的、喉部的、唇部的、鼻或鼻腔等（一說為鼻、口與鼻、聲門、胸、喉），如果唱得好的話，幾里外可以聽得到，因為遼闊的草原傳聲效果很好，此為音樂與社會及生存的自然環境交差而形成此特徵。

二、Tahrir[5]

波斯（伊朗）的 tahrir （一種特殊的拖腔唱法），是運用喉部筋肉的變化（即震動懸壅垂或小舌頭），產生細微的震動的聲音變化（顫音），被譽為「夜鶯之聲」，波斯語稱為 bolbol，是夜鶯。

波斯歌樂音色嘶啞，其最大特徵是顫音，歌者運用震動小舌頭（懸壅垂）的技巧，產生喉結的顫音，用在自由節奏，一字多音的裝飾性拖腔唱法場合。歌者靈活運用真假嗓的變化，將旋律引至極其甜美的、華麗的最高峰。Tahrir 不單是旋律的裝飾，更是作為一個樂句終結的一種展延性的表現，是波斯特

5 參見拓植元一（1991）〈ペルシア音楽におけるアーヴァーズのリズム〉，收錄於櫻井哲男編《民族とリズム》（東京：東京書籍），第 166-168 頁。

有的，歌唱者（尤其是古典歌曲 āvāz 演唱者）必備的技巧。伊朗人認為它來自天賦，是歌唱技巧中最重要的部分。

　　此外，相對於西亞波斯、韓國、印度或日本歌樂等較沙啞的音色，北管戲曲的細口與京戲的緊嗓唱法等，運用不同的發聲法以區分角色的社會性別或性格等，也是一大特色。

第四節 特殊學習法──代音字的唱唸

　　除此之外，亞洲傳統音樂傳習，口傳心授是常見的方式，為了幫助學習，而運用各種代音字的唱唸方法。代音字的唱唸，是將樂器的旋律或節奏，以擬聲詞的唱唸方式表達出來。它雖然不算是歌唱的技法，但卻是運用聲音唱唸的音樂學習法。京戲的鑼鼓經、拉胡琴時唸的胡琴裝飾音、北管的鼓詩，以及許多國家各種鼓樂的鼓語就是顯著的例子。在日本傳統音樂學習中，包括三味線[6]、箏（koto）[7]、雅樂[8]、伴奏能樂的太鼓、伴奏歌舞伎的太鼓[9]等，各有不同的唱唸代音字。而韓國的杖鼓、印度的 tabla 鼓或 mridangam 鼓，印尼甘美朗的 kendang 鼓等，都是用代音字的唱唸來學習。泰國則因不用唱名，但為了旋律的記憶，而用「nan nan nan nan…」的唱唸方式。此外，峇里島人聲甘美朗的合唱樂克差（kecak）則用單音聲詞（cak，cuk，…）等來唸出節奏。

[6] 三味線的代音字唱唸稱為口三味線。

[7] 如箏曲〈六段〉開始的「din don sian，sia sia co-（o）ro li- chhi I don，din don sian…」

[8] 如〈平調越天樂〉開始部分，橫笛的「to- ra- ro、uo ru ro、ta-a ro la、a-」

[9] 「don don、do ro do ro」

小 結

　　歌樂是亞洲音樂很重要的一部分，具有許多特殊的表現方式，而且這種特徵或歌唱法往往蘊含其文化的因素或審美觀，是該文化圈之外人未必理解的，也因此很容易以個人狹隘的文化經驗與價值觀而批判自己所不懂的藝術。[10] 最常見的問題是用西方的美聲唱法來評論亞洲多樣化的歌唱法，以西方的純、淨的音色要求來看亞洲歌樂的發聲與音色，例如韓國的 pansori 或京戲的緊嗓、北管戲曲的細口等，與西方的美聲唱法大不相同，無知者往往在審美觀點產生很大的分歧與歧視性的判斷。身為亞洲人的我們，對於亞洲音樂的特色更應該了解與維護才是。

[10] 參見本書前言之三。

第四章、亞洲的樂器 [1]

關於樂器

　　顧名思義，樂器是音樂演奏用的器具，然而其意義並非如此狹隘，單就能發出聲音這一點來說，就有發聲器具與樂器的分別。以法螺 [2] 和日本神樂鈴 [3] 為例，都可有法器和樂器兩種用途，然而如何判斷是法器？還是樂器？這就牽涉到「音樂」的概念。對於音樂的概念，各民族與文化有不同的見解，難以簡單地區分音樂或非音樂。此外，是樂器，還是發音器具，還要依功能而定。如使用於儀式中以發出聲音的，一般稱為法器；就像儀式中的吟誦部分，不視為「音樂」的演出，只是將宗教的內容以歌唱方式表現出來，如伊斯蘭教的阿贊（azan，召禱歌或叫拜調）或可蘭經的吟誦。因之，到底是音樂，還是儀式中的一部分？是樂器，還是法器？立場不同，看法也不同。換句話說，從音與音樂的研究來區分發音器具或樂器，於各文化或場合會有不同的看法，這是另外一個研究課題，不在本章討論。

[1] 本章的分類系統與部分內容參考自櫻井哲男《アジア音楽の世界》第 3 章，並參考藤井知昭等編《民族音樂概論》、其他文獻著作和筆者的學習心得，增訂而成。感謝學界先進們於亞洲音樂研究的貢獻，本文如有訛誤或不妥之處，由筆者負全責。

[2] 海螺切去尖端的一小段加上吹嘴製成，主要用於佛教儀式。海螺在海邊村莊也用於傳遞訊息，例如牽罟時的集合訊號，如《自由時報》（2015/08/23）的一篇報導「海螺聲響起 喚醒牽罟新生命」提到牽罟時，「帶頭的人會吹海螺號召同夥集合，準備出海」。猶記得筆者小時候在屏東縣萬丹鄉（鄰近東港），賣豬肉的小販騎著腳踏車，後架載著裝豬肉的木箱，吹著海螺，到村子各處賣豬肉，當聽到遠處傳來的海螺聲「ㄅㄨㄟ—」時，就知道賣豬肉的來了。

[3] 由許多鈴鐺串成。日本神社每於祭典，有巫女手上拿著神樂鈴，為民眾祈禱。

總之，樂器並不只是發出聲音的器具，它們是具有社會性、文化性、象徵性與物質性的產品，而且受到材料、地理環境、政治與經濟、社會與文化背景的影響。[4]因此對於樂器的理解，下面幾點提供給我們關注與思考的面向，有助於對該樂器有更深更廣的認識。

一、歷史面：淵源、背景、發展，包括從合奏發展到獨奏的背景與歷程等。

二、物質面：形制、材料等。

三、風格面：音樂的實踐、演奏技法與特徵、風格、音域與調音等。

四、內容：樂曲與曲調特點等。

五、社會面：樂器的地位、使用者與使用場合、音樂與生活的關係。

六、思想面：音樂觀、美學、音樂思想與修養等的探討。

此外，亞洲樂器文化，尤其是起源於西亞的多種樂器，包括 santur（洋琴類）、zurna（嗩吶類）、'ūd（oud，撥奏式琵琶類）、鍋狀鼓等，分別向東與西傳播，豐富了東西兩方的樂器世界，意義重大。關於這一點詳見地域篇的西亞單元。

由於臺灣與中國音樂不在亞洲音樂課程上介紹（本系另有專門課程），因此相關的樂器僅在與亞洲樂器的連結點上略提。此外，部分的樂器圖像於本章省略，影音資料方面讀者可利用網站，以樂器名稱或加上所屬種類名稱為關鍵字搜尋相關影音與文字資料，或參見 JVC 世界音樂與舞蹈選集的相關片段。[5]

[4] 參見 Kevin Dawe（2003）撰 "The cultural study of musical instruments" 一文，收錄於 Martin Clayton 等人編 *The Cultural Study of Music: A Critical Introduction*（New York and London: Routledge）第 274-283 頁。

[5] JVC *Video Anthology of World Music and Dance*.（30 片 DVD）

　　下面第一～三節依絃樂器（絃鳴樂器）、管樂器（氣鳴樂器）與打擊樂器（包括膜鳴樂器與體鳴樂器），分別概要介紹亞洲的樂器，[6]並將每一類樂器的分類系統以表格歸納整理（表 4-1, 4-2, 4-3），附於每一節的最後。為了便於與上述分類系統表對照閱讀，本章各節標題以下的編號以阿拉伯數字編號。

第一節 亞洲的絃樂器

　　亞洲的絃樂器（絃鳴樂器）大致上可細分為里拉琴類（lira）、豎琴類（harp）、齊特琴類（zither）、擦奏式樂器（fiddle）與撥奏式樂器（lute）等五種。其中里拉琴類源自古代希臘的樂器，其特徵為多條絃與外框垂直，這種樂器現已少見，僅在非洲或亞洲的西伯利亞地區尚可見到，因此本章省略。

　　下面分別介紹豎琴類、齊特琴類、擦奏式與撥奏式樂器等四類的各級分類系統與所屬樂器，並將分類系統歸納整理為簡表（表4-1），附於本節最後。

1. 豎琴類（Harp）

　　豎琴類樂器是多條絃斜張於框上，其外框成直角或弓（弧）形。依其形制分為 1-1 弓形與 1-2 直角形兩種：

1-1 弓形

　　弓形的豎琴起源於印度，傳至中國、西亞、東南亞等，現在已幾乎消失，

[6] 以現行通用的樂器為主，必要時包括歷史上的樂器。

不過緬甸的豎琴 saung（saung-gauk，或譯為彎琴，圖 4-1）至今仍使用。它曾傳到中國，即清代文獻中的「總稿機」，其前身可能是唐代文獻的鳳首箜篌[7]。緬甸豎琴是緬甸古典音樂的代表性樂器，可說是當今亞洲豎琴類樂器極少見的活傳統。此外菲律賓、馬來西亞的少數民族使用的樂弓（單絃或二絃）也屬於此類。

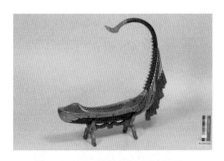

圖 4-1 緬甸彎琴（呂心純提供）

1-2 直角形

直角形的豎琴起源於亞述帝國（今西亞西部的底格里斯河上游），經波斯、西域傳到中國（即古代的豎空篌），再傳日本後衰微，今正倉院[8]尚存箜篌殘缺，但經復原與複製，吾人仍可看到古代箜篌的形貌。

由上可知緬甸豎琴對於亞洲此類樂器的意義。相形之下，齊特琴、擦奏式與撥奏式樂器在亞洲的分布較廣。

[7] 鳳首箜篌一說為印度 veena 類，但未有定論。另一說為緬甸的豎琴，也是起源於印度。

[8] 正倉院位於日本奈良市東大寺內，建於第八世紀中期（奈良時代），用來保存日本奈良與平安兩朝代的寶物，全部是木造建築，特殊的構造得以經約一千三百年仍完善地保存約八千件的寶物，其中包括唐代傳自中國的文物與西域文物等。就樂器來說，完美保存的四絃曲頸琵琶、五絃直頸琵琶和阮咸，散發著華麗的光芒，對於樂器史的研究與人類文化遺產來說，均為無價之寶。奈良博物館並於每年 10-11 月選取部分正倉院寶物舉行特展。

2. 齊特琴類（Zither）

齊特琴是在平的箱子上平行張上多條絃[9]。亞洲的齊特琴從外觀來看，可分為三個系統，各有其所屬區域：2-1 西亞起源的平板齊特琴（board zither）、2-2 東亞起源的置式長形齊特琴（long zither）、2-3 東南亞、南亞起源的棒形（stick zither）與筒形（tube zither）齊特琴。分述如下：

2-1 西亞起源的平板齊特琴

平板齊特琴一般絃數較多，音域較廣。依其演奏法，再分為兩類：

2-1-1 槌擊式平板齊特琴（board zither with hammers）

即洋琴，起源於伊朗的 santur，是在梯形的板上張上多條絃，以兩支細木槌擊絃。槌擊式平板齊特琴廣泛分布於亞洲各地（和歐洲），名稱各異。[10] 在臺灣、中國、韓國、日本（保存於長崎明清樂）的洋琴（揚琴），以及東南亞泰國的 khim（圖 4-2) 等均屬之。

圖 4-2 泰國的 khim(王博賢攝)

2-1-2 撥奏式平板齊特琴（board zither）

如西亞（阿拉伯諸國、土耳其、伊朗等）或中亞的卡龍（qanun 或

[9] 關於絃的材質，傳統上西亞因游牧或畜牧生活，多用羊腸絃；東亞則多用絲絃，後來也有改為金屬絃或尼龍絃者。

[10] 槌擊式平板齊特琴於世界各地的舉例：santur（伊朗、伊拉克）、chang（烏茲別克、塔吉克）、tsimbali（烏克蘭、斯拉夫民族）、cimbalom 或 tambal（羅馬尼亞和匈牙利的吉普賽人）、santoor （印度）、santouri（希臘或喬治亞的高加索山區）、hackbrett（德國、瑞士）、dulcimer 或 hammered dulcimer（英國）、tympanono（法國）、youkin（日本）、yanqqum（韓國）、yoochín（蒙古）。

kanun），係在一邊斜切的板上張上多條絃（羊腸絃），以義甲撥奏。

　　另一種平板的齊特琴為印尼中爪哇甘美朗或西爪哇的 celempung（或小型的 siter），但其面板並非水平，而是絃張在略為傾斜的略呈長方形的面板上，用雙手拇指撥奏（有時用撥子）。西爪哇另有 kacapi，船形的共鳴箱上平行張絃，但也有將之分類於長形齊特琴者。

2-2 東亞起源的置式長形齊特琴

　　包括琴與箏兩類：

2-2-1 琴類，如古琴（七絃琴）

2-2-2 箏類，除牙箏（軋箏）以弓擦奏外，均用撥奏

　　長形齊特琴的絃數從數條至十多條不等，主要分布在東亞，包括中國的琴、箏；日本的箏（漢字亦寫成「琴」，koto）；韓國的玄琴 (geomungo)、伽倻琴 (gayagum)、牙箏 (ajaeng) 等，分別屬於琴或箏類。琴與箏起源於中國，傳到周邊地區後各自發展。箏與琴的不同處，首在於箏並非在面板上平面張絃，而是加上雁柱，絃架於雁柱上，用手指或撥子撥奏。例外的是韓國的牙箏用木製細槌或弓擦奏，這種擦絃的齊特琴相當罕見，除了牙箏之外，尚有較小型的琉球（今沖繩）御座樂的提箏和福建的枕頭琴（圖4-3）。

圖 4-3 夏威夷大學音樂系藏枕頭琴（筆者攝）

2-3 東南亞、南亞起源的棒形與筒形齊特琴

除了平板與長形齊特琴之外，尚有如越南的彈獨絃（獨絃琴）（圖 4-4）、印度的 veena（例如 rudra veena，又稱 bin）、竹筒琴等棒形或筒形齊特琴。一般來說，棒形或筒形的齊特琴絃數較少，樂器構造較單純，但筒形的絃數也有較多的情形。

圖 4-4　越南獨絃琴（北藝大傳統音樂系碩士生林妏瑄彈奏，筆者攝）

2-3-1 棒形

如印度的 veena[11] 及越南的獨絃琴等。印度的 veena 有大型共鳴箱，絃數也多，是最發達的棒形齊特琴。[12] 這種樂器於十八世紀定型，主要有 sarasvati veena 和 rudra veena（bin）[13] 等。此外，印尼蘇拉維西島（Sulawesi）的 kacapi 也是屬於棒形齊特琴。

[11] 梵語的 veena（vina）原是絃樂器的通稱，形制多樣，從豎琴類、齊特琴類，甚至如卡龍形狀者亦稱之（kattayana veena）。

[12] 漢魏晉傳入中國，於文獻上所記載的鳳首箜篌，可能是 veena。北印度也有 veena，如 vichitra veena 及 rudra veena（bin）；南印度則以 sarasvati veena 為主。這三種樂器的彈奏姿勢不同，vichitra veena 平置地上，左手按絃右手撥絃，如同彈奏琴箏一般；bin 則將左邊的葫蘆掛在左肩後方，以直式彈奏；sarasvati veena 是左手抱著 veena，從琴柱的另一端反轉過來按絃（左邊的葫蘆放左腿上）。

[13] Bin 是棒形琴柱，下方有兩個大的葫蘆作為共鳴箱，其中之一支撐於肩上。四條旋律絃，另有三條側絃，靠演奏者一方兩條，靠外側一方一條，作為強化節奏與持續音用。與 bin 不同的是 veena 的共鳴箱與琴柱相連，大多是一體挖空，三條側絃同在靠近演奏者之一側。

2-3-2 筒形

筒形齊特琴分布於東南亞的島嶼部，如散見於各島嶼的竹筒琴（竹箏，在竹子的表皮挑出細長條的竹皮作為絃）。這種樂器有的發展為以金屬絃代替竹皮，絃數增加，其極致之發展以印尼帝汶島（Timor）及羅德島（Rode）的 sasanto 為代表（圖 4-5）它除了竹筒整圈都裝上金屬絃之外，甚至在竹筒琴外罩上棕櫚葉以增加共鳴，很有特色。

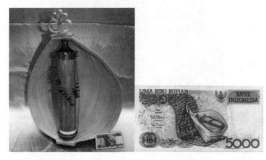

圖 4-5 印尼的 sasando（王博賢攝），右側是印尼幣 Rp.5000 的紙鈔，以羅德島的傳統形制 sasando 為圖案。

3. 擦奏式樂器（fiddle）

擦奏式與撥奏式絃樂器在 H-S 分類系統中都歸為 lute 類，因為西洋提琴兼具以弓拉奏和手指撥奏兩種演奏法。然而這種概念不適用於亞洲絃樂器，傳統上亞洲的擦奏式或撥奏式樂器各自分野，因此本章分擦奏式與撥奏式兩類來談。

就亞洲的擦奏式樂器來說，其形制因分布之地域而有別，呈現出地方特色。分述如下：

3-1 東亞的胡琴類

包括中國的胡琴，日本的胡弓，韓國的奚琴（haegum，形制同南管的二絃）等，其共鳴箱基本上是圓筒形，張二條絃或三條絃。例外的情形有：日本的胡弓與北亞蒙古的馬頭琴，其共鳴箱均非圓筒形。胡弓可能來自不同的系統，其共鳴箱類似三絃的共鳴箱。至於北管的提絃（椰胡），因取材用椰殼的關係，較接近半球形。

3-2 東南亞的擦奏式樂器

因其來源之不同，大略呈現筒形與倒三角形兩種形狀：

3-2-1 筒形共鳴箱，來自中國。

3-2-2 倒三角形共鳴箱，傳自西亞，是東南亞擦奏式樂器的特色。

東南亞的主要的擦奏式樂器有：泰國的 so duang（二絃，高音）、so u（二絃，似北管用的和絃，低音）（圖 4-6）、[14]so sam sai（三絃）（圖 4-7），印尼的 rebab（二絃）（圖 4-8），馬來西亞的 rabab（三絃）。其中泰國的 so duang 傳自中國，圓筒形共鳴體，so u 的共鳴體為椰殼製，其餘的共鳴箱均為倒三角形，這種形狀的共鳴箱是東南亞的擦奏式樂器的特色。印尼的 rebab 與馬來西亞的 rabab，從名稱上可推測與阿拉伯的擦奏式樂器 rabab 有淵源關係，因此東南亞倒三角形共鳴箱的擦奏式樂器可能是西亞的 rebab 的傳入。

[14] So duang(高音) 和 so u(低音) 兩支絃子的搭配使用，令人想起北管新路的弔鬼子和和絃的搭配。形制上也有共同點：So duang 的共鳴體很像早期的弔鬼子 (今之北管弔鬼子已用京胡替代)，而 so u 的共鳴箱是椰殼做的，外形很像北管的和絃。

圖 4-6 泰國的 so duang（左）與 so u（右）

圖 4-7 泰國的 so sam sai　圖 4-8 印尼的 rebab（王博賢攝）

3-3 南亞的變化箱形共鳴箱

　　南亞的擦奏式樂器，例如 sarangi（圖 4-9）、sarinda，其特徵為琴柱較寬，共鳴箱為變化的箱形，中間較細（有細腰），3~6 絃，有品與共鳴絃。

圖 4-9 印度的 sarangi（吳承庭攝）

3-4 西亞的半球形與箱形共鳴箱

　　西亞的擦奏式樂器有阿拉伯的 rabab、伊朗與土耳其的 kamance、阿富汗的 gijak[15] 等，其共鳴箱為半球形或箱形，以二絃或三絃為主。又如中亞維吾爾族、烏茲別克等的長頸 satar，用弓擦奏，有共鳴弦。

4. 撥奏式樂器（Lute）

　　撥奏式樂器亦見地域性差異，大略來分，有長頸與短頸之分。例如東亞與西亞地區主要有長頸的三絃系列（如東亞的三絃類，西亞的 setar）與短頸的琵琶系列（如東亞的琵琶類，西亞的 'ūd）兩種。東南亞的撥奏式樂器則反映出地理環境的影響，其外形常見有船槳形與鱷魚形等。

　　就東亞長頸的三絃系列來說，中國的三絃的源流，一說為來自西亞的

[15] 維吾爾族的 ghijak 也屬於半球形的擦奏式樂器。

撥弦樂器 setar[16]，後來東傳琉球、日本，發展成三線（圖 4-10）、三味線。從 setar、三絃、三味線等名稱，可看出以絃數「三」命名。這種長頸撥奏式樂器分布於中國、中亞到西亞，即絲路沿線，為三絃來自西亞的說法提供佐證。[17]

圖 4-10 沖繩（琉球）的三線和撥子（筆者攝）

　　東亞短頸的琵琶類也是上溯自西亞的 'ūd（另一說為 barbat），從絲路沿線遺跡的壁畫可見到琵琶類樂器的演奏圖，其絃數為四絃或五絃。西亞的 'ūd（圖 4-11），其梨形共鳴箱大而圓，雖然重量輕（用細木條黏接，壁薄），但體積龐大。經絲路傳到中國的琵琶，再東傳日本，並且各自經過長時間的在地化發展，發展出多樣化的琵琶世界。而在今之韓國，沒有如三絃類的長頸撥奏式樂器，歷史上也未見傳入的軌跡。至於短頸琵琶類，雖然歷史上有唐琵琶與鄉琵琶，前者為四絃曲頸，於中國的宋徽宗時期傳入，後者為五絃直頸，自中亞傳入，但僅使用一段時間，今已未見使用。

[16] Setar 是三絃的意思（se 是三；tar 是絃）。但今波斯的 setar 有四絃，其中兩絃同音，因此實際上仍屬三絃。
[17] 另一說為多重的來源加上華人的創意而發展成三絃，見林謙三著，錢稻孫譯（1996/1962）《東亞樂器考》（北京：人民音樂）。

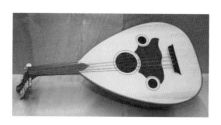

圖 4-11　西亞的 'ūd(王博賢攝)

　　東南亞的大陸部分，主要有鱷魚形與船槳形兩種外形，可看出地理環境的影響，例如泰國的 jakhe（三絃，鱷魚形共鳴箱）。但 jakhe 因又重又大，而以置式演奏，因此也有人將之歸類為置式演奏的長形齊特琴。然而長形齊特琴如東亞的琴箏類樂器，其共鳴箱為長方形，但 jakhe 明顯地是在長方形琴體上突出長條狀的琴柱，琴絃張在其前端，與琴箏類的張絃方式不同，因此屬於撥奏式（lute）類。柬埔寨的 takhe 與泰的 jakhe 同類，但緬甸的 migyaung（鱷魚形箏）往往被歸類於與泰國的 jakhe 同系統，實際上屬於棒形的齊特琴。

　　東南亞島嶼部中，印尼的蘇門答臘（Sumatra）、加里曼丹（Kalimantan）、蘇拉維西（Sulawesi）等島嶼散見有此類樂器，主要用於民俗音樂或少數民族的音樂。蘇門答臘與蘇拉維西的 kacapi，雖與西爪哇的 kacapi（平板形齊特琴）同名，但它卻是屬於小型的撥奏式樂器。蘇拉維西、加里曼丹與馬來西亞等地的 sapeh，則是船槳形的撥奏式樂器。

　　至於南亞，以南印度的維納琴（veena）（圖 4-12）與北印度的西塔琴（sitar）（圖 4-13）為代表。Veena 是印度最古老的樂器，原為棒形齊特琴，經過長時間的發展，今為帶有圓形大型共鳴箱（傳統為葫蘆製，今多為木製）的長形撥奏式樂器，但前述的棒形齊特琴仍存在。Sitar 傳自波斯的 setar，

是長形撥奏式樂器，包括有葫蘆製的共鳴箱及共鳴絃，也有不含共鳴絃者。
Veena 與 sitar 的共同點為均屬長形撥奏式樂器，琴柱寬厚有品（琴格），四
或五絃（旋律絃）。不同的是，veena 為印度原生樂器，sitar 傳自西亞，屬
於兩個不同的系統，演奏姿勢也不盡相同。

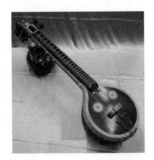

圖 4-12 南印度的 veena（王博賢攝）

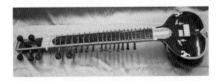

圖 4-13 北印度的 sitar（王博賢攝）

此外印度尚有 sarod 與 tambura 等撥奏式樂器，sarod 是中間較細的船形
琴體，數條主絃與共鳴絃，與分布於中亞至阿富汗的 rabab 相同。Tambura
是演奏持續音的四絃長形撥奏式樂器，西亞也有同名樂器 tambur，卻是獨奏
樂器。

西亞也有長頸與短頸兩種撥奏式樂器，長頸者如伊朗的 tar 或 setar（圖
4-14），伊朗與阿富汗的 dutar，伊朗、阿富汗、土耳其的 tambur，土耳其的
saz 等，用於古典或民俗音樂。其中的 setar，可能是三絃的來源之一。西亞

及中亞長頸撥奏式樂器種類很多，而且其琴柱較其他地區細長，此為西亞與中亞樂器的特色。其共鳴箱除了 tar 中間有細腰之外，多為梨形。短頸的撥奏式樂器以阿拉伯和伊朗的 ‘ūd 為代表，它是琵琶的來源。

圖 4-14 伊朗的 setar 和撥子（王博賢攝）

小結──亞洲擦奏式與撥奏式樂器的特色

亞洲具有非常多樣與豐富的絃樂器，除了獨特的緬甸豎琴之外，以齊特琴、擦奏式和撥奏式樂器為多，尤以後兩類為豐富。茲摘要性整理亞洲各類樂器的細分種類和樂器舉例於表 4-1，並歸納擦奏式與撥奏式這兩類樂器的特色於下：

1. 亞洲的擦奏式與撥奏式樂器種類很多。

2. 擦奏式樂器的共鳴箱外形具類型化，頗引人注目：東亞的圓筒形、東南亞的倒三角形、南亞的中間有細腰形、西亞的半球形等，顯示出地區的特色。

3. 短頸撥奏式樂器，從西亞的 ‘ūd 東傳，於東亞以琵琶為代表。

4. 長頸的發展更多樣化，具多種變形，大致上可分為東亞的三絃與三味線等、東南亞大陸部的 jakhe 類（鱷魚形）、東南亞島嶼部的 kacapi 與 sape 類（船槳形）、南亞的 veena 與 sitar 類、西亞的 setar 與 tanbur 類等。

5. 南亞不論擦奏式或撥奏式樂器，其琴柱既寬且厚，而且大多有品與共鳴絃，此為南亞樂器的特色。

表 4-1 亞洲絃樂器分類系統簡表

分類層次　第一級	第二級	第三級	樂器舉例
1. 豎琴類 harp	1-1 弓形		緬甸豎琴
	1-2 直角形		豎箜篌
2. 齊特琴類 zither	2-1 西亞起源的平板齊特琴（board zither）	2-1-1 槌擊式	santur、洋琴
		2-1-2 撥奏式	卡龍
	2-2 東亞起源的置式長形齊特琴（long zither）	2-2-1 琴類	古琴
		2-2-2 箏類	古箏、琴（日本箏，koto）、玄琴、伽倻琴、軋箏
	2-3 東南亞、南亞起源的棒形（stick zither）與筒形齊特琴（tube zither）	2-3-1 棒形	獨絃琴、rudra veena
		2-3-2 筒形	竹筒琴（竹箏）、sasando
3. 擦奏式 fiddle	3-1 東亞的胡琴類		胡琴、奚琴、胡弓
	3-2 東南亞	3-2-1 筒形共鳴箱	so duang、so u
		3-2-2 倒三角形共鳴箱	so sam sai、rebab
	3-3 南亞變化的箱形		sarangi、sarinda
	3-4 西亞的箱形或球形		rabab、kamance、gijak
4. 撥奏式 lute	4-1 長頸		setar、三絃
	4-2 短頸		'ūd、琵琶

第二節 亞洲的管樂器

亞洲的管樂器（氣鳴樂器）分為 1. 笛（flute）與 2. 喇叭（trumpet）兩類，笛類十分多樣化，包括 1-1 橫吹，與直吹的 1-2 無簧和 1-3 有簧；喇叭類在亞洲較少見。分述如下，並歸納整理於本節最後的表 4-2。

1. 笛類

1-1 橫吹氣鳴樂器（transverse flute）

橫吹的氣鳴樂器（簡稱橫笛）主要分布於東亞與南亞，其材質以竹為多。在中國稱為笛子，臺灣稱為品。常見者如曲笛、梆笛，均無簧，此外早期北管還有篪 [18]。常用的笛子為六孔，有多種不同調與長度規格。

橫笛在日本也有很多種，使用於不同的樂種。如神樂用神樂笛或和笛等大型笛子，雅樂中的高麗樂用高麗笛，唐樂用龍笛（圖 4-15），能管用於能樂與長唄的囃子（伴奏樂隊），篠笛 [19] 用於長唄、里神樂與祭儀等。

圖 4-15 日本雅樂的龍笛（橫笛）（王博賢攝）

韓國的橫笛有四種，大笒（taegum）、中笒（chunggum）、唐笛（tangjŏk，常用來代替小笒 sogum）、篪（chi）等。篪為前四孔後一孔，其餘均為六孔。

[18] 篪，兩端閉口，吹嘴位於管中央，兩邊按孔。其閉口的構造與塤相同，篪與塤兩種樂器合奏的聲音相合，因而有「伯氏吹塤，仲氏吹篪」（《詩經・小雅》）之說，形容兄弟和睦。

[19] 篠是細竹子的意思。

在韓國也流傳有「伯氏吹壎，仲氏吹篪」的說法。[20]

印度的橫笛古已有之，今亦普遍使用，其名稱因地而異，今一般多稱為 bansuri，以六孔為多。東南亞與西亞一般少見橫笛，仍見用於印尼蘇門答臘或阿富汗的街頭藝人。

1-2 無簧直吹管樂器（vertical flute）

中國的簫、泰國的 khlui、印尼與馬來西亞的 suling、西亞的 nāy 等屬之。

東亞的無簧直吹管樂器於中國以簫（洞簫，尺八）為代表，其大小規格與名稱因地而異。日本則以橫笛為多，直吹者反而較少，僅有尺八（一節切屬於尺八類），傳自中國。韓國則有洞簫（tungso）、短簫（tanso）[21]、逐（篴 chok）、籥（yak）等，均屬尺八類。除了短簫之外，其餘均傳自中國。其中除了籥為前三孔之外，其餘以前四或五孔、後一孔的形制較常見。

東南亞的直吹管樂器以泰的 khlui、印尼與馬來西亞的 suling（圖 4-16）較有名。在島嶼部也有同類樂器，但名稱不一。Khlui 為六孔或七孔，suling 則為四孔或六孔，因調音系統而異。

印度雖有無簧直吹管樂器，一般不受重用。西亞則有 nāy (ney)，前五（或六）後一孔，原為蘆葦莖製（圖 4-17）。[22]

[20] 見註 18。

[21] 韓國洞簫於明代自中國傳入，前五後一孔；短簫比尺八小，前四後一孔，屬洞簫類。

[22] Nāy（ney），阿拉伯語是吹奏類樂器泛稱，波斯語則是 "reed"，在此不是指簧片，而是蘆葦的意思。

圖 4-16 中爪哇甘美朗所用的 suling 笛和笛座 (王博賢攝)

圖 4-17 西亞的 nāy

　　由此可見直吹管樂器在亞洲分布很廣，除了其長度與指孔數不一之外，基本構造大致相同，材料以竹為主，次為木製。

　　無簧直吹管樂器也有少數複管編成的例子，如中國排簫。早期北管用的雙品（雙笛）[23] 是一個特殊的例子，兩支笛子併成雙品後改橫吹為直吹。

[23] 雙品圖片參見呂錘寬著（2011）《臺灣傳統樂器生態與發展》（臺中：文建會文資總處籌備處），第

1-3 有簧直吹氣鳴樂器

依簧的數量而有 1-3-1 單簧（如 clarinet）、1-3-2 雙簧（double-reed）及 1-3-3 自由簧片之分。

1-3-1 單簧類

單簧管樂器在亞洲很少見；其中較有名的是印度玩蛇人的 pungi，是在管中央裝上一個小葫蘆，以兩支等長的單簧笛編成（複單簧管，double clarinet），一支吹曲調，另一支吹持續音（圖 4-18）。西亞的複單簧管是由兩根約 25 公分長的竹子黏在一起，四至六孔，指孔距離大致相同。上端另裝入較細的竹子，刻成吹口與簧片。演奏者以一手手指同時按住兩根竹子上的指孔，由於兩根竹子的粗細並不完全相同，因此所吹音高也有細微差異，產生了一種顫動的特殊音色。西亞與埃及的 argul 也是複單簧管，兩支管子一長一短，長管吹持續音，短管吹曲調（圖 4-19）。可知亞洲少數的單簧吹奏樂器均為編管樂器，是一個有趣的現象，或許是為了突顯單簧樂器的特殊音色。

圖 4-18 印度玩蛇人吹著 pungi(吳承庭攝)

180 頁。

圖 4-19　Argul

1-3-2 雙簧類

　　相對地，雙簧直吹管樂器在亞洲（及世界各地）的分布很廣，[24] 它又分為前端有喇叭口，發源自西亞的 surnay（古波斯語稱「嗩吶」）系統，以及東亞的無喇叭口的篳篥系統等兩類，簡稱為嗩吶類與篳篥類。

1-3-2-1 嗩吶類

　　嗩吶類樂器起源於西亞而傳至世界各地，且廣泛見於亞洲各地，例如波斯的 surnay、土耳其的 zurna、印度的 shanai（shehnai）和大型的 nagasvaram、東南亞的 serunai、中國的嗩吶、韓國的太平簫（taepyeongso），

[24] 例如 zurnā（阿拉伯、土耳其、敘利亞、以色列、亞美尼亞、維吾爾族）、surnay（古波斯）、sorn　（伊朗）、surle（土耳其）、zurla（南斯拉夫）、zurni（保加利亞）、shawn（歐洲）、surnaj（獨立國協）、shawn（西藏）、shanai 或 shehnai（北印度）、nagasvaram（南印度）、suna（巴基斯坦）、sona 或 suona（嗩吶，中國）、taepyeongso（太平簫，韓國）、pi nai（泰國）、pi shanai（柬埔寨）、hné（緬甸）、serunai（馬來西亞、印尼）、serune（印尼 Nias 島）、selompret（爪哇島）、preret（峇里島與龍目島）、alghaita（奈及利亞）。

和臺灣的吹、嗩子、嗩子等。日本雖有 charumera[25]，但少用。除日、韓的例子之外，從名稱上發音之相近，可看出它們的相關性，其形狀亦大同小異，此因自西亞東傳的結果。此類樂器多用於民間音樂，於戶外演奏，且以鼓伴奏，其音響以高亢、具穿透力為特色（圖 4-20）。

值得一提的是緬甸嗩吶 hné 用於粗緬甸樂（圖 4-21），前七孔後一孔，清代文獻記載中的聶兜羌（木管銅口）或聶聶兜羌（木管木口）即此樂器。雖為雙簧類，其簧數為四簧。此外，尼泊爾的嗩吶及泰國篳篥類的 pi 也是四簧（圖 4-22）。

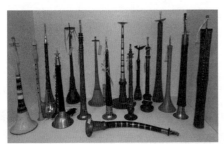

圖 4-20 筆者收集的各國雙簧類樂器（周瑞鵬攝） 圖 4-21 緬甸的嗩吶 (hné)(呂心純提供)

1-3-2-2 篳篥類

例如臺灣的鴨母嗩子（圖 4-23）、中國的管子與篳篥（中國）、日本的篳篥（hichiriki）（圖 4-24）、韓國的觱篥（p'iri）、泰國的 pi（有大小之分）（圖 4-25），主要分布在東亞及東南亞的大陸部，西亞伊朗與伊拉克則有 balaban。這些樂器的發聲原理與嗩吶相同，但沒有圓錐狀的喇叭口。篳篥

[25] Charumera（チャルメラ）來自葡萄牙語 charamela 的訛音，十六世紀因與西班牙、葡萄牙貿易而傳入日本。明萬曆年間（十六世紀末）也有從中國傳到琉球，稱為嗩吶，但後來沿用先前的チャルメラ的名稱；江戶時期用於唐人喪葬及街頭叫賣糖葫蘆（朝鮮飴、唐人飴）的行商用。今僅見於歌舞伎下座音樂中，於表現中國風或明治時期街頭氣氛，一般已不傳。

類基本上是直管形，而且是小型樂器，與嗩吶類的共同點在於木製管身 [26]、
雙簧和音響特色，但相較之下，篳篥系的音色音量較抑制，因此日本的篳篥、
韓國的觱篥及泰國的 pi 都用於古典音樂，與其他樂器合奏。

圖 4-22　各種雙簧與四簧 (左一) 的吹引 (簧片)
（王博賢攝）

圖 4-23　北管藝師莊進才先生製作的鴨母噠子
（陳又華攝）

圖 4-24　日本雅樂的篳篥 (王博賢攝)

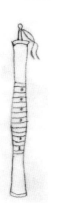

圖 4-25　泰國的 Pi

[26] 特殊者如峇里島的 pereret（preret）為竹製。

1-3-3 自由簧片

指多簧多管、簧數與管數不定的豎吹氣鳴樂器，以笙為代表。笙起源於中國，古代傳到日、韓，用於雅樂。笙類樂器廣泛分布於中國西南（蘆笙）及東南亞，特別是泰、柬、寮的大型蘆笙 khen（圖 4-26）。蘆笙的管子穿過葫蘆笙斗，這一點與前述用於雅樂的笙不同。而東亞的笙主要用於合奏，東南亞的笙卻常用於獨奏。泰國東北的說唱音樂 molam，就是以笙伴奏，很受歡迎。寮國的笙伴奏說唱時，尚分性別而相差四度。

不論是笙或 khen，其樂器主要部分（音管）為竹製，且可以演奏和音，可說是亞洲唯一演奏和音的樂器。

圖 4-26 泰北的蘆笙

2. 喇叭（trumpet）

喇叭一般指金屬製管樂器，除了西洋傳入的喇叭之外，亞洲的喇叭類樂器很少，且均為自然號、特長喇叭，例如西藏佛教儀式中使用的筒欽[27]、臺灣的廟會哨角隊的哨角、韓國宮廷軍樂隊的長喇叭（nabal，韓國唯一的金屬

[27] 相同的樂器亦見於尼泊爾、不丹等，屬同一宗教文化區，其名稱發音亦接近。

製喇叭）等。此類樂器利用唇的振動發聲，同類吹奏原理者尚有法螺、角笛等。由於沒有指孔難以自由地吹奏音階，一般多用於訊號或宗教儀式中。

小結 亞洲管樂器的特徵

1. 以竹製為主，木製次之。
2. 橫笛類多分布於東亞與南亞。
3. 無簧豎吹管樂器分布廣泛，雖然樂器本身形制多種，名稱數卻較少。
4. 單簧豎吹管樂器少見，且為複管形式。
5. 雙簧豎吹管樂器中，西亞起源的 surnay 系統廣泛分布於亞洲各地，相對地，篳篥系統以東亞為中心。
6. 自由簧片的笙類樂器分布於東亞與東南亞大陸部。
7. 除了西藏、尼泊爾、不丹、臺灣、韓國以外，亞洲一般沒有喇叭類樂器。

表 4-2 亞洲管樂器分類系統簡表

分類層次 第一級	第二級	第三級	第四級 / 樂器舉例
1. 笛類	1-1 橫笛（transverse）氣鳴樂器		笛子
	1-2 直吹（vertical）無簧		簫
	1-3 直吹有簧	1-3-1 單簧（複管）	pungi, argul
		1-3-2 雙簧	1-3-2-1 嗩吶類
			1-3-2-2 篳篥類
		1-3-3 自由簧片	笙
2. 喇叭類	西藏的筒欽、韓國的 nabal、臺灣的哨角		

第三節 亞洲的打擊樂器

亞洲的打擊樂器十分豐富，而且很有特色，特別是旋律打擊樂器類。亞洲打擊樂器可依發聲的材質，分為 1. 鼓類、2. 木製 / 竹製打擊樂器、3. 金屬打擊樂器（3-1 鑼類、3-2 鐘與鈸類、3-3 金屬鍵盤類）等類。

1. 鼓類（膜鳴樂器）

鼓類一般為鼓面蒙皮（或其他材質），有單面、雙面之分。其蒙皮的方式有繩紮[28] 或釘皮[29] 等之不同。亞洲的鼓可依形制分為 1-1 器形、1-2 筒形、1-3 框形等三種。

1-1 器形（vessel）

器形鼓形如碗狀或鍋狀，單面，底部密閉或開口均有。主要分布於西亞（如成對的鍋狀鼓 nagara，圖 4-27）、南亞（如北印度的 tabla，也是一對，圖 4-28）。

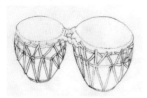

圖 4-27 西亞的 nagara

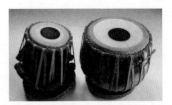

圖 4-28 北印度的 tabla（吳承庭攝）

[28] 例如印度的 tabla 和 mridangam，以及印尼的 kendang。
[29] 例如建鼓、通鼓（堂鼓）、小鼓（單皮鼓）。

1-2 筒形

依形狀再分為杯形（goblet）、桶形（barrel）、細腰形或砂漏形（waisted）等三類。

1-2-1 杯形鼓

單面，分布於西亞（如 darbuka）及東南亞大陸部（較少見），東南亞的杯形鼓（例如泰國的 thon，圖 4-29）[30] 可能傳自西亞，但未有定論。

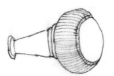

圖 4-29 泰國的 thon

1-2-2 桶形鼓

桶形鼓的鼓身中央突出，兩面蒙皮，一般來說其鼓身長度大於鼓面直徑，是亞洲各地分布最廣的鼓，建鼓、通鼓（堂鼓）、南印度的 mridangam、印尼中爪哇甘美朗的 kendang 均屬之（圖 4-30）。

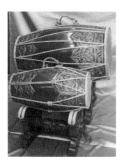

圖 4-30 中爪哇甘美朗的鼓有大、中、小三種，圖為大與小兩個鼓的組合（王博賢攝）

[30] 經常與框形鼓 rammana（圖 4-32）一起演奏。

1-2-3 細腰形（砂漏形）鼓

細腰形 [31]（砂漏形）鼓的鼓身中央凹入，兩面蒙皮，主要分布於東亞。歷史上雖有從西域的腰鼓傳入中國的記載，但細腰鼓的傳統反而保存於日、韓，如杖鼓（韓國）、小鼓（kotsuzumi，日本，圖4-31）等，未見於其他地區。

圖 4-31 日本的小鼓

1-3 框形（frame）

框形鼓單面、雙面均有，其中單面的框形鼓多見於西亞（手鼓、鈴鼓），維吾爾族手鼓（daf, dap）、泰國的 rammana（圖4-32）亦屬之。其大小不一，大者有直徑 50 公分者。又，日本日蓮宗所用的団扇太鼓（uchiwataiko，同臺灣的柄鼓，沒有共鳴箱），也是屬於單面的框形鼓。雙面的框形鼓，例如餅鼓，較為少見，多為小型，以手持奏。[32]

圖 4-32 泰國的 rammana

[31] 細腰鼓雖在魏晉南北朝時期傳入中國，盛行於唐代，但後來不用，今尚存於日本與韓國。
[32] 又稱扁鼓，參見呂鍾寬（1996）《臺灣傳統音樂》（臺北：東華），第99頁。

2. 木製 / 竹製打擊樂器（體鳴樂器）

木製 / 竹製打擊樂器依其功能分為旋律打擊樂器與節奏打擊樂器兩類。

2-1 旋律打擊樂器

如木琴、竹琴、搖竹（angklung）等，為東南亞常見樂器，均為旋律打擊樂器，例如越南與泰國的吊掛式竹琴，水平排列者則有泰、柬、寮的木琴（圖 4-33）與竹琴，緬甸的木琴、菲律賓的竹琴、印尼的木琴（gambang，圖 4-34）與竹琴等。其共鳴箱多為船形，吊掛式則呈 L 形斜向下吊掛。

圖 4-33 泰國木琴 ranat ek

圖 4-34 印尼木琴 gambang（王博賢攝）

同為旋律打擊樂器者尚有源自西爪哇的搖竹（angklung，圖 4-35），以兩支竹管架在底部的竹管上，藉搖動發音（單音），成組的搖竹構成音階，可以演奏旋律。因竹子搖動的聲音沒有餘韻，因此必須細密而不間斷地搖動，以產生連續性音響。

圖 4-35 成套的搖竹（王博賢攝）

2-2 節奏打擊樂器

亞洲的木 / 竹製節奏打擊樂器十分多樣與豐富，例如南管的拍與四塊、北管的板與叩子、木魚、日本的拍子木（ki）、沖繩的三板以及舞蹈用的四片竹子（兩手各兩片）、韓國雅樂的拍（pak）、柷、敔等 [33]。

東南亞則有緬甸的 wa（木製，與小鈸成對，分別擊奏強拍與弱拍）、菲律賓舞蹈用的響板、Kalinga 族的 balinbing（以竹子前端削成兩半的打擊樂器）等。

西亞木製打擊樂器極為少見，土耳其民俗舞蹈用的木湯匙為罕見的例子。

其他非使用於音樂演奏場合者，如峇里島的村落或泰國的寺廟用以聯絡訊息 / 發號施令的木鼓、日本戲劇或相撲用的拍子木、東亞佛教儀禮用的木魚或魚板等，均為木製打擊樂器。

由此可見木製 / 竹製打擊樂器主要分布於東亞至東南亞，南亞或西亞非常少見。再者，木琴、竹琴等旋律打擊樂器集中於東南亞，是令人注目的一點。

3. 金屬打擊樂器（體鳴樂器）

金屬打擊樂器有 3-1 鑼類、3-2 鐘類、3-3 鈸類、3-4 鍵盤類等，其中亞洲最具特色的金屬打擊樂器是鑼類。

3-1 鑼類

鑼類主要分布於東亞、東南亞，鑼在東亞為節奏打擊樂器（雲鑼除外），但在東南亞往往組合數個至十數個，形成旋律打擊樂器。

[33] 傳自中國。

3-1-1 東亞的鑼

東亞的鑼，多為平面鑼，如中國有大鑼、小鑼等各種的鑼，以及構成音階的雲鑼。韓國有古典音樂用的大型的大金（tegum）與小型的小金（soogum），用於農樂等民俗樂也有大鑼（鉦，ching，平面鑼）與小鑼（khwaenggwari，平面鑼）之分。日本只有用於雅樂、佛教儀式與民俗藝能的鉦鼓（是鑼類樂器）、鉦等。

3-1-2 東南亞的鑼

包括平面鑼與凸鑼；廣泛分布於東南亞各地。其中越南、大陸部的山區民族，以及菲律賓呂宋島北部，使用平面鑼。除了越南外，大陸部各國的古典音樂、菲律賓岷答那峨島以南、馬來西亞、印尼等，均使用凸鑼，其形制，除了掛鑼外，也有平置的坐鑼。

東南亞的鑼的特徵為掛鑼[34]、坐鑼均有，而且是成組的，組合不同音高的鑼，作為旋律打擊樂器。其中橫置型坐鑼，其鑼架於大陸部為圓形（如緬甸與泰國的環狀排列，圖 4-36），島嶼部為直線排列，如印尼中爪哇甘美朗的 bonang（圖 4-37）和菲律賓的 kulintang。

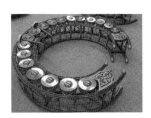

圖 4-36 泰國的高音環狀鑼 khong wong lek(筆者攝)

[34] 如中爪哇甘美朗的大鑼與中鑼，參見第一章圖 1-1。

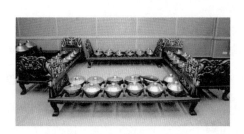

圖 4-37 印尼中爪哇甘美朗的 bonang(王博賢攝)

　　東南亞鑼另一個特徵為以鑼為主的合奏特別發達，尤其是島嶼部，以印尼的甘美朗為代表，菲律賓的 kulintang 也很有名。大陸部及菲律賓山區民族中也常見有鑼的合奏。

　　此外，從中國西南到東南亞大陸部分布有古代使用的銅鼓，雖名稱有「鼓」，卻屬鑼類。今雲南少數民族尚以銅鼓伴奏舞蹈，是以吊掛形式，橫向敲擊，有的後面用桶銜接，以產生共鳴。

3-2 鐘類

　　鐘（bell）是槌擊式打擊樂器，主要分布於東亞，例如古代中國雅樂用的鐘，包括單個的特鐘與成組可演奏音階的編鐘。今韓國亦傳承中國的鐘，也用特鐘、編鐘等名稱。

3-3 鈸類

　　鈸類樂器是互擊式打擊樂器，分布於東亞、東南亞、南亞（小型為主），有各種不同大小尺寸，例如臺灣北管的鈸稱為「鈔」，有大小之分（大鈔、小鈔）。日本的鐃鈸用於佛教儀式中；韓國雖有不少不同的鈸類樂器（chabara），主要也是用於佛教儀式中。

　　東南亞大陸部以小型鈸為多，如泰國的 ching 和 chap （圖 4-38）、緬

甸的 si 等，均為古典音樂中非常重要的節奏樂器。小鈸的厚度一般較厚，也有用薄的鈸。島嶼部印尼峇里島的鈸（cengceng）有兩種，一為小鈸群（rinchik），是將五個小鈸略為重疊釘在板上，另以兩個同大小的小鈸敲擊板上的鈸群，產生熱鬧的音響。另一種是兩個一組互擊的大鈸（cengceng kopyak），這兩種使用於不同的甘美朗中（圖 4-39）。

　　南印度或北印度均使用厚的小鈸（manjira）；西亞少見鈸，但土耳其的一種民俗舞蹈中有使用小鈸。

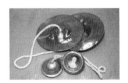

圖 4-38　泰國的 ching(前) 和 chap(後)

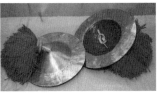

圖 4-39　印尼峇里島的小鈸群 (左) 和大鈸 (右)(王博賢攝)

3-4 金屬鍵盤類

　　金屬鍵盤類主要見於東南亞。印尼的甘美朗中有許多金屬鍵盤類樂器，例如中爪哇甘美朗的厚板鍵的 saron 類（箱形共鳴箱）與薄板鍵的 gender 類（管狀共鳴管，包括高音的 gender 與低音的 slentem）（圖 4-40），各類又因音域而細分，如 saron 有低音（saron demung）、中音（saron barung）、高音（saron panerus 或 peking）之分。這些金屬鍵盤於敲奏時要求止音的技巧，

此因金屬鍵被敲擊時會有餘韻，因此在敲擊下一鍵時，必須將前一鍵消音，以免音響混雜。

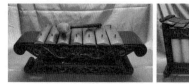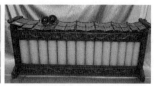

圖 4-40 中爪哇甘美朗的厚鍵 saron 與薄鍵 gender(王博賢攝)

小結

　　亞洲打擊樂器中，鼓類文化十分豐富，歸納如下：

1. 單純的筒形鼓（桶形、細腰形），亞洲各地均有。
2. 細腰形（砂漏形）鼓集中於東亞。
3. 單面框形鼓以西亞或伊斯蘭文化影響區為多見。
4. 器形鼓，大致上起源於西亞，隨著伊斯蘭教的東傳而傳入北印度與東南亞島嶼部。
5. 杯形鼓分布於西亞至東南亞的大陸部，但兩者的關係尚不明朗。

　　而木 / 竹製樂器，不論旋律打擊樂器或節奏打擊樂器均十分多樣化。金屬打擊樂器以鑼及鍵盤類為顯著。此外，東南亞的木製 / 竹製打擊樂器與金屬打擊樂器中具有豐富的旋律樂器，例如鑼在東亞一般沒有固定音高，而東南亞卻常見成組的鑼敲奏旋律，因此東南亞的打擊樂器可說是以旋律打擊樂器為其特色。而鐘（槌擊式）與鈸（互擊式）兩類中，鐘的文化在古代中國十分豐富，今較少用；相形之下，各種大小的鈸廣泛見於亞洲各地，尤以東南亞和南亞的小型鈸十分重要，作為制樂節的樂器。

表 4-3 亞洲打擊樂器分類系統簡表

分類層次 第一級	第 二 級	第 三 級	第四級／樂器舉例
1. 鼓類	1-1 器形 vessel		鍋狀鼓 kettle drum、tabla
	1-2 筒形	1-2-1 杯形 goblet	darbuka, thon
		1-2-2 桶形 barrel	mridangam, kendang
		1-2-3 細腰形 waisted	杖鼓
	1-3 框形 frame	1-3-1 單面	手鼓（daf）、鈴鼓, rammana
		1-3-2 雙面	餅鼓
2. 木製／竹製打擊樂器	2-1 旋律打擊樂器		木／竹琴：ranat ek、raneat ek、pattala、gambang
	2-2 節奏打擊樂器		ki、拍、板
3. 金屬打擊樂器	3-1 鑼類		gong
	3-2 鐘類		鐘類：中國古代編鐘
	3-3 鈸類		manjira, cengceng
	3-4 金屬鍵盤		甘美朗的 saron, gansa

地域篇

　　本篇介紹亞洲各區主要國家的音樂文化，包括第五章西亞的伊朗、阿拉伯諸國、土耳其與猶太民族，第六章的南亞，以印度為主，第七章的東南亞，大陸部以泰國、島嶼部以印尼為主，和第八章東亞的日本與韓國。各國除了簡要的概說（歷史、地理、語言、宗教、音樂與社會生活等）之外，由於教學對象以傳統音樂系學生為主，因此所介紹的音樂內容以古典音樂為主，輔以民間音樂，包括音樂發展背景、音樂形式與內容、樂器等。

　　然而只有音樂文本的介紹，無法宏觀地認識一個國家民族的音樂文化，但課堂上的講解或單本書的介紹，往往受限於時間或篇幅，難以一一詳盡介紹，因此延伸的學習與涉獵，是理解亞洲音樂文化必要的工作。筆者鼓勵學生以課堂上所學之音樂文本為基礎，延伸至議題討論，包括：音樂與認同、性別與音樂、音樂的空間移動、傳統音樂的應用、傳統音樂與流行音樂…等，以更深入理解其音樂文化的發展和應用。深信結合文本知識與議題討論／思考，能有助於將所學的知識轉化為智慧，從中得到啟發與反思。

　　由於亞洲音樂範圍非常廣泛，加上時代不斷地前進，文化與生活不斷地變遷，人與文化也不停地移動，因此，相關的文本知識也會遇到有時效性、或因地而變的情形。換句話說，筆者強調，盡信書不如無書，宜以開放的心胸和獨立思考的態度，來探討不同民族的音樂文化。

第五章　西亞

　　當提到西亞，或中東[1]、阿拉伯，腦子裡浮起的會是什麼？沙漠、駱駝商隊、石油，還是清真寺、伊斯蘭教，或是琵琶的起源地…。下面依地理、歷史、宗教、文化、語言與音樂等，來認識亞洲中，距離我們最遠，但歷史上具有密切關係的西亞。

第一節　西亞概述

一、西亞—伊斯蘭文化區

（一）地理與文化分區

　　西亞包括阿富汗[2]、伊朗、伊拉克、土耳其、敘利亞、黎巴嫩、以色列、巴勒斯坦、約旦，以及阿拉伯半島的沙烏地阿拉伯、科威特、巴林、卡達、阿拉伯聯合大公國、阿曼、葉門等。除了以色列之外，西亞各國最大的共同點是宗教——伊斯蘭教（回教）[3]、同屬伊斯蘭文化區，和乾燥型氣候。「西亞」、「阿拉伯文化區」或「伊斯蘭文化區」，泛指同樣的地區。廣義來說，此文化區尚可延伸至中亞、南亞北端的巴基斯坦，甚至東南亞的馬來西亞與

[1] 中東（Middle East）一詞，如同近東、遠東，甚至東方，是以歐洲為中心的地理名詞。中東指歐洲以東，介於近東與遠東之間，包括大部分的西亞及部分的北非。站在亞洲的立場，本書從地理分區——亞洲西部，即西亞稱之，就文化上可涵蓋北非的阿拉伯文化區。

[2] 也有歸入中亞或南亞區域的分法。

[3] 伊斯蘭（Islam），阿拉伯語意思是「順從」，其信徒稱為穆斯林（Muslim）。在中國因信徒大半為回族而稱「回教」。

印尼等伊斯蘭教分布區。

　　雖然同屬於伊斯蘭文化區，就西亞文化來說，主要可再分為：1. 波斯（以伊朗為中心）、2. 阿拉伯（以埃及為中心）、3. 土耳其等三個主要的文化分區。整體來說，這三個文化長久以來彼此不斷地吸收融合，形成了西亞——伊斯蘭文化的主體。然而，另外還有一個較不一樣的 4. 猶太文化（以色列），就地理而言，也屬於西亞。

（二）語言

　　西亞通行的語言主要是阿拉伯語，分布於阿拉伯半島諸國、約旦、伊拉克、敘利亞、黎巴嫩，以及北非的埃及、摩洛哥、利比亞、突尼西亞等。此外尚有希伯來語（以色列）、波斯語（伊朗）、土耳其語等主要的語言。

（三）宗教與種族

　　西亞是猶太教、基督教及伊斯蘭教等世界主要宗教的發源地，以穆罕默德 Muhammad（ca.570-632）創始的伊斯蘭教分布最廣，因此人民以伊斯蘭教信徒穆斯林（Muslim）為絕大多數。就種族來說，主要有印歐族（波斯人）、閃族（阿拉伯人）與突厥族（土耳其人）。

二、西亞文明發展的重要階段 [4]

　　西亞文明的發展，主要可分下列數階段，可看出其主要政權從古波斯換到阿拉伯，再轉換到土耳其的主要歷程：

　　1. 固有文明（包括部落及遊牧民族）
　　2. 兩河流域的文明，是世界上古文明之一

[4] 本節只列各階段標題，在第二～四節的相關章節有概要介紹，詳細的歷史請參考西亞歷史或世界史專書。

3. 古代波斯帝國文明以及希臘文化

4. 波斯薩珊王朝（Sassanid Empire，224-642）

5. 阿拉伯伊斯蘭文化：伍麥頁王朝（Umayyad Califate，661-750）→ 阿拔斯王朝（Abbāsid Califate，750-1258）

6. 土耳其：塞爾柱帝國（11-13世紀）→ 鄂圖曼（土耳其）帝國（Ottoman Empire，1299-1922，或奧斯曼帝國，Osman Empire）

7. 歐洲的影響：十八世紀起，始於地理上最靠近歐洲的土耳其。

三、西亞文明與中國及歐洲的關係

（一）歐亞非三洲的十字路口

　　西亞由於地處歐亞非三洲的十字路口，自古以來是東西軍事、政治、貿易與文化交流之地，海陸空交通與防禦要塞；戰爭不斷地發生在不同的種族與文化之間，而文化的交流並非單向而是相互的影響，因此促成波斯、希臘、中國、中亞、南亞印度等各地文明在此交流、衝擊、融合，形成文化地理上重要的一面。西亞音樂文明也透過各種接觸向東與向西傳到亞洲其他地區與歐洲等地：印度、東南亞、中國與日本文化中就有不少源自阿拉伯的因素，琵琶、嗩吶與洋琴是其中隨手可得的例子；對歐洲的影響則為軍樂隊和它所帶來的「土耳其風」（Alla Turca），以及樂器的傳入，許多現在的西洋樂器，其祖先來自西亞，如'ūd（歐洲的魯特琴 lute 的先驅）、harp（傳自埃及）、rebab（現代提琴的起源）、santur（發展為歐洲各式 dulcimer）、zurna（簫姆管 schawm，後來發展為雙簧管 oboe）、naqara（發展為定音鼓）、鈴鼓、銅鈸等十多種樂器。

（二）西亞文明與中國

　　歷史上西亞與中國已有交流，中國文獻上已見有西亞人或地區名稱，例如：

　　「安息」指波斯；[5]「條支」指今伊拉克的波斯灣一帶；「大食」指阿拉伯；「大秦」是古羅馬帝國，在今埃及到敘利亞；「大夏」指中亞的塞人等。中國與阿拉伯的關係很早，漢代張騫出使西域（139BC）時到達中亞地區，但已聽說了「條支」。後來有甘英奉班超的命令出使大秦（AD97），抵達條支。而阿拉伯的阿拔斯王朝與唐朝有密切往來，當時經海路與陸路（絲路），許多阿拉伯人來到中國經商，中國境內有很多阿拉伯人，唐代稱為「大食」。

　　音樂方面，漢魏晉時期，文化交流透過匈奴的勢力發展，而使中國與西亞、南亞的文化產生了交流，[6]中原地區的音樂透過匈奴向西傳播，西域文化也因此傳入中國，「摩訶兜勒」[7]是一個歷史上著名的例子。由於中國經西域到阿拉伯地區的往來密切，中國的樂器與樂曲有不少來自西域、源自於西亞者。西亞音樂的東漸，具體的例子包括漢魏晉時傳入的豎箜篌[8]、琵琶（四絃

[5] 539BC 波斯王居魯士滅新巴比倫帝國，建立了波斯帝國，其版圖東起伊朗，西至小亞細亞沿岸（包括希臘沿海各城市），525BC 又征服埃及。334BC-330BC 希臘馬其頓的亞歷山大東征，滅了波斯帝國。亞歷山大死後，塞琉古帝國興起，中國史上稱塞琉古為「條支」，條支是漢代西域的國名，在底格里斯河與幼發拉底河之間，安息以西，今之伊拉克。248BC 帕提亞人推翻塞琉古帝國，建立帕提亞帝國（Parthian Kingdom），此即中國歷史上的「安息」（即波斯）。而波斯文明是由波斯人吸收了兩河流域與埃及尼羅河流域古文明後建立起來的。

[6] 周青葆（1987）《絲綢之路的音樂文化》（烏魯木齊：新疆人民），第 51 頁。

[7] 「摩訶兜勒」（Mahadur）一說為印度音樂。《晉書·樂志》「張博望入西域，傳其法於西京。惟得摩訶兜勒一曲…」Mahadur 是梵文；maha，是大的意思；dur 源自 turya，t 可換為 d，即 durya。蔡宗德引《梵和大詞典》，turya（durya）指的是伎樂、音樂、鼓樂、鐃鈸或樂器之意；而 Dr. N. Ramanathan 說 durya 含有旋律、節奏與舞蹈之意，與大曲的內容相符。綜合兩種說法，摩訶兜勒可譯為大曲，尤指鼓、鐃鈸等打擊樂器的大型鼓吹樂曲。傳入中原之後，李延年改編為橫吹——軍樂。（參見蔡宗德〈維吾爾族十二木卡姆——一個印度、波斯／阿拉伯與中國音樂文化融合的產物〉，發表於 2000 年亞太傳統藝術論壇。）又，關於摩訶兜勒係一曲或二曲，文獻亦有訛誤，如賀昌群引崔豹《古今注》「橫吹胡樂也，張博望入西域，傳其法於西京，唯得摩訶、兜勒二曲。李延年因胡曲，更造新聲二十八解。…」（見《元曲概論》，臺北：莊嚴，1982，第 12 頁。）

[8] 豎箜篌來自西亞古帝國亞述的「桑加」或埃及的豎琴（harp，但體積較大），塞人為遊牧民族，不適合大型樂器，僅接受適合在馬上彈奏的樂器，因此可能是吸收了亞述的弓型（約 4 尺高）豎箜篌，較適合攜帶演奏。

及五絃琵琶於第四世紀東晉時傳入）、銅鈸[9]（約東晉時傳入），和元明時期傳入的嗩吶（金元時期傳入）與洋琴（約 14 世紀傳入）等樂器。

至於琵琶，東漢劉熙《釋名》：「枇杷本出胡中，馬上所鼓也。」點出它的西域來源。琵琶一詞原為撥奏式樂器通稱，有長頸與短頸兩個系統；長頸可能來自最早蘇美人的長頸撥奏式樂器，於塞琉古帝國[10]時傳入波斯，稱為 tanbura，後來發展成為多種型態（2、3、4、5 絃），其中 3 絃的稱為 sehtar（seh 是三，tar 是絃的意思）。[11] 另一種短頸琵琶來自波斯的 barbat，後來發展為 'ūd。這兩種樂器就經西域（中亞）傳入中國，豐富了古代中國的音樂內容。因為古代西亞以絃樂器，尤其是彈撥樂器最為發達，而中國卻以打擊樂器和吹奏樂器為主，絃樂器只有置式的琴和抱彈的阮咸。因此吸收了西亞這兩種彈撥樂器之後，尤其是琵琶，對中國音樂有很大的影響，成為領奏性樂器（如南管琵琶），以及獨奏樂器。

西亞音樂的東傳，對中國音樂的樂隊編制也有影響，例如嗩吶與鼓的合奏，令人想起「鼓吹」。而當時的中國音樂多為大型合奏，傳入的西亞音樂卻是獨奏或重奏，表現力豐富，更適合於伴奏，因此這種相對於古樂的異國風新樂，對中國音樂有一定的影響。

除了經陸路傳入中原外，宋代海上絲路的興起，阿拉伯音樂也可能經海路，從古波斯，經天竺（印度）、南洋群島、中南半島到中國南方，而影響中國南方的民間音樂。在樂律方面，潮州音樂以及南方秦腔以外其他的音樂，其音律存在著全音與 3/4 音，可能與阿拉伯樂律有共通的地方。[12]

[9] 銅鈸於約 800BC 的亞述帝國已有之，東晉時經希臘→波斯→北印度→西域傳入中國。

[10] 西元前第四世紀末～前第一世紀，中國稱之「條支」。

[11] 後來又增加一絃，與第三絃調成同度。

[12] 參見沈伯序（1986）〈潮州音樂及其樂制〉，收錄於《第一屆中國民族音樂週論文集》（文建會）。

（三）西亞文明與歐洲

阿拉伯文化與歐洲主要有三次的接觸，影響到歐洲的歷史與文化。

第一次：8-15 世紀，阿拉伯人占領西班牙，時值歐洲黑暗時期。阿拉伯人對古希臘文化很有研究，他們翻譯希臘古學術名著，並在西班牙設立大學，促進學術發達，成為歐洲文明的曙光。當時西班牙南部的一些大城市成為歐洲學術重鎮，使歐洲走上科學發展的道路，間接影響到西班牙的文藝復興。此時期的魯特琴（lute）[13] 與提琴類的 rebec[14] 也通過西班牙傳到歐洲。

第二次：11-13 世紀，十字軍東征，基督徒要奪回被阿拉伯人占領的耶路撒冷。當戰爭時，阿拉伯人把震天價響的軍樂隊排在最前面，樂聲不停，士兵就奮戰不休。基督徒發現了這一點，就將軍樂隊的樂器帶回去，但不是作為軍樂隊，而是用於宮廷音樂。歐洲人也在十字軍東征時領教了 zurna 的巨大音響，把它帶回歐洲，成為簫姆管（shawm）的來源，影響到後來雙簧管（oboe）及其他雙簧類吹奏樂器的發展。[15]

第三次：15-18 世紀，鄂圖曼土耳其帝國西征，其禁衛軍樂隊（Janissary band）為西方所學。其使用樂器有嗩吶、長號、大鼓、銅鈸、碗狀鼓一對、三角鐵、土耳其鈴棒等。[16] 鄂圖曼帝國中衰後，樂隊被送到歐洲各國，促成歐洲音樂土耳其風（Alla Turca）的興起。莫札特、貝多芬等作曲家均有土耳其風的作品，最有名的是莫札特鋼琴奏鳴曲 K331 的第三樂章，別名「土耳其進行曲」。後來禁衛軍樂隊腐敗，樂器流入民間，成為土耳其民間音樂的內容，今日更成為伊斯坦堡的觀光節目。

[13] 由 'ūd 發展而來。

[14] Rebec 傳自阿拉伯的 rebab（二絃擦奏式樂器），對後來小提琴的發展有其影響。

[15] 參見韓國鐄〈嗩吶的分佈與運用〉，收錄於《表演藝術雜誌》第 41 期，1996 年 3 月，第 12-14 頁。

[16] 當時的編制一般約有五、六十人，蘇丹王親征時更多，七十多人。

　　總之，阿拉伯文化對西方的哲學、科學、醫學、數學、天文、化學、文學、音樂、語言等，有很大的影響。樂器方面如前述，許多現在的西洋樂器，其祖先來自西亞。（參見本節之（一）歐亞非三洲的十字路口）

四、西亞音樂概述

（一）西亞音樂簡史

　　西亞音樂文化的發展，可以第七世紀伊斯蘭教的成立為界，分為前伊斯蘭和伊斯蘭時代兩大時期。

　　1. 前伊斯蘭時期，主要是遊牧民族的民歌和阿拉伯半島一些王國的音樂與舞蹈；此時期西亞及北非主要有埃及、希臘、波斯、猶太音樂與阿拉伯固有音樂等，他們互相交流、融合，對伊斯蘭以前的音樂影響很大。此時期代表的宮廷文化是波斯的薩珊王朝，其文化基礎與影響源，簡示於下：

　　2. 伊斯蘭時期，首先登上世界舞台的是阿拉伯音樂。此時期西亞的政治舞台先後為大馬士革的伍麥頁王朝[17]和巴格達的阿拔斯王朝，其豪華的宮廷內音樂人才輩出，弦歌不輟。

　　伍麥頁王朝的伊朗和庫德族音樂家們備受青睞，此時期吸收了希臘的音樂理論，而有長足的發展。阿拔斯王朝更跨越了伊斯蘭教對音樂的束縛，到

[17] 伍麥頁王朝後來轉往西班牙發展，稱為後伍麥頁時期（756-1492）。

達阿拉伯音樂的黃金時期。此時期音樂雖傳至印度，但也受到印度的影響。[18]

3. 十三世紀末巴格達毀於蒙古，十五世紀末西班牙基督教勢力將伊斯蘭教勢力驅逐出伊比利亞半島，至此，阿拉伯音樂急劇衰微，取而代之的是土耳其的鄂圖曼（奧斯曼）帝國。其音樂幾乎是以發展至此的阿拉伯音樂為基礎，加以整理音樂理論，並融入土耳其音樂。

4. 1920 年鄂圖曼土耳其帝國崩潰，1923 年土耳其共和國成立。事實上由於地緣關係，十九世紀已見歐洲音樂的影響。雖然如此，其傳統音樂理論仍流傳下來。

（二）伊斯蘭教與音樂

由於西亞宗教以伊斯蘭教為主，雖然因宗教派別不同，對音樂有不同的主張，《可蘭經》（Koran）也未明文禁止音樂，但籠統來說，伊斯蘭教嚴格要求節制的生活，享樂用的音樂自然地被列為禁止之列，[19] 旋律樂器 / 器樂基本上也被禁用於宗教儀式，有歌詞者才能用於宗教場合，基本上只容許幾種聲樂形式用於宗教儀式，例如 1. 阿贊（azān，召禱調）[20]、2.《可蘭經》的吟唱、3. 贊美歌 [21]。其中的阿贊與《可蘭經》吟唱都因地區、因清真寺而不盡相同。有的很有旋律性，有的卻接近朗誦。即便具豐富的音樂性，穆斯林並不視這兩種為「音樂」。上列這三種形式同樣地具有單音旋律、無伴奏（贊美歌偶爾有鼓伴奏）與豐富的裝飾性唱誦風格。

[18] 岸邊成雄認為印度音樂在伊斯蘭音樂形成過程中也有貢獻，因穆斯林入侵印度，給予印度影響的同時，也學習印度自古以來的音樂理論。如同阿拉伯人把希臘學術著作譯為阿拉伯文一般，他們也將梵文音樂文獻譯為阿拉伯文。（見岸邊成雄著，郎櫻譯（1983）《伊斯蘭音樂》，上海：上海文藝，第 7 頁。）

[19] 然而，對於阿拉伯地區來說，音樂是生活上所不可缺少的，因此作為娛樂用的世俗音樂，仍然有發展。

[20] 阿贊（阿拉伯文 :adhan 或波斯文 :azān），或譯為叫拜調。

[21] 見〈世界民族音樂大集成 37：シリアの宗教音樂〉KICC 5537（敘利亞的宗教音樂）中的聖歌，但以 daff 伴奏，用以保持詩歌的韻律。

　　關於阿贊，伊斯蘭教信徒每日五回（清晨、正午、下午、日落和晚間）朝向聖地麥加（Mecca）的方向祈禱。而伊斯蘭教的寺院稱清真寺，高聳的尖塔是清真寺必備與特色。在土耳其的伊斯坦堡，最大的清真寺稱為藍色清真寺，有六個尖塔。禱告的時間一到，每個尖塔上都有召禱師（Muezzin，穆依晉），雙手遮在耳邊，以強而有力的聲音，用阿拉伯語呼喚信徒來祈禱，阿贊之聲傳遍大街小巷。阿贊是以馬卡姆（maqam）為基礎而構成旋律，因而召禱師都是專業的音樂家，具有豐富的音樂知識修養和聲音。此外，在從前沒有鐘錶的時代，還要學習天文學，才能掌握正確時間呼喚禱告。

　　阿贊，成為外人眼中伊斯蘭教音樂的代表。因為除了少數教派例外之外，音樂是被禁止的，在伊斯蘭禮拜中，音樂一概不用，阿贊不算是禮拜的一部分，也不被穆斯林視為「音樂」。

　　《可蘭經》是默罕默德受啟示後，由弟子記錄的一部經書。最初的啟示來自天使迦百列（Gabriel）。共分 114 章，6236 節；主要教導信徒生活、思想和與神同行。在伊斯坦堡清真寺的可蘭經吟誦具有旋律性，是以馬卡姆調式音階為基礎而構成，旋律優美。朗誦師也是經專業訓練、具豐富音樂知識與修養的音樂家，有些甚至精通土耳其全部的馬卡姆，他們運用正確的發聲法，選用適當的馬卡姆，加上高超的技能，唱出豐富而優美的旋律，成為吟唱神的啟示最美的聲音。

（三）西亞音樂的特徵

1. 概觀

　　西亞音樂在音樂的形式與功能、樂器、音樂美學觀等方面有顯著的共通性。傳統上西亞音樂要素重在旋律和節奏：旋律多為長樂句加上裝飾音；節

奏則有固定節拍與無固定節拍。在音樂組織方面主要為單音音樂，屬支聲複音（heterophony），裝飾音很多，有時使用持續音。

2. 旋律方面

使用馬卡姆調式系統。[22] 其樂律為不平均律，包含微分音程。

馬卡姆一詞是十三世紀出現的術語，由薩非丁（Safi al-Din）提出。[23] 它可能來自阿拉伯的文學體裁 maqama，阿拉伯語意是「集合」的意思，是一種戲劇性的故事，在敘述時要求內容服從形式，是一種文學體，但須以音樂來表達，可能因此馬卡姆也用來泛指音樂。這種文學與音樂的關係，令人想起「曲牌」。

馬卡姆也是套曲音樂，是伊斯蘭音樂的特殊曲體，然而它所涵蓋的意義範圍因不同的地區而有變化，在中亞維吾爾族的木卡姆（mukam）表示套曲，但阿拉伯諸國與土耳其的馬卡姆，以及伊朗的 dastgāh 則包含調式（旋律型）與套曲等的意義，接近印度的拉格（rāga）。

3. 節奏方面

自由節拍與固定節拍並存；並且使用節奏型的循環（阿拉伯稱為 iqa、土耳其是 usul）。而土耳其常用 9 拍子（2+2+2+3）、11 拍、7 拍、5 拍等不對稱節拍，用於伴奏舞蹈。

4. 形式與內容

簡單地說，西亞音樂是結合旋律型與節奏型，加上即興的手法而成。富

[22] 阿拉伯稱為 maqam；波斯為 dastgāh（達斯加）；土耳其為 makam（馬卡姆），一般以「馬卡姆」較常用。為了減輕學習上複雜性，本章以馬卡姆概稱西亞此類調式音階系統。

[23] 見周青葆《絲綢之路的音樂文化》，第 229-231 頁。

於裝飾性的風格是特色之一，以組曲形式為多。

5. 重視歌樂

西亞音樂不論古典音樂或民間音樂，歌樂是很重要的一部分。而古典歌樂的演唱，使用很多喉結的顫音唱法（tahrir，參見第三章第三節之二）。

6. 樂器

主要有ʻūd（撥奏式樂器）、zurna（雙簧管樂器）、nāy（ney，直吹的笛）、qanun（kanun，撥絃樂器）、santur（擊絃樂器）和各種鼓。其中撥奏式樂器特別發達，在世界上同類樂器的發展上具重大意義。

第二節　伊朗

一、概述

伊朗，歷史上稱為波斯，1935 年改名伊朗，是具四、五千年歷史的古國。位於亞洲西南部，其國土大部分為遍布峭壁與沙漠的高原地帶，夏熱冬冷。主要居住著印歐語系的伊朗人（雅利安人），[24] 信仰伊斯蘭教，以什葉派（Shiah）為主，[25] 使用波斯語，是一個非常適合於詩歌、文學與音樂的語言。

伊朗的歷史與文化發展，經歷了古代波斯帝國（＋希臘文化）→薩珊王朝（AD224-642）→伊斯蘭時期（七～十三世紀，被阿拉伯人統治）→鄂圖曼土耳其帝國統治時期（十三世紀末～二十世紀初）→歐洲的影響（二十世

[24] 「伊朗」是從雅利安演變而來；其祖先為雅利安人，遠古時期自中亞大草原遷移至伊朗高原，與原住民及其他部族融合，形成了印歐語系的雅利安人。

[25] 古代信奉祆教，即瑣羅亞斯德（Zoroaster）教、拜火教。

紀）等階段，音樂亦如此（見下節）。

二、音樂發展

（一）薩珊王朝

古代波斯音樂於西元前六世紀起已高度發展，包括宗教（祆教）聖歌與英雄讚歌。西元前第四世紀希臘占領波斯，產生音樂的交流。然而有文獻記載的音樂史，要從西元後的薩珊王朝開始。這個時期的宮廷音樂非常興盛，主要用於宴饗娛樂及祭儀（祆教）。最值得一提的是侯斯樂二世（Khosrow II，在位 590-628）的宮廷，有許多活躍的詩人、音樂家，建立了各種音階、調式、旋律等的理論，其中部分調式名稱仍沿用至今（例如 rāst 等）。所留傳下來的音樂文獻，對後來的阿拉伯音樂有很大的影響。

樂器方面，波斯樂器是許多歐洲樂器的起源，而且薩珊王朝高度發展的音樂，對於七世紀伊斯蘭時代以後的阿拉伯與土耳其的音樂，產生了極大的影響。[26] 當時主要的樂器有豎琴、四絃短頸 lute 族的 barbāt 與雙簧管樂器（嗩吶，古波斯稱為 surnay）等。其中 barbāt 傳入阿拉伯，演變成西亞最重要的撥奏式樂器 'ūd[27]，與另一件樂器 santur，均是世界同類樂器的始祖，藉著文化的東傳與西傳的波潮，傳到世界各地而有了各種變化的形式。不僅如此，從絲路傳來而流行於唐代的西域音樂，其中就有波斯音樂的成分。

（二）伊斯蘭時期

第七世紀起進入伊斯蘭時期後，阿拉伯政權成為西亞的霸主。八世紀中

[26] 樂器方面，如波斯的 sornā、dohol、santur、nāy 等傳到西亞其他地區，甚至巴爾幹半島和印度，連名稱都相似（zurna、davul、santuri）。

[27] 'ūd 的阿拉伯語意為「木」，傳到西方成為魯特琴 lute，為文藝復興時期最重要的樂器；傳到中國、日本為琵琶。但後來 barbāt 在伊朗反而消失，代之以 'ūd 盛行於阿拉伯地區。

在伊拉克的巴格達誕生了阿拔斯王朝，其宮廷音樂和舞蹈都非常盛行。由於阿拉伯相當推崇波斯音樂，音樂家們開始吸收波斯的調式理論、樂器、調絃法等音樂遺產。當時的理論家 al-Mawsilī 父子（8-9世紀）、Ibn Sīnā（Avicenna 980-1038）、Safī al-Dīn（薩非丁，突厥人，第一個提出 maqam 的名稱，?-1294）等均名列史籍。此時期繼承了薩珊王朝文化的波斯音樂家非常活躍，在阿拔斯王朝宮廷裡就有波斯音樂家，他們為阿拉伯音樂打下基礎並且促進發展，也就是說，阿拉伯地區接受伊斯蘭化的同時，其文化也受到波斯的影響。

（三）鄂圖曼土耳其帝國統治時期

十六世紀鄂圖曼土耳其帝國入侵波斯，波斯文化卻在此時期對土耳其及印度（蒙兀兒王朝）產生很大的影響。然而伊斯蘭時期以來至今，阿拉伯、土耳其的文化反而逆向傳入波斯。因此今之伊朗、阿拉伯、土耳其的音樂彼此都有近親關係。

（四）歐洲的影響

十九世紀起伊朗受到歐洲音樂強烈的影響，首當其衝的是歐式軍樂隊的建立，並設立第一所西式高等音樂學校[28]栽培軍樂人才，二十世紀初更成立第一支西方管絃樂團，歐洲的樂器/樂曲相繼輸入，不但採用了五線譜，在城市音樂中小提琴、豎笛與長笛逐漸取代伊朗傳統同類樂器。

三、古典音樂（宮廷音樂）

（一）十九世紀以來的宮廷音樂

雖然伊朗古典音樂的源流可以上溯自薩珊王朝，一般現在所聽到的古典

[28] 1852年成立的科學技術學院是伊朗第一所高等教育學府，性質類似綜合大學，設有音樂系，以訓練軍樂人才為主。1918年改名為音樂學校，1928年改為國立音樂學校，首度將波斯傳統音樂納入教學內容。

音樂的直接源頭是伊朗的土耳其系王朝，建都於德黑蘭的卡賈爾王朝（Qajar，1785-1925）的宮廷音樂，是流傳於當時的都會地區貴族與上流社會知識階級之間的音樂。

（二）音階與音律（參見第二章第四節波斯音樂的律）

（三）Dastgāh[29]

　　伊朗古典音樂為單旋律，其音樂結構以 dastgāh 為主要元素，類似於阿拉伯或土耳其的馬卡姆，是即興演奏時所用的傳統旋律型系統，除了具調式音階、即興演奏的規範等含義（有其音階組織、中心音、起音／止音、旋律型等的規定）之外，還包括樂句的循環與裝飾法，而且與情緒、顏色、季節、時間等有關。換句話說，每一個 dastgāh 均有其音階構造、特徵旋律及情緒。但波斯音樂家看 dastgāh 並不是看音階本身，而是從其旋律型——以四聲音階為基本來理解。而伊朗古典樂曲的命名，是以 dastgāh 的名稱作為樂曲的名稱，類似南管之以滾門、曲牌名稱命名。

　　Dastgāh 尚含有套曲的意義。每一個 dastgāh 包含若干個 gusheh（旋律型，由四度或五度音列組成的特徵曲調）。套曲的形成係先選定 dastgāh，再從其所包含的若干 gusheh 中選取數個，以這些旋律型為基礎加以即興變奏發展，然後將它們連結成一套曲。Dastgāh 的精彩處就在於如何巧妙地組合數種特徵曲調（旋律型），以適當的旋律貼切地表現詩中的感情。

（四）節奏

[29] Dastgāh 在字義上含有組織的意思；在運用上，可從唐代大曲的結構結合曲牌的意義來理解，即包含有套曲與類似曲牌等含義。此外也用來指伊朗古典音樂。Dastgāh 一共有 12 種，其中主要的七個稱為 dastgāh，而從這七種當中衍生出來的五個稱為 āvāz。每一個 dastgāh 或 āvāz 可再細分出數個更小單位的旋律型，稱為 gusheh（可能與原來的 dastgāh 音階會有一些改變）。

　　波斯音樂與文學有密切關係，二者緊密結合而發展，[30] 因此伊朗的古典音樂以歌樂為中心，最初就是來自波斯文學的朗誦。伊朗古典音樂雖然固定節拍與自由節拍均有，但後者更受重視，其演唱隨著古典詩歌的韻律規則而定，根據其長短音節而表現出含有緩急、伸縮自如等的自由節奏。其代表者為自由節奏的歌曲 āvāz，是即興式歌曲，最能表現波斯音樂之美，可說是伊朗音樂的精髓，因而 āvāz 也成為伊朗古典音樂的代名詞。固定節拍的歌曲其節奏較單純，在伊朗，有節拍的曲子有時用來舒緩長時間唱 / 聽的疲勞；因自由節奏的歌曲表現充滿張力，聽 / 唱久了會繃緊而疲倦，適時地來一段有節拍的音樂，可振奮精神，再繼續自由節拍的部分，如此交替演唱，也是一個特色。關於波斯音樂的節奏，詳參第一章第六節。

（五）曲式

　　伊朗古典音樂中，套曲形式的組成包括：[31]

　　1. pishdaramad*（前奏曲，創作曲，器樂），於演奏 dastgāh 時，在 daramad 之前的短曲，平穩而有節拍（+ 鼓），中等速度，多為 2 拍或 3 拍，偶而也有 4 拍。曲中常有轉調變化，最後回到最初的調式。Pishdaramad 相當於日本雅樂的「音取」或印度音樂的「alap」，其曲調來自 daramad。

　　2. daramad（序曲，一段或數段），呈現調式及旋律型（有時省略）。

　　3. chaharmezrab*（器樂即興），類似西洋協奏曲的裝飾奏樂段（cadenza）功能，演奏者展現高超的技巧，大多是快速的 6 拍子（或自由節奏），主題

[30] 特別是 11 世紀後半以後的 Sa'di（1184-1291）、Rumi（1207-1273）、Hāfez（1320-1389）等的抒情詩、敘事詩、四行詩等，以 dastgāh 為基礎而歌唱。

[31] 有「*」記號者為 19 世紀末 20 世紀出發展出來的曲式，有節拍，是受到歐洲影響下的新的曲式。參見拓植元一（1991）〈ペルシア音樂におけるアーヴァーズのリズム〉，收錄於櫻井哲男編《民族とリズム》（東京：東京書籍），第 143-172 頁。

與變奏的形式。chaharmezrab 在套曲中穿插出現，位置沒有一定。

4. āvāz，以器樂（tar、santur 或小提琴等）伴奏的自由節拍即興歌曲；很重要的一段，曲長可能很長。Āvāz 常可聽到前述喉結顫音（tahrir）的特殊歌唱技巧，類似真假聲的變換，是伊朗歌樂的特色。[32] Āvāz 主要用以吟唱波斯古典詩歌（韻律詩），雖然西洋音樂也常見有彈性速度（rubato）的情形，但像伊朗這種重視自由節拍的 āvāz 的情形相當有特色，有節拍的段落反而是用來穿插在 āvāz 各段中間。

5. tasnif*（創作的歌曲，器樂伴奏），很重要的一段，不可省略；與 āvāz 相對的是有節拍（6 拍子），抒情歌曲，非即興。

6. reng*（舞曲，創作曲，器樂），由一連串的曲子組成，純器樂，用於 dastgāh 的結束部分，多為快速的 6 拍子。

上面的各種曲式中，器樂合奏包括固定節拍的 pishdaramad（前奏曲）、reng（舞曲）及即興的 chaharmezrab；歌曲則有 āvāz 和 tasnif。Āvāz 是以波斯語寫的古典韻律詩—— qasida（長詩）、抒情詩、四行詩等，[33] 根據 gusheh 而作即興的詠唱。實際上「吟唱詩歌」這種經驗的、直覺的表現形式，構成伊朗音樂的中樞。後來伴奏 āvāz 的器樂也有脫離歌樂而成器樂 āvāz 的情形。相對的，以一定的歌詞，有節拍的創作曲調的歌曲，稱為 tasnif，常常用在 āvāz 的前、後或中間作為對比，交替演唱。

總之，āvāz 是全曲的重心，最具伊朗音樂的特徵，其高度的藝術性與情感表現，正如伊朗的纖細畫（miniature）般細膩雅緻。

[32] 參見第三章第三節之二。
[33] 波斯文學黃金時代（10-14 世紀）的作品。

　　下面將伊朗古典套曲 dastgāh 的結構與唐代大曲簡要對照如下：

伊朗	序奏 Pishdaramad、 daramad	自由節拍即興歌曲—固定節拍創作 歌曲（＋器樂即興間奏） Āvāz — tasnif（+chaharmezrab）	舞曲 Reng
唐	序（散板）	歌遍（數段）	入破（＋舞）

（六）演奏（唱）的實踐

　　傳統波斯音樂的實踐屬於小型重奏（室內樂）的形式，因為各自即興的關係，每一件樂器只有一人演奏，沒有大型合奏，最常見的形式是以鼓伴奏獨唱。如用樂器伴奏歌唱，其織體仍為支聲複音（heterophony）。傳統上波斯音樂的創作者和演奏者同一人，即興手法很重要，使用很多裝飾音。至於合奏形式要到十九世紀末受到歐洲影響後才發展開來。

　　而伴奏的藝術，以 santur 為例，用兩支槌子敲奏，常以旋律加上速度極快的分解和弦或震音的手法，一方面輔助旋律，另一方面產生豐富的餘韻。其伴奏形態與歌唱者的旋律線保持不隨不離，若即若離。即歌者以即興歌唱，伴奏者須模仿其旋律，緊隨著歌者而形成一種類似、偶然的卡農。當歌者停頓時，伴奏者須重複剛才的旋律，因此伴奏者須有豐富的經驗和超人的記憶力。而這種停頓的時空，正是奏／唱者腦中浮出下一句的樂想的時刻，是充滿緊張感的休止，不同於樂曲終止時的感覺。

　　伊朗古典音樂的表現重視明暗的變化，例如歌唱技巧 tahrir 中的真假嗓變化，以強弱（好比光與影）巧妙的對比連綿地流動著，此與阿拉伯古典音樂的力度表現或徹底的反覆性各有特色。

　　至於樂器與音樂理論方面，與阿拉伯及其他伊斯蘭文化區共通處並不少，但在表現形態與內容方面，卻是獨特的。

（七）特殊的歌唱技巧 [34]

伊朗歌樂音色嘶啞，其最大特徵是顫音，歌者運用震動小舌頭（懸壅垂）的技巧，產生喉結的顫音（稱為 tahrir，「夜鶯之聲」），用於自由節奏的裝飾性拖腔的場合，尤其是樂句的結束。歌者靈活運用真假嗓的變化，將旋律引至極其甜美的、華麗的最高峰。Tahrir 是波斯特有的、演唱 āvāz 不可缺的技巧。它不單是旋律的裝飾，更是一個樂句終結的表示，是必備的演唱技巧。伊朗人認為它來自天賦，是歌唱技巧中最重要的部分。詳見第三章第三節之二。

（八）古典音樂主要的樂器

1. 絃樂器

（1）Santur

梯形齊特琴類，金屬製 72 條絃（4×18 組），音域三個八度以上，以兩支軟木槌敲奏，是伊朗的代表性樂器。關於同類樂器的流傳與分布所使用的不同名稱，參見第四章註 10。

（2）Tar

Tar 字面上是絃的意思，是長頸撥奏式樂器，也是流傳於伊朗的各種撥奏式樂器中最基本、最古老的形制，分布於伊朗至中亞廣大地帶。它是以一塊木板挖出琴體，正面呈 8 字形，加上長柄，表面以羊皮張上絲（或金屬）絃，品位以 1/4 音為單位，可以移動。Tar 基本有 3 條絃，後來增加為 4、5 條，今為 6 絃（每兩絃同音）。右手以金屬製小撥子撥奏。

[34] 參見拓植元一〈ペルシア音楽におけるアーヴァーズのリズム〉，第 166-168 頁。

（3）Setar

波斯語 se 是三、tar 是絃的意思，但現在增為 4 絃，第 4 絃與第 3 絃同音，且與第 3 絃同步撥奏。調音時不用絕對音高，而以五度、四度或五度、五度的音程間隔調音。演奏時以右手食指指甲撥奏。音域約兩個八度又五度。Setar 外形較 tar 小，在中世紀波斯稱為 tambour，它是印度西塔琴的原型，有持續音絃。它的表面張木板而非皮、梨形共鳴箱、琴柄細長（比 tar 還細小）。與 setar 類似的樂器在中亞到處可見，也有學者認為它是中國或日本三絃的祖先，但並非以其原型傳入。

Tar 與 setar 都是古典音樂的樂器，用於獨奏、合奏或伴奏歌曲。

（4）Kemenche

四絃擦奏式樂器，圓形共鳴體，音域約三個八度。演奏時置於膝間直立演奏。現在經常以小提琴代替演奏。

（5）此外，'ūd 和 qanun 也很重要。

2. 管樂器有 nāy（ney），nāy 是笛子的總稱，一般用於民間音樂，但有一種 nāy-e haftband 用於藝術音樂，前 6 孔，後 1 孔，木製。

3. 打擊樂器中的鼓類有 tombak（zarb），杯形鼓，木製單面蒙皮，用手擊奏，相當於阿拉伯的 darabukka。

4. 二十世紀受歐洲影響，常用西洋樂器中的提琴族、單簧管、雙簧管、長笛、小號、鋼琴等。

四、民間音樂

伊朗的民間音樂，一般有遊牧民族或遊唱詩人所唱的敘事詩和英雄故事

等，茶館裡也有走唱藝人演唱流行歌或民謠。傳統的競技（cosuti，摔角）[35]
主持者以大型杯形鼓 zarb 一邊敲奏一邊朗唱英雄敘事詩或贊歌。村中的節慶
則有戶外的嗩吶和大鼓 dohol 的合奏，配合民俗舞蹈。

　　此外，伊朗扎格洛斯山區（Zagros）的庫德族[36]，信仰遜尼派伊斯蘭教；
其音樂屬於波斯系統，以五聲音階為主。但相較於伊朗音樂的細緻，庫德音
樂則較自然而粗獷，富於活力。其基本結構為馬卡姆加上即興，富於裝飾性，
樂曲通常結束在具旋律與節奏性的樂段。

五、宗教音樂

　　十六世紀的伊朗以什葉派伊斯蘭教為國教。什葉派反對作為享樂用的音
樂，因此不論宮廷樂師或民間樂人的社會地位都很低，而十六～二十世紀的
古典音樂也演變成私人性質的演出，其形式變成獨奏（即興）多於合奏。什
葉派僅保留一些無伴奏的歌樂作為宗教音樂，其祭儀包括紀念聖者的受難、
殉教的哀悼歌和儀式劇等，均以無伴奏的朗唱的歌曲為中心。除此之外，偶
爾還有 Mevlevi 教團創始者 Rumi 的神秘主義詩歌的朗誦。

　　伊朗在伊斯蘭時期以前，尤其是薩珊王朝最盛期，信仰祆教（Zoroaster，
瑣羅亞斯德教、拜火教），以其特殊的古風的朗唱受人注目。按祆教至遲在
唐代時已傳入中國，宋代孟元老的《東京夢華錄》已有相關記載。[37]

[35] 中亞地區常見摔角，例如婚禮時也有摔角競技。

[36] 西亞的庫德族分布於土耳其、伊朗、伊拉克及亞美尼亞等境內。

[37] 宋・孟元老的《東京夢華錄》卷三提到有祆廟，鄧之誠注曰：「張邦基墨莊漫錄四。東京城北有祆廟。
祆神本出西域。蓋胡神也。與大秦穆護同入中國。俗以火神祠之。…自唐以來祆神已祀於汴伊。而其祝
乃能世繼其職。踰兩百年。」祆教即波斯之 Zoroaster 教（拜火教），至少在唐代已傳到開封，宋代時
負責管理的廟祝係家族歷代相傳，而且還有政府發給的憑證，其憑證可上溯自唐懿宗時代的宣武節度使
令於 862 年所頒給，至宋代已有 200 年以上的歷史。

第三節 阿拉伯諸國

一、概述

（一）地理環境

　　阿拉伯是中國文獻所稱之「大食」。阿拉伯諸國乃指使用阿拉伯語之國家，分布於自西亞至非洲北部廣大地區；分為東、西阿拉伯兩大區域。[38] 東阿拉伯（包括埃及與西亞的伊拉克、敘利亞、黎巴嫩、波斯灣諸國、沙烏地阿拉伯、葉門等國）；西阿拉伯位於非洲西北部 Maghreb 地區，主要有摩洛哥、阿爾及利亞與突尼西亞等國。地理上屬於乾燥地帶，對樂器的製作材料與音樂生態不能說沒有影響。例如 'ūd 的細、薄木片黏成[39] 的共鳴體與中國琵琶共鳴體以厚實的木頭刨成的做法大不相同，可看出環境對樂器製作的影響。

（二）歷史

　　阿拉伯文化歷史以伊斯蘭教（第七世紀）的創立為界，大致上可分為前伊斯蘭時期和伊斯蘭時代。

1. 前伊斯蘭時期

　　概要來說，先伊斯蘭時期包括 1. 兩河流域文明、2. 埃及古文明、3. 阿拉伯遊牧民族文明。阿拉伯歷史悠久，其中伊拉克境內有幼發拉底河和底格里斯河所沖積而成的美索不達米亞平原，是人類文明的起源地之一。大約在西元前 3000 年蘇美人已建立了國家，有相當的文明，當時已有里拉琴（lire）。

[38] 又稱東西哈里發（Caliph, Califate），哈里發是指伊斯蘭教默罕默德的繼承者，後來指阿拉伯帝國政教合一的統治者。

[39] 阿拉伯的細木工藝非常發達。

然而，今天的伊拉克與蘇美文化並沒有直接的關係，而是第七世紀以後的伊斯蘭文化。

伊斯蘭教創立之前的阿拉伯，處於自然崇拜和偶像崇拜的時代，與伊斯蘭教的一神教和沒有偶像的性質大不相同。此時期的音樂主要有阿拉伯半島遊牧民族貝都因人（Bedouin）的音樂，它不只是阿拉伯音樂的原始形式，也可能與人類音樂文化的起源有關。

2. 伊斯蘭時期

基本上，阿拉伯於第七世紀以後（伊斯蘭時期）迅速發展興盛的文化，乃是繼承西亞（含北非）古文明豐富遺產的結果。此時期阿拉伯的版圖更大幅地擴充，所到之處，其固有音樂受到一波波的阿拉伯化、伊斯蘭化，逐漸地產生了變遷，而阿拉伯音樂也受到波斯音樂的影響。總之其音樂文化十分多樣化。

此時期的最大城市巴格達位於底格里斯河沿岸，從 900 到 1258 年（滅於蒙古）間，大約 400 年間（相當於中國的五代～宋），是阿拔斯王朝的首都，是當時最繁華的都市。

（三）阿拉伯文化對其他各地的影響

關於阿拉伯文化對其他地區的影響，見本章第一節概述之三，本節不再贅述。

廣義來說，西亞涵蓋了埃及和美索不達米亞平原，都是文明的發祥地。在這種古代的背景下產生的伊朗與阿拉伯早期的音樂和樂器，後來再受到阿拉伯化、伊斯蘭化，以及隨後的鄂圖曼土耳其的統治，東來西往不斷地交互影響。不僅如此，它的影響範圍更東達東亞的中國、日本及東南亞，西至歐

洲。

　　中世紀[40]的阿拉伯受到高度文化發展的波斯的影響，到了近世時期又因大半的區域受鄂圖曼土耳其帝國統治，因此受到土耳其的影響。然而土耳其本身又深受阿拉伯和波斯文化的影響，因此這三個文化的音樂，一方面發揮自我的特性，另一方面在歷史上產生了複雜的交流關係。

　　中世紀阿拉伯人對西方文化最大的影響在翻譯希臘學術著作、發展各方面的學術理論。早在伍麥頁王朝初期，阿拉伯占領了希臘的一些領地，希臘文獻陸續被翻譯成阿拉伯文（阿拉伯文的音樂 musiqi 一詞就是來自希臘語），並且以這些文獻為基礎，逐漸形成阿拉伯的音樂理論。後來阿拉伯並且在西班牙建立大學，傳播阿拉伯在各方面學術研究的成就，提昇中世紀歐洲的學術水準，彷彿一道文明的曙光，間接影響到歐洲的文藝復興。

（四）阿拉伯音樂的發展

　　阿拉伯音樂的發展，概要分為下列幾個時期：

1. 阿拉伯固有音樂時期：主要是遊牧民族的民歌。
2. 伍麥頁王朝（661-750）：受到波斯音樂的影響，建立阿拉伯音樂的基礎。此時期的首都在今敘利亞的大馬士革。
3. 阿拔斯王朝（750-1258）：是阿拉伯音樂的興盛期，此時期的首都在今伊拉克的巴格達。
4. 鄂圖曼土耳其帝國統治時期（1299 起）
5. 歐洲的影響（十九、二十世紀）

　　雖然伊斯蘭教基本上禁止娛樂用音樂，然而實際上伍麥頁王朝重視音樂

[40] 大約第五～十五世紀。

生活，不太受限於宗教上的禁制；接續的阿拔斯王朝仍然重視音樂，視音樂為生活上的一部分，因此阿拉伯音樂得以跨越宗教的限制而得到相當的發展。除此之外，阿拔斯王朝時期致力於從前代翻譯的希臘學術著作中，吸取科學與音樂方面的精華，在此助益之下，阿拔斯王朝的音樂得以發展興盛，成為阿拉伯音樂史上的黃金時代，許多當今阿拉伯的音樂理論、形式及樂器都是在這個時代定型的。

　　阿拉伯音樂史中，特別是阿拔斯王朝早期的宮廷音樂，以及中世紀阿拉伯音樂理論的研究頗引人注目。阿拔斯王朝長達 500 年，相當於中國唐代[41]（～宋代）盛世，是中亞、西亞與北非各民族文化融合的時代，共同創造出一種伊斯蘭—阿拉伯文化。其首都巴格達，如同唐代的長安，同為亞洲繁華的大都市，宮廷成為發展音樂的中心。他們接收了波斯薩珊王朝的音樂成就，建立了阿拉伯古典音樂的規模。此時期音樂人才輩出，如 Mansour Zalzal（約726-791），或 Ibrāhīm al-Mawsilī（742-804）與 Ishāq al-Mawsilī（767-850）父子、Ibrāhīm Ibn al-Mahdī（779-839）等，是阿拉伯音樂的黃金時期。此外尚有 al-Kindī（801-873）、al-Fārābī（約 870-950），[42] 以及稍晚的波斯人 Ibn Sina（Avicenna, 980-1038）等，研究與詮釋古代希臘的理論，以阿拉伯語撰寫音樂理論著作。此時期的豐碩成果，包括樂器與音樂，後來均傳到西方，刺激了西方文藝復興運動的產生。

　　至於西阿拉伯地區，當伍麥頁王朝衰微，其後裔另建立了後伍麥頁王朝（756-1492）於西班牙，[43] 將其勢力範圍由北非擴展到西班牙，先後以科

[41] 時間上涵蓋唐代到宋代。

[42] al-Fārābī（約 870-950），中亞突厥族音樂家，遷居巴格達，在那裡大量閱讀了古希臘學術著作，成為阿拉伯最傑出的學者之一，在音樂理論與研究方面很有成就。著有《音樂大全》、《音樂的類型》、《節奏分類法》等書，其中《音樂大全》被公認為最重要的阿拉伯音樂史料集。

[43] 又稱安達魯西亞（Andalusia）時代。安達魯西亞位於西班牙南部。

爾多瓦（Cordova）和格拉那達（Granada）為首都，[44] 直到 1492 年毀於西班牙王國為止，一直在歐洲的一角保持著阿拉伯人的勢力。第九世紀音樂家 Ziryab（789-857）前往西班牙，建立阿拉伯—安達魯西亞音樂，[45] 此音樂傳統在十五世紀穆斯林西班牙崩潰後，流傳於西北非 Maghreb 地區，成為西阿拉伯的音樂傳統— nuba[46]。而後伍麥頁王朝於西班牙所留下的音樂遺產，後來影響到南歐的音樂，並間接影響到拉丁美洲的音樂。

　　雖然阿拉伯的音樂家們在宮廷受到支持與鼓勵，然而在宗教立場方面卻不得賞識，沒有地位。近代之後時勢逆轉，阿拉伯世界開始引進歐洲音樂，1871 年於埃及開羅的歌劇院首演威爾第（G. F. F. Verdi, 1813-1901）的歌劇〈阿伊達〉（Aida），成為一個里程碑。今日阿拉伯音樂，除了西亞伊斯蘭文化圈的一部分外，尚保留有阿拉伯固有音樂，以及西洋音樂的影響，多元化的元素融合發展出具有特色的音樂。

　　下面以伊拉克為代表，介紹阿拉伯音樂。伊拉克主要居民為阿拉伯人與庫德族和其他少數民族，絕大多數是穆斯林。

二、古典音樂

（一）阿拉伯音樂的黃金時代——阿拔斯王朝

　　如前述，中世紀（5-15 世紀）阿拉伯有許多學者，以希臘學術思想為根基研究音樂理論，以巴格達（今伊拉克首都）的宮廷為中心，集合音樂家們投入音樂的創作與演奏，由此產生古典／藝術音樂。因此阿拉伯古典音樂可

[44] 令人想起德布西的作品之一〈格拉那達的黃昏〉就帶有所謂的異國色彩。

[45] 原名 Abu l-Hasan 'Ali Ibn Nafi'，庫德族人，Ishāq al-Mawsilī 的弟子，是一位多才多藝的音樂家與學者，他到西班牙，822-852 年在科爾多瓦的伍麥頁王朝宮廷擔任樂師。

[46] Nuba 是一種套曲形式，參見第二章第五節。

溯自伍麥頁時期，後來燦爛輝煌的阿拔斯宮廷所發展的音樂文化，如一千零一夜所描述，被公認為阿拉伯音樂的黃金時代。

（二）古典音樂的樂器

　　阿拉伯的古典與民俗音樂各有使用的樂器。古典樂器中，包括絃樂器中撥奏式的 ʻūd 與 kanun，擦奏式的 rabab，吹奏樂器的 nāy，和鼓類的手鼓類與杯形鼓（darabukka，在伊拉克稱為 tabla）等。其中 ʻūd 是最重要的撥奏式樂器，起源於波斯的 barbat。曲頸短柄，由於演奏微分音，因此無品。它是中國與日本的琵琶、歐洲的魯特琴等的始祖。以 ʻūd 伴奏歌唱是常見形式，可說是伊拉克音樂的代表。Nāy 則是蘆葦製直吹的笛子，有 9 節，前 6 孔後 1 孔，長度約 40-60 公分。

（三）Maqam 與 iqa

　　阿拉伯的 maqam 包含了 1. 調式音階（包括調式音階、起音、止音、中心音、延留音、旋律型、調式臨時轉換的順序…等規範，和所產生的特定的情感內涵）；2. 套曲的形式；3. 樂曲（歌樂或器樂）的即興表演規範…等三重的意義。

　　使用 3/4 音的微分音程、中立三度、中立六度，是西洋音樂所沒有的。這種以中立三度、中立六度為特徵的阿拉伯律制，是在阿拔斯王朝時代確立的，例如這時期的音樂家 Zalzal 所建立的音階，[47] 相較於西洋的大調音階來說，其 e 與 a 兩音降低約 1/4 音。

　　Iqa 是節奏型的循環。阿拉伯的節奏型由量（指音符時值）和質（指力

[47] Mansour Zalzal（約 726-791），ʻūd 演奏家，根據 ʻūd 定律。而這個音階結構與現在的 Rast maqam 的音階完全一樣。

度變化，dum、tak 的組合）兩方面構成。包括有 2/4、3/4、4/4、7/8、9/8、10/8 等各式各樣，甚至更長的拍子，[48] 演奏者以擬聲代音字來唱 / 背節奏型，如同鑼鼓經。例如 dum 表示擊鼓心，tak 擊鼓邊。

Iqa 來自詩歌音節的長短結構。阿拉伯的詩歌使用長短律，詩中單詞的音節有長短之分，如母音、母音 + 子音等，後者為長音。單詞的長短音節形成 1. 長格（ten）；2. 短短格（tete）；3. 短長（teten）；4. 短短長格（teteten）等不同的韻律單位，其中長音的音值為短音的一倍，若干個單詞組成詩行，構成了更大的長短韻律單位。音樂中的節奏型正是從詩歌的這種長短律動中產生，與波斯的詩歌韻律有異曲同工之妙，參見第一章第七節波斯的節奏。

阿拉伯音樂受阿拉伯語言中重音（accent）的影響，富於抑揚頓挫，配合著打擊樂器演奏的 dum、tak 等力度變化，產生特殊的力度美，為阿拉伯音樂的特色。其符號如下：

```
                ○  ˋ    ○   I   I          ˙
代音字 1： dum  mah  tak  kah  （休止）
代音字 2： dum  dum  tak  tak
```

（四）音樂形式

即興是阿拉伯音樂主要的實踐手法，尤以獨奏的即興形式 taqsim 為著名。阿拉伯音樂的形式包括：

1. 器樂合奏 samai 與 baschraf[49]

2. 獨奏的即興 taqsim

[48] 由 2 拍到甚至 176 拍長的複雜的節奏型循環。

[49] Samai 與 baschraf 均傳自土耳其的儀式音樂，是阿拉伯最重要的器樂合奏形式，可獨立演奏或作為前奏。它們均由三～四段構成，偶數拍子，中間有固定的間奏，但全曲一氣呵成，類似輪旋曲，但其音樂建立在一個核心旋律，因此類似變奏的形式。

3. 合奏的即興 tahamira

4. 歌樂 dor

－ Muwashah，藝術歌曲，內容為宗教與愛情都有

－ Layali，獨唱的即興形式

－ Mauwal，阿拉伯古老民歌，以 maqam 為基礎的即興演唱

5. 套曲 nawba（口語稱為 nuba），[50] 係在伊斯蘭統治下中世紀的安達魯西亞（今西班牙南部）所產生的一種宮廷音樂套曲，不久傳到西阿拉伯地區，以口頭傳承至今，成為西阿拉伯音樂代表性形式。

至於現代伊拉克的城市古典音樂套曲 Iraqi maqam，是模仿阿拉伯音樂黃金時代巴格達的宮廷音樂，與 taqsim 等可說是東阿拉伯音樂的代表。Iraqi maqam 大約有 400 年的歷史，是以 maqam 為基礎而構成的藝術性歌樂套曲，其素材取自傳統歌謠，普遍受到伊拉克都會民眾的喜愛。其展演形式是獨唱與器樂（巴格達樂隊）伴奏，使用樂器包括：jawzah（伊拉克特有的四絃擦奏樂器）、santur、tabla、daff 等。其音樂組織包括：

A. 序奏，自由節拍的歌唱，有時在前面加一段節奏鮮明的器樂合奏作為引子，這段合奏的曲調還用在各段之間的間奏，因而產生輪旋曲的效果。

B. 自由節拍的歌唱，器樂伴奏（打擊樂器以外）。

C. 有節拍的歌唱，稱為 pasta，器樂伴奏（加入打擊樂器）。

當若干首 Iraqi maqam 套曲再依固定順序連綴，便組成一套 fasil，是 maqam 音樂會上演出的完整曲目。這種情形，令人想起中國音樂史上的「諸

[50] Nuba 原意為「按順序進行」（也是阿拉伯語「套曲」的意思）。古代音樂家為哈里發表演時，必須先在幕後等待，輪到自己時才走到幕前表演，這種順序演出的方式，稱為 nuba。

宮調」。

　　阿拉伯音樂的實踐，即興演奏佔很大的比例，自由節奏的即興演奏 taqsim 或即興演唱的 layali，相較於固定節拍的形式，其音樂更為深遠。像這種 maqam 的即興表演規範，其旋律段內數量不等的樂句，是由音樂家根據靈感，將環繞著中心音的數音以各種組合變化即興創作演奏出來的。這些上下起伏、迂迴曲折的一組樂句，構成了豐富多樣的阿拉伯音樂花紋阿拉貝斯克（arabesque），即如蔓藤花紋般的阿拉伯風，以各式各樣旋律形式的組合與反覆為其特色。

（五）西洋音樂的影響

　　近代的阿拉伯諸國中，特別是埃及與黎巴嫩，在西方濃厚的影響下，其古典音樂的演變，採用了許多西洋音樂的形式，而產生了近代阿拉伯音樂。它們除了原有的阿拉伯樂器之外，加上小提琴、大提琴、低音提琴、電吉他、手風琴等，形成大型器樂合奏，或用以伴奏歌曲。

三、宗教音樂

　　阿拉伯諸國，如同伊斯蘭文化圈的其他地區，有一日五回呼喚祈禱的阿贊、可蘭經的吟唱，以及蘇菲神秘教派（Sufi）的 zikr 等。阿贊或可蘭經吟唱都是無伴奏的詠唱，被視為伊斯蘭純粹的宗教音樂。其抑揚頓挫和旋律，因不同的派別、地區而異，從富旋律性的歌唱到單調的朗讀之間有各種差異。Zikr[51] 是神秘主義派平日的修行儀式，以團體，激烈的旋律性呼喊聲，有時加上全身動作的舞蹈，以單面鼓與笛等樂器伴奏，透過其節奏感呼吸法、肢體

[51] Zikr 字面上有回想的意思，不斷地稱頌神的名字。在敘利亞，zikr 是不斷地唱著「阿拉以外，沒有別的神」來思想神的一種宗教行為。他們邊唱邊圍成圈，隨著歌唱的重音，肩膀左右搖，身體前後晃動，形成自然的團體舞蹈動作。這種儀式只有男性參加。

動作，與無限反覆等，將他們引入入神（trance）的狀態中，體會與神同在。[52]

　　伊斯蘭世界的阿拉伯諸國中，還有少數的猶太教徒，主要是屬於東方教會的基督徒，具有獨自的傳統的宗教與儀式音樂。詳見本章第五節。

四、民間音樂

　　阿拉伯豐富的民間音樂中，最值得注目的是貝都因（Bedouin）族，是阿拉伯半島及北非沙漠的遊牧民族，以真正的阿拉伯人自居。貝都因人具有豐富的舞蹈與歌樂等，通常用於節慶或婚禮，在樂師們的伴奏下，多采多姿而富力度美的舞蹈，成為遊牧民族艱辛乏味的沙漠生活的調劑與歡樂。舞蹈中最常見的是手拉手連成一列，通常以 zurna 和 tabl（圓筒形雙面鼓）伴奏。嗩吶和鼓的合奏（鼓吹）在伊斯蘭文化區到處可見，特別是在戶外表演或遊行時用。伊斯蘭時代之前的阿拉伯音樂源流中，卡西達詩體（qasida，抒情的應答式頌歌）的吟誦、rebab（西洋提琴類樂器的祖先）、牧羊人的笛子所吹的樸素的音樂等，今日仍藉口傳傳承著。

　　除了貝都因族之外，沙漠的綠洲及尼羅河周圍，波斯灣、地中海、印度洋沿岸，定居著以農耕和漁獵為生的居民。這些人的音樂，和遊牧民族的貝都因人稍有不同，它包括有 1. 採珍珠之歌等各種工作歌、2. 舞蹈 chain dance 及其伴奏，由鼓與有簧的管樂器（嗩吶、mizmar、ghaita）組成、3. 半職業樂人（sha'ir）邊彈 rabab 邊說唱的英雄故事、4. lire 獨奏、5. belly dance（肚皮舞）等。

　　民間音樂所用的樂器如下：

[52] 聽例參見 *Music of Iraq*. King record KICC 5104 第 11 曲，"Zikr of Sufi"，但只有歌唱。

絃樂器：rebab（長頸，擦奏式，伊拉克稱為 joza）、tambura（撥奏式）。

管樂器：無簧的 nāy 與 qassaba、單簧的 mijwiz 與 arghul、雙簧的 zurna（又稱 zukra、ghaita、mizmar）等。其中 arghul 經常以雙管編成，可以吹持續音，但持續音在阿拉伯可有可無。

打擊樂器：以鼓為主，包括各式手鼓、鈴鼓、tabl（圓筒形雙面鼓）、naqqara（兩個一組的鍋狀鼓）等。此外在宗教慶典或伴奏舞蹈時，也用鈸和響板。

第四節 土耳其

一、概述

地跨歐亞兩洲的土耳其，其國土大部分位於亞洲最西端，小部分位於歐洲巴爾幹半島最東端。歐洲部分稱為色雷斯（Thrace，約佔國土 3%），亞洲部分稱為小亞細亞，土耳其人稱為安納托利亞（Anatolia）。[53] 由於具東西橋梁的地理位置，便於與歐洲保持聯繫，使得土耳其成為西亞諸國中，最早接受西化者，[54] 對於歷史、文化和政治有重要的影響，尤其文化方面，周邊環繞著高度文化發展地區，因此吸收了波斯及阿拉伯文化而集其大成。跨歐亞兩洲的古都伊斯坦堡（鄂圖曼土耳其帝國首都，舊名君士坦丁堡），自古以來即為東西文明交會重鎮、文化與音樂中心。

[53] 小亞細亞歷史悠久，已有西元前 6000 年的都市遺跡；而土耳其由於地理位置特殊，自希臘羅馬時代以後，成為東西文明的十字路。

[54] 土耳其接受歐洲文化始於 1718-1730 的鬱金香時代，當時在音樂方面廣徵世界各地音樂理論家、演奏家、作曲家來到伊斯坦堡，為鄂圖曼帝國的宮廷音樂貢獻心力，因上層人物喜歡種鬱金香，因而稱之鬱金香時代。

　　土耳其地勢大部分為高原地帶，小部分為沿海平原。首都安卡拉（Ankara），位於亞洲領土。居民 90% 以上為土耳其人，使用土耳其語[55]，主要少數民族為庫德族和阿拉伯人。主要信仰是伊斯蘭教。

　　「土耳其」（Turkey）一詞由「突厥」（Turk）而來，是具悠久歷史和複雜的民族，其祖先可能是漢代文獻記載的月氏，第六世紀（隋代）為草原的統治者突厥，擅長騎馬打仗，驍勇善戰，其疆土南與中國為鄰。八世紀，同語系的維吾爾族與蒙古人鬥爭、融合後，分裂為數個部族，占領了中亞地區。十一世紀可說是土耳其歷史的分水嶺，來自阿爾泰山南北的塞爾柱族，於 970 年前後已成為伊斯蘭國家，十一世紀興起塞爾柱土耳其帝國，向西征服小亞細亞，是突厥人首度在此建立政權。十三世紀另一支部族奧斯曼（Osman 或 Othman）興起，取代塞爾柱而建立鄂圖曼帝國（Ottoman Empire 1299-1922），1453 年擊敗拜占廷帝國（東羅馬帝國）的首都君士坦丁堡（今伊斯坦堡），遷都於君士坦丁堡，十六世紀是其極盛時期，成為地跨歐亞非三洲的帝國，版圖最遠到達維也納，地中海成為它的內海。十八世紀帝國勢力逐漸衰退，第一次世界大戰後滅亡，1923 年建立土耳其共和國。在漫長、不斷地戰爭的過程中，土耳其民族混合了許多民族的血統，文化也是如此。

　　土耳其音樂中民俗音樂與古典／藝術音樂有嚴格的區分，各有使用的樂器。古典音樂吸收了波斯和阿拉伯高度發展的音樂文化，與根植於民族固有文化的民俗音樂有所不同，二者的分界不在於精緻與否，而在於來源。

　　音樂理論方面，由於土耳其音樂受到波斯與阿拉伯音樂的影響，在樂律、馬卡姆（makam, maqam）[56]調式系統、節奏型、曲式和樂器等，與伊朗和阿

[55] 屬阿爾泰語系突厥語族。
[56] 阿拉伯：maqam，土耳其：makam。

拉伯有共通之處，以使用微分音程的各種馬卡姆為基礎，節奏方面繼承西亞的節奏型循環（iqa），土耳其稱為 usul，但另有其特別的附加節奏。記譜法有傳統的文字譜，由右向左橫寫，現在使用五線譜但加上微分音程的符號。下面分別介紹土耳其的古典音樂、宗教音樂、民間音樂、軍樂及歐洲音樂的影響。

二、古典音樂

土耳其的古典音樂，最遲在 1300 年左右已有相當的成就，其興起可歸功於蘇非（Sufi）教派的梅夫勒維教團（Mevlevi）教團。而古典音樂的對象主要是知識階級與音樂愛好者。

（一）Makam 與 usul

土耳其的古典音樂吸收了波斯與阿拉伯的音樂傳統而集其大成，音樂理論如馬卡姆調式旋律系統、節奏型的循環——烏蘇爾（usul）等，經詳細整理。土耳其音樂將一個八度分成 24 個微分音程，組成各種馬卡姆，其中基本的有 13 種[57]，另有複合馬卡姆[58]，各有其名稱。

馬卡姆的意涵包括調式音階及旋律型，它與印度的 rāga 的意涵相當，但後者還有與特定的情緒與季節時分等有關。馬卡姆的性格，取決於下列六個要素：1. 音階所依據的四度音程（tetrachord）與五度音程（pentachord）之間，個別的內部構成音是如何被分割的；2. 音域；3. 起音；4. 旋律的支配音；5. 主音；6. 終止型。

節奏型循環 usul 的觀念來自阿拉伯的 iqa，指節奏型或其循環。其拍子

[57] 見謝俊逢《民族音樂論集》，第 280 頁。
[58] 常用的約有 100 種。

組成自 2 拍子至 120 拍不等，其中也有 5、6、7、8、9、10、12 拍子等附加節奏。Usul 以鼓擊出，不是以旋律來表現。[59] 各節奏型以 dum（重且低之音，拍擊大鼓鼓面中央）或 tek（輕而高之音，輕敲鼓邊）等代音字口唱心誦，用一對碗狀鼓 kudüm 或鈴鼓 def 演奏。Usul 約有 40 種以上，最短的 usul 是 semai，「dum tek tek」的節奏型。

（二）曲式

雖然阿拉伯音樂有其共通的曲式，然而土耳其音樂的曲式較阿拉伯及波斯更完備。當音樂家們藉著口傳熟記馬卡姆和節奏循環型式後，依自己的才華與詮釋，即興表現出來。這種馬卡姆的即興演奏，於獨奏器樂稱為 taksim[60]，經常出現在樂曲的序奏或間奏。器樂合奏方面，pesrev 與 saz semai 原都是 Mevlevi 的儀式音樂，於 1300 年代左右流傳下來的器樂合奏曲形式。Pesrev 是土耳其古典音樂最重要的傳統器樂形式，流傳已久，它是根據詩歌而創作的器樂合奏曲，廣泛地用於儀式音樂的序奏和結束部分，一般有四段，每段之間用相同的間奏。而 saz semai 是根據 semai 的節拍（10/8 拍）而創作的器樂合奏曲，用於後奏。器樂合奏是全體演奏同一旋律的單聲部音樂。

早期的土耳其音樂以歌樂為中心。歌曲形式根據詩歌的格律來劃分，包括自由節拍及固定節拍的各種形式，主要有 beste（短而活潑）和 kar（慢而抒情）等，歌詞大多以四行為一組，句中插入襯字，每句均可反覆，句間加上過門，並配上前奏、後奏。四段中第三段改用不同的馬卡姆，以產生變化。歌樂方面也是以單旋律齊唱的形式為多，semai 是 10 拍子的樂曲，sarki 是一

[59] 旋律的節奏型稱為 düzüm，它經常與鼓的節奏不一致，因此往往形成了 usul 與 düzüm 兩個獨立進行的複節奏。
[60] 阿拉伯也有相同的形式，稱為 taqsim，只是拼法不同。

種輕古典歌曲，destan 是敘事性說唱音樂，也是西亞共通的歌樂形式。

　　古典音樂注重均衡，不同的素材組合時，不僅注意均衡，同時也只以一個原則組成。如套曲 fasil 的樂曲組成，是以同一個馬卡姆，或同一位作曲家的作品組成，舉例說明如下，fasil 包括：1. 樂器即興演奏（taksim）；2. 樂器的序奏（pesrev）；3. 慢而氣氛濃厚的歌曲（kar）；4. 短而活潑的歌曲（beste）；5. 慢速的器樂曲（agir semai）；6. 數首歌曲（由慢的曲子開始，最後是快速的 sarki）；7. 快速的歌曲（yürük semai）；8. 器樂的 saz semai 等。再者，歌曲與歌曲之間，進入下一曲的途中，隨時可插入 taksim 的即興演奏。

（三）樂器

　　古典音樂與民間音樂各有所用的樂器。古典音樂主要用阿拉伯與波斯的樂器，例如有阿拉伯的 ʻūd、kanun、ney、古典的 kemence、tambur（大型的 saz）、bendir（鈴鼓）、kudüm（成對的小型碗狀鼓）等。

三、伊斯蘭神秘主義的音樂

（一）梅芙勒維（Mevlevi）教團與土耳其音樂

　　土耳其的梅芙勒維教團起源於十三世紀的孔雅城（Konya，賽爾柱帝國時期首都），在伊斯蘭文化區的其他地區也有。雖然伊斯蘭教並非土耳其國教，但約 98% 的國民為穆斯林，宗教深入於日常生活中。一日五回從寺院尖塔上傳來的阿贊，和寺院中可蘭經的吟誦，與其他的伊斯蘭國家相同。這些對非穆斯林而言，可能聽起來是音樂，但卻不被穆斯林視為音樂。再者，伊斯蘭教與基督教或佛教不同的是儀式中不用音樂。然而伊斯蘭神秘主義的一派蘇非（Sufi）及其教團，積極使用音樂舞蹈於儀式中，藉以進入人神合一的恍惚境界。

　　蘇非教派在土耳其以梅夫勒維教團最為有名，它的創始者是偉大的詩人魯米（Mevlana Celaleddin Rumi, 1207-1273），梅夫勒維教團基本上繼承了魯米的詩與旋舞（sema）。

　　蘇非教派在鄂圖曼土耳其帝國時期盛行於伊斯蘭各地區，尤其以伊斯坦堡最為興盛。當時許多蘇丹（Sultan，伊斯蘭的統治者）本身是詩人與音樂家，寺院的修道者（dervish）[61] 也是。他們鼓勵藝術的發展，而使伊斯坦堡的文化發展達到巔峰。由於魯米對於詩與音樂的熱愛，使得當時各教團的修道中心成了藝術發展中心，被視為鄂圖曼帝國的音樂學校，如同歐洲教堂的唱詩班，以致於在十八世紀以前的土耳其古典音樂與蘇非音樂很難區分，許多大師根據魯米的詩而創作的作品，成為土耳其音樂豐富的遺產。

（二）旋舞（sema）

　　「旋舞」是在音樂的伴奏下，修道者 dervish 不斷地旋轉跳著旋舞，魯米試圖藉著在詩歌與音樂中無止盡的旋轉，達到宗教上入神的境界。這些參與旋舞的修道者類似苦行僧，但僅是個人修行，不為他人主持儀式。這種宗教儀式音樂雖然使用古典樂器，但其中最重要的是 ney（nāy），因為魯米認為它的音色最適合他的詩。此外還有 kemence（直立式擦奏樂器）及 bendir（鈴鼓）。Nāy 是吹奏類樂器的泛稱（阿拉伯語）或蘆葦（波斯語），其起源可溯自西元前 3000 年的埃及，原取一截蘆葦莖，吹嘴沒有任何加工，因此吹奏技巧很難。後來有用木製者，其吹嘴後來也有刻成杯形或 v 形，吹奏時使用循環換氣。十一世紀開始成為 dervish 各派主要樂器，用這種特殊的聲音引導進入入神狀態。十二世紀開始成為伊斯蘭世界古典音樂的重要樂器，用於獨奏或合奏。

[61] Dervish 是苦行僧的意思。

旋舞的音樂有歌唱及器樂，其旋律以馬卡姆作成，樂曲由數首組成：peshrev—taksims（數段的即興演奏）—semai（10/8拍），或再以peshrev結束。裝飾性的單音旋律和鼓的節奏（dum、tek）是聆賞的重點。各段速度的安排由慢到快，最後快速的旋舞令人頭暈目眩，進入精神恍惚的境界。旋舞的修道者戴著黑色高帽，穿著白色長袍（有寬大長裙）和夾克。黑色代表墓碑，白色長袍代表死亡。進行時以反時針方向旋轉而舞，他們的右手手掌向上，象徵接受神旨；左手手掌向下，象徵傳達給人。長袍在旋轉時，產生美麗的視覺效果。

土耳其共和國成立後，由於歐化的結果，傳統音樂衰微，僅由少數家族傳承。1946年以來梅夫勒維教團每年12月在古都Konya城舉行紀念節慶，紀念教團開山始祖魯米，吸引了大批的觀光客觀看旋舞的表演，成為著名的觀光節目。值得注意的是旋舞是儀式，非表演，即便觀光客看旋舞的表演，也是黯淡燈光下，進行當中觀眾不可走動，一直到結束。今因商業表演的影響，旋舞的服裝出現不同顏色，更發展出專業表演者，其長袍裙擺層層的設計，表演時產生絢麗的視覺效果，令人目不暇給。

四、民間音樂

更能顯現出土耳其民族特色的是民間音樂。土耳其民歌按節奏特色可分為兩種對比的形式：自由節拍的uzun hava和固定節拍的kirik hava。

（一）Uzun hava

Uzun hava是長歌或長的曲調，hava是曲調的意思，以獨唱，其特徵為自由的節拍、拖腔、富於裝飾的旋律，一般來說音域較寬，旋律多下降型。Uzun hava的形式，在各地名稱有異，主要有bozlak和agit兩種形式。其節

奏受詩歌韻律影響。

Bozlak 是長歌形式的代表，由小亞細亞中部、東部與南部，曾經過著遊牧生活的人們所傳唱的牧歌風格的愛情歌曲。通常一開始在高音域放聲高歌，隨後旋律由高向低分若干樂節，以富於裝飾性的曲調漸次下行。歌詞通常集中在每句的開頭或中間，句尾為富有裝飾性的拖腔，漸弱結束，句中往往加入無意義的音節或感嘆詞。歌詞的內容以愛情，特別是失戀的故事為多。Bozlak 可說是中亞牧歌與伊斯蘭音樂結合的產物，其音域寬廣，音調高亢，旋律線悠長等是中亞音樂的特徵，而緊嗓和裝飾性風格則是伊斯蘭音樂的特徵。

Agit 是悲歌，於葬禮時哀悼逝者，歌詞結構比較自由，旋律多下行，較少用裝飾音。

（二）Kirik hava

相對於自由節拍的長歌，kirik hava 是固定節拍的歌曲，其字面上的意義是分割的曲調，即透過固定循環的節奏律動，將音樂分割為若干單位。它有嚴格的拍子，音域較窄，樂句較短而常常反覆，常見如分節歌的形式，少用裝飾音。這種形式的民歌，以各式各樣的拍子演唱，是屬於音節的朗誦式。Kirik 幾乎都用於伴奏舞蹈，常見的有 oyun hava。

拍子是土耳其民俗音樂豐富的要素之一，除了一般的 2 拍子、4 拍子之外，尚有 5、7、8、9、10 等附加節奏（不對稱節拍）[62] 的拍子，在各地具特徵的舞蹈歌曲中常可見到。它們是以 2 的單位，和它的 1.5 倍，即 3 的單位

[62] 這種附加節奏可能起源於希臘的非對稱節奏 aksak（跛腳或絆倒的意思）。是將單純節奏型的最後一拍延長 0.5 倍而成。

組合而成，例如 9 拍子是 2+2+2+3 的節奏，最後的拍子是伸長 0.5 倍而成；8
拍子是 3+2+3，中間的拍子縮短 0.5 倍，聽起來有一種跬倒的節奏感的趣味。
同樣的節奏感在巴爾幹半島一帶也有，這種附加節奏，與跳舞時的肢體動作
及腳的舞步有關。

　　上述兩種民歌形式，以獨唱為多，也有加上器樂伴奏。男女歌者均有，
但女性很少公開演唱。

（三）遊唱詩人「asik」

　　遊唱詩人「asik」[63] 所唱的愛情歌曲或敘事歌曲，也以長歌（自由節拍）
的風格為多。他們是興起於 16 世紀的詩歌吟唱者，帶著彈撥樂器 saz 流浪於
各地。他們被稱為「asik」，意思是戀人或熱情者，而這種熱情是指神秘的，
神聖的方面，因此又稱為「真理的愛好者」。他們所唱讀內容有宗教歌曲及
自己的創作，18 世紀 asik 更為普遍，歌唱的內容也逐漸脫離宗教，而增加一
些與社會生活有關的內容。如今在東土耳其，男人徹夜待在茶館裡聽遊唱詩
人唱歌，直到天明。asik 的伴奏樂器最主要的是 saz。Saz 一字最初泛指旋律
樂器，後來專指這種長頸撥奏式樂器，其共鳴箱成卵形，可移動品（fret）的
位置以調整音高，絃數不等。Saz 自成一族，有大中小型。標準型（中型）
又稱 baglama，是最常用的樂器；大型為 divan saz[64]；小型為 cura[65] baglama。

　　西亞音樂共通的微分音程，也見用於土耳其的民俗音樂。是將全音分 8
等分，1/8、3/8、1/4 音程均用。之與古典（藝術）音樂不同的是沒有明確的
理論，純依個人或地方風格，而有一些音程上伸縮幅度的不同。

[63] Asik 為阿拉伯文，在土耳其又稱「ozan」。

[64] Divan 意思是「沙發」，因演唱者坐在沙發上邊唱邊彈。它又稱為 asik saz。

[65] Cura 是小的意思。

（四）民間樂器

伴奏民歌最重要的樂器是前述的 saz，尤其是民間遊唱詩人所唱的敘事詩或愛情歌曲。此外有 kabak-kemence[66] 等。

伴奏舞蹈的樂器有 davul（大鼓）和 zurna（嗩吶），即鼓吹樂的形式。Davul 是雙面大型的鼓，用兩支槌子敲奏兩面，影響了西洋的大鼓；Zurna 用循環換氣法，屬於戶外用樂器，專用於婚禮、割禮等的儀式。而民俗舞蹈大多是團體舞，多見於婚禮或儀式中。

五、軍樂（mehter）

土耳其傳統軍樂（mehter），如同其強盛的軍隊，不但在西方享有盛名，為西洋人所學習，成為西洋軍樂隊或銅管樂隊的基礎，更於十八至十九世紀初的歐洲樂壇，形成了一股「土耳其風」（Alla Turca），影響了海頓、莫札特、貝多芬等作曲家的作品，以及當時的鍵盤樂器。[67]

這種軍樂隊的起源很早，[68] 鄂圖曼土耳其帝國時已具有相當的規模。因屬於帝國的步兵軍團，一般稱為禁衛軍（Janissary），所以常被稱為禁衛軍

[66] 土耳其的 kabak-kemence 與阿拉伯、波斯同名樂器不同，它可能是由 kopuz 發展而來，十二世紀由突厥人帶到安納托利亞高原。Kopuz 即中國樂器之「火不思」或「渾不似」。

[67] 如海頓的軍隊交響曲最後樂章、莫札特的 A 大調鋼琴奏鳴曲 K331 第三樂章 Alla Turca（被稱為〈土耳其進行曲〉）、貝多芬的戲劇配樂《雅典的廢墟》中的〈土耳其進行曲〉等，以致於當時許多鋼琴和大鍵琴都裝上能發出打擊樂音部的活拴，以伴奏這類土耳其風樂曲。

[68] 土耳其傳統軍樂的詳細情形不甚清楚，大約西元前就已在中亞出現，7-8 世紀的文獻中記載有兵士手拿樂器的名稱。中亞的土耳其人相信「9」為幸運數字，所以軍樂隊用 9 管編制，這個傳統經賽爾柱王朝時代流傳至奧斯曼帝國時代。馬可波羅的遊記中也有軍隊用大鼓和喇叭指揮，鼓舞士氣的記載。中亞的土耳其君王以旗、馬尾毛和大鼓（davul）為地位象徵，這種象徵廣見於伊斯蘭世界。土耳其軍樂大約在 14 世紀建立規模，並且稱為 mehter。最初以 davul-zurna 為基本合奏形式，17 世紀末加入其他樂器。1453 年攻占君士坦丁堡後軍樂蓬勃發展。十七世紀，樂隊規模甚至到 200 人以上，上至蘇丹，下至大臣、高官、將軍均有各自不同規模的軍樂隊，據聞蘇丹的有 12 管規模。演奏的場合最主要的是戰場，於進入城市或和平時，在宮殿或其他場所演奏。十八世紀興盛時期的軍樂，幾乎可以說是土耳其音樂的同義詞。1826 年廢禁衛軍，mehter 因之消失。1828 年 Giuseppe Donizetti 應聘為宮廷樂隊指揮，他在伊斯坦堡成立了一個歐洲管弦樂團，帶來西方的影響。

樂隊（Janissary band），是一種大規模的鼓吹樂隊，所用的樂器有：

1. 兩種管樂器：zurna（嗩吶，有大小之分）和 boru（長喇叭），演奏旋律。
2. 四種打擊樂器：kös（成對大型鍋狀鼓）、davul（雙面大鼓）、
 nakkare（碗狀鼓）、zil（鈸）。
3. 弦月鈴棒（cagana，Turkish crescent），一支棒子上裝飾有新月型，
 並掛有小鈴，作為儀仗用樂器，上下搖之叮噹作響，是現代軍樂隊或
 鼓號樂隊的前導耍棒子的前身。

上述樂器中，zurna 和 davul 是最重要的樂器；而成對，掛在馬背上的大
型鍋狀鼓 kös，是西洋定音鼓的祖先，蘇丹的權力象徵。Kös 和 cagana 都由 1
人演奏，其餘可以由多人演奏，其編制依多少人演奏而定，例如 9 管編制（每
種樂器 9 人）。樂隊中嗩吶的主奏者為樂隊長。

土耳其每回出征，都將軍樂隊置於最前方，它響徹雲霄的巨大音響，每
每鼓舞了士氣，更讓敵人聞聲喪膽。因此歐洲人在領教了軍樂的厲害後，也
起而效尤。而這種具歷史性的土耳其軍樂，至今仍保存於伊斯坦堡的軍樂博
物館，有傳統的服裝。除了紀念日和慶典演奏外，也為觀光客演奏。現在也
可以在一般學校運動會或慶典時看到由兒童組成的軍樂隊。

軍樂有純器樂或加上歌唱的形式，大部分有作曲者，也有使用民謠創作
的例子。其旋律為單音齊奏，節拍明確。旋律也是以馬卡姆為基礎發展而來，
節奏型則由 usul 體系決定。現存最早的軍樂曲大約是 1400 年作品。

六、歐洲的影響

十八世紀上半葉是土耳其藝術最輝煌的時期；1718-1730 年間開始接受
歐洲新事物，如興學校、發展科學與藝術，以及建橋梁等公共建設，以開發

國家。音樂方面則廣徵世界各地音樂理論家、作曲家、演奏家等來到鄂圖曼宮廷所在的伊斯坦堡，刺激宮廷音樂的發展。當時首都盛行歐洲時尚，上層人物尤其喜歡種植鬱金香，因此稱為「鬱金香時代」。

十九世紀初，作曲家開始模仿西方風格的作品，西方影響日漸強大。隨著義大利作曲家董尼采蒂（Giuseppe Donizetti, 1788-1856）於 1828 年被認命為皇家樂隊隊長，大批歐洲音樂家和樂器進入蘇丹宮廷，出現了西方與土耳其傳統音樂並行發展的局面。

二十世紀後，西方古典與娛樂音樂成為土耳其音樂生活的主流。興德密特（Paul Hindemith, 1895-1963）等西方作曲家曾在音樂院栽培不少專業人才。而巴爾托克（Béla Bartók, 1881-1945）除了在匈牙利及東歐採集民間音樂之外，1936 年更到土耳其進行民間音樂考察、設立錄音與樂譜檔案館，為音樂學的研究工作奠定了基礎。

第五節 猶太民族

一、概述

廣大的西亞，除了絕大多數信奉伊斯蘭教的各國各民族之外，非伊斯蘭的民族中，猶太人是佔最多數、分布最廣的一族。原稱希伯來人、以色列人，其共同的宗教信仰——猶太教[69]的傳統與伊斯蘭教有很大的不同。

[69] 猶太教是猶太人的宗教，它不但是宗教信仰的表現與觀念，也是一種習俗、社會體制與文化。猶太教相信耶和華為唯一真神，人當甘心樂意遵守律法，以報答上帝的愛，並獲得祝福與救贖。如下面引自舊約聖經申命記的話語：（現代中譯本修訂版）
第六章 4-9 節：「以色列人哪，你們要留心聽！上主是我們的上帝；惟有他是上主。你們要全心、全情、全力愛上主—你們的上帝。今天我向你們頒布的誡命，你們要放在心裏，慇勤教導你們的兒女。無論在家或出外，休息或工作，都要不斷地溫習這誡命。…」 十一章 13-21 節：「所以，你們要謹慎遵行我

　　雖然猶太世俗音樂混合了外邦人[70]的音樂文化，但宗教音樂大多數仍維持古老的形式，歌樂方面以啟應式（call and response，一唱眾和）為多，因地而有不同。

　　不同於伊斯蘭教勢力的四處擴散，猶太人於 1948 年建立了以色列國，反而以短時間凝聚了原四散各處的猶太文化，集中於以色列。猶太自西元 70 年毀於羅馬後，族人四散各地，以做生意維生，社會地位低，經常遭到隔離、迫害，但猶太人多富有、團結性強，仍保存其宗教與文化，音樂方面卻受到各地的影響。所以從建國後，當世界各地的猶太後裔紛紛回到以色列時，各自帶回不同的猶太文化，形成了複雜的局面，於是為了新國家的團結，他們重新學習希伯來文，以希伯來語為國語，建立新的凝聚力。分散各地的猶太民族主要有兩大族群，每一族群均有其特殊音樂文化：

1. 東方猶太人（Oriental Jews）— Yemenite

　　指未離開西亞的猶太人，因地緣關係，樂器、歌曲等與阿拉伯人相近，如使用 ‘ūd，受到西亞音樂的影響很大，是屬於古老的西亞的猶太文化，富於裝飾性。

2. 西方猶太人（Occidental Jews）

　　指遷移到歐洲的猶太人，分為兩支：

　　（1） Sephardic，在西班牙一帶，受西班牙文化的影響（西班牙也受到阿拉伯的影響），使用拉丁文。

　　今天頒布給你們的誡命⋯。」（摘錄自台灣聖經公會聖經網站）
　　基督教即以猶太教為基礎發展出來，以猶太教的聖經，即舊約，作為聖經中的主要部分，猶太教的教義與倫理學等均影響到基督教的教義思想。
[70] 指非猶太人。

（2） Ashkenazic，是最有名的一支，用意第緒語（Yiddish），[71] 住在東歐如烏克蘭、德國及羅馬尼亞、保加利亞等巴爾幹半島地區，富於文化融合的現象，包括歐洲、俄國及意第緒的文化。Klezmer 音樂是屬於這一支語系的音樂，多用於婚禮或節慶場合，豎笛 (clarinet) 是其中主要的樂器。著名的電影《屋上提琴手》(*Fiddler on the Roof*) 當中婚禮的樂隊一段，就是這種音樂。

二、音樂風格（宗教與世俗音樂）

如前述，散居各地的猶太人帶回了不同的猶太音樂，因此以色列境內的猶太音樂呈現各式各樣的風貌，然而一旦定居於此，每個不同的支派均能靈活運用四或五種音樂傳統：

1. 一字多音、自由節奏的吟唱

猶太人的禮拜儀式，在西元 70 年滅於羅馬後，就改獻祭為祈禱與祈求的形式，而且傳遍各族。雖然他們分散各地，但這種於禮拜儀式中獨唱者所唱的一字多音、自由節奏的吟唱形式，卻是共有的。它來自西亞的影響，甚至使用馬卡姆。

2. 宗教詩（piyutim）的詠唱

因為如前述各自有其不同的音樂文化影響源，宗教詩呈現較多的差異。猶太人使用許多世俗旋律作為宗教用途，這些曲調注入了猶太傳統，其中大部分來自西亞的伊斯蘭及亞美尼亞民間音樂，且歐洲個別的國家，對這種音樂也有一定的貢獻。

[71] Yiddish 含有「德國猶太人」之意。

3. 世俗歌曲

　　包括以色列猶太人舊居地的世俗歌曲，雖然來自猶太原有的傳統，但在傳承的過程中受了不同地區音樂的影響，而有了差異性存在。

4. 泛伊斯蘭風格

　　由於猶太人四周皆是伊斯蘭文化，其形式與風格自然會受到伊斯蘭的影響。

5. 現代風格

　　以色列建國後，四處的猶太人回到祖國，除了猶太傳統外，還從各地帶回舊居地的傳統影響。猶太人向來團結性很強，但這種多文化的局面，有賴加強宗教及政治上的聯繫來鞏固國家的統一，因此發展出一種結合宗教與政治的、現代的世俗民間音樂風格，屬於大眾流行歌曲，由職業樂師作曲。其靈感來自農業、經濟、與政治上的抱負等背景。從伴奏的樂器可以看出文化交融的現象，如西亞的鈴鼓、杯形鼓，配上笛子及歐洲的吉他、手風琴等，有時用來伴奏 hora 舞（西亞的隊舞）。所用的調式音階是西亞的，但加上了歐洲或俄羅斯的和弦，這一點對於傳統自由節奏的音樂風格也帶來負面的影響。

　　世俗音樂的和聲化也進入了猶太人的會堂，於是可以聽到詩班唱著有和聲的歌曲；電風琴彈奏的和弦與獨唱者的旋律極不相稱。這種特殊的多重民族風格融合的現象，產生了一種很明顯的音樂上的混合現象。

第六章　南亞印度

第一節 概述

一、南亞概述 [1]

　　南亞以印度（India）為中心，西為巴基斯坦（Pakistan），東為孟加拉（Bangladesh），北為尼泊爾（Nepal）、不丹（Bhutan）以及喀什米爾（Kashmir），南為島國斯里蘭卡（Sri Lanka，舊名錫蘭）與馬爾地夫（Maldives）。雖然分為若干國家，但以印度為中心，形成一文化圈。至於阿富汗，有劃分於南亞、也有歸西亞者，然阿富汗南部的文化與北印度相似。

　　印度文化包括音樂，對於東亞、東南亞等地影響很大，印度音樂主要藉著宗教而傳播到各地。就對中國的影響而言，南北朝時期，西域音樂因中西的交通的開通及佛教東傳而傳入中國，其中就有印度音樂，隨著佛教的東傳而傳入，是唐代音樂中相當重要的一部分。隋唐時期的「七部伎」、「九部伎」、「十部伎」均包括有「天竺樂」，即印度音樂。而且唐代外來音樂規模最大的「龜茲樂」，雖是西域音樂，其主要成分也是印度音樂。南北朝時期，一些規模較大的廟宇已有專門的樂隊組織，佛經上的「頌讚」也有伴奏，對字音、腔調非常考究。

[1] 詳參「南亞觀察：台灣的印度與南亞研究資訊平台」網站。

　　佛教用的音樂稱為「法樂」，法樂的樂曲為「佛曲」，依佛曲的腔調唱經稱為「梵唄」。大部分的佛曲是從印度傳入，或根據傳入的印度音樂風格而作的。而傳入的樂曲初沿用原地的曲名（印度語、西域語⋯），後來陸續改為漢語名稱。如〈霓裳羽衣曲〉原名〈婆羅門〉，是唐大曲及法曲之一，是以印度的〈婆羅門〉為主體，由中國樂人加以增編而成。此外唐代的寺廟壁畫所畫的舞者服裝、腳鈴、赤足及樂隊盤膝坐在地毯上等光景，證之今日印度樂舞亦是如此。

　　南亞地區宗教信仰以印度教、伊斯蘭教為多。佛教雖起源於印度，但後來在印度半島逐漸衰微，只留下不丹與斯里蘭卡兩個主要據點。

二、印度概述

（一）地理環境與歷史概要

　　印度是南亞最重要的國家，南臨印度洋，北為喜馬拉雅山，以倒三角形的地形自亞洲大陸伸向印度洋。其幅員遼闊，從北到南地形差異很大：北為高山地帶，中央為廣闊的德干高原和沙漠地帶，往南則為沿海平原。氣候方面大部分屬亞熱帶氣候，南部酷熱，北部靠近喜馬拉雅山屬高山氣候而酷寒。年分三季：3-5 月為乾旱的夏季，6-9 月為雨季，11-2 月為冬季。

　　印度文明為世界古文明之一，可追溯自 5000 年前。大約西元前 1500 年印歐族的雅利安人[2] 入侵印度河谷地區（今巴基斯坦境內），與當地原住民融合成古印度文化。他們帶來梵文、婆羅門教與種姓制度。西元前第六世紀，在印度教改革運動中，佛教與耆那教興起。此外，根據傳說，耶穌的門徒之

[2] Aryan，與波斯同為印歐民族，從印度西北邊，西亞的裏海附近來到印度。

一多瑪（Thomas）將基督教傳入印度，[3] 大約在西元 350 年已有基督宗教教會的設立。西元第八世紀伊斯蘭教傳入，但並沒有取代印度教。十八世紀末英國掌控印度，印度成為英國的殖民地，1947 年聖雄甘地率領印度人民脫離英國而獨立，建立印度共和國。

（二）語言

印度的通用語言（官方語言）為印地語（Hindi）及英語。然而印度境內有多種語言，若以「50 公里外就換另一種語言」[4] 來形容也不為過。方言[5] 不算的話，約有 15 種不同的語言，文字也不相同，因此造成印度的社會非常複雜。印度人從小在這種複雜的語言環境下，語言能力自然很強。歷史上以使用梵文為多，梵文為雅正之語言，方言為各地日常用語。影響所及，印度戲劇中凡角色為王公貴族、聖者時用梵文，販夫走卒、僕婢等則用方言，語言成為戲劇中身分地位的象徵。

（三）文化與社會

印度自古文明發達，印度河流域是世界四大古文明之一。歷史上屢屢遭到不同民族的入侵，帶來語言、宗教、文化的影響，彼此對立、抗爭而後融合。每一次大規模的外族入侵都會改變印度本土的文化面貌，本土與外來文化形成非常複雜的交織面，長期下來種族、文化的融合或同化，也是造成印度多民族多語言的原因之一。其中影響印度音樂最深的是波斯及阿拉伯音樂，同時印度音樂也傳到亞洲其他地區包括西亞等地。印度的音韻學、樂律、樂器、歌唱法、佛教音樂等，於漢魏晉時期陸續傳入中國。十一世紀起穆斯林

[3] 第一世紀中期。今在印度清奈（Chennai，原名馬德拉斯）的聖多瑪教堂（St. Thomas Church）有多瑪之墓以及相關文物之典藏展示。

[4] 筆者 1998 年 2 月遊印度時，當地導遊的說法。

[5] 約有 200 多種。

大量進入北印度，帶來波斯及阿拉伯的音樂和樂器，於是十三、四世紀開始，北印度音樂受到波斯與阿拉伯音樂的影響，逐漸形成新的風格；相較之下，南印度音樂保留較多的傳統，因此形成南印度音樂與北印度音樂的分野。

印度人口眾多，人口密度很高，種族、膚色、體格多樣化；從淺膚色的雅利安人，到矮黑的原住民達羅毗荼人（Dravida），很難想像他們是同一國人。不僅如此，語言、風俗、習慣、文化與生活也各不相同，而且還存在著階級劃分──種姓制度。階級不同，社會生活水準、環境背景也不同，對不同階層的社會就產生隔閡。[6]

印度的種姓制度（Caste system）源自於雅利安人以武力入侵後，由於人口佔少數，為了便於統治佔多數的原住民，保住雅利安人既得的優越權益，基本上將人民劃分為四個階級[7]：婆羅門（Brahmana，教士）、剎帝利（Kshatriya，武士與貴族）、吠舍（Vaishya，平民）、首陀羅（Shudra，奴僕），並藉著輪迴說[8]使他們安於天命──各階級各司其職，也有行為規範，確實遵守可以在來世升級。印度大多數的原住民屬於奴僕階層，服務著外來的雅利安人階級。種姓制度是世襲（身份、職業、婚姻等）的，鞋匠的兒子是鞋匠，音樂家兒子必須是音樂家…，然而音樂家卻在此四級之外，[9]而且原則上階級之間互不通婚。這種帶有歧視、不公平的階級制度，雖然受到佛教等一些後來形成的宗教反對，印度憲法也明令禁止，種姓制度至今仍然存在，成為印

[6] 以 1998 年 2 月我與吳承庭在新德里找國立甘地藝術中心的經驗為例，我們已從地圖找到該條街，但未見門牌號碼或指標，問同一條街上的銀行及五星級旅館守衛均不得知，銀行守衛示意我問銀行內的職員，才知道轉個彎就到。

[7] 實際上不止四級。

[8] 輪迴說始於《奧義書》時代（最早的資料在紀元前 700-500），有一說是雅利安人吸收自原住民的信仰。

[9] 音樂家在四級之外。小泉文夫提到音樂學校是婆羅門中心，民間一般不參與；雖然印度憲法禁止種姓制度，但身為婆羅門者不能像吹笛子般將樂器直接對著口吹。舞者或樂師屬於比婆羅門還低的階級，天生世襲，傳統上其職業是事奉神。

度特殊的社會現象。貧富懸殊、種姓制度及宗教衝突等是當今印度的社會問題。

（四）宗教

　　印度境內包括有各種宗教：印度教、佛教、伊斯蘭教、基督教、錫克教[10]、耆那教[11]、祆教等，可以說世界上的主要宗教並存於此，其中以印度教為主。[12] 印度教和佛教都是印度本土宗教，印度教後來傳播到南亞其他國家（以尼泊爾為主）與東南亞諸國，雖然對於東南亞帶來很大的影響，但到後來只剩峇里島一個主要據點；相形之下，佛教（525BC 釋迦牟尼悟道）在印度反而不盛行，於南亞只保留在斯里蘭卡與不丹，卻興盛於東南亞、中國、日本等地。伊斯蘭教勢力在十一世紀從西亞、中亞強力進入印度，至十四世紀時已鞏固了伊斯蘭蘇丹王在印度北部的統治勢力，然而南印度仍然是印度王統治，維持著印度教的信仰。

　　印度教前身為婆羅門教，是雅利安人帶來的宗教，為多神教。阿育王[13]時代（西元前第三世紀）佛教興盛，取代了婆羅門教。後來婆羅門教吸收融合原住民的信仰要素及佛教等其他宗教元素，新興而起，成為印度教，信奉三位主神：創造神（Brahma，梵天）、保護神（Vishnu，毘溼奴）和毀滅神（Shiva，濕婆）；[14] 其中以掌管毀滅與再生的濕婆神最受重視。由於 Shiva

[10] 錫克教係融合印度教與伊斯蘭教而成。

[11] 耆那教成立時間與佛教相當；不求物質需求與欲望，不看電視報紙。她們認為出家當尼姑來世不必轉世為女人，可以轉世為男人，可當天衣派僧人，純潔無瑕，就可以脫離輪迴。耆那教不殺生，因此茹素。

[12] 約 80% 為印度教信徒。

[13] 孔雀王朝最著名的君王，在位 269BC-232BC。

[14] 另一說為這三位主神其實是一體，是梵天的三種顯現，後來印度教對於 Vishnu 與 Shiva 另外獨立崇拜，印度教因此再分派別。

的坐騎是公牛，所以印度人視牛為聖牛，濕婆神的象徵。[15] 早期馬路上牛隻
逍遙，任意躺下，汽車卻動彈不得的情形時有所聞。嚴格來說，印度教崇尚
素食，象猴牛羊等為神所使用，等同於神，同樣受到崇拜，因此不殺生，不
食肉，認為肉食者來世會輪為畜牲。

印度教諸神有其人格化的一面，有妻有子，還有各種化身。例如：

1. Brahma 的妻子 Sarasvāti 是教育女神或藝術女神，以持一把樂器 veena
為象徵，駕著天鵝。

2. Vishnu 的妻子 Lakshmi 是吉祥天女，財富榮耀的化身。

Vishnu 有十個化身，其中主要的有：

第七化身 Rama（印度史詩 *Ramayana* 中的主角拉摩王子），妻子為
Sita，象徵忠貞的妻子。

第八化身 Krishna（黑天），妻子為 Radha，牧神；Krishna 以吹笛子為
象徵圖像。

第九化身為佛陀——釋迦牟尼。

至於前面的化身為動物，有一個傳說故事，可說是著名的洪水故事的印
度版，如下：

Vishnu 的第一個化身是一條大魚嘉霞。那是世界各地共有的洪水故
事的印度版。根據富蘭那經中的記載，摩奴是一位苦行者。有一天
在恆河沐浴時，水中一條小魚跳進他的掌中。那小魚對他說：「大
魚正追來吃我，請你救我，我也將救你。」摩奴便將這條小魚帶回
養在瓶裏，長大了便養在水池裏。後來這條大魚嘉霞長得連池中也
不能容納，便放入恆河，最後放到大海去。嘉霞臨別時對摩奴說：「今

[15] 另一說因印度教以牡牛（公牛）為 Vishnu 的化身之一。

年夏天有洪水為災，將毀滅一切的生物。你造了大船等我，我當來救你。」夏天洪水氾濫時，摩奴帶了各種種子遷入船中，大魚游來，繫船於大魚的雙鰭，引往北方的高山，把船繫住在山上的大樹，摩奴得免於難。洪水退落，摩奴才從山上徐徐走下。後來摩奴子孫繁衍，所以印度人說人類是摩奴之子。[16]

　相較於挪亞方舟版之攜帶成對動物上船，印度版的洪水故事顯出茹素的宗教背景。

　3. Shiva 的妻子 Parvati 是戰鬥女神。另名為 Durga、Uma…等，具多重性格，據說有上千個不同的名字。而 Shiva 與 Parvati 的孩子之一是 Ganesha，象頭人身的象頭神，掌管智慧與財富。[17]

　印度教沒有創始者，也沒有特定的經書，最重要的經書是四部吠陀（Veda）詩歌：《梨俱吠陀》（Rigveda）、《娑摩吠陀》（Samaveda）、《夜柔吠陀》（Yajurveda）、《阿達婆吠陀》（Athavaveda）。吠陀是世界上最古的詩篇，早於詩經及希臘荷馬史詩，是印度宗教的原始聖典。吠陀原義為智（智慧）或智之本體，原來是印歐語系民族的頌歌和宗教詩歌，以梵文記載，歌頌宇宙諸神，如太陽神、火神、造物之神…及大自然等。其中最古老的是《梨俱吠陀》，[18] 意思是頌歌或聖詩之智體，共有 1028 首詩，內容包括神話傳說、自然現象與社會現實生活描述等；《娑摩吠陀》與印度音樂傳統的起源有密切關係的歌曲集，其中除了 75 節之外，全摘錄自《梨俱吠陀》；至於《夜柔吠陀》是說明如何用這些歌曲來祭祀；第四部的《阿達婆吠陀》，

[16] 糜文開（1984）《印度文化十八篇》（臺北：東大圖書），第 62 頁。

[17] 例如在德里的許多商店供奉象頭神。在東南亞象頭神除了掌管智慧與財富，還掌管藝術，因此許多藝術家供奉象頭神。

[18] 創作年代不詳，大約在 1500BC-1200BC。

以頌詩和咒語為主。早期的吠陀詩歌皆為詩人所撰，後來的吠陀祭儀則由僧侶增補。這種吠陀經書詩歌的誦唱，只有經過嚴格訓練的婆羅門階級才可傳承，而且必須嚴謹遵守原詩經節，不可任意更動。

印度人重精神生活甚於物質生活，有很深厚的宗教信仰，他們熱衷於宗教生活，努力追求永恆的生命。印度教家庭必有神像，每日清晨沐浴淨身後拜神。[19] 傳統上印度人也不重視時間觀念，認為一切生命現象都是短暫而無意義的，必須依附於宗教才有意義。因此沒有詳細的編年史，但是史詩、神話、宗教、哲學等特別發達。而印度一年中有許多祭典節慶，音樂、舞蹈均不可缺。藝術，不論音樂，舞蹈，戲劇與美術等都是為宗教服務，因此審美觀也依附在宗教思想與功能上，在於是否能配合宗教活動，和激起觀者的宗教情懷來判斷。也因以宗教為重，雖如前述印度境內種族語言各不相同，但靠著印度教的信仰得以維持為一個國家，音樂舞蹈也是在宗教的力量下十分豐富而興盛。

第二節 印度音樂發展簡述

印度音樂文化在西元前已有高度的發展，是世界上最古老的音樂文化之一，這一點可證之於歷史遺跡或寺院石雕許多的持有樂器的雕像，而最古的文獻《吠陀》中也有關於樂器分類與音樂的描述。印度音樂的發展，大致上可分為吠陀時代（約西元前 1500 年～西元前第五世紀）、佛教（西元前第五世紀～西元四世紀）與印度教時期（四世紀～十一世紀）、印度伊斯蘭時期（十一～十五世紀）、古典音樂時期（十六～十九世紀）、近代與現代（十九～

[19] 拜神後男性用白粉塗在額頭，女性在額頭正中點上紅點，並在家門前地上用白粉畫上各種圖案。

二十世紀）。

　　大約在西元前十五世紀時，雅利安人進入印度河流域，征服原住民族的達羅毗荼人，建立種姓制度，並完成婆羅門教規範。《吠陀》（見第一節二之（四））就是印度教前身婆羅門教的頌歌與祭詞，可說是印度古典音樂的起源，至今仍以口傳流傳下來，相當珍貴。其傳承方法非常嚴格，一字不變，不可有錯。此時期的宗教文學用語使用梵文。

　　佛教於西元前第五世紀取代了婆羅門教，此後的八、九百年間，便是佛教時期。初期佛教使用巴利文，流傳於南方錫蘭（今斯里蘭卡）一帶；後來佛教發展到北印度，使用梵文書寫。此時期的佛教音樂在印度並未流傳下來，但在尼泊爾、西藏、斯里蘭卡可見到一些殘存。日本的佛教音樂「聲明」可能源自於此。

　　印度教時期始於第四世紀，笈多王朝（320-540）是印度文化的黃金時期，此時期婆羅門教經數百年的激盪、演變，吸收了印度原住民固有信仰及佛教等的元素，改稱印度教再度興起。此時期重要文學作品使用梵文，最重要的兩大史詩《摩訶婆羅多》（*Mahabharata*）[20] 與《拉摩耶那》（*Ramayana*，拉摩王子的故事）[21] 經長時間發展而定型（約西元前六～四世紀），當中的許

[20] Maha 是「大」的意思，Mahabharata 是偉大的 Bharata（婆羅多）家族的意思。另一種說法為 Bharata 是印度自稱其全境，因此字意為「大印度」，一般根據其內容譯為大戰書（詩）。
　　《摩訶婆羅多》是世界上最長的詩歌，是敘述大戰的史詩。故事發生在潘大瓦（Pandavas）和庫拉瓦（Kuravas）兩個家族之間漫長的鬥爭，最後以一場大戰了結。
　　　內容概要如下：兩家原是堂兄弟，在一場骰子戲中潘大瓦五兄弟被設計輸掉了江山和一切財富，並且被放逐到森林中，隱姓埋名十三年。為了奪回他們應有的一份江山，他們恢復了身分，與邪惡的庫拉瓦兄弟展開一場浩大的戰爭。有修（阿就那，Arjunu）和怖軍（畢瑪，Bhima）是潘大瓦兄弟的大將，尤其是有修。他們在黑天（克利敘那，Krishnu，保護神 Vishnu 的化身之一）的協助下奮戰對方。有修為了必須殺自己的親人而躊躇、苦惱，黑天教導他這是一場命中注定之戰，他必須為了再建設公義與正直的秩序於世上而戰。有修終於鼓起勇氣，為天道而滅庫拉瓦兄弟。

[21] 《拉摩耶那》故事中，經常用於戲劇或舞劇本事的段落概述如下：拉摩王子（Rama）被放逐到森林，他帶著王妃西塔（Sita）和弟弟拉斯瑪那（Lakshmana）。十面魔王拉瓦那（Ravana）發現了他們的行蹤，意圖佔有西塔，於是用法術將一名隨從變成一隻金色的鹿以誘開拉摩兄弟，趁機擄走了無人保護

多故事，是舞劇的題材，深為印度人熟知，而且是東南亞傳統舞劇與戲劇的題材來源。

此時期的著作 *Natya Sastra*（《戲劇論》）[22] 是舞蹈、詩歌、音樂、戲劇的百科全書，對後世影響很大。至今印度音樂與舞蹈美感理論仍根基於此文獻當中的美學思想 "rasa"（見第四節古典舞蹈之一、概說之（六）），而且在音樂理論方面也發展出獨特的體系，詳細介紹音律、音階理論（雖然與今日音樂理論沒有濃厚的關係）。書中樂器的分類法，可說是今日所用樂器分類法的基礎。

十一世紀開始，伊斯蘭教勢力入侵，北印度長期受其統治，產生北印度—伊斯蘭文化。西亞的絃樂器 setar、波斯音樂理論都在此時期傳入。因此十三世紀開始，印度音樂分為北印度音樂（Hindustani）和南印度音樂（Carnatic 或 Karnatak）兩大系統，二者明顯不同：北印度深受伊斯蘭文化的影響，其中最主要的是波斯音樂，波斯音樂家、詩人與哲學家 Amir Khusrow（1253-1325）曾帶來波斯音樂與樂器。南印度音樂比北印度音樂歷史悠久，保存著較多的傳統。然而印度音樂雖有南北之分，仍是總體的印度音樂文化，有共通之處。

十三世紀的音樂理論書 *Sangita-Ratnakara*（《音樂的寶庫》，作者 Sarangadeva， 1210-1247）是一部集大成的音樂文獻。此時期波斯語成為主要語文，伊斯蘭文學成為主流。

下的西塔。等到拉摩發現不對而返回時，才知道中了拉瓦那的調虎離山之計。拉摩求助於猴王蘇格利瓦（Sugriva），不過他得先幫助蘇格利瓦打敗了意圖篡位的兄弟蘇巴利（Subali）。於是在神猴哈努曼（Hanuman）與猴子大軍的幫助下，拉摩射死了拉瓦那，摧毀了敵軍，救回了西塔。

[22] 約西前四～一世紀，一說為西元前二～六世紀。或譯為《舞蹈論》。就字義來看，Natya 有「劇」的意思。參見釋惠敏 1996〈印度梵語戲劇略論〉，收錄於《藝術評論》第 7 期，第 139-154 頁。

古典音樂時代大約是在蒙兀兒（Mughal）王朝時期（1526-1858），印度音樂發展非常興盛。十七世紀南印度音樂理論家 Veṅkaṭamakhi 將 rāga 分類整理出 72 種基本的 rāga，至今仍使用。十八世紀是南印度音樂的全盛時期，產生了 kriti 歌樂形式，代表的作曲家有「三樂聖」之稱的 Tyagaraja（1767-1847）、Shyama Sastri（1762-1827）與 Dikshitar（1776-1835），其中 Tyagaraja 更享有印度樂聖之地位。他們都出身於婆羅門，[23] 是具高度修養的詩人與哲學家，其作曲、作詞與演奏皆由同一人完成。

十七世紀初，英國的東印度公司已在印度建立據點，1858 年起印度成為英國殖民地（直到 1947），這期間英國人帶來小提琴，至今印度仍然延用胸位（chest position）持琴，和十六世紀的握弓法，然而其調弦與音樂表現完全是印度式的，已充分在地化。語言方面也傳入英文，成為今日官方語言之一。舉世聞名的印度詩人與哲學家泰戈爾（Rabindranath Tagore, 1861-1941），是亞洲第一位獲諾貝爾獎的文學家，對音樂方面也很有貢獻。

北印度方面，十六世紀發展 dhrupad 的歌樂形式，十八世紀另有 khyal 歌樂形式定型下來。

十九世紀末，以泰戈爾為代表的一批印度音樂家致力於傳統音樂的復興和發展，貢獻良多。此後名家倍出。二十世紀下半葉，Ravi Shankar（1920-2012）是舉世聞名的北印度音樂家，將印度音樂傳到西方世界，對古典音樂與通俗音樂帶來不同的生命與影響。[24]

[23] 印度作曲家皆出身於婆羅門。

[24] 例如 Ravi Shankar 與小提琴家梅紐因（Yehudi Menuhin, 1916-1999）有深厚的情誼和合作創作／演出／錄製 CD（*Menuhin meets Shankar*. EMICDC 7490702），與披頭四（The Beatles）的成員之一 George Harrison（1943-2001）情同父子般的師徒關係，對他和對披頭四有很深的影響。關於 Ravi Shankar，可參考一部影片 *Ravi Shankar: The Man and His Music*。

現代也有一些樂曲結合了印度樂器與西洋樂器的演奏，基本上以古典音樂為主流，印度人仍以傳統音樂誇耀於世人。即便流行音樂普遍使用鍵盤（keyboard），但歌唱部分仍不改印度風。

第三節 印度音樂

一、古典音樂

（一）概述

1. 音樂的定義

梵文稱「音樂」為 Sangeeta，其指涉範圍不同於現代名詞「音樂」。根據 *Natya Sastra*，sangeeta 分為歌樂（geeta）、器樂與舞蹈三部分；換句話說，sangeeta 的原意或傳統用法指的是歌唱、器樂演奏和舞蹈等廣義的表演藝術的統稱。

Sangeeta 的主體是 geeta，印地語是歌曲的意思，即以歌唱為主體，而伴之以器樂和舞蹈。因此歌樂是最重要的，是一切藝術的泉源，[25] 尤其是南印度音樂，其器樂的實踐根據歌樂。例如歌詞中遇有一字數音的拖腔時，該旋律於器樂必須以連音表現，伴奏或獨奏均如此，因此樂器的學習始於該曲之

[25] 有一個傳說故事，可以讓我們了解歌樂於印度藝術的重要性：「從前有一個印度的王子，想學習雕刻，因此他就前往一位聖者的住處，去請教有關雕刻的技法，但是這位聖者就問王子『您不知道如何繪畫？怎能教您雕刻』，王子說：『那就請聖者先教我繪畫吧』。聖者說：『您不知道跳舞的知識，又如何理解繪畫呢？』。王子說：『那就請聖者教我跳舞的知識吧！』。聖者說：『您不懂器樂我無法教您跳舞』。王子說：『那就請聖者教我器樂吧！』。聖者說：『您不懂聲樂，又如何學習器樂呢？』。王子說：『那就請聖者先教我聲樂吧！』」（謝俊逢（1998）《民族音樂論：理論與實證》臺北：全音，第 323 頁）。如此就在王子與聖者的一問一答中，顯示出學習藝術的順序，歌樂是基本，是最重要的，從歌唱藝術開始→樂器演奏→舞蹈→繪畫，然後才學雕塑。。

歌唱。這種情形，令人想起「器寫人聲」，[26] 樂器是模仿人聲的，在印度音樂可找到很好的例子。

2. 音樂觀

印度音樂中絕大多數是宗教信仰的表現，其音樂觀屬於精神層面，不是物理性的音響，即表面上的旋律、節奏與音色等。歌曲的歌詞，大都是頌讚神或哲理方面的內容。

印度人認為「樂音」有兩種：一是聽覺的——物理上的，耳朵可聽見；另一種是觀念的——精神上的，耳朵聽不到的宇宙和永恆之音；後者必須藉著修行來達到。正如「在音樂的核心是寂靜（anhad），[27] 當這個寂靜產生了音，這個音就是太初之音（nad）。」[28] 這樣的概念，說明了「寂靜」和「音」的兩種聲音概念，「音」從「寂靜」而生。

由於印度人的信仰，音樂、舞蹈均為宗教所用，因此音樂與舞蹈的實踐必須全心投入，抱著滿心的虔誠，全神貫注，才能得到最高境界的精神體驗——神的同在。印度人認為作曲與演奏，[29] 都必須遵循神的啟示才能展現神之音，而音樂家就是神之音的實踐者，亦即神的僕人。換句話說，音樂是神所啟示，是為了獻給神。因此表演前要有祭拜儀式，並且認為樂器是神聖的，不可跨過樂器；[30] 舞台（表演場所）也是神聖的，因為只要有音樂和舞蹈的地方，就可以體驗到神的存在，因此在舞台上必須脫鞋。

[26] 《文心雕龍》聲律三十三。

[27] 這樣的觀念，與老子的「大音希聲」有異曲同工之妙。

[28] "At the heart of music is silence. This silence, anhad, when made audible is nad, the primordial sound." 原文出自 *MUSIC APPRECIATION: A Three Part Understanding of Hindustani Music* (New Delhi：Living Media India Limited, 1992)，吳承庭譯。

[29] 在印度創作與演奏同一人。

[30] 在印度，以腳去碰觸對方的物品是不禮貌的。在南印度除了小提琴以外，腳不可以碰觸樂器或物品。

（二）音樂理論

1. Sruti 與 svara

關於 sruti 與 svara，請見第二章第三節「印度的音階」。

2. 印度古典音樂的要素

不同於所謂的西洋古典音樂的旋律、節奏與和聲三大要素，印度音樂的三大要素是 rāga、tāla 與 drone。

（1）Rāga

關於 rāga，請見第二章第五節「旋律的形成──以印度的 rāga」為例的說明，本章不再贅述，僅歸納與補充於下：

Rāga 含有調式意義、旋律型和裝飾技法、特定的感情或氣氛、套曲等含意。其形成的基本原則包括：

1. 若干音（5-9 個音）排列成音階。
2. 有特定的排列順序，上下行可以相同或不同。
3. 形成 rāga 特性的是主音和次主音，一般相距 4 度或 5 度。
4. 每個 rāga 都有一組重要的音群，即特定的旋律片段或重要的樂句。
5. 有固定的裝飾法和裝飾樂句。
6. 每一個 rāga 都有其特定的情感（rasa）。

總之，rāga 指的是印度的基本音階、基本旋律構造，且與特定的情感和氣氛（rasa）、季節時令，自然現象等有關。這是印度音樂文化的一種現象，好比西洋音樂也有大調明亮、小調悲傷等類似說法。這種現象根植於印度人心，演奏者與欣賞者也都理解慎選適當 rāga 的重要性。曾有一位西方的印度

音樂研究者，提起他忘不了有一回在白天聽黃昏的 rāga 的唱片時，其印度室友一臉為難的表情。正因為 rāga 與季節時令的關係，也難怪有印度人不解西方人為何沒有葬禮也在演奏貝多芬的第三號交響曲（《英雄》，第二樂章送葬進行曲）！不是春天或談戀愛時卻唱春天之歌或情歌！大白天唱小夜曲，而韋瓦第（A. Vivaldi, 1678-1741）的《四季》一年到頭天天被演奏！

印度有很多傳說故事，描述著音樂的超能力，rāga 也不例外，舉例於下：[31]

【一】

有一位年輕的女孩正在哀悼她死去的哥哥，突然來了一匹大象，要拖走遺體，女孩在恐懼中，她唱了一個 rāga，大象聽了像著了魔一般竟然忘了牠要做什麼。女孩藉著音樂的力量，成功地保護了哥哥的大體。

【二】

從前一位蘇丹王喜歡印度音樂，但不知是不懂還是不信，有一天召來一位樂師，命他演奏晚上的 rāga，當時還是大白天，樂師不敢違抗王命，勉為其難地演奏，沒想到當演奏的時候，蘇丹王的四周竟然起火，[32] 沒人能夠撲滅。樂師的太太過來一看，靈機一動趕緊唱了一段下雨的 rāga，果然下起雨來，火也熄滅了。

【三】

這是關於 Akbar 王和他的宮廷樂師 Naik Gopal 的故事。

據說以往不論任何人唱 rāga dipaka（關於陶燈的歌曲），都會毀於火。

[31] 摘錄自 Leela Floyd（1980）*Indian Music*, Oxford: Oxford University Press 第 45-46 頁。
[32] 因為晚上必須點油燈，油燈燈芯有火。

當國王命令樂師唱這個 rāga 時，樂師拼命求饒，但是國王不為所動，堅持要他唱。於是他在唱之前，將整個身體浸在 Jumna 河中，直到頸部。但是當他開始唱時，四邊的河水開始滾起來，他非常痛苦，央求國王讓他起來，可是國王想看看音樂的力量到底有多大，不肯答應，最後他身上爆發了火燄而化為灰爐。

（2）Tála

Tála（於北印度稱 tal）是指節拍的周期形式，並使用分割拍子。關於 tála，請見第一章第五節，以及【練習 1-2、1-3】。下面的【練習 6-1】，分別以兩種數拍法練習 adi tála，【練習 6-2】則為 tála 結合 rāga 的練習，作為 tála 的複習。

【練習 6-1】Adi tála （8 拍 =4+2+2）數拍法舉例

代音字：	ta	ka	di	mi	ta	ka	jo	nu
	>				>		>	
1. 點手指：	拍手	5 指	4 指	3 指	拍手	揮手	拍手	揮手
2. 拍手 / 揮手：	×		○		×		×	

【練習 6-2】以 adi tála，用印度的唱名習唱 Rāga Mayamalavagaula 的音階

以簡譜數字表示：1 2b 3 4 5 6b 7 i（上下行相同）
邊唱邊用點手指的數拍法數拍子。

（3）持續音（Drone）

Drone 一般譯為頑固低音，然而它並不一定是低音，因此稱之持續音較為妥當。一般以主音及屬音兩音，不斷地演奏著，是印度音樂不可缺的要素。傳統上持續音以坦布拉琴（tambura）演奏，[33] 但現在常以可以調整音高的電子機器（electronic sruti box）代替。

3. 即興

對於印度音樂家而言，熟習 rāga 和 tála 是非常重要的，否則無法即興演奏／創作，即興的技藝可說是印度音樂的靈魂。在印度，創作與演奏為同一人，其創作／演奏必須在 rāga 和 tála 的基礎上，展現他即興演奏的才能。當演奏時，相對於一般西方演奏會的聽眾，期待的是演奏者對作曲家的作品忠實地再現，印度的聽眾卻是期待著感受演奏者的即興才華。[34] 由於聽眾對於 rāga 與 tála，及演奏者創造力的評鑑，大多已具備基本素養，因此一場出神入化的演奏，尤其即興的展現，會帶給演奏者和聽眾之間心靈的交融，這種交融，在欣賞印度音樂中是非常重要的。

因此印度的音樂訓練，首先充分地學習各種 rāga 或 tála 變奏發展的各種可能性，以建立並擴展即興演奏的才能。不過印度音樂的即興並非天馬行空，必須在許多法則的導引下即興變化。即興的一個具體表現為裝飾音的運用，裝飾音加在音階中的特定某些音，其裝飾法和彈奏法都有一定的規則可循。

當旋律（rāga）與節奏（tála）樂器於循環反覆時，會以即興的方式變化

[33] 嗩吶（shehnai）則以另一支嗩吶吹奏持續音。

[34] 在 Bruno Nettl 等編著的 *Excursion in World Music* 第四版（2003）第 27 頁有一個例子，提到一位印度聽眾抱怨每年彌賽亞唱會唱的都一樣，來對照印度聽眾對即興演奏的期待。（"When I visited my uncle in London last year and he took me to a performance of Handel's Messiah. He complained afterwards about its all sounding the same to him though he's been in London for 20 years now!"）

反覆，每次開始的節拍點，是為 sam（如圖示），重拍。這種循環形式，可能與宗教的、生命的循環觀有關。而演奏時最精采之處是在旋律樂器（或歌唱）與鼓各自即興，當出神入化的即興暫時脫離了原來的軌道，聽眾的一顆心被吸引住，卻又懸著、緊張地等待音樂回到循環的軌道上，當雙方同時回到 sam 時，此時鼓、旋律樂器與聽眾的心靈在 sam 處會合，產生一種美感，是印度音樂吸引人之處。據吳承庭在印度留學，聽音樂會的經驗，印度的古典音樂會往往時間很長，沒有一定，全看演奏者的興緻和聽眾的反應，尤其是如果演奏者在 rāga 的變奏演奏得很精彩，又可以無誤地回到 sam 的話，全部的觀眾就會瘋狂地鼓掌。而且演奏者是看著觀眾演奏，他們的表情很快樂，音樂也很快樂，所以她說聽完音樂會時，全身充滿精力，可以快樂好幾天。

（三）南印度音樂 Carnatic（Karnatak）[35] 與北印度音樂 Hindustani[36]

　　十一世紀開始，北方伊斯蘭勢力入侵，印度居民大量南移。十三世紀開始，大批阿富汗及波斯藝術家移居印度，印度音樂出現了南北分流的情形，形成了兩大音樂系統：南印度音樂 Carnatic 與北印度音樂 Hindustani。兩者的樂器雖有不同（參見表 6-2 北印度與南印度樂器及其功能），但屬於同類的樂器，而且就 rāga、tála 與曲式結構等而言，雖同中有異，但都屬於一個總體

[35] Karnataka 是印度中南部德干高原的一個語言區，大致在 Karnataka 省（前邁索爾省）。

[36] Hindustan 是指孟加拉省與印度東北的 Bihar 省以外，印度德干高原的以北地區。Hindustan 是「印度」的波斯語，指北印度（德干高原以北），偶爾也作全印度的同義語。Hindu 是印度，stan 是國家的意思，即印度國，Hindustani 為形容詞。

文化。

　　北印度音樂受到伊斯蘭文化的影響，外來因素較強，比較世俗化，尤其器樂節奏常常由慢而快，達到熱烈的高潮。十六至十八世紀蒙兀兒王朝統治著印度與阿富汗地區，歷史上阿富汗也曾經統治印度的部分地區（十八、九世紀），使得兩地的音樂互相影響。今天阿富汗古典音樂與北印度音樂有密切關係，許多阿富汗樂師到北印度學習音樂，由此也可以看出北印度音樂與南印度音樂的不同點。

　　相較之下，南印度音樂保留較多的傳統，因此南方人自認為最正統。南印度音樂以歌樂為主，人們認為沒有歌詞的音樂，不能用來讚美神，因此歌樂是南印度音樂相當重要的一部分。

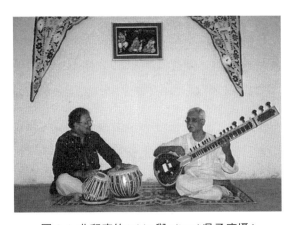

圖 6-1　北印度的 tabla 與 sitar（吳承庭攝）

（四）曲式

　　如同西方音樂有奏鳴曲、輪旋曲、變奏曲…等曲式，印度古典音樂也有其不同的形式。基本上南印度和北印度共用其古典音樂最重要的曲式，可稱

之印度大曲，基本上包括三～四段：alap、jod （+jhala）、gat，各段之間接連著演奏。

Alap，相當於散板的導奏，緩慢而自由的即興，只有旋律和持續音。演奏／唱者根據 rāga 而即興，尋找靈感，一方面培養情緒，與聽者產生心靈的交流。旋律進行方向迂迴曲折慢慢上行至高音，呈現 rāga 所用的音階，再緩緩曲折下行，一般在低音區進行。

Jod （+jhala）[37]：相當於間奏，有規則的韻律感，但尚未出現 tála 的節奏型。可有一段或兩段，常使用同音反覆的音型。

Gat：主要樂章，加入 tabla。呈示樂曲主題（composition，是全曲唯一的創作部分），以及即興變奏的樂段。使用 tála 的循環節奏，獨奏者與鼓手時而合作，時而競奏，旋律與節奏均千變萬化，令人目不暇給。這一樂章是全曲的精華所在，它有時可以單獨演奏。從中等速度開始漸層式升高速度，（音域也隨之升高）進入板式變化及各種即興變奏，其變化與發展程度視演奏者能力而定。

此外，由於即興演奏，上述各段的長度沒有一定，視演奏者才華技藝與聽眾反應及情緒而定。結束時會有終止型 tihai，重複 3 次，偶爾也在樂曲中出現。

[37] Jod 有時包括兩段，jod+jhala；jhala 是 jod 的最後一小部分，速度加快時（同音反覆開始）就是 jhala。它較短而較有旋律性，仍為即興，2 拍子，最後以加快速度結束。

表 6-1 印度大曲與伊朗、唐代大曲的比較

印度	Alap 散序	Jod 有拍子感、較慢、較短	Gat 加入鼓，速度加快
伊朗	序奏 （不一定散板） Pishdaramad、 daramad	散板即興歌曲—固定節拍創作 歌曲（＋器樂即興間奏） Āvāz—tasnif（+chaharmezrab）	舞曲 Reng
唐	序（散板）	歌遍（數段）	入破（＋舞） 速度加快

　　南印度的曲式基本上與北印度大同小異。南印度特別注重歌樂，此因印度教的關係，儀式用舞蹈和歌樂，因為有歌詞才能頌讚、祈禱，南印度的舞蹈也特別發達。

　　南印度的曲式也有如上述的大曲形式，但最有名的是藝術歌曲 kriti，是創作的作品加上即興而成，歌詞 95% 是宗教題材，雖然不一定都用於儀式中。南印度的歌樂風格相當器樂化，只唱唱名、器樂化的人聲歌唱（svara singing）是一個特色。

　　Kriti 的樂曲組織如下：

1. Alapana（序）：相當於北印度的 alap，沒有歌詞，是器樂化的人聲歌唱，用以提示 rāga。此段有時可以省略。

2. 主要部分，包括下列三部分，演奏順序為 ABACABA，類似輪旋曲形式。

　　A、Pallavi：有歌詞，並且加入鼓，為主題及其變奏的樂段。

　　B、Anupallavi：副主題與變奏。

　　C、Charanam：發展部。

3. Mora（即 tihai），用以結束。

（五）樂器

印度原住民達羅毗荼人（Dravidian）的術語 karuvi 表示樂器，而這個字也是「工具」的意思。此與臺灣民間樂人稱樂器為「傢俬」，如南管的上手傢俬與下手傢俬，有異曲同工之妙，「傢俬」也是工具的意思。

北印度與南印度的樂器雖有不同，但均屬於同類樂器，而且功能相同。茲將北印度與南印度最具代表性的樂器及其功能以表列對照（表 6-2），並說明於下：

表 6-2 北印度與南印度樂器及其功能

功能	北印度樂器	南印度樂器
1. 旋律（rāga）	西塔琴（sitar，撥奏式樂器） 薩洛琴（sarod，撥奏式樂器） 沙朗奇（sarangi，擦奏式樂器） 嗩吶（shehnai） 小風琴（harmonium）	維那琴（veena，撥奏式樂器） 小提琴（violin） 笛（flute，bansuri）
2. 節奏（tála）	塔布拉鼓（tabla，由大小各一個鼓組成）	門里旦干鼓（mridangam，雙面鼓，直徑大小不同）
3. 持續音（drone）	坦布拉琴（tambura，撥奏式樂器）	坦布拉琴（同左）

1. 北印度的樂器

（1）Sitar：西塔琴，來自波斯的 setar，包括有 4 或 5 條旋律絃、2 或 3 條側絃[38]，以及 9-13 條共鳴絃（張在中空的品的下方，圖 6-2）。品有 16-22 個，

[38] 側絃有稱之節奏絃或持續音絃者，其定絃用相當於調式的主音與屬音，與持續音相同，實際上具有強化節奏與持續音的功能，本書以側絃統稱之。

可移動位置，弧形中空的品便於品上的絃可以推移進出而改變旋律，有滑音的效果，是它特殊的地方。演奏時用金屬線製的撥子套在右手食指撥奏。

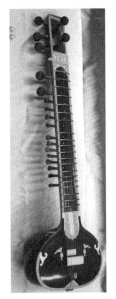

圖 6-2　西塔琴及其共鳴絃的局部放大 (王博賢攝)

　　1960 年代開始，sitar 與北印度音樂隨著 Ravi Shankar（1920-2012）而聞名於世，近年來則由她的女兒（Anoushka Shankar, 1981-）繼承衣鉢而活躍於國際樂壇。Ravi Shankar 作有西塔琴協奏曲及西塔琴與小提琴的二重奏等多首作品。[39]

　　（2）Sarod：薩洛琴，撥奏式樂器，短頸無品，從阿富汗傳到北印度，

[39] Concerto for Sitar and Orchestra，兩首（1976 與 1982），收錄於 *Shankar: Sitar Concertos and Other Works*. EMI 7243 5 86555 2 0）。西塔琴與小提琴的作品收錄於 *Menuhin meets Shankar*. EMICDC 7490702。

由阿富汗的 rubab 演變而來。[40] 其外形較西塔琴小，橫抱，用撥片撥奏，音色較低沉。Sarod 有 4 或 6 條旋律絃，12-15 條共鳴絃張在正絃的下方，[41] 另有側絃。

（3）Tambura（tanpura）：坦布拉琴，四絃無品撥奏式樂器，用空絃撥奏持續音，即該 rāga 的重要音。南北印度的樂器均相同。在南印度的歌曲中，用來襯托歌樂的低音基礎。近年來常見以電子機器（electronic sruti box）取代的現象。

（4）Tabla：塔布拉鼓，北印度最重要的打擊樂器，約有 700 年歷史；tabla 的阿拉伯文意思是「鼓」，它包括 baya（低音）與 tabla（daya，高音）兩個鼓，以擬聲詞組成的鼓經學習，要求熟背鼓經。

左手敲的 baya 是低音鼓，銅製、陶製或木製鼓身，蒙皮，用手掌（靠近腕部）加壓於鼓面上可改變音高、敲奏音階。右手的鼓 tabla 是高音鼓，木製蒙皮。二者鼓面中間黏有黑色圓形，是以米漿混合鐵灰製成，可以改變音高和音色，黑圈處音較低。

[40] Sarod 可能是西亞撥奏式樂器 rabab 的變形，阿富汗的 rubab 是 sarod 的前身，有很多共鳴絃，是阿富汗的主要樂器。

[41] 一說為 25 絃：10 條正絃加 15 條共鳴絃。

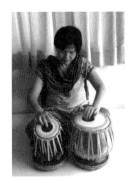

圖 6-3　Tabla 鼓（吳承庭提供）

2. 南印度的樂器

（1）Veena（vina）：維納琴，起源很早，梵語的 veena 泛指各種絃樂器，如同中國的「琴」。Veena 的種類很多，北印度也有 veena（rudra veena[42]，又稱 bin）。南印度一般使用的 veena 定型於十八世紀，為 Sharasvati veena，有 4 條旋律絃，3 條側絃，24（28）品，每格半音（見圖 4-12）。

Veena 是 Sharasvati（教育女神、藝術女神，創造神 Brahma 的妻子）的象徵樂器，她坐在白色蓮花上，手上彈著 veena。一般南印度的家庭中，也是女性彈 veena，是家庭普遍有的樂器，如同鋼琴在現代許多家庭，及箏（koto）於日本家庭。

（2）Violin[43]：小提琴其調音與演奏法已印度化，但仍維持用胸位拉法和傳入時的握弓方式。

[42] Rudra 是 Shiva 的別名，Rudra veena 意思是 "the veena dear to Shiva"（Shiva 珍貴的 veena），於北印度亦稱為 bin。（參見 JVC 錄影帶 vol.13-1 解說）

[43] 關於小提琴傳入印度，有不同的說法，參見《十九世紀東方音樂文化》第 110 頁，及《東方音樂文化》第 211-212 頁。

（3）Mridangam：雙面桶形鼓（見圖 6-4）。

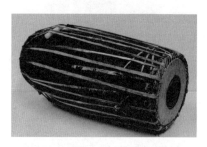

圖 6-4 Mridangam（周瑞鵬攝）

（4）Shehnai：雙簧吹奏樂器嗩吶（見圖 6-5），多用於戶外樂器，在世界各地分布很廣。[44] 印度的嗩吶通常以兩支合奏，一支吹奏旋律，另一支吹奏持續音。Shehnai 在北印度也有，同時用於民間及古典音樂，伴奏用 tabla 或其他的鼓。持續音方面因為一般用的 tambura 的音量無法與嗩吶抗衡，因此用另一支 shehnai 吹持續音，稱為 sur，可譯為持續音管。

圖 6-5 Shehnai（王博賢攝）

[44] 嗩吶在世界各地的名稱舉例，參見第四章註 21。

　　（5）印度另有一種民間樂器 jaltarang，是用碗裝不同份量的水，以敲出不同的音高。這種樂器在宋代陳暘的《樂書》（卷 137: 7）中也有記載，稱之為「擊甌」，《樂書》中的圖示為十支碗，但文字說明為十二支。[45]

3. 印度的樂器分類法

　　在 *Natya Sastra* 一書的第二十八章出現了印度最早的分類系統，根據 Manomohan Ghosh 的翻譯，著者首先描述器樂的文獻上的法則：規則的樂器（帶有吉運象徵的樂器，指傳統的及一般所熟知的），包括四個種類，為「繃緊的（tata）」指絃樂器、「覆蓋的（avanaddha）」指鼓類樂器、「堅硬的（ghana）」指鈸類樂器、「中空的（susira）」指笛類樂器。[46] 這種分類法是根據發聲體聲音產生的物理因素，如絃振動、鼓膜振動、空氣振動或本體振動而區分，第二級的分類則是根據主奏樂器或伴奏樂器而區分，接下去的分法，以 veena 為例，是根據形狀分為弓型豎琴形態與短頸魯特琴型態。鼓則細分為產生規則的聲音或低而大的聲音等。

　　上述的第一層分類法，實際上已具備了今吾人熟知的絃鳴樂器、膜鳴樂器、體鳴樂器與氣鳴樂器四大類，令人想起二十世紀初 Victor-Charles Mahillon （1841-1924）所建立的樂器分類概念及其後繼的 E. M. von Hornbostel （1877-1959）與 Curt Sachs（1881-1959）所共同建立的 H-S 分類系統，他們可能受到印度樂器分類概念的啟發。

[45] 摘錄如下：「唐武宗大中初天興縣丞郭道源取邢甌、越甌十二，酌水作調，以筋擊之，其音妙於方響（下略）。」

[46] 見 *The Natyasastra, A Treatise on Hindu Dramaturgy and Histrionics*, Ascribed to Bharata-Muni by Manomohan Ghosh, (The Royal Asiatic Society of Bengal, 1950).

（六）傳承方式

印度音樂教學為口傳心授，老師逐句指導弟子，演奏者另外藉著瑜伽訓練肌肉的力量。

二、民間音樂

本節的民間音樂以孟加拉（Bengal）為例介紹。

孟加拉位於印度東北部，包括印度的西孟加拉省和孟加拉人民共和國，自古為交通要塞，數千年來外族不斷入侵，而後再對立與融合。由於北為喜馬拉雅山，南臨孟加拉灣的地理條件，自成一個印度文化圈中的次文化圈，成為印度文藝發展中心之一。此地孕育了許多優秀人才，前述的泰戈爾與 Ravi Shankar 等均生長於此。

孟加拉地區音樂豐富，除古典音樂外，以豐富的民俗音樂著名，其中遊唱詩人 Baul，是印度民間音樂中較為外人熟知者。Baul 的字義包含宗教、樂種（他們所唱的歌曲）、人（遊唱詩人）三層的意義。

從宗教來看，Baul 教是受印度教、佛教、伊斯蘭教等宗教影響下的新興宗教，大約十八世紀興起於孟加拉地區，其特徵為透過歌唱與舞蹈來表現 Baul 的思想，以及宗教信仰上與神結合的喜悅等。Baul 沒有偶像、寺院，也沒有經書，其經文都藉著歌唱口頭傳承下來，並藉著歌曲來傳達教義，因此街頭演唱實際上是一種傳教活動。

從音樂來看，比起印度古典音樂，Baul 樂的調性較明顯，節奏沒有 tála 複雜，持續音可有可無，配器較自由，是孟加拉地區民間音樂中最重要的一

種，深受當地從知識階級到庶民百姓的喜愛。[47] 伴奏的樂器有：khamak（在鼓上繫一絃，不用琴柱支撐，而是一手抓絃，另一手撥奏，產生特殊音響）、ektara（圖 6-6，一絃琴，其形制令人想起秦漢時期的弦鼗）、kartal（小鈴）、nupur（腳鈴）、dotara（四絃撥奏式樂器）、tabla、小風琴。

圖 6-6　Ektara，右側形制不同者亦名 gopi yantra 或 gopi chand。

此外，印度街頭上常見有玩蛇者，在地上的攤位上擺著幾支單簧複管的 pungi (magudi)，[48] 這種樂器一管吹奏旋律，另一管為持續音。只見籠子裡的蛇鑽出身來，隨著笛聲而舞（圖片見第四章圖 4-18），這種樂器的聲音很特別。

[47] 參見韓國鐄〈孟加拉遊唱詩人的生活與音樂〉，收錄於《韓國鐄音樂文集（三）》。

[48] 在印度南部泰米爾省又稱 magudi（參見 Sangeet Natak Akademi 編（2002）*Vādya-Darśan: An Exhibition of Indian Musical Instruments*. New Delhi: Sangeet Natak Akademi，第 24 頁）。

第四節 印度古典舞蹈 [49]

一、概説

（一）綜合藝術的舞蹈

　　印度古典舞蹈是高度程式化的舞蹈，已有兩千多年的歷史，是結合了舞蹈與音樂、詩歌、戲劇、文學、建築、繪畫、雕刻、宗教、哲理等的綜合藝術，與宗教密切結合，並且擁有完整的理論，可說是現今世界舞蹈史上歷史最悠久，保存最完美的舞蹈活化石。

（二）舞蹈與宗教

　　印度舞與印度教及諸神，尤其是三大主神都有關係，例如濕婆神被稱為「舞蹈之神」而 Vishnu 在人間的十個化身都被編成舞蹈，成為舞蹈與戲劇的題材。[50] 這種舞蹈與宗教結合的情形，連基督宗教也不例外。

　　印度的方濟巴布沙神父 Dr. Francis Barboza 曾於帶領婆羅多（bharata natyam，參見下文二、四大古典舞蹈）舞團來國家劇院表演，[51] 在演出前的一場示範與演講中，他提到神職人員的職責是使人與神、人與人親近，因此他以舞蹈和生活來達成這個使命。他運用印度舞蹈中手勢語彙（mudra）的特點，另創與基督教有關的手勢語彙，如聖靈、父神、復活基督、十字架、教會…等，以印度古典舞蹈婆羅多舞來傳講耶穌基督的故事。舞碼包括有描寫耶穌的一生的舞劇《至高永生的神》，方濟博士編舞，他尊奉耶穌為掌管

[49] 關於印度古典舞蹈，另參筆者撰〈亞洲的舞蹈〉，收於平珩主編（1995）《舞蹈欣賞》（台北：三民），第 272-281 頁。

[50] 印度舞蹈的題材、人物和動作不離宗教範圍，男女舞者各有其庇護之神，演出前必先獻花祭拜。

[51] 1991 年 9 月 4-5 日。

愛的舞蹈之神，將耶穌的降生、生涯、使命、受難、死亡到復活以舞蹈表現出來。這齣舞劇可以說是印度舞蹈與基督教信仰的融合，將文化、信仰、人、自然，以及神，都在愛的藝術下相逢於聖祭中。

　　方濟神父提到舞蹈發展的一個循環過程：舞蹈源自於宗教，經過宮廷、民間娛樂表演、藝術舞台等過程，又回到宗教。他認為印度舞蹈的目標就是使人團結，使人與神親近，因舞蹈是從「心」出發，有舞蹈的地方，就可以體驗到神的存在，[52] 因此舞蹈的場所是神聖的，必須脫鞋。即使他在基督宗教於印度的本土化過程中遭遇不少阻礙，仍努力地將他的宗教經驗用印度的舞蹈表達出來。至於舞者的訓練，是從傳統古典舞開始，然後才進入基督宗教的舞劇。

（三）舞蹈文獻

　　《戲劇論》（*Natya Sastra*）是世界上最早的戲劇、音樂與舞蹈文獻，至今已有二千年以上的歷史，內容包括音樂、舞蹈、戲劇，直接影響到今天印度的音樂與舞蹈等。詳見本章第二節第 152 頁。

（四）舞蹈要素與內容

　　印度古典舞蹈主要包括三個要素：

1. 手勢語彙（mudra）——表達語彙、感情和氣氛，如下面第（五）點的說明。
2. 面部表情（rasa），如下面第（六）點的說明。
3. 身體動作——包括節奏的運動（抽象的舞蹈動作）與傳達感情。

[52] 他也說道：「你可以把寺院變成市場；或把市場變成寺院。」

　　因此，印度舞蹈可分為純舞蹈（nritta）和敘事性的默劇舞蹈（nritya）兩種形式。純舞蹈重在表現肢體動作之美，包括（1）音樂部分（伴唱者），只唱唱名或鼓經，與（2）節奏性、對稱的動作；默劇舞蹈則結合上述三要素構成的舞蹈語彙，呈現故事內容。

　　印度舞蹈的內容多取材自印度兩大史詩：《摩訶婆羅多》（*Mahabharata*）與《拉摩耶那》（*Ramayana*，拉摩王子的故事）。[53] 純舞蹈中也包含有一些象徵意義的姿勢，如濕婆神雕像的舞姿。再者，一首舞蹈中也經常包括了純舞蹈和默劇舞蹈的內容。

（五）手勢語彙（mudra）[54]

　　或譯為「手印」，原指佛教或印度教用以象徵宗教意涵的手勢，於舞蹈則將人類各種不同的感情和語意，以象徵性的舞蹈語彙表現出來，長期下來，舞蹈家們探索發展出一套表情和動作語彙，藉著臉、手及肢體來表現，在互相配合下可以有上百種手勢，表達各種字詞語意。因此舞者被形容為「眼睛會說話，嘴唇會運動，睫毛會顫抖，眉毛能彎弓，十指能傳情」，是印度舞最特殊的地方（圖6-7）。而表演時又因戶外觀眾眾多，為了使觀眾有一個專注的焦點，更容易看到手勢，舞者在手心塗上紅色圓圈，後來演變成美觀用。

[53] 其本事概要見註 20、21。
[54] 參見 Mohan Khokar（1985）*The Splendours of Indian Dance*，第 19-21 頁。

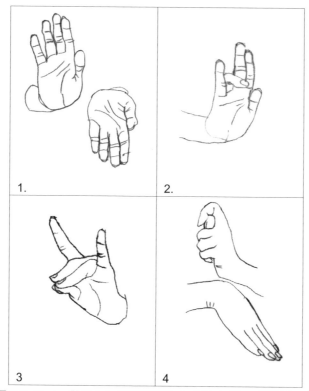

圖6-7 Mudra 舉例：1. 保護與拯救 2. 火燄 3. 鹿 4. 猜猜看？[55]

（六）Rasa（味）[56]

　　印度人將人類的基本感情或心理氣氛歸納為九類，即九種藝術上表現的主要情感，稱為rasa，分別是：戀愛，滑稽，悲哀，忿怒，勇武，恐怖，憎惡，驚異，寧靜。Rasa 一詞源自吠陀經書，原意為食物的汁、味，如果汁；在梵語中指味、韻味、趣味、美感的享受等，是印度藝術極深奧的一面，也是印

[55] 鸚鵡。

[56] 詳參釋惠敏（1999）〈梵本《戲劇論》第六章「美感」譯注〉，收錄於《藝術評論》第10期，第131-148頁。

度文藝理論中用於分析文藝作品基本情調的術語。是欣賞的境界、一種美的感動，超乎字面上的感情意義。

（七）角色

舞蹈的角色方面，婆羅多舞（bharata natyam）和卡達舞（kathak）傳統為獨舞，其舞者實際上是敘述者，隨著故事內容而一人扮演多種角色；有的則有角色分工，如卡達卡利舞（kathakali）與曼尼普利舞（manipuri）。

（八）樂舞的傳承

除了保存於寺院，為獻神的樂舞之外，宮廷也是保存樂舞的主要空間。音樂與舞蹈作為王公貴族的娛樂，舞者、樂師和其他藝術家如演員、詩人、畫家、雕刻家等都受雇於宮中，因此宮廷也成了樂舞等藝術傳承的空間。每個宮廷各有其音樂家族，擅長某種樂舞，父子代代相傳，因此幾世紀以來，古典樂舞得以保存純正的傳統。

印度音樂或舞蹈的傳承均為口傳，由老師（guru）傳給弟子（shishya）的師徒制，這種制度要求弟子給予高度的信任與忠誠，而理想上老師必須為弟子形塑出個人化的藝術形式。這種一對一，如師生、神與信徒、父子、主僕等，由師生衍生出來的關係，在在都是印度文化的中心思想。

二、四大古典舞蹈

印度古典舞蹈有很多種，下面介紹四種很有特色的古典舞蹈：

（一）婆羅多舞（bharata natyam）

源自於印度南部的泰米爾那杜（Tamil Nadu）省，57 是歷史最悠久（形

57 簡稱泰米爾省，是印度最南端（東南）的一省，其文化最具印度傳統，使用泰米爾語。

成於 12 世紀）、技巧最高、最具代表性的舞蹈。

Bharata 一字，包括 bha（bhava 的縮寫，指內在精神的呈現，或情緒）
——表示表情的字頭；ra（rāga 的縮寫）——表示旋律的字頭；ta（tála 的縮
寫）——表示節奏的字頭，Bharata 是表情、旋律與節奏三者的融合。Natyam
是劇的意思，因此整個名稱的意思為「有情緒、有音樂（rāga+tála）的劇」。

婆羅多舞是源自於寺院的舞蹈。按泰米爾寺院宗教儀式規定，祭神或神
像出巡時都要有舞蹈，由駐寺院專司舞蹈的侍女（devadasi，神的侍女）來跳
婆羅多舞。這是最早由寺院的侍女每日跳舞來祭神、娛神的舞蹈，而所事奉
的是濕婆神。因此婆羅多舞是孕育於泰米爾寺院的傳統舞蹈，作為獻神的無
形供品，傳統上是女性獨舞。這些女性終身在寺院裡，由寺院供食宿和培訓，
除了祭儀工作之外，主要工作是用跳舞來供奉神。在祭神或祈禱時，她們必
須面向神像跳舞，[58] 只有在每年一度神像巡行時，才踩街跳舞，也只有在這
個時候，民眾才能看到她們的舞藝。她們因具高超的舞蹈技藝，可說是當時
社會上少數受教育的女性。

十九世紀（英國殖民時期）王公貴族掌控寺院，將舞蹈視為娛樂消遣，
寺院的勢力與藝術均沒落，神的侍女的工作變質為娛人，舞蹈情操的墮落，
導致這種制度被政府取消，影響到婆羅多舞之美與衰微。二十世紀中葉社會
上知識份子有感於印度傳統音樂舞蹈的珍貴與美，致力於婆羅多舞的振興與
發展，婆羅多舞得以發展為印度代表性舞蹈，並且不限於女性獨舞。

婆羅多舞的伴奏屬於南印度音樂，樂器可有橫笛（venu）、小提琴、
veena、坦布拉琴（tanpura）、鼓（mridangam）、鈴鼓（kanjira，只有一對鈴）、

[58] JVC 11-1 的錄影是因為拍攝效果（為了讓觀眾可看到舞蹈）而改為舞者背向神像跳舞。

小鈸（manjira），及一種持續音用的電子機器等。

值得一提的是印度舞的服裝很有特色，每一種舞蹈的服裝都有其功能與美感的設計。婆羅多舞的服裝，因應蹲的動作很多，所以長沙龍在兩腿之間打了很多縐褶，圍裙的設計像扇子一樣可開可合，增加蹲姿的美感，同時方便腿部瞬間屈伸的動作。

（二）卡達卡利舞（kathakali）

Katha 是故事、kali 是戲劇的意思；也就是由說故事的舞蹈動作加上說唱音樂而成，實際上說唱成分多於舞蹈成分。這是印度西南端喀拉拉（Kerala）省的舞劇，1500 年左右結合民間舞蹈與戲劇而成。最初舞者與樂師均為男性，近年來才加入女性的舞蹈。舞者除了特殊的感嘆聲與叫聲之外，本身不唱，故事情節交由歌者使用梵文說唱。

卡達卡利舞的特色在於臉譜、頭冠與服裝。演員臉部表情非常豐富，因此臉部的化妝非常誇張，以臉上的表情和眼睛為一大特色。舞者不論是神、惡魔或人，除了女角之外，均有固定的臉譜，類似京戲的勾臉，不同的顏色有不同的意義。例如男性臉部以綠色表示善良的角色、紅色代表英勇或兇猛、黑色原始或邪惡、白色純潔；而演員戴鬍子則是邪惡的象徵。化妝所用的妝彩為自然原料，如白色用米漿，紅色用硃砂混合薑黃根，黑色用油燈裡的煤灰等，濃濃地塗在臉上，即使汗如雨下，臉上的彩妝毫不受影響。除了上述的化妝勾臉之外，還有頭部特殊的頭冠裝飾等。演出前舞者要躺下來，讓化妝師在臉上塗塗抹抹，化妝與著裝便要花上三小時以上的時間。誇張的臉譜、鮮艷的服裝加上精湛的舞藝，使得卡達卡利舞非常吸引人。這種化妝形式和舞蹈的演藝技巧，於今日世界中幾乎可說絕無僅有。

關於卡達卡利舞者的服裝，除了受到葡萄牙的影響這種說法之外，有一則傳說故事：

> 相傳一位賢者想為卡達卡利舞設計很特別的服裝，於是他到海邊沙灘上沉思，幻想著詩中的神仙、王子、魔鬼等的形像，突然在白色的海浪上浮出幾個身影，他們頭戴寶石王冠，身穿亮晶晶的衣服，臉上塗滿各種鮮艷的色彩。他受到啟發，於是設計了很多鮮艷的服裝和各種色彩斑駁的臉譜。但是當時他只看到浮出海面的上半身，沒有看清楚下半身穿什麼，於是他為演員設計了象徵海浪的白色大蓬裙，不僅如此，連演員首先亮相時，也要從一塊抖動的布幕後面探頭出場，好像從海面飄浮而出，布幕也被命名為「海浪的衣裳」。

卡達卡利舞表演的內容多取材自《摩訶婆羅多》、《拉摩耶那》和其他神話故事。演員在出場前，於幕後先向東南西北四方，[59] 在胸前畫「十」後合掌行禮祭拜，然後用手碰觸鼓手的鼓，以示尊敬。

至於伴奏音樂雖然是南印度的音樂，但只用鼓、小鑼、小鈸。正歌手操小鑼，副歌手操小鈸，另兩位鼓手，一為直筒形鼓（chenda），用棒敲；另一為水平兩面鼓（maddalam），以手和手指敲奏，手指戴上硬質指套，音色堅硬。

（三）曼尼普利 （manipuri）

曼尼普（Manipur）省位於印度東北，與緬甸為鄰，曼尼普利舞源自於此地，亦見於孟加拉地區。這種舞蹈的風格，如同曼尼普人的性情一般溫和婉約。舞蹈的內容以黑天（Krishna）的傳說故事，如黑天與牧神（女神

[59] 2000亞太傳統藝術論壇於國立藝術學院（今國立臺北藝術大學）的荒山劇場演出時，先面向後方，然後以逆時針方向，向四個方位祭拜。

Radha）的愛情故事為主。其特色在於女舞者穿著層層疊起的圓筒形的長裙，圓筒裙隨著舞者的動作向左或向右緩緩地旋轉著，動作溫文柔美，充滿詩意，是十分優雅端莊的舞蹈；男性角色的舞者則生氣盎然，與女性角色舞者的文靜端莊成為對比。舞蹈時兩膝兩腳靠緊，身體上下運動較左右為多。這種下半身隱藏在圓筒裙中的設計，是印度舞中少見的，而且女性角色的舞者臉上罩著面紗，隱藏臉部表情，這也是其他印度舞所沒有的。

　　至於伴奏的音樂有歌樂，由笛、鈸、雙面鼓、嗩吶（吹持續音）等樂器伴奏。

（四）卡達舞（kathak）

　　卡達舞盛行於印度北方以及巴基斯坦。如前述，katha 是「故事」，kathak 字義可解為講故事或說書人，因其起源，始於雅利安人創立婆羅門教初期，彙編教義為吠陀經，當時的吠陀經說書人。他們周遊各地講經說教，所傳的史詩和神話傳說對南亞與東南亞的詩歌與舞蹈影響深遠。卡達舞就根植於這種宗教傳統下，最初用來表現歌詞的內容，用於傳佈教義。十一世紀開始，北印度受伊斯蘭教入侵，穆斯林認為卡達舞崇拜偶像，以及以人扮演神的表現方式都是不道德的，因而加以嚴厲禁止，說書人被驅逐到印度中部。然而穆斯林並不禁止來自中亞的波斯女郎所表演的娛樂性舞蹈，於是十六世紀開始，卡達舞遂吸收了波斯及中亞等地區的世俗舞蹈的技巧形式，逐漸淡化其宗教色彩與戲劇成分，以迎合伊斯蘭教蘇丹王，並且發展成宮廷舞蹈。由於原傳佈教義的功能消失了，因此以純舞蹈的成分為主，原有的男舞者，進入宮廷之後就由女舞者擔任，且以獨舞為主，成為深受宮廷喜愛的舞蹈。

　　相對於曼尼普利舞的溫文婉約，卡達舞快速且節奏強烈，透過足部豐富的技巧，配上舞者小腿上的銅鈴（140-200 顆），隨著腳步動作，產生變化

多端的節奏，是卡達舞的一大特色。

　　卡達舞的動作基本上是由足部與手勢語彙組成，由於舞台簡單，因此劇中故事與背景等都必須由舞者來呈現，有故事內容的部分，就由舞者以手勢語彙來加強並描繪劇中情節。舞者足部的技巧非常豐富，伴奏樂器中的塔布拉鼓（tabla）與舞者常常競奏，以即興的節拍，時而模仿應答，時而互相追逐，舞者的雙足如同打擊樂器一般，可以踏出比鼓更複雜的節奏變化，經由如此之即興競技，氣氛節節升高，動作、節奏愈來愈快，愈來愈複雜，達到競技的高潮，最後必在一大段急速的旋轉和急促的鼓聲中嘎然止於各種美妙姿態（pose）上。換句話說，舞者以肢體具象化呈現鼓的節奏，亦即以足部動作再現鼓的節奏（反之亦然），再以身體其他部位的動作美化這個節奏，提供觀者結合聽覺與視覺的美。因此印度舞蹈表演中，舞者與鼓手的競奏相當引人入勝。

　　此外，以腳尖支持身體作急速的旋轉也是一大特色，它可能來自伊斯蘭的影響，因此卡達舞的服裝是伊斯蘭的風格，緊身褲外罩上寬大的裙子，以配合旋轉的舞姿，旋轉時裙子跟著飛轉，形成炫麗的視覺效果。而且卡達舞與其他舞蹈，如婆羅多舞等不同；婆羅多舞採低重心，相反地，卡達舞卻挺直了身子，並且有許多跳躍和旋轉的動作。

　　伴奏用北印度系統的音樂，主要包括歌樂、tabla，以及演奏持續音（drone）的樂器，也有用 sarangi 者，tabla 是其中最重要的樂器。

　　綜合上述的印度古典舞蹈，可發現在伴奏樂器中，小鈸（manjira）是常用的樂器；在動作方面，除了注重手的動作之外，腳部的動作也很重要。此外，就歷史意義來看，印度舞蹈的服裝及肢體動作於敦煌壁畫中可看到，因此反過來說婆羅多舞是一個值得參考的活傳統。

第七章　東南亞[1]

　　東南亞的政治與地理分區一般分為大陸部（中南半島）與島嶼部（群島地區）兩大區域。大陸部包括緬甸、泰國、寮國、柬埔寨（高棉）、越南、馬來西亞（西部）；島嶼部包括馬來西亞（東部）、新加坡、汶萊、菲律賓、印尼。東南亞地處熱帶及亞熱帶，高溫而多濕，幾乎可說終年是夏天，多半以乾季、雨季劃分季節。

　　有鑒於臺灣與東南亞關係密切，除了民間與政府推動的南向政策，在經貿、政治與海外華人社會有密切的交流關係之外，事實上，臺灣原住民族與文化與東南亞民族和文化具有同屬於南島語族／文化的深層關係，而且臺灣與印尼同樣具有被荷蘭殖民的記憶與影響。此外，由於全球化與異國通婚的影響，近三十年來臺灣的新移民社會與東南亞已產生新一層具生命意義的聯結。近年來我國社會已是國際化的多元族群與文化社會，尤其是許多來自東南亞、因跨國聯姻嫁來臺灣的新移民女性，以及為臺灣的產業與家庭付出貢獻的移工[2]，構成臺灣社會人口的一定比例。根據教育部的統計，103 學年新移民子女就讀國中、小學的人數達 211,445 人，佔國中、小學生人數之 10.3%，其中 60%[3] 為父或母來自東南亞，包括越南、印尼、泰國、菲律賓、

[1] 本章的基礎概念、部分內容及許多名詞的中譯，來自韓國鐄老師的東南亞音樂相關著作（主要收於《韓國鐄音樂文集》）與世界音樂課程上課內容，感謝韓老師的指導與對世界音樂的教學研究的貢獻，本文如有訛誤或不妥之處由筆者負全責。

[2] 移工指來自東南亞為主的外籍勞工。

[3] 即 103 學年度全國國中小學生人數的 6.2% 是來自東南亞的新移民的子女。

柬埔寨、馬來西亞、緬甸、新加坡。[4] 因此，吾人必須積極培養社會公民對新移民原生社會文化的認知，[5] 以培養尊重和接納多元文化的態度，促進社會和諧與文化多元發展。因此，東南亞音樂文化是臺灣當代社會公民必備的文化素養與視野。

本章首先從東南亞的歷史、宗教與文化背景出發，概述東南亞音樂特色；大陸部以泰國、島嶼部以印尼為代表，較深入地認識東南亞音樂。

第一節 東南亞音樂文化概述

一、歷史、宗教與文化發展

紀元前以來，自北方大陸內部許多民族（如中國西南少數民族），紛紛向中南半島遷移，散居於各主要河川沿岸，[6] 於肥沃的平原上過著農耕生活。這些語言與宗教不一的諸民族在互相交流之下，產生了東南亞的文化。另外，在大陸部的高山地帶及島嶼部，居住著許多的原住民，各自保存著固有的語言與文化。

宗教方面，全區均有其原始宗教的自然崇拜和祖先崇拜，後來在不同時期隨著不同的文化傳入各種宗教，其分布如下（表 7-1）：大陸部以傳自印度的佛教為主，印度教則只剩印尼峇里島一個主要據點（新加坡與緬甸也有

[4] 參見教育部編印（2015）〈新移民子女就讀國中小學人數分布概況統計（103 學年）〉，第 1、6 頁。（教育部統計處教育統計查尋網 https://stats.moe.gov.tw/files/analysis/son_of_foreign_103.pdf，2015/08/30 搜尋）

[5] 參見陳昀昀〈「文化與影像—新移民生命的故事」課程設計實例探討〉，《通識學刊：理念與實務》2/2 期，第 153-178 頁。

[6] 如伊洛瓦底江（緬甸）、薩爾溫江（緬甸）、湄公河（東埔寨、寮國、南越）、湄南河（泰國）及紅河（北越）等。

一小部分），傳自西亞的伊斯蘭教分布於印尼、馬來西亞與菲律賓的一部分等島嶼部國家，傳自中國的儒教主要在越南、道教則見於越南與新加坡。由於東南亞長期以來，除了泰國之外，分別為歐洲不同國家的殖民地，[7] 因此基督宗教 [8] 隨著殖民主義傳入各地，其中菲律賓約 80% 為羅馬天主教徒。值得一提的是東南亞的宗教與文化，雖然在不同時期接收了不同的文化與宗教，但後來的宗教與文化並沒有完全覆蓋前期的宗教與文化，而呈現不同比重的融合現象、層層相疊而共存於東南亞社會與生活中。詳見本章第三節之一。

表 7-1 東南亞歷史、宗教與文化發展對照表

歷史分期	宗教	文化的影響源
遠古時期（世紀以前）	原始宗教	固有文化（原有的地域性文化）
中古時期（1-14 世紀）	印度教與佛教 儒教、道教（越南）	印度文化（大陸部分） 中國文化（越南）
伊斯蘭教時期 （14-16 世紀）	伊斯蘭教	伊斯蘭教文化 （馬來西亞、印尼、汶萊）
西方殖民時期 （16 世紀 -1945）	基督宗教	西洋文化 （尤以菲律賓、新加坡） 華人移民帶來中華文化
獨立時期（1945-）	各種宗教並存	各種文化層層相疊

音樂文化方面，大陸部主要是以高棉族（Khmer，今柬埔寨人）文化為基礎，混合了中國與印度文化，以及印度教與佛教等，融合而成的文化，其中柬埔寨、寮國與泰國在樂器、合奏型態、音樂理論、曲目等具有共通性。越南受中國文化影響較深；緬甸北部因地理因素，受印度文化影響很深。

[7] 西班牙殖民菲律賓，葡萄牙殖民東帝汶，荷蘭殖民印尼，法國殖民越南、柬埔寨與寮國，英國殖民緬甸、馬來西亞、新加坡、汶萊。

[8] 基督宗教包括羅馬天主教、東正教與基督新教，在東南亞主要是基督新教與羅馬天主教。

　　島嶼部的代表性音樂非印尼的甘美朗莫屬，其特色為高度發展的旋律打擊樂器、音樂結構及演奏技巧，不但是印尼音樂的代表，也是東南亞音樂的代表性樂種。菲律賓則因先後受西班牙與美國殖民統治，其音樂文化在東南亞中較為特殊，具有濃厚的西方色彩。

　　此外，東南亞的殖民文化色彩（除了泰國未淪為殖民地之外），以及華人移民很多，對當地的經濟具有影響力等，也是東南亞的特色。

二、東南亞音樂特色

　　東南亞的樂器，以各式各樣的鑼[9]最為常見，是東南亞最具代表性的樂器，尤其是凸心鑼，因此東南亞的音樂文化又稱為「鑼群文化」（gong-chime culture）。東南亞音樂文化具有統一性與多樣性，亦即大同小異，在多樣化中有其共通的原則。因此儘管鑼群文化因地而有不同，但都具有一些共同點，形成東南亞音樂的特色，如下：

（一）樂器製作材料

　　東南亞樂器的製作材料以銅和竹為多。銅，是製鑼必備的材料，勢必要有煉銅的技術與文化。竹，則拜生態環境之賜，東南亞盛產竹，竹子在生活中廣泛地被運用，如竹床、竹桌 / 椅、竹屋、竹壁、竹天花板、竹櫃、竹橋、竹製玩具，不勝枚舉。東南亞人更充分利用竹子，製作五花八門的竹樂器：各式的笛、蘆笙、竹琴、竹箏、搖竹（bamboo angklung）和各式各樣的竹製打擊樂器。將竹子的運用發揮到極致的是菲律賓 Las Piñas 市 St. Joseph Parish 教堂的竹製管風琴（The Las Piñas Bamboo Organ），十九世紀製造，被登錄

[9] Gong，來自爪哇 / 馬來語，是英語中少數的外來語。參見 Eric Taylor（1989）*Musical Instruments of South-East Asia* (Singapore: Oxford)，第 23 頁。

為國家文化財，至今仍使用，吸引許多觀光客參觀。[10]

　　至於銅，東南亞在紀元前已有銅器文化，在越南北部銅山村發現的銅山文化（Dong Son Culture）是著名的例子，[11] 是中南半島重要的史前文化。從銅山遺址可知約西元前 300 年青銅文化自北方傳入中南半島，當時銅山人不僅知道煉銅，同時已使用鐵器，並且受到中國文化的影響。青銅器，特別是祭儀用的銅鼓的製造已具高度水準。現存世界上最大的銅鼓（砂漏形，單個）是在印尼峇里島的貝真村（Desa Pejeng）[12] 的 Penataran Sasih 廟中，此銅鼓名為「貝真之月」（Moon of Pejeng，圖 7-1），[13] 直徑 160 公分、高 186 公分、底部中空（有破損），供奉在一祭壇上，廟方每日上香獻供。

圖 7-1 祭壇上的銅鼓「貝真之月」，正面和側面。（筆者攝，2001）

[10] 在網站上可搜尋到相關的影音資料。

[11] 因在銅山村發現而得名。可能是古代中國西南少數民族向南遷徙時，帶來煉銅（鐵）的技術與工具。

[12] Desa（村）Pejeng，位於 Gianyar 縣（Kabupaten）Tampaksiring 區（Kecamatan），距離烏布（Ubud）大約五公里。又，銅鼓不是鼓，屬於鑼類。

[13] 關於貝真之月的年代和製造地點未有定論，一說為已有兩千年歷史，屬於銅山文化；但另一說為這種型式的鑼的年代始於峇里島的新石器時代，越南北部的銅山文化將冶金術傳到印尼爪哇與峇里島等島嶼，而這種技術是在西元前第 8-3 世紀傳自中國南方及越南。數年前曾有報導這時期製作銅鼓的石模殘片已於峇里島的 Manuaba 發現，顯示出這種銅鼓係本地製造，有異於印尼所發現的銅山鼓。然而峇里島並沒有出產銅、黃銅、錫等原料，可以推想早期峇里島與其他文化有過貿易接觸。筆者對於銅鼓的歷史沒有研究，有待進一步查證。

（二）銅製與竹製樂器種類

上述銅與竹的材料大致上用在下列樂器：

1. 吹奏類：笙類、笛類及雙簧吹奏樂器。[14]
2. 打擊類：鑼類、鈸類、鍵琴類、銅鼓、竹管類、搖竹（bamboo ang-klung）等。
3. 其他：口簧、竹箏類（撥奏式，也有擦奏式的例子）。

（三）音階：五聲音階、七聲音階。比較特別的是泰國的七等音音階及印尼的 pelog 與 slendro，請見第二章第二節。

（四）節拍：以二拍子、四拍子為基本。請見第一章的第三、四節。

（五）樂隊組織

東南亞音樂文化又稱鑼群文化，顯示出樂隊編成以打擊樂器為主，和鑼為代表樂器的特色。東南亞的鑼以成套的鑼為特色，大小、音高不一，可敲奏旋律，而且以凸鑼為主（菲律賓的 Kalinga 族有平面鑼），懸掛架上、平置座上或手持擊奏均有。宜蘭林午鐵工廠的凸鑼類似東南亞的鑼，據故林午先生說過與西爪哇有關，因為他從一面爪哇鑼得到一些新穎的製作方式。[15]

雖然東南亞的樂隊組織主要屬於鑼群文化，但也有非鑼群文化者，例如搖竹樂團。因此可從鑼群文化與非鑼群文化兩方面來看，其分類與分布如表7-2。

[14] 例如峇里島的 preret 是竹製管身。
[15] 見韓國鐄（1992）〈台灣凸心大鑼的製作與運用〉，收錄於《韓國鐄音樂文集（三）》（台北：樂韻），第 48 頁。

表 7-2 東南亞的樂隊分類與分布

分類		相關樂種
鑼群	A. 以打擊樂器為主的樂團（最普遍）	gamelan（印尼、馬來西亞）
		piphat（泰國）、pinpeat（柬埔寨、寮國）
		hsaing waing（緬甸）
		kulintang（南菲律賓）、gulintangan（汶萊）
		部落社會的小型鑼樂合奏
	B. 打擊樂器混合絃樂器的樂團	mahori（泰國）、mohori（柬埔寨、寮國）
非鑼群	C. 竹類	安克隆（angklung）樂團
	D. 絃樂團	khruang sai（泰國） rondalla（北菲律賓）

（六）音樂的組織原則

東南亞音樂文化具統一性與多樣性，其音樂皆有相同的原則存在，但細部不一；儘管不同的鑼群文化其風格上各有差異，但可找到如下的共同點：

1. 單音原則

一個樂器一個音，以數個樂器，在多位演奏者的合作無間下演奏旋律。例如越南高山地區 Gialai 族的鑼樂、菲律賓 Kalinga 族的鑼樂與竹管樂類、印尼西爪哇發展出來的搖竹等。

2. 循環原則

亦即樂段多次的反覆，不限次數。這種方式可能來自輪迴觀的影響；由於東南亞受到印度文化的影響很深，其輪迴（生命循環觀）的思想，也可以從音樂中的喜用循環反覆得到印證。

．

3. 層次複音的結構

東南亞音樂以甘美朗[16]音樂為代表，其樂曲組織包括骨譜（中心主題）[17]、標點分句、加花變奏，以及節奏——鼓的領奏等，當中除了鼓，相當於指揮之外，每一組的各聲部樂器，均以骨譜為本，各依其加音裝飾變奏或減音劃分旋律句讀的原則，由下而上層層疊起，構成聲部複雜而音響豐富的整體。詳見下段的說明。

三、層層疊起的結構——文化的層次與音樂的層次

Kartomi 提出印尼音樂文化之豐富與多樣化形式，來自於其音樂文化中蘊含的數層不同的宗教與文化層（參見表 7-1），造就了音樂之多采多姿。[18]這種宗教與文化層次相疊的現象，亦見於層次性的音樂結構。下面先理解東南亞文化的層次性，然後認識東南亞音樂極具特色的層次複音結構。

（一）東南亞宗教與文化的層次

雖然東南亞幅員遼闊，種族複雜，但在社會與宗教、文化方面也有一些相同的因素存在。如第一節之一與表 7-1 所示，在宗教與文化方面，可看到長時期發展下來，層層疊起的現象。各層次簡要說明如下：

第一層：遠古時期的固有文化，宗教上為自然崇拜與祖先崇拜。

[16] 甘美朗是以打擊樂器為主組成的樂隊，是印尼的代表性樂團，其於印尼音樂之地位相當於管絃樂團之於西洋音樂。詳見第三節之二「甘美朗」的介紹，音樂結構詳見下文「東南亞音樂的層次複音結構」的說明，另參見韓國鐄著〈如何欣賞甘美朗音樂〉，收錄於《韓國鐄音樂文集（三）》第 109-112 頁。

[17] 印尼文是 balungan，早期譯為中心主題（nuclear theme），按 "balun" 是「骨頭」的意思，近年英文常譯為 skeletal melody。臺灣傳統音樂的南管與北管也有「骨譜」的概念與名詞，因此本書譯為「骨譜」。

[18] 參見 Margaret J. Kartomi (1980) "Musical Strata in Sumatra, Java, and Bali" 一文，收錄於 Elizabeth May 等人編著 *Musics of Many Cultures* (Berkeley, Los Angeles, London: University of California Press)，第 111-133 頁。

　　第二層：中古世期的印度教文化（第一世紀）與佛教文化（第六世紀），印度教只有峇里島一個主要據點（亦見於新加坡與緬甸），而佛教文化主要分布在大陸部各國。其影響，例如循環觀源自印度，而且東南亞的戲劇、舞蹈的本事內容也多來自印度兩大史詩《摩訶婆羅多》與《拉摩耶那》。[19] 雖然在這時期傳入了印度文化，但東南亞當時也有自己的文明，並沒有全盤印度化，而是選擇性地，例如種姓制度並未被採納，因此第二層的文化並沒有完全覆蓋第一層的文化，而是形成融合及共存的情形。

　　第三層：伊斯蘭教文化（十四～十六世紀），主要分布於島嶼部，除了菲律賓中北部、峇里島之外幾乎都是伊斯蘭教的天下。雖然基本上伊斯蘭教反對音樂與舞蹈，以印尼爪哇島為例，默罕默德的誕辰日卻有特定的甘美朗樂隊和樂曲的演奏。[20] 因此第三層的文化並沒有改變東南亞的循環觀和甘美朗對印尼社會的重要性。

　　第四層：自歐洲傳入的基督宗教及現代文明，對於多數地區，生活上或許只受到現代文明的影響，傳統的宗教與文化仍然存繫於社會生活中。

　　這些層次層層相疊，形成東南亞文化的四個層次，彼此在東南亞社會中共存而不互相抵觸，未見主屬之別而相容並存。以印尼來說，其伊斯蘭文化是建立在之前的印度／印尼文化的基礎上，而峇里島的印度教是建立在固有

[19] 參見第六章註 20、21。

[20] 關於傳入印尼的伊斯蘭教，大約 13 世紀開始，印度北部改信伊斯蘭教的商人活躍於印度與印尼之間的航海與貿易活動，伊斯蘭教因而輾轉從印度傳入印尼。他們所帶來的是屬於蘇菲神秘主義的系統。由於印尼原本已深受印度文化的影響，後來傳入的伊斯蘭教又從印度間接傳入，而且在伊斯蘭傳入爪哇之前，爪哇已有神秘主義的思想存在，伊斯蘭的蘇非主義傳入爪哇時，也試圖結合當地神秘主義的活動，透過新舊兩種宗教共同的文化現象，有利於傳教。因此原有的印尼（＋印度影響）文化，和新傳入的伊斯蘭文化之間沒有產生很大的衝突。換句話說，後者並沒有因此摧毀了原有的文化體系，反而融入了當地原有的文化與生活。關於印尼蘇非教派的音樂，詳見蔡宗德（2006）《傳統與現代性：印尼伊斯蘭宗教音樂文化》（臺北：桂冠）。

的自然崇拜與祖先崇拜基礎上，顯示出宗教與文化的層疊現象。這是東南亞
社會的一個特殊的地方，而東南亞音樂的結構也反應出這種層次的現象，而
產生具層次的音樂組織——「層次複音」。

（二）東南亞音樂的層次複音結構

　　就音樂來看，東南亞鑼樂合奏是由下到上層層疊起而成（見表 7-3），
不是西方古典音樂的和聲，也不是對位，是一種層次（strata）的組織，但各
層次聲部互相有關，Mantle Hood 稱之「層次複音」。[21] 以中爪哇甘美朗音樂
為例，層次複音的音樂結構、各層次單位時值的關係，說明及圖示如下（表
7-3）。節奏關係方面的說明，詳見第一章第三節「甘美朗的節奏」。

　　1. 最底下一層：大鑼劃分樂段的循環。

　　2. 下層各層：大小不同的鑼組成一組，例如中鑼（kempul）與大坐鑼
（kenong），劃分樂句段落，單顆的小坐鑼（kethut 或加上 kempyang）則劃
分更小的單位。這些樂器與大鑼都屬於標點分句的功能。

　　3. 當中是骨譜（中心主題），以中音和低音金屬鍵樂器（saron）演奏。

　　4. 往上的各層：各種鍵類樂器、成列的小坐鑼、撥奏式與擦奏式絃樂器、
笛子等，以不同的密度加花變奏，裝飾骨譜。其基本單位時值愈往上層愈短，
速度愈快。這些聲部的變奏，都是由骨譜變化而來。

　　5. 最上面的一層另加上對位旋律，如歌唱等。第 4 與 5 的樂器都是加花
變奏的功能。

[21] Stratified polyphony 或 polyphonic stratification。

表 7-3 層次複音各層次單位時值的關係

加花變奏	乂乂
	乂　乂　乂　乂　乂　乂　乂　乂　乂　乂　乂　乂　乂　乂　乂　乂
	乂　　　乂　　　乂　　　乂　　　乂　　　乂　　　乂　　　乂
骨譜	乂　　　　　　　乂　　　　　　　乂　　　　　　　乂
標點分句	乂　　　　　　　　　　　　　　　乂
	乂　　　　　　　　　　　　　　　乂
	乂

　　這種層次結構中的樂器與其功能，舉例來說，大鑼好比學校的校長，用於發號司令，每一循環一擊；中鑼及大坐鑼好比教務長與學務長等。他們將一個循環分四等分，各在不同的點上等距出現；單顆小坐鑼好比組長，密切配合教務長或學務長等，更緊密地工作。骨譜（中心主題）好比老師，負責主要的教學，加花變奏的樂器好比學生，一般的學生須用上課兩倍的工作密度認真學習，用功的學生則用上四倍的密度，或八倍⋯。

　　或者，好比一棟建築，大鑼與中鑼、大坐鑼分別是房子的樑、柱，具有穩固建築安全的功能，不能安錯地方；至於加花變奏的聲部，好比房子外觀的裝飾，裝飾得體，增加建築的美觀，但即使裝飾不佳，也不致於危害建築結構的安全。

　　這種各層次疊起的音樂結構，最典型的例子是中爪哇的甘美朗；其他形式的鑼群音樂，例如峇里島的各種甘美朗音樂、泰國的 piphat 等也是層次複音的結構，只是層次的數量、複雜度不一。

【練習 7-1】中爪哇甘美朗樂曲 "Udan Mas"（第一段）

從中爪哇甘美朗樂曲實作練習中，體驗甘美朗的層次複音及其層層疊起的音響色彩效果。第一段的樂譜見第一章第三節的【譜例 1-1】。[22]

以中爪哇甘美朗為例，基本上是水平的、旋律性的，而非垂直的、和聲性的。屬於調性音樂（從 pelog 及 slendro 兩個調音系統中選出數音，依音程關係排列而成），其重點在於骨譜旋律決定樂曲的獨特性、主題的分句強調了調式主音、大小不同的鑼的周期性出現決定曲式（每 8 拍、16 拍或 32 拍一循環），最後是裝飾樂句，根據骨譜的曲調加花變奏。

第二節 大陸部——泰國

東南亞大陸部的音樂文化發展，一般認為始於柬埔寨的高棉文化，其高度精緻的文化，除了中國與印度文化要素之外，也受到印度教與佛教濃厚的影響。同樣受到這樣的影響的除了柬埔寨之外，還有泰國、寮國、緬甸與西馬來西亞，其音樂形態，在名稱上雖有異，卻也有相通之處，尤其是泰、柬、寮三個互為比鄰的國家，不僅樂器與合奏形式，其音樂理論與曲目都有相通之處，大同小異，可以歸納於一。因此除了第一節的東南亞音樂文化概述之外，本節以泰國為中心，作為認識東南亞大陸部音樂文化之入門。

[22] 如果沒有甘美朗樂器可用奧福樂器，或口唱方式代替練習。

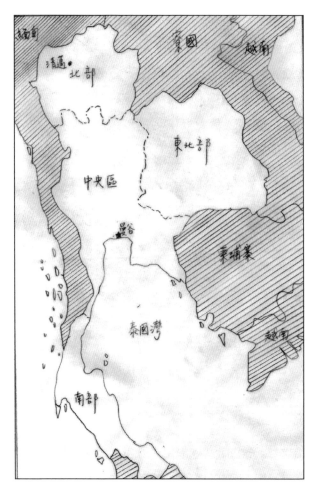

圖 7-2　泰國文化分區簡圖

一、概述

　　泰國（Thailand），舊名暹羅（Siam），1939 年改國名為泰國。地理上位於東南亞大陸部的核心，北與緬甸為鄰，東北與寮國接壤，東南接柬埔寨，南連馬來西亞。全境北部多高山，中部平原區主要是湄南河三角洲，是泰國

的腹地、經濟與政治中心，首都曼谷位於此區。氣候為熱帶氣候，主要民族為泰族[23]，少數民族中也有華裔（以廣東潮州移民的後代為多）與馬來裔。十三世紀出現泰族人的王國，十九世紀上半葉版圖擴充至馬來半島、寮國和柬埔寨，十九世紀末、二十世紀初將原所管轄的柬埔寨與寮國屬邦讓與法國，泰國在西歐殖民主義橫行時奮力抵抗，是東南亞唯一未淪為殖民地的國家。宗教以佛教為主，佛教徒佔約 95%。

佔泰國最大人口比例的泰族與中國西南少數民族的傣族為同一民族，其文化有相通之處。歷史上泰國已見於唐代文獻，《新唐書》〈盤盤國〉條之盤盤國於今泰國南端。[24] 然而建立今日泰國傳統音樂的基礎的是統治泰國 400 年、奠定國家基礎、政治與文化均發展至巔峰的阿瑜陀耶王朝（大城王朝，Ayutthaya Kingdom，1350-1767）。另一方面因與緬甸、柬埔寨等鄰國交戰不斷，特別是十五世紀與柬埔寨的戰爭，從柬埔寨擄走了包括樂師、舞者、文人、建築師、雕刻家等在內約數萬人，將柬埔寨的高棉文化全盤搬到泰國。由於柬埔寨在十三～十五世紀是東南亞文化最發達的國家，經由他們在泰國發展古典音樂與藝能，使得柬埔寨衰亡的音樂文化在泰國的阿瑜陀耶王朝再度開花結果。換句話說，泰國以武力征服柬埔寨，柬埔寨卻以文化征服泰國。

然而 1767 年與緬甸的戰火，使得阿瑜陀耶王朝及其燦爛的宮廷文化遭到摧毀，後來再度接觸鄰國的文化，從高棉文化到緬甸、寮國，甚至馬來西亞、印尼等，泰國人巧妙地融合這些文化並泰國化，重新發展泰國的文化。因此泰國除了受到印度與中國的影響之外，也受到鄰國（柬埔寨、寮國、緬甸）及馬來西亞、印尼等文化的影響。

[23] 與中國西南少數民族的傣族為同一民族。
[24] 見岸邊成雄著，梁在平、黃志炯譯（1973）《唐代音樂史的研究（下）》，臺北：中華，第 584-585 頁。

　　泰國最重要的節日宋干節（Songkran，即潑水節，於西曆四月中旬），源自於佛教的浴佛節，有除去舊惡與歹運、祈福的意思，相當於泰國的新年。新北市中和區的華新街有「小緬甸」之稱，聚集了許多從雲南移民緬甸，再因緬甸政治情勢的困境，遷移到臺灣的緬華社群，可以看到一些相似的泰緬文化，每年舉辦潑水節活動。

　　此外在專業技能領域極為重要的儀式是拜師／敬師的儀式 wai khru；"wai" 是拜的意思，"khru" 即 "guru"，比現代的「老師」更具精神引領的深層意義。不論是音樂舞蹈等表演藝術工作者或專業技能如拳擊手等，wai khru 對於其入門與成長的藝術生命歷程具重大意義，是必須經歷且年年參與的儀式。就音樂來說，wai khru 的儀式與意義，好比南管的春祭、秋祭和北管的祭王爺的意義，但 wai khru 包含了拜師、敬師與謝師的意義，而且其禮敬對象包括樂神、先賢／先師與老師。

二、文化分區

　　泰國的文化可分為下列五個文化區：中央區、北部、東北部、南部（見圖 7-2），以及部落文化。其中以中央區、北部及東北部三區較為人所知，而以中央區為泰國文化的代表。下面以中央區為主，介紹泰國古典音樂。

（一）中央區

　　以首都曼谷（Bangkok）為中心，其音樂特色為古代流傳下來的宮廷音樂，具有濃厚的高棉（柬埔寨）文化成分，在宮廷的力量下高度發展。即使在西化勢力強大的今日，仍可見到皇家、政府與民間藝術家們努力傳承其宮廷文化傳統，成為泰國的傳統音樂或古典音樂。中央區是泰國政治經濟與文化中心，其音樂文化是泰國古典音樂的代表，以三種主要的樂團最為著名：

1. Piphat

Piphat 屬於鑼群文化中以打擊樂為主的樂隊種類，以唯一的非打擊樂器 pi 而得名。Pi 是四簧的吹管樂器[25]，phat 是器樂或演奏（to play）的意思，[26] 因此 piphat 是管樂器與打擊樂器的組合，是一種鼓吹樂隊，用於伴奏面具舞劇 khon、舞劇 lakhon、說唱及儀式等。Piphat 的旋律領奏是 ranat ek，節奏的領導為 taphon，由 ching 制樂節，其音樂織體為層次複音。

Piphat 的編制有數種，依使用的樂器種類及數目之增減而有不同的規模。一般來說，除了 pi 之外，有多種旋律打擊樂器與節奏打擊樂器（圖 7-3），如下：

（1）旋律打擊樂器：ranat ek （船形高音木琴，領奏樂器）、ranat thum （低音木或竹琴）、ranat ek lek （高音鐵琴）、ranat thum lek （低音鐵琴）、khong wong yai （大環狀鑼）、khong wong lek （小環狀鑼）。[27]

（2）節奏打擊樂器：ching （碰鈴，兩面繫在一起，制樂節用）、chap yai （大鈸）、chap lek （小鈸）、mong （鋩鑼，單面）、taphon （桶狀兩面鼓，是樂隊指揮）[28]、klong that （傳自中國，桶狀鼓，雙面但只敲一面，一般兩個一對）。

[25] Pi 屬於雙簧吹奏樂器的篳篥類，但有四簧。Pi 有不同的大小，最常用的是 pi nai，約 42 公分，另有 pi nok，較小。這兩種都沒有喇叭口，似篳篥；另有一種 pi chawa，下面有小型喇叭口，形狀似單簧管（clarinet），可能是從印尼爪哇傳過來的。

[26] 見 David Morton （1976），*The Traditional Music of Thailand* (Berkeley: University of California Press) 第 104 頁。

[27] ranat ek 木製，ranat thum 傳統為竹製，也有木製者。而 khong wong yai 和 khong wong lek 的 "yai，lek" 分別是「大、小」的意思，分別由 16、18 個小凸鑼圍成圈，或譯為大圍鑼與小圍鑼。

[28] 泰國樂器常以形狀或聲音（擬聲字）來命名，例如 taphon，ta 是悶音的擬聲字，phon 是開音的擬聲字，合成 taphon。

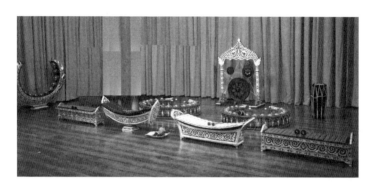

圖 7-3　國立臺北藝術大學傳統音樂系的 piphat 部分樂器，左起高音鐵琴、高音木琴、低音木琴、低音鐵琴，中排為大、小環狀鑼，後排為大小不同的凸鑼組，後右的鼓可能傳自馬來西亞。(張雅涵提供)

2. Mahori

　　Mahori 是結合 piphat 與 khruang sai（參見圖 7-4）的合奏，包括擊樂與絃樂，其曲風較柔和，大多用於室內，為歌樂伴奏，音樂織體為支聲複音（heterophony）。Mahori 也因使用樂器種類數量與規模之不同，而有數種編制。一般使用的樂器如下，其中部分樂器（klong that 鼓與兩把胡琴類 so duang、so u）傳自中國。

　　（1）打擊樂器：ranat ek、ranat thum、ranat ek lek、ranat thum lek、khong wong yai、khong wong lek、ching、chap、khong mong（以上同 piphat 的樂器）、rammana 與 thon（手鼓與杯形鼓，可能來自西亞，小型鼓）。

　　（2）絃樂器：jakhe（三絃鱷魚形箏）、so[29] sam sai （三絃擦奏式樂器，來自西亞）、so duang 與 so u（高音與低音二絃胡琴）[30]。

[29] So 亦拚為 saw，以下相同。

[30] 傳自中國，so u 似北管和絃，共鳴體為椰殼製。參見第四章註 14 。

（3）管樂器：khlui（直吹的笛）。

絃樂器的 jakhe 約 130 公分長，三條絃，其中兩條為絲絃或尼龍絃，另一條為金屬絃，演奏低音用。面板上有 11 個固定的雁柱，兩邊的絃均可撥奏，用骨製或象牙製的撥子戴在右手食指上撥彈。左手壓絃或滑絃的技巧較難，此因相較於箏，jakhe 的絃張得較緊，撥絃之後絃音立刻停止，缺少餘音，因此右手手指必須不斷地運用震音或滑音等技巧，以延長音韻。

而 so sam sai 是 mahori 的重要樂器；就字面來說是三絃擦奏式樂器，"so"音近「索」，絃索之意，其演奏技巧和調音都很困難。樂器下方有一長腳，與大提琴類似，但與大提琴不同的是演奏中要變換樂器的角度，以琴就弓，而非改變弓的角度。其共鳴箱為椰殼製，背有三個結（knob），張上小牛皮或羊皮，並且在琴馬的左側裝有「重頭」，以平衡樂器的重量和讓音色更響亮，講究者甚至用寶石。[31] So sam sai 一般的說法在十四世紀的素可泰王朝（Sukhothai, 1238-1350）已有。雖然技巧困難，然而其優美、內斂沉穩的音色深受喜愛，特別適合於伴奏細膩、精緻的歌樂。同類的樂器在許多地區都可見到，如印尼的 rebab（二絃）。

3. Khruang sai

Khruang sai 是以絃樂為主的合奏，sai 是絃的意思。使用樂器包括（1）絃樂器的 jakhe、so duang 與 so u；（2）管樂器的 khlui（直吹的笛）；與（3）打擊樂器的 ching、thon 與 rammana 等，可說是一種絲竹樂的合奏，偶爾加上 so sam sai，至於鑼，可有可無。其音樂織體為支聲複音。

Khruang sai 的合奏比 piphat 更常用於社會生活中，傳統上 piphat 一律由

[31] 參見陳顯堂《泰國古典音樂研究》，南華大學碩士論文，第 63-64 頁。

男性演奏，khruang sai 比較不受限制，在泰人的生活中較普遍存在，是婚禮宴會中不可少的樂隊。也有很多泰國人的子女學習其中的樂器，作為興趣，如同日本人學習 koto 或三味線一般。

圖 7-4 Khruang sai 的樂器，左起 jakhe、so duang、so u、so sam sai、khlui、thon、rammana、ching。

上述三種古典樂隊中，其主要的不同點在於一般 piphat 使用聲音穿透力強的四簧管 pi、大型的鼓 klong that 與 taphon，音響較大。而 mahori 和 khruang sai 用小型鼓 ramana（手鼓）、thon（杯形鼓）和 khlui（笛），聲音較柔和。

（二）北部與東北部

泰國北部的文化以清邁（Chiang Mai）為中心，雖也有傳自中央區的文化，但泰北的文化更具地方特色。清邁在古代曾為一獨立的王朝，仍保有自己的古老文化。此區的文化與雲南的傣族很接近，有許多相似的樂器或樂種，例如長鼓／象腳鼓及長鼓合奏團、鈸鑼／鈸、四絃撥奏式 sueng、大／小四簧管篳等。泰北的器樂合奏 “salaw, sueng, pi” 的合奏，[32] 因以這三件樂器為主而稱之，是常見的器樂合奏形式。

[32] Salaw 與 sueng（seung）見圖 7-5。而 pi 有時以 khlui 代替。

　　東北部因為地理上與寮國為鄰，語言文化屬於寮國文化系統，與泰國其他地區較不相同。如同寮國，泰國東北部以民間敘事性歌樂molam（mawlum）著名，用蘆笙（排笙）khen（khaen）伴奏，歌唱者也稱為 molam。Khen 是泰、寮共通的笙，有 6、14、16、18 管等，能吹奏和音與持續音。

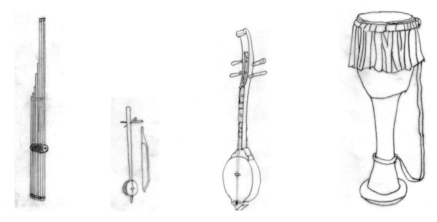

圖 7-5 泰國東北部與北部民間樂器，左起蘆笙 (khen)、salaw、sueng、長鼓 (klong yao)。

　　至於泰國南部與西馬來西亞為鄰，除了佛教文化之外，以伊斯蘭文化的影響較顯著。此外，分布於北部及西部山區等的少數民族文化，如金三角，有苗族、瑤族等，與中國西南少數民族的文化有相通之處。

三、古典舞劇

　　在宮廷的保護與管理下，泰國音樂與各種儀式、婚喪喜慶、宗教行事等結合，非常興盛。音樂伴奏著節慶時表演的藝能，以面具舞劇 khon 及舞劇 lakhon 為代表，二者均都用 piphat 伴奏，由於 piphat 以打擊樂器為主，音響較大，一般作為宗教祭典、儀式，如葬禮或舞劇伴奏用。

　　Khon 為古典面具舞劇，使用優雅的語言，不同於 lakhon 之使用日常生活語言。其故事題材是傳自印度史詩《拉摩耶那》的泰國化版本 Ramakian（拉瑪王子的冒險）。此故事已根深蒂固於泰人生活中，包括有 400 個以上的場面，應各種需要而選段上演。

　　Khon 在演出時，由伴奏的歌者配合著音樂，或唱或唸 Ramayana 中的詩歌，舞者配合著起舞。角色分男、女、惡魔、猴子四類，今只有惡魔和猴子兩類戴面具。[33]

　　Lakhon 則是不戴面具的古典舞劇，但另有說法[34]提到 Lakhon 視場面的不同，也有使用動物和惡魔面具者，其面具和 khon 差不多，只是較為寫實，也不若 khon 的樣式化。Lakhon 的舞劇之一《瑪諾拉》[35]（Manora, Menora）是根據印度神話「鳥女」編成，常用於儀式的表演。

　　當 khon 演出時，後場伴奏的 piphat 樂隊及歌唱者的音樂發揮很大的功能，包括一開始場面設定的背景音樂（器樂合奏），以及用來加強舞者動作或表現微妙心情等的描述性的歌唱，更有以詩歌形式優美的說唱。但是 khon 用的語言是文雅的語言，年青一代已無法瞭解，因而與 khon 產生隔閡，轉而喜愛速度快而激烈的戰鬥場面，如 Ramayana 的故事中王子向惡魔王的挑戰，猴子大將 Hanuman 等戲劇性場面，經常作為觀光表演節目。

　　相對地，Lakhon 的角色使用日常語言，又依形式之不同，細分為三類：lakhon chatri （原型）、lakhon nork （宮廷外的 lakhon）、lakhon nai （傳入

[33] 傳統上除了女性角色不戴面具外，其他一律戴面具。
[34] 見許瑞暖譯〈古典藝術的精華—泰國「控」和「拉控」舞的面具〉，登載於《新象藝訊》no.89（1981/11/08），第 28 頁。
[35] Manora（Menora），源自於泰國南部的古典舞劇，接鄰的馬來西亞北部也有，表演的是神話中神鳥的故事。

宮廷中的 lakhon）。其中歌唱的部分，分為節奏性強而速度快，與慢速而抒情兩個對比部分，對演唱者來說是一大挑戰。

Khon 與 lakhon 的基本技巧是稱為 lam 的舞蹈。泰國舞蹈也有傳自印度的手勢 mudra，並且泰國化，每個動作有其意義。傳習方面，泰國教授舞蹈的公立機構為國立舞台藝術專門學校，在此校須兼學舞蹈與器樂，因此主修舞蹈者必須副修器樂，相對地，主修器樂者必須副修舞蹈，以親身體驗音樂與舞蹈的結合。

此外，泰國有一種懸絲傀儡戲，除了用偶外，也用真人扮偶，以懸絲傀儡的方式由偶師操線演出，令人想起宋代文獻中的肉傀儡。

四、音階

在中國及印度兩大文化影響下的泰國，其音樂理論與樂器的原形，許多來自印度。泰國的音階以七平均律（七等音）音階為特色，[36] 只是一般說的七平均律音階，樂曲中實際以五音為主體。近年來泰國也受到西方的影響，逐漸自走向十二平均律。關於泰國的七等音音階，請見第二章第二節之一、「泰國的音階」的介紹。

五、節拍與速度

關於泰國音樂的節拍與速度，請見第一章第四節「東南亞的二（四）拍子」之一、「泰國」。

[36] 以固定音高的木琴 ranat ek 來看，其相鄰兩音的音程大約是 171.4（+10）音分值（cent），即使用七等音音階。

六、音樂形式

Khruang sai 與 mahori 的合奏近年來更常作為純音樂的演出，如變奏曲一般，將主題加以開展，從變化最大的變奏到逐漸回歸於主題的次第變奏的形式，稱為 "thao 形式"。這種合奏包括歌樂與器樂曲；歌樂部分一般為歌唱與器樂交替演出。

Thao 這種變奏性質的形式是泰國古典音樂最典型的曲式，它主要運用增值與減值手法。這種手法起源於十九世紀，大約在 1910-30 年代達到高峰，主要是因皇族常常帶著自己的樂師拜訪其他的皇族，逐漸地形成一種競爭的氣氛，甚至安排類似拼館的場面，但雖有競爭，仍維持和諧的氣氛。除了拼樂團的演奏技藝與擁有技藝高超的獨奏 / 唱者之外，樂師們開始發揮改編的創意，就現有曲子依特殊的手法加以變奏。[37] Thao 的形式有人戲稱為望遠鏡形式，thao 的字義是指一組大小漸進的事物，它包括三大段，即三種速度變化，名稱如第一章第四節之一所述：Sam chan（慢速）、Song chan（中速）、Chan dio（快速）；[38] 有時再加上急速的一段，作為結尾部。Thao 的主題在第二段中速部分，慢速段是主題的膨鬆（增值）加花，快速段是主題的濃縮（壓縮或減值），性質上是一種變奏形式，但不同於西方變奏曲的主題在前。此外各段的小節數也不相同，如中速為 16 小節，慢速則為 32 小節，快速為 8 小節；即 32 小節（慢）→ 16 小節（中）→ 8 小節（快），與西方變奏曲之每段小節數固定的情形大不相同。

[37] David Morton（1976）*The Traditional Music of Thailand* (University of California Press)，第 182 頁。

[38] Sam chan（慢速，3 chan）、Song chan（中速，2 chan）、Chan dio（快速）。

七、民間音樂

除了古典音樂之外，泰國有許多少數民族，各地區各民族擁有其獨特的傳統音樂與藝能，具有非常豐富的民間音樂文化，十分多樣化。前述泰國北部的 "salaw, sueng, pi" 的合奏、東北部以蘆笙伴奏的說唱 molam 非常著名。近年來因都市的急遽現代化，環境的大改變，西洋音樂以及日本流行歌等大量傳入，加以泰國化的結果，頗受泰人歡迎。

第三節 島嶼部——印尼

一、概述

東南亞最大的國家——印度尼西亞（Indonesia），簡稱印尼，是世界上最大的島國。Indonesia 的 "nesia" 是島嶼的意思，包括 17,508 個大大小小的島嶼，其中大約 6,000 個島有人居住，最大的島嶼有爪哇（Java）、蘇門答臘（Sumatra）、加里曼丹（Kalimantan）[39]、蘇拉威西（Sulawesi）和巴布亞（Papua，西半部）[40] 等。國土綿延 5,120 公里，從馬來西亞到澳洲與新幾內亞，散布於太平洋與印度洋之間。赤道橫貫其間，氣候主要是熱帶海洋性氣候，高溫多濕，一年兩季：乾季、雨季。

[39] 西部為東馬來西亞，馬來西亞稱為婆羅洲。
[40] 東半部為新幾內亞（New Guinea），即新幾內亞島，印尼稱之巴布島（Pulau Papua）。

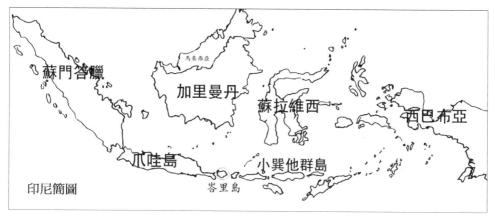

圖 7-6 印尼簡圖

　　印尼人口約兩億五千多萬人，是世界上人口第四多的國家，佔東南亞人口約 43%，其種族複雜且多（超過 300 個），從具有高度文明的爪哇人到原始部落的伊利安（Irian）人（在新幾內亞西邊）。語言約有三百種，1940 年代獨立時，要選定國語，但因語言太多種，最後選擇當時商業上通行的語文馬來文為官方語言，因此印尼文與馬來文基本上是相通的，但經長時間的發展，而有大同小異的情形。

　　印尼的歷史可以上溯自西元前 2500 年左右，包括有新石器時代及後來的青銅器、鐵器時代的文明。大約西元前第三世紀自亞洲中部（中國西南）傳入青銅的技術，以爪哇為中心，青銅或鐵器的鑄造技術得到高度的發展，大大小小的樂器及其相關的演奏技術可能在此時已形成，成為東南亞音樂文化發展中心之一。這時期的歷史與文化，可從建於第九世紀的婆羅浮屠遺跡（Borobudur）[41]，及相關的、建於第七世紀的吳哥窟寺廟群的浮雕上，呈現

[41] 位於中爪哇的日惹（Yogyakarta）附近。

的各種樂器演奏圖得到推論。從這些遺跡可以看到今日印尼文化的根基——印度・爪哇文化發展的軌跡。

歷史上印尼與中國早有交流，爪哇與蘇門答臘於漢朝時與中國已有往來。而唐代自外傳入的外族音樂中，來自南方的南蠻系，其中有赤土國，唐代改稱室利佛，即位於蘇門答臘南部。[42]

大約在西元第一世紀印度及中國的僧侶、商人頻繁往來於印尼，印度文化隨著印度教與佛教傳入了印尼，並且與原住民固有文化融合，於各地生根。其中最顯著的是印度兩大史詩《摩訶婆羅多》與《拉摩耶那》[43]成為各類舞劇及皮影戲的主要題材，故事中的神、英雄與教誨深植於印尼人的心靈與生活中，而為此伴奏的甘美朗，成為印度・爪哇文化登峰造極之代表。然而十三世紀開始，伊斯蘭教勢力入侵，成為主要的宗教，印尼受到伊斯蘭化的影響，爪哇人民大多成為穆斯林，但伊斯蘭教不是印尼的國教，是印尼官方承認的六種宗教之一。[44]當時不願改信伊斯蘭教的爪哇人，多避逃到與爪哇島僅隔約三公里寬海峽的峇里島，峇里島成為印度教在東南亞唯一的一個據點。

十六世紀後半，印尼的伊斯蘭教王朝成立，同時間歐洲的勢力（葡萄牙、英國、荷蘭）開始進出，十六世紀末荷蘭的勢力進入印尼，1602 年荷蘭成立東印度公司，以雅加達（Jakarta，荷蘭殖民時代名為巴達維亞 Batavia）為基地，印尼先後被荷蘭東印度公司及荷蘭政府殖民，直到 1949 年正式獨立。荷蘭殖民期間，梭羅及日惹王宮[45]成為發展傳統藝術的中心。

[42] 參見岸邊《唐代音樂史的研究（下）》，第 585 頁。

[43] 參見第六章註 20、21。

[44] 印度教、佛教、伊斯蘭教、基督教、天主教、儒教。

[45] 梭羅和日惹王宮對「王」的稱呼不同；梭羅稱 "Sunan"（蘇南），日惹稱 "Soltan"（蘇丹）。Sunan 一詞來自 Susuhunan，是爪哇語，意思是「諮詢者」。

　　印尼的音樂、舞蹈與戲劇關係密切，而且與宗教結合，因此藝術就隨著人們的宗教生活而綿延不絕。近年來隨著觀光事業的發展，也有為觀光客而表演的節目，純娛樂性的表演也開始興盛。由於政府與民間重視傳統藝術，加上是宗教生活所不可缺，因此至今仍然蓬勃發展。

　　印尼的宗教信仰的演變也是循著東南亞的發展軌跡，從原始的泛靈教，後來傳入印度教（第一世紀）與佛教（第六世紀），十三世紀左右傳入了伊斯蘭教，而且成為主要的宗教。十六世紀開始，歐洲的勢力進入，傳入了基督教。這些宗教並存於印尼社會，並且在各個層面上，印尼的文化亦隨著宗教而受到影響，其中特別是文化與藝術方面，受到印度的影響很深。

二、甘美朗

（一）定義與特色

　　甘美朗（爪哇語 gamelan，峇里語 gambelan）是鑼群文化中以打擊樂器為主的樂隊，用於傳統藝能與儀式慶典的大型合奏，是印尼最代表性的樂種與樂團。它於印尼音樂之代表性，好比管絃樂團之於西洋音樂，爪哇宮廷每以擁有好的甘美朗樂隊為炫耀。Gamelan 一詞，首見於十四世紀的文獻 Nagara Krtagama。[46] 按 gamelan 的字根為 gamel（爪哇語）或 gambel（峇里語），後者是演奏（play）的意思。雖然 gamel 大多被解釋為「槌」或「敲打」（發出聲音），[47] 但據古代語言如 Kawi 語的解釋，含有為 handle 或 hold 的意思，指樂師演奏樂器，或工匠使用工具。[48]

[46] Jaap Kunst, *Music in Java, vol.I*, 第 112 頁，轉引自 Colin Mcphee, *Music in Bali* 一書，第 24 頁。

[47] 多數西方或日本學者也引用這樣的解釋。

[48] 參考自 "What is Gamelan?"（峇里島 Ubud 的 Ganesha Music Workshop 的講義，未出版）。

　　「甘美朗」一詞為總稱，泛指以打擊樂器為主的樂隊。它原發展於宮廷，後來廣泛分布於民間，使用的樂器以銅製為主，少數村子有鐵製、木製或竹製者。樂器包括銅鍵類、各式的掛鑼與坐鑼（單個或成套均有），鈸、鈴、鼓，以及非打擊樂器的蘇林笛（suling）、擦奏式樂器二絃（rebab）、撥奏式樂器 celempung（小型者為 siter），甚至男聲與女聲的歌唱。於印尼、馬來西亞廣泛地分布這種樂隊。

　　甘美朗音樂是以一骨譜（基本旋律）為中心，透過各個聲部分別加音或減音，發展出來各種裝飾性或標點性的聲部，層層相疊，同時演奏而成，Mantle Hood 稱之為層次複音。[49]（參見本章第一節三之（二）「東南亞音樂的層次複音結構」及第一章第三節的【譜例 1-1】）。

（二）種類

　　甘美朗的種類很多，大大小小都有，規模大者可由數十人合奏，如峇里島的克比亞甘美朗（gamelan gong kebyar）。其中以中爪哇的甘美朗（圖 7-7）為代表，西爪哇的甘美朗比較小型，至於峇里島則有許多不同規模的甘美朗。

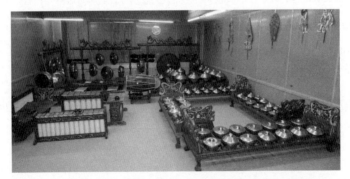

圖 7-7　國立臺北藝術大學的中爪哇甘美朗（周瑞鵬攝）

[49] 但也有學者認為是支聲複音，參見藤井知昭等編《民族音樂概論》第 144 頁。

（三）調音系統（laras）

甘美朗（包括中爪哇、峇里島、西爪哇及其他地區）使用 pelog（七聲，有半音）與 slendro（五聲，無半音）兩種調音系統，[50] 詳見第二章第二節之二「爪哇的 pelog 與 slendro」。

關於調音，很重要的一個觀念是，並非每一種合奏的每一個樂器都必須調成一樣的音高！峇里島的甘美朗調音就很有特色。傳統上每一套甘美朗有其獨特的調音，尤其是甘美朗中的金屬鍵類樂器必須是成對的，彼此調成兩個具細微差別的音高，峇里語稱之為 "ngumbang-ngisep" [51]，這種調音效果是，當兩件樂器同時敲擊同一音時，會產生一種震動的，顫音的音響，稱為 "ombak"（聲波）[52]，類似大鑼的鑼韻般的音響效果，這正是峇里人所喜愛的音色。至於高低兩音的頻率要差多少，就依個人，尤其是樂師或專門調音者的審美而定，原則上在四分之一音左右。因此，不知者往往誤以為音沒調準，事實上各民族有其對音的審美要求，不宜以西樂的標準來衡量不同文化的音樂。

（四）甘美朗的起源

關於甘美朗的起源，有不同的說法，未有定論，其中 Mantle Hood 提出起源於中國西南的銅鼓的說法，如下面之 2.「銅鼓說」。此外有一個天神造

[50] 在這兩個系統中，pelog 出現的時間較早，可能在紀元前數世紀前由馬來—波里尼西亞人傳入爪哇；而 slendro 可能是在第八世紀前後傳入爪哇，適時正是爪哇的賽倫德拉（Çailéndras）王朝，slendro 之名稱似乎讀音與王朝名稱相近。見 Colin Mcphee, *Music in Bali* 第 37 頁的註解。

[51] Mantle Hood 稱之為 paired-tuning。Ngumbang-ngisep 是兩個頻率略有差微的兩音，較低的音稱為 "ngumbang"，較高的音稱為 "ngisep"。這兩音同時奏奏時，會產生波浪狀聲波的效果。這個名詞也用來指強弱兩音一起敲擊的情況，"ngumbang" 是強音，也可稱 nguncap；"ngisep" 是弱音的意思。參見 Pande Made Sukerta（1998），*Ensiklopedi Mini Karawitan Bali*（Bandung: MSPI）。

[52] 峇里島印尼藝術學院（ISI，原名 STSI）樂器博物館的導覽手冊（*Lata Mahosadhi: Art Documentation Center*, STSI, Denpasar, 1997），第 3 頁。

鑼的傳說故事，雖然是傳說故事，卻隱含了一些關於甘美朗的訊息，如下：

1. 天神造鑼的傳說故事[53]

傳說中天神帶了眾神下凡到爪哇，為了發號司令，就鑄了一個鑼。但是不久之後，因為一個鑼的訊號不易分辨，於是天神就鑄了第二個鑼。過了一陣子，事務日繁，兩個鑼的訊號又不夠用，天神就鑄了第三個鑼。這下由三個大小不同的鑼所組成的不同音高及樂句的訊號，眾神都能分辨，皆大歡喜。後來天神帶著眾神離開了一段時間，再回來時爪哇已住滿了人類，天神於是帶著大家慶祝一番，用鑼奏樂伴舞，以示天下大治。這雖然是一個傳說，但從中透露出一些訊息：[54]

（1）最初鑼是作為信號用。

（2）早期的訊號鑼由一至三個組成，而歷史上甘美朗的原型（大約始於西元 230 年）正好是三個音組成的甘美朗，[55] 目前所保存最古老的甘美朗也是三音的甘美朗——gamelan munggang，仍被使用於特定的場合，如戲劇或舞劇中國王進場的場合，以及婚禮等。

（3）後來鑼作為奏樂伴舞用。

（4）早期音樂舞蹈用於祭祀酬神。

2. 銅鼓說

[53] 參見韓國鐄《韓國鐄音樂論文集（三）》第 109 頁。另見 Jennifer Lindsay（1979），*Javanese Gamelan: Traditional Orchestra of Indonesia* (Singapore, Oxford, New York: Oxford University Press) 第 4 頁，以及 Mantle Hood（1980），*The Evolution of Javanese Gamelan, Book 1: Music of the Roaring Sea* (Wilhelmshaven: Heinrichshofen) 第 183 頁。故事中的天神是 Sanghyang Batara Guru，即濕婆神。

[54] 韓國鐄《韓國鐄音樂論文集（三）》第 109 頁。

[55] J. Lindsay, *Javanese Gamelan: Traditional Orchestra of Indonesia*，第 4 頁。

　　簡單地說，從銅鼓外形可有兩種基本形制：大而矮與小而高兩種。[56] 因形狀像鼓，而稱為銅鼓，實際上是屬於鑼類樂器。按銅鼓分布於中國西南及東南亞（越南、柬埔寨、寮國、印尼等），其構造為中空、無底（有的有腰身，如印尼出土者），鼓面和鼓身有裝飾和花紋，兩側有耳環。其功能包括統治權力的象徵、祭祀（求雨或其他儀式）、賞賜、進貢，也是戰利品，後來作為樂器，演奏或伴奏銅鼓舞。銅鼓之用於求雨，係因敲起來的聲音如雷鳴。Mantle Hood 認為甘美朗的起源與銅鼓有關，他根據雲南晉寧石寨山出土的一個西漢的貯貝器蓋上雕鑄的殺人祭社場面中，靈台上有十六個環列的銅鼓，另有兩個特別大的銅鼓，而提出這樣的推論。[57]

　　十六至十八世紀中爪哇有許多種甘美朗，從三音的到五音、七音等，屬於古甘美朗，一般屬於宮廷的典藏。現代規模的甘美朗始於十八世紀中葉，直到如今，所演奏的樂曲主要從十八世紀中葉開始經十九世紀到現在。中爪哇的甘美朗原為宮廷樂隊，風格典雅，作為器樂序奏、伴奏舞蹈與皮影戲用，後來流傳至民間。

（五）音樂結構與樂器功能、風格

　　前面（本章第一節，三之（二））已介紹甘美朗的層次複音中，包括骨譜、標點分句、加花變奏與鼓的領奏各部分的角色，及其節拍的對應比例關係，

[56] 關於銅鼓，詳參韓國鐄著〈銅鼓〉，刊登於《省交樂訊》（1986 年 1 月）第 24-27 頁。
　　關於學術上銅鼓的分類有不同的說法，但為了簡要說明，本文以外形簡要分兩類說明。第一種大而矮者指鼓面直徑大於鼓身高度，一般直徑都很大，中國西南的銅鼓主要是這種形制，臺北國立歷史博物館收藏有這種銅鼓，其鼓面直徑約一公尺。第二種小而高者，其鼓面直徑小於鼓身高度，中間有腰身，形如砂漏，主要分布於東南亞，在雅加達的國家博物館典藏有不少這種形制的銅鼓，而峇里島貝真的銅鼓是這種形制的最大者（詳見本章第一節二之（一）「樂器製作材料」及圖 7-1）。

[57] 參見 Mantle Hood, *The Evolution of Javanese Gamelan. Book 1: Music of the Roaring Sea*，第 122-123, 211, 213-215 頁。因有十六個銅鼓，推測可以演奏旋律，但這些銅鼓是否用於奏樂，未有定論。關於此圖像的圖片及說明，詳見吳釗（1999）《追尋逝去的音樂蹤跡：圖說中國音樂史》（北京：東方）第 148-149 頁。

下面列舉各部分的樂器，如下：

1. 骨譜（中心主題）：saron demung（金屬厚鍵低音）、saron barung（金屬厚鍵中音）、slentem（金屬薄鍵低音）。

2. 標點分句：gong（大鑼）、kempul（中鑼）、kenong（大坐鑼），及單顆小坐鑼的 kethut 與 kembyang。

3. 加花變奏：peking（金屬厚鍵高音）、bonang barung（雙排小坐鑼，中音）、bonang panerus（雙排小坐鑼，高音）、gender（金屬薄鍵，中音與高音）、gambang（木琴）、rebab（二絃擦奏樂器）、suling（直吹笛子）、sindhen（女聲獨唱）和 gerong（男聲齊唱）。

4. 節奏領導：kendang（鼓）

中爪哇甘美朗樂曲有類似武曲與文曲的不同風格之分，各有適用的曲式。前者一般為純打擊樂，聲部較少而單純，後者加上歌樂及其他旋律樂器，加花變奏的層次較多，往往使骨譜埋藏在眾多加花變奏聲部中，變得不明顯。尤其加花變奏的聲部中，尚有以對位手法來裝飾骨譜的聲部，例如 gender，具程式性的變化，非常複雜，也難怪德布西在讚嘆之餘說道，中爪哇甘美朗的對位會使 Palestrina 的對位形同兒戲。[58]

（六）與甘美朗相關的宗教與人文思想

音樂不僅是一個民族文化中的一部分，反過來說，更是形塑該民族文化的重要組成，影響到人們的性格修養。因此音樂不僅是聲音的藝術，尚蘊含與社會、文化相關的概念與意義，在社會上發揮一定的功能，也受到該文化的制約和影響。這些音樂與所屬社會文化的互動所產生的思想與影響，在甘

[58] 詳見本書前言之三。

美朗可得到印證，列舉數點於下：

1. 基於東南亞固有的泛靈信仰，認為樂器有神靈，因此不可跨過樂器。

2. 印尼人講求謙虛的修養，具體表現之一是身體的高度，例如坐下，以示頭部不高過別人的頭。在甘美朗樂團中，大鑼代表整個樂團的精神，因此在參與演奏或在樂隊旁欣賞演奏時要坐下來。

3. 由於音樂舞蹈是為宗教而存在，在印度教的影響下，相信有樂舞的地方，就可以體驗神的存在，因此賦予舞台神聖性，演出或在舞台上時要脫鞋。

4. 一般來說，個別的甘美朗樂隊都經過命名的儀式，有專屬名稱，常冠以「尊敬的」（金雨、微笑…等）（圖 7-8）。同時甘美朗也被賦予神聖的地位，在固定的時間獻花、上香予代表樂器大鑼。演出前也有祈禱的儀式。

圖 7-8 樂器始用的儀式 (筆者攝，1998/08/07 於北巴里 Singaraja 的 Desa Munduk)

5. 甘美朗中精細的層次結構反應出爪哇的社會秩序，就像爪哇語和禮節一般，有階級（上對下，下對上）之分。對於演奏者而言，演奏甘美朗音樂，無形中達到自我控制的修練，藉著音樂的層次與秩序化的結

構，幫助他抑制個人感情與感覺，如同沉穩內斂的爪哇舞帶給學習者的影響一般。

6. 在甘美朗樂團中，儘管各種樂器的演奏技巧難度不一，最重要的是，所有的樂器都同等重要。甘美朗不是給獨奏者表現的音樂，除了極少數例外的場合外，沒有一部是可以單獨演奏的。因它複合的結構，各部之間彼此相關，因此學習者不是像學習鋼琴或小提琴一般只學某種樂器，而是要同時學習多種樂器，[59] 如同南管或北管，是樂種的學習，而非樂器的學習。

7. 就西方的傳統來說，一般人是音樂的欣賞者，而較少參與，換句話說，作為音樂的欣賞者多於演奏者；然而甘美朗是給演奏者享受的音樂，為演奏者本身而演奏，因此傳統上並沒有像音樂會的演奏形式，或者在音樂廳演奏的甘美朗。基本上，甘美朗是留給樂師們的音樂，只有在伴奏皮影戲或舞蹈時才有聽眾，或在婚禮、宴會時，只是作為背景音樂。某方面來說，這種情形類似於南北管子弟的音樂生活，音樂的實踐是一種自娛、自我欣賞的休閒活動和交友聯誼。

（七）甘美朗對世界音樂的影響 [60]

甘美朗音樂是亞洲傳統音樂中，在西方普遍流傳的樂種之一，十九世紀末已陸續被介紹到歐洲，1889 年在巴黎的世界博覽會是著名的例子。受甘美朗音樂影響的作曲家，或以甘美朗為創作素材的作曲家及作品很多，不勝枚舉。除了一般人熟知的德布西之外，受到峇里島甘美朗音樂影響的，以麥克菲（Colin McPhee, 1900-1964）為代表。他在 1929 年聽了峇里島甘美朗的唱

[59] 除了少數樂器之外，基本上技巧並不困難。

[60] 關於甘美朗對世界音樂的影響，詳參韓國鐄（2007）〈面臨世界樂潮 耳聆多元樂音—甘美朗專輯序〉、〈甘美朗的世界性〉，刊載於《樂覽》第 102 期，第 5-8, 21-28 頁。

片之後，對這種他形容為「千鈴搖動之聲」[61] 的音樂非常嚮往，不辭千里來到峇里島一探這種音樂及其土地與人。原計畫短期觀光，卻在 1931-38 年間前後住了五年多，與樂師們談音樂、聽 / 學 / 紀錄甘美朗成為他在峇里島的生活。他並且將峇里島樂曲譯寫為西式樂譜給西洋樂器演奏，例如他的雙鋼琴曲〈峇里島祭典音樂〉（Balinese Ceremonial Music）及數首長笛作品，在錄音機不普遍的時代，他用這種「翻譯」音樂的方式將峇里島音樂介紹給西方。而他的創作代表作品之一的〈管絃樂展技曲〉（Tabuh-tabuhan: Toccata for Orchestra），是他受峇里島音樂影響下的作品。不僅如此，麥克菲對於島上安克隆甘美朗（gamelan angklung）的復興，以及他在峇里島所住的沙樣村（Desa Sayan）的音樂發展很有貢獻。[62] 此外，英國作曲家布瑞頓（Benjamin Britten, 1913-1976）也是受亞洲音樂影響的代表作曲家之一，他為芭蕾舞〈塔王子〉（The Prince of the Pagodas）的配樂，是受峇里島甘美朗影響的代表作。除了西式作品之外，西方作曲家甚至為甘美朗樂隊創作新曲，美國作曲家 Lou Harrison（1917-2003）是一位不能不提的代表作曲家，他是一位甘美朗（以中爪哇的甘美朗為主）的西方追隨者與提倡者，其作品特色是甘美朗與西方樂器合奏的作品，其中〈一起玩〉（Main Bersama-sama, 1978；西爪哇的 suling 笛、法國號與西爪哇甘美朗）和〈雙協奏曲〉（Double Concerto, 1981-1982；小提琴、大提琴與中爪哇甘美朗）很有名。

　　除了帶給作曲家影響之外，甘美朗音樂也引起學術界的興趣，包括對於音樂文本和人文背景的研究。而在表演方面也不遑多讓，甘美朗在歐、美、日等地區國家很流行，印尼政府很熱心推動甘美朗音樂於世界各地，很多印尼駐國外的大使館備有甘美朗，經常邀請印尼樂師、舞者及皮影戲偶師等，

[61] Colin Mcphee (1947/1986), *A House in Bali* (Singapore: Oxford University Press)，第 10 頁。

[62] Colin Mcphee (1948/2002), *A Club of Small Men* (Singapore: Periplus)。

為住在國外的各國朋友演出和教學，實際且有效率地將印尼文化介紹到世界
各地。在本國與國際的長期努力下，印尼境外的甘美朗水準已很高，美國加
州的 Gamelan Sekar Jaya 與日本的 Gamelan Sekar Jepun 是其中非常著名的兩
個峇里島大鑼克比亞樂團，經常被邀請到峇里島展演，甚至在峇里藝術節同
台拼館。甘美朗已成為歐、美、日許多大學的世界音樂的主要單元或必備的
樂隊與課程，臺灣則至今共有三套峇里島甘美朗與兩套中爪哇甘美朗，分別
屬於北藝大、南藝大、師大及臺南神學院，其中北藝大與南藝大定期開設有
課程。[63] 甘美朗音樂特別適用於節奏訓練、創作啟發與群體音樂教學，除了
大學之外，對於中、小學的音樂教育也很適用。[64]

三、印尼代表性文化區：中爪哇、西爪哇、峇里島

印尼文化非常豐富與多樣化，限於篇幅，下面介紹較為外人熟知、具
代表性的中爪哇、西爪哇與峇里島的音樂文化。這三個地區都有甘美朗，其
組成大同小異，規模則大小不一。

（一）中爪哇

顧名思義，中爪哇位於爪哇島中部，是印尼文化中心。中爪哇的宮廷文
化可說是印尼文化的代表，其傳統音樂與舞蹈主要保存於日惹與梭羅的宮廷
中，即使在荷蘭的殖民地時代，仍然受到良好的保存與發展。關於甘美朗，
前面 (二、甘美朗) 已有介紹，下面補充兩種樂種的介紹：gambang kromong
與 kroncong。

[63] 關於臺灣的甘美朗，參見筆者撰（2007）〈多采多姿的甘美朗世界—兼談甘美朗於台灣之推展〉，刊載
於《樂覽》102 期，第 14-20 頁。
[64] 詳參王瑞青著〈當我們玩在一起—淺談甘美朗與兒童音樂教育〉，載於《樂覽》102 期，第 9-13 頁。

Gambang kromong[65] 是一種混合了中國（福建）、印尼與歐洲音樂元素的樂種，其樂器也混合了中國、印尼與歐洲樂器（如電吉他、夏威夷吉他、豎笛、薩克斯風、電子琴）。Gambang 是木琴、kromong 是 bonang（十個一組的小坐鑼）的一種。此樂種是以來自福建的曲調為骨幹，融合印尼音樂的組織方式而成。這些曲調可能是隨福建移民傳到巴達維亞（今雅加達），最初大約在十七世紀末十八世紀初，試著將此曲調在當時已有的樂器（中國絃子、笛）及印尼的 gambang 上演奏。這種樂隊至少在 1743 年已建立。其中有三把大小不同的中國絃子（擦奏式樂器）：sukong、tehyan（提絃）、kongahyan（廣/管絃），[66] 以及中國笛、鑼、板與歌唱。主要流行於雅加達郊區，並廣泛分布於蘇門答臘至西爪哇一帶，其曲目有傳統曲目（lagu lama）與現代曲目（lagu sayur），有器樂與歌樂，器樂的 pobin，可能是閩南語的「譜面」，令人想起南管與北管的器樂種類名稱之一「譜」。值得注意的是，從其中的 "tehyan" 即「提絃」的閩南語拼音，可知北管的旋律領奏樂器的「提絃」[67] 這個樂器，早在十八世紀初，甚至更早，已被稱為提絃。

另一種 kroncong 則是西化的現代都會流行歌，是殖民時代傳入的西洋音樂爪哇化後的大眾音樂，可說是歐洲風的輕音樂，具南洋風味，使用吉他、曼陀林、小提琴、烏克麗麗（ukulele）等伴奏歌唱。

（二）西爪哇

西爪哇，一般稱之巽他（Sunda），位於爪哇島西部，主要使用巽他（Sunda）語，人口大多是穆斯林。西爪哇的詩歌文學非常興盛，因此西爪哇

[65] 參考自 *Music from the Outskirts of Jakarta: Gambang Kromong*，Music of Indonesia 系列之 3 的 CD 解說。

[66] 從其拼音，不難看出閩南語的發音。

[67] 俗稱殼子絃，國樂稱椰胡。

音樂以歌樂——詩歌的演唱為主體，不但具有豐富的曲目，演唱法及聲音的抑揚頓挫等技巧是一大特色。西爪哇使用的音階以五音為主，例如 melog 為相當於 mi, fa, sol si, do 的五個音，其音樂風格有一種輕音樂的感覺。

西爪哇主要的旋律樂器是 suling（笛子）。為了襯托歌唱及 suling，kacapi（類似箏）是不可缺少的樂器。Kacapi 是箱形共鳴箱上張 7-24 弦，以手指撥彈。這種類似箏的樂器廣泛分布於西亞及東南亞一帶。大、小 kacapi 與 suling 或其他擦奏式樂器組成的小型合奏是常見的編制。

西爪哇的甘美朗規模較小，主要有兩種形式，一為較大型的 gamelan selendro，有 rebab 或女聲獨唱，西爪哇盛行的木偶劇 wayang golek 就是以這種甘美朗伴奏。另一種較為人所知的是 gamelan degung（圖 7-9），小型的宮廷樂團，原為宮廷及上層階級所用的器樂合奏，近年來常用於婚禮及宴會的場合，頗受歡迎，是西爪哇甘美朗的代表。它因有一套六個鑼稱為 degung（jenglong，成排掛鑼）而得名，其鑼於懸掛時，鑼心面向觀眾。此外尚有 suling、bonang、saron、鼓等。Gamelan degung 與中爪哇的甘美朗不同之處在於：

1. 西爪哇為小型甘美朗，約 5-7 人。
2. Degung 鑼的掛法與中爪哇的鑼不同，功能也不相同。中爪哇的鑼作為標點分句用，沒有太多的旋律性，degung 卻標點分句與骨譜兩種功能均有。
3. 相較於中爪哇甘美朗的女聲獨唱被視為整體音樂的一部分而不被強調，gamelan degung 另一個特色是強調獨奏或獨唱。

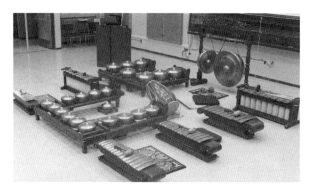

圖 7-9 西爪哇的 gamelan degung，美國西卡羅萊納大學 (Western Carolina University)
　　　Dr. Will Peebles 的收藏。(蔡淩蕙攝)

　　西爪哇另一個著名的樂器為搖竹（bamboo angklung）（見第四章圖
4-35），[68] 是單音原則的樂器。據說其名稱來自搖響時的 "klung klung" 聲響，
因而稱之 angklung。關於搖竹的起源，尚未有定論，有一些說法如下：

1. 來自亞洲，因為亞洲產竹。
2. 起源於東南亞，因東南亞打擊樂最著名。但在東南亞的何處？一般認
　　為可能是西爪哇，因為搖竹在西爪哇最發達。

　　西爪哇人相信稻田女神主宰五穀豐收，若每年定時祭拜，可保風調雨順；
若觸犯女神，會惹來旱災。此信仰發展到村民的疾病與生活的和諧，均拜稻
田女神。他們用搖竹音樂於祭典中，這種稻米神的信仰本來爪哇各地均可見，
十九世紀中、後葉只剩西爪哇仍有此信仰。1930 年代將西方的調音應用到搖
竹上，發展出可以演奏西洋音階的搖竹，用於兒童教育中，搖竹再度普及，
初見於學校課外活動，成為印尼的特色，後來又傳到馬來西亞、泰國、菲律

[68] 「搖竹」一詞是韓國鐄的中譯。關於搖竹，參見韓國鐄著（1986）〈搖竹在西爪哇音樂的運用〉，載於《民
俗曲藝》第 40 期，以及〈西爪哇搖竹音樂與昏迷狀態〉，收於《韓國鐄音樂文集（三）》。又，搖竹
一般稱為 angklung，但峇里人也稱安克隆甘美朗為 angklung，為避免混淆，常稱之 bamboo angklung。

賓等東南亞各地。

　　搖竹樂曲有兩種風格：[69]

1. 傳統曲：用於稻田女神的祭典儀式或村民娛樂，使用沒有半音的五聲
 音階，除了搖竹之外還加上鼓與鑼，或再加上嗩吶吹奏對位旋律。有
 時還一邊搖一邊加上叫聲或動作，甚至進入入神（trance）狀態。以
 鼓指揮，循環曲式。
2. 現代曲：七聲音階，有半音，使用平均律。曲式有一定的結構，還加
 上和聲而用低音大提琴，但不用傳統的鑼與鼓，有時加上爵士鼓，於
 音樂會上演出。

（三）峇里島

1. 概述

　　有「世界之晨」、「千廟之島」之稱的峇里島，面積大約是臺灣的
1/6。不同於印尼之以穆斯林佔人口最多數，峇里島的主要宗教為峇里印度教
（Bali-Hindu），人口約 83.5%[70] 是印度教徒。峇里島人普遍有很強的地方與
文化認同，從下面這個傳說故事可以領會一二。關於峇里人的祖先，有一段
傳說故事：[71]

　　相傳天神造人，烤了一個人，但是太焦了（烤太久），天神不滿意，
　　隨手一丟。再捏一個，用火一烤，這下因怕烤太焦，太早拿出來，

[69] 參見韓國鐄〈搖竹在西爪哇音樂的運用〉及〈西爪哇搖竹音樂與昏迷狀態〉。

[70] 2010 年的統計。進年來因外來人口遽增，其中許多是來自印尼其他島嶼的穆斯林，峇里島印度教徒的
比例因而降低。

[71] 參見 "The Children of Myth" 一文，收錄於 *Bali*（作者為 Star Black and Willard A. Hanna, Insight Guide
Series, no.1, 9th edition, Hongkong: APA Productions, 1983），第 40 頁。

一看，太白了！還是不滿意，順手一扔。有了兩次的經驗後，天神再
捏一個人，這回烤得剛剛好，棕色的皮膚，天神十分滿意──這就
是峇里島人的祖先。至於烤太焦的，變成了黑人；太白的是白人。

　　事實上今日峇里人的祖先，除了少數的原住民（Bali Aga）之外，大部
分來自爪哇，因 1343 年峇里島被納入爪哇印度教的滿者帕夷王朝（Majapa-
hit）的版圖，爪哇人開始移入。後來伊斯蘭教勢力進入印尼，滿者帕夷王朝
衰亡後，大批不願改信的印度教徒（包括王朝朝臣、貴族、僧侶、工匠及藝
術家等）逃到峇里島，並且在峇里島建立 Karangasem 與 Gianyar 兩個王國，
造就了峇里島的輝煌時代，發展出獨具特色的文化，峇里島也成為印度教於
東南亞的唯一據點，稱為峇里印度教（Bali-Hindu），混合了固有信仰、印度
教及佛教的元素。

　　峇里島的社會有階級之分（僧侶、不同階級的貴族、平民…等），從名
字可以看出階級，峇里語也有階級之分。但峇里社會階級不若印度嚴格，不
同階級可以通婚，[72] 且受高等教育或因地位而受到社會的尊敬，無形中提升
了階級。[73]

　　峇里島的藝術與宗教關係十分密切，而峇里人的宗教信仰與生活密切
結合，因此藝術、宗教與生活連成一體，廟宇成為社會生活的中心，也是所
有樂、舞、戲劇及其他藝術的中心。峇里島處處都有廟，有「千廟之島」之
稱，事實上廟宇數可謂數以萬計：每個村子有三大廟，家有家廟，學校、旅
館、飛機場、政府機關…也有廟。不過廟雖多，平日卻是空空蕩蕩，只有在

[72] 但是如果女方是貴族而嫁給平民的話，會喪失其貴族身分。
[73] 例如峇里島的（國立）印尼藝術學院數位前任校長，均屬平民而有崇高地位。

每210天[74]舉行一次的廟會（odalan）才會熱鬧異常，不同於臺灣民間寺廟日常之香火鼎盛。峇里人認為在廟會那天，祖先或神靈會回到廟內的神龕，一般來說廟會一連舉行三天，全村出動，不但將廟裝飾得美輪美奐、擺滿供品，甘美朗音樂與舞蹈、皮影戲、祈禱和經文的誦唱等也不間斷，彷彿峇里島的繪畫風格，滿滿的，不留空白。

峇里島的廟宇空間，分內庭、中庭與外庭。值得一提的是峇里島的舞蹈分類法之一，是以內庭舞、中庭舞與外庭舞來區分，可見舞蹈與宗教之密切關係。內庭是最神聖的地方，平常少有人至；中庭只有亭子，是演奏甘美朗的場所，廟會時大部分的活動在中庭；至於外庭的一角，有一座木鼓塔（kulkul），作為發布信號用，如集合、火警等通知事項。

2. 峇里島的甘美朗

峇里島的甘美朗種類很多，至少有一、二十種，[75] 雖然有從爪哇傳來的甘美朗，卻在時空環境的變遷下，於島上發展出很不一樣的風格，活潑熱烈、強弱分明是峇里島甘美朗的特色，與中爪哇的溫文儒雅、沉穩內斂大不相同。然而，至今仍在一些村子使用的古式甘美朗（gamelan gong gede）（圖 7-10）仍可看到爪哇甘美朗的遺風。而且我們可從下列三點印證峇里島保留古代爪哇音樂的遺風：

（1）峇里島甘美朗所用的鼓，以兩手拍擊，且與今中爪哇的鼓形狀不同，只見於壁畫或佛教遺跡的石刻中。

[74] 峇里島使用三種曆法，除了陽曆之外，還有陰曆的印度—峇里陰曆（Saka calendar），和與峇里人生活極密切的爪哇—峇里曆（Pawukon calendar），以 210 天為一循環，不是編年，峇里島的廟會及各種儀式是以這種曆法來計算。每逢循環之始，稱為 galungan，村民一連慶祝十天，第十天稱為 kuningan，因此外人常誤以為是「年」。峇里島的「年」是根據陰曆，新年稱為 nyepi。
[75] 詳參筆者著〈多采多姿的甘美朗世界〉，《樂覽》第 102 頁。

（2）坐鑼的演奏方式與爪哇不同。

（3）鈸的使用是一大特色，爪哇古甘美朗有鈸，今已不用。[76]

圖 7-10 峇里島的古式甘美朗（筆者攝）

　　峇里島的甘美朗中，編制最大、最著名的是大鑼克比亞甘美朗（gamelan gong kebyar[77]，簡稱克比亞甘美朗），島上的觀光展演最常聽到的是這種甘美朗。[78] 是二十世紀初，於峇里島北部，從古式甘美朗發展出來的樂種，曲風活潑熱烈，充滿熱情、瞬息萬變。

[76] 例如 gamelan munggang 有鈸。

[77] Kebyar 字義上有閃電的意思。

[78] 順帶一提的是，一般人容易對東南亞音樂混淆，例如電影《安娜與暹羅王》（第二版以後改名為「國王與我」），其中外賓晚宴的表演節目，一開始的伴奏用峇里島的甘美朗音樂，也就是克比亞甘美朗音樂。電影的音樂編曲者 Bernard Herrmann 採用 Smithsonian-Folkway 出版的唱片 MUSIC OF THE ORIENT, F-4157, disc 2 中第 15 首 "Gamelan Gong: Lagu Kebiar"（kebyar 的早期拼法）一曲，然而故事的背景發生在 1860 年代的暹羅（今泰國），而克比亞甘美朗卻是二十世紀初才發展起來的一種峇里島甘美朗。雖然編曲者用了峇里島音樂片段於關於泰國的電影中，據 Wiki 百科的說明，是因為該唱片將此曲副題訂為 "選自 Rama 故事的音樂劇"，而唱片的標題是東方音樂之故（2008/10/05 搜尋）。電影中接下去的背景音樂是泰國傳統音樂 mahori，可以清楚地聽到木琴聲。然而全片的配樂大量使用相當於西樂 mi fa sol si do 的音程關係的音階，頗有印尼味，比較不像泰國音樂。

圖 7-11 峇里島的青少年演奏克比亞甘美朗（筆者攝）

　　國立臺北藝術大學有兩套甘美朗，除了前述中爪哇甘美朗之外，另一套是峇里島的安克隆甘美朗（gamelan angklung，圖 7-12），這種甘美朗中等規模，在峇里島主要用於祭典，特別是廟會或火葬（ngaben）儀式，因此分布很普遍。根據爪哇文獻記載，它早期用於戰爭，或宣告國王的駕臨。[79] 使用樂器包括中、小型的鍵類樂器（gansa pemade、kantil）、大型鍵類樂器（je-jogan）、四個一組的坐鑼（reong）、單個坐鑼（kempli 與 kelenang）、小鈸群（rinchik）、中鑼（kempur）、鼓（kendang angklung）等。傳統上還包括搖竹（angklung kocok，bamboo angklung），因此稱之 gamelan angklung。安克隆甘美朗使用的音階，在峇里南部只用四音，相當於 do、re、mi、sol，顯示出它是峇里島較早期的甘美朗；北部則四音與五音（slendro）兩種均有。

[79] 參見 *LATA MAHOSADHI*：*Art Documentation Center* (STSI，Denpasar 的導覽手冊，1997)，第 9 頁。

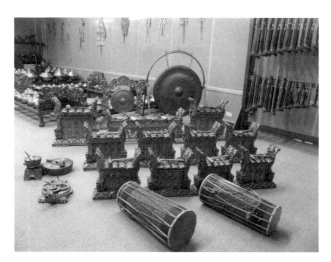

圖 7-12 國立臺北藝術大學的安克隆甘美朗，後方是中爪哇甘美朗的 bonang 和 kenong。(筆者攝)

　　此外，值得一提的是一種很特殊，歷史上與中國有關的甘美朗 gong beri（bheri）。[80] Gong beri 是一種神聖的甘美朗，用於宗教儀式 Baris Cina[81]（中國武士舞）的後場及該儀式的遊行陣頭。有別於一般甘美朗的鑼為凸鑼，gong beri 最主要的樂器卻是一對平面鑼（beri），稱為 ber 和 bor，[82] 類似中國鑼，但鑼的邊緣較深。此外還有其他的鑼、bedug（鼓）、sungu（法螺）、tawa-tawa（打拍子用的鑼）和 cengceng（鈸）等。Gong beri 在峇里島屬於稀有的甘美朗，僅見於 Sanur 附近的 Renon 村著名，[83] 其儀式也很特殊，附身是其中重要部分。

[80] 同上，第 16-17 頁。

[81] Baris 是武士舞，Cina 即 China。

[82] Michael Tanzer 認為它們很像中國 tam-tam。見 *Balinese Music*（1991）(Singapore: Periplus Editions) 第 97 頁。

[83] 關於其樂器，據說是數百年前由在附近海灘擱淺的中國貿易船而來。Tanzer 認為此說有一些真實性，因這兩個平面鑼很像中國鑼 tam-tam（同上）。

圖 7-13 Gong beri 的平面鑼和鼓、鈸（馬珍妮攝）

3. 調音系統

峇里島甘美朗的調音系統也用前述 pelog 與 slendro 兩大系統，基本上與中爪哇相同。如前述，峇里島的甘美朗在調音方面很特殊的是，在成對的銅鍵樂器中，調成兩種細微差別的音高，當此兩音同時敲奏時，兩台的聲波重疊，產生一種如鑼的聲波般，波浪狀的顫音音響效果，以符合峇里島人的美感要求，峇里人稱之為 "ngumbang-ngisep"。詳參本節的二、「甘美朗」之（三）「調音系統」。

4. 音樂與社會

下面以峇里島共同體社會生活及循環觀的思想和實踐為例，來看峇里島音樂與社會的關係：

（1）交織（kotekan）的音樂‧交織的社會

峇里島社會以「班家」（Banjar）為基本單位，數個班家組成「村」（Desa）。班家是一種鄰里互助的組織，也是與每一位島民關係最密切的組織。在一個班家中，小至個別家庭成員的生命禮儀──從嬰兒起的各階段，磨牙式及婚喪等儀式，以及農田收割、家廟祭典，大至集體火葬和村廟廟會的儀式等，均有賴共同體的互助合作來達成。尤其是村中每有祭典或火葬，

全村出動，各自在各自的崗位上工作，這種互助合作的情形，令人想起峇里島甘美朗中的「交織」（kotekan）。[84]「交織」是指連鎖鑲嵌的旋律（或節奏）的構成（參見【譜例 7-1】），然而交織不僅僅見於音樂的構成方式，亦見於島上樂器或人聲合唱坐序的空間安排，而其所蘊涵的互相尊重、依賴與互助合作之精神與實踐方式，更落實於村落共同體社會生活中。峇里島的音樂與社會關係，最顯著的例子是克差（kecak）舞團的組織與展演，詳見下一段 5. 克差的說明。

【譜例 7-1】安克隆甘美朗樂曲〈烏勒花〉（Sekar Uled）交織樂段的數字譜

S: sangsih（3, 5 兩音）　P: polos（1, 2 兩音）　灰底為和音（1+5）
「·」：休止

S |3 · 5 3|3 · 3 5|3 · 5 3|3 · 5 3|5 · 3 5|3 · 5 3|5 · 3 5|3 · 5 ·
P |· 2 1 ·|2 · 1 2|· 2 1 ·|2 1 · 2|· 1 2 ·|2 1 · 2|· 1 2 ·|2 · 1 2

和音：　　5　　5　　5　　5　5　　5　5　　5　5　　5

裝飾性旋律：3213 2312 3213 2132 1231 2132 1231 2312

骨譜：3　　　　2　　　　1　　　　5

記譜說明：安克隆甘美朗的調音不用絕對音高，其四音的音程關係接近西樂的 do, re, mi, sol，使用數字 1, 2, 3, 5 記譜。)

[84] Kotekan 英譯為 interlocking，但也有人用切分音（syncopation）。Jose Maceda（1917-2004）認為 kotekan 不是切分音，雖然其交織手法中也有類似切分音者，但它不分重音，必須很平均地敲奏，與有重音的切分音不同。

（2）循環觀

由於印度教的信仰，峇里島人相信循環觀，舉凡宇宙、人生、季節、花草樹木等，都各有其循環。很特別的是峇里人的命名方式，尤其平民，也是循環的。峇里人不冠姓，子女的命名不分男女，按出生排序，以 Wayan、Nyoman、Made、Ketut 等四個名字循環命名，例如老五又叫 Wayan。[85] 而循環觀也反應在峇里島的音樂形式中，不斷反覆的循環方式，尤其常見於甘美朗樂曲的最後一段，也是最重要的一段，以循環反覆的方式，反覆次數沒有一定。

5. 克差（Kecak）

除了上述器樂的甘美朗之外，峇里島還有一種很特殊的阿卡貝拉（a cappella），模仿器樂的「人聲甘美朗」（gamelan suara），稱為「克差」（kecak，或 cak），主要用來為舞劇伴唱。這種合唱樂起源於峇里島的一種驅邪逐疫的宗教儀式「桑揚」（sanghyang）中，伴唱附身舞（trance dance）的男聲合唱「恰克」（cak）。1930 年代，它被抽離宗教成份，加入舞劇而形成今日常見之表演形式，不但是峇里島上最受歡迎的觀光表演節目，也是表演藝術創作者發揮創意的平台，以及峇里島的代表性表演藝術之一。

雖然克差包括音樂、舞蹈與戲劇元素，其核心、最特殊的地方，正是前述源自傳統的部分——「恰克」，是「人聲甘美朗」，用人聲模仿甘美朗音樂組織的合唱，也因此稱之 vocal chant。[86] 而這種合唱樂的核心，是一種節奏交織的概念，用數聲部不同的節奏型，交織成此起彼落的純節奏的合唱。令人驚奇的是，這種節奏編成的概念只運用交織（kotekan）的手法，包括切分

[85] 這四個名字另有代用名稱，因每個家庭都有 Wayan, Nyoman…，很容易混淆。近年來峇里島的家庭計畫（「兩個孩子恰恰好，男孩女孩一樣好。」）頗有成效，恐怕數十年後再也沒有 Made、Ketut，更遑論名字的循環了。

[86] 參見 I Wayan Dibia 的克差專書 *Kecak: The Vocal Chant of Bali*.

節奏與模仿手法的運用，將數聲部單純的節奏交織成複雜的節奏樂合唱，然後加上模仿甘美朗樂團的其他聲部，構成完整的甘美朗的合唱，接著再加上如說唱與舞蹈表演，形成舞劇。換句話說，克差的演示包括了人聲甘美朗的合唱、說唱（故事）和舞蹈。這當中說唱和舞蹈內容是可換的，人聲甘美朗合唱的主題旋律也可改變，只有這種合唱樂的形式和交織的手法是固定的，是其核心。

　　克差的表演者包括合唱團員及舞者，合唱團員必須又唱、又舞、又演，隨著劇情的發展而扮演不同的角色。上一段提到音樂與社會的關係，在克差團的組成更是如此。絕大多數的克差團屬於村子的組織，一般是男性團員。[87]其團員由村子的每一戶至少派一位參加，負責一份工作（展演或行政工作），共同為共同體負責。演出收入則視村子的經濟情況，一般是為村子的收入而演出，因此演出收入歸公，作為村子舉行祭典、修路、修廟或買樂器等等用途。也有部分歸公，部分分給個人的例子，但不論如何，組團的演出，除了挹注村子的公共利益之外，乃是為了村子的團結。

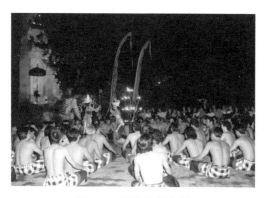

圖 7-14 峇里島的克差

[87] 近年來也有女性或男女混合的克差團。

綜合來說，中爪哇、西爪哇與峇里島三個文化區，因其不同的社會背景，發展出不同的音樂風格。中爪哇甘美朗音樂風格溫文儒雅、沉穩內斂，沒有激烈的強弱對比，即使用於伴奏舞劇或皮影戲中的打鬥場面的武曲風格也是如此。相對地，峇里島的甘美朗卻是活潑熱烈，強弱對比鮮明。西爪哇則居於其中，以詩歌體的歌樂為其特色。

東南亞音樂小結

東南亞基於許多大同小異的環境、背景與發展脈絡，顯示出一些共同性和面臨共通的問題。

首先，各國均有許多原住民族及鄰近國家移入的民族，多元族群的國家造就了多樣化且豐富的音樂文化，其中從宮廷發展出來的各種表演藝術，成為古典音樂的核心，音樂與傳統藝能結合在一起。少數民族則依其生活形態，保存著傳統的音樂形式。

樂器方面，從早期煉銅技術的移入，發展出東南亞音樂的一大特色——以金屬製旋律打擊樂器為主體的合奏。而在地竹子的盛產，發展了多樣化的竹製樂器與相關音樂種類，例如搖竹。使用的音階方面，雖然有五聲、七聲音階，其個別組成依民族而異，但與西洋音樂不同的是，以五聲音階為主體。節拍則以相當於二拍子、四拍子的韻律為基本，從弱拍開始，強弱並非極端分明，雖有例外，大多數比較平穩。合奏音樂的各聲部則各依細分密度的不同，形成各個節奏層，與西方和聲不同的是，層層疊起的音組織，產生層次複音或支聲複音的效果。

外來影響方面，東南亞各國幾乎同樣經歷了印度教、佛教、伊斯蘭教等外來宗教帶來對文化的影響，特別是印度的音樂理論及樂器等，以及後來華

人帶來的音樂文化，與固有文化構成東南亞音樂的根基。以印度史詩《拉摩耶那》與《摩訶婆羅多》為題材的音樂劇、舞蹈或戲劇（偶戲和皮影戲）非常盛行。不僅如此，從絃樂器也可看到不只有印度及中國系統，尚受到西亞濃厚的影響。殖民時代開始的歐洲的影響，雖然個別國家／民族受西化影響的程度有別，但受到歐洲的影響是顯而易見的。現代化的影響，生活型態的改變，也衝擊到古典音樂在年輕世代與社會生活的發展甚或生存空間。

第八章　東亞

　　東亞，或更精確地說，東北亞，包括臺灣、中國、韓國與日本，屬於漢字文化圈，[1] 有類似的農業文化與社會背景，並且有各自表述與發展的儒家思想和佛教的傳布。音樂方面也是如此，例如從中國擴散出去的五聲音階，在韓、日分別發展出各具特色與性格的五聲音階（見第二章第一節「東亞的五聲音階」），而宮廷音樂均有共通的方整結構（相當於四拍子一小節、四小節一句），具有相同功能的雅樂，樂器方面也有相同的系統，不管是從西亞輾轉相傳的琵琶，或中國的琴、箏等系統，都可看到東亞音樂文化的共通性。由於臺灣與中國音樂已有專書與專門的課程介紹，以下分兩節介紹日本與韓國音樂。部分的漢字與讀音的拼音，於本章最後列表對照於每節之後。

第一節　日本

一、概述

（一）地理與歷史背景

　　日本的地形為一狹長列島，四面環海。因為狹長，所以地跨整個北半球，不僅四季分明，季節的變化很明顯，地形的變化也相當多，無形中培養出日本人喜愛大自然的天性。日本音樂自古以來就與日本人愛好大自然的心境調和，性喜素樸中包含細膩的、小小變化的情趣，與西方濃厚的、複雜的對比

[1] 由於歷史上越南深受中國的影響，因此也有將越南列入漢字文化圈，甚至東亞的範圍者，本書將越南歸於東南亞。此外，儘管今漢字在韓國（以及越南）已被廢除，在日本的日常使用數量也減少中，漢字文化在歷史上是東亞的溝通媒介。

大異其趣。

　　日本在明治時期（1868-1912）以前，主要與中國、朝鮮等地往來交流，鮮少受到西方的影響。西洋音樂之大量傾入日本與被吸收，是在明治時期的明治維新政策下，此時期的全盤西化政策，刺激了日本發展成為強國之一，但也嚴重衝擊到日本傳統文化的生命力。

　　二十世紀以來，特別是二戰後的復興，日本人反思審視與再肯定日本傳統文化的美與價值，轉而在勤學西方之餘，政府與民間共同努力保存、扶植與發展日本傳統文化。例如日本於 1950 年頒布「文化財保護法」，[2] 用心於重要無形文化財及其保存者（後來稱為「人間國寶」）的認定、管理與保護。這種實質上對於國家傳統文化的重視與維護，強化了人民對自我文化的認同、重視與欣賞，使得其傳統藝術得以受到完善的保護與發展，並且為世界文化注入貢獻，受到國際上的重視與欣賞。

　　然而今天日本所引以為榮的傳統藝能與樂器，大多數是從亞洲大陸傳到中國後再傳日本，[3] 日本的固有音樂只佔少數，而且大多用在神社（神道信仰）的祭典中。這些境外傳入的音樂，在日本適應其國土民情後，發展出獨特的風格。

（二）禪與儒家禮樂思想的影響

　　一般人對日本傳統音樂的第一印象是「慢」，例如「能」（能劇、能樂）的動作和雅樂的舞樂。此因日本文化背景中重視「自我控制」，其中不能不提的是禪宗的影響。禪（禪宗）雖然是佛教的一派，但其思想意識在日本卻

[2] 韓國在 1962 年頒布文化財保護法，臺灣則在 1982 年公布「文化資產保存法」。

[3] 分別從阿拉伯、波斯、印度等地傳到中國，再傳入日本，也有從朝鮮半島及中南半島等地傳入。

發展成代表性的文化內涵之一，而且表現於藝術時已是生活上的表現，離開了宗教的教義。

對日本人而言，禪是一種精神上的自我修練，它拋開一切文明形式，徹底地自由探索。例如能樂屬於武士階級的娛樂，而武士居然可以長時間靜坐觀賞能，為何如此？此與禪之自我訓練不無關係，也是武士的精神修練之一。這種思想，正如日本人的審美意識，是以禪的本質「樸素無華」作為美的根本，例如禪寺的庭園的「枯山水」，是禪的新的藝術表現。[4]

日本的禪寺，幾乎都有稱為「枯山水」（唐山水）的石庭。枯山水「就是不使用實際的水和樹，用簡樸的石頭、砂子和苔蘚等，表現巨大壯觀的山水姿態，意味著象徵主義。」[5] 下面的兩段話，可以幫助我們理解禪的意念及修練的意義，如何被日本人透過枯山水的意境與意義來實踐。

人類學者李亦園教授在一次遊京都時，巧遇萬福禪寺的老和尚，泉州人。在請教老和尚的談話中，老禪師說道：

> 日本人造園表面是為了欣賞而有，內裡則是用以作為幫助內心修持的憑藉。日本人的庭園都喜歡把細砂石爬梳得井井有條，就是要藉這種外在的秩序來訓練自己內心的合理與有條不紊；至於那些砂上的浮石，或者砂海邊緣上的樹木，可以看作是秩序世界的結，如何繞過這些結而再達於合理，更是藉外在景象作內心修持的重點。日本人這種藉外在景象以增強內在修持的特性，恐怕是其他民族較少見的。[6]

[4] 柳田聖山著，何平、伊凡譯，《禪與日本文化》（江蘇：譯林出版社），第49頁。
[5] 同上。
[6] 參見李亦園著（1992）《文化的圖像（上）》（臺北：允晨），第386頁。

　　李亦園又問道：「中國文化中，對外在環境的問題也很有興趣，例如風水，也是一種外在境遇的問題，但中國與日本有何不同？」老和尚答曰：

> 日本藉有條不紊的庭園以約束自己內在的思維，是譬喻也；中國人
> 藉外在的風水以求得內在的福份，是感應也。假如以你們現在的話
> 說，一是哲學，一是巫術，其差別又何止千里。[7]

　　換言之，枯山水的意境在於用簡樸的石頭、砂子和苔蘚等，來象徵巨大壯觀的山水姿態，而其意義在於「藉外在的秩序來訓練自己內心的合理與有條不紊」，即「藉著有條不紊的庭園以約束自己內在的思維」。

　　除此之外，中國的儒家禮樂思想也傳到日本，由於與日本的民族性很投合，從第七世紀開始就已影響日本。因此，沉穩、平和、具秩序感、優雅、沒有急激變化的音樂受到喜愛；相反地，動態的，炫技的，多變化的音樂則不受推崇。也因此日本音樂一般來說表現個性溫文，不追求對比。音樂非為個人娛樂，而作為自我陶冶性情，及教養的內容。由於它能調和與感化人心，對於社會有融合的功用，是教養國民的媒介。這樣的背景也見之於今之日本，一般來說，日本人是一個重自制的民族，注重外在形象的美感，生活上講求秩序與規矩，強調自律而不干擾別人。

（三）日本傳統音樂與藝術的特色

　　日本稱明治時期以前的音樂為「邦樂」，屬於傳統音樂的範疇。關於「邦樂」的定義和範圍，有幾種說法：廣義可解為日本音樂，狹義則指江戶時期的日本音樂，特別指近代的邦樂，即江戶時期（1603-1868）興起於平民階層

[7] 同上。

的箏曲或三味線音樂。[8]唱片業則常用以指日本的流行音樂，雖然也指日本人的創作或演奏。總之，邦樂包含雅樂與俗樂的範圍，有歌樂與器樂，以歌樂佔大多數，可再分為歌曲與說唱兩大類：[9]

器樂：以雅樂（管絃與舞樂），及箏、尺八與其他的器樂合奏等之樂曲。

歌樂：歌曲類包括催馬樂、朗詠、今樣、佛教聲明、箏歌，和三味線音樂當中的地歌、長唄、端唄、小唄等。[10]說唱類包括平曲（以琵琶伴奏，說唱平家物語）、佛教聲明中的講說、能樂的謠曲，和三味線音樂中的淨琉璃（包括義太夫節、常磐津節、清元節、新內節等）等。[11]

日本傳統音樂的特色，簡要歸納如下：

1. 結合音樂、文學、舞蹈與戲劇的綜合性藝術

不論中國、印度或日本，其「樂」的意涵均以廣義，指涉範圍大於現代詞彙的「音樂」。以歌樂來說，日本人是一個喜愛唱歌的民族，因此歌樂興盛，並且與文學結合，產生各種歌曲和說唱等。例如詩歌體有「和歌」[12]的詠唱，許多的箏曲就是以和歌譜曲配上箏的演奏而成；而散文體則是以琵琶或三味線伴奏的說唱故事為主，即敘述情節時以「說」，描寫景物或抒發感情時以「唱」的講唱文學；而能樂中，謠曲的唱詞就是一篇優美的散文。此外，日

[8] 參見《廣辭苑》（1991，岩波書店第四版）的「邦樂」條。音樂之友社的《新訂標準音樂辭典》（1991）則將廣義範圍定為日本傳統音樂，但不包括琉球（沖繩）及北海道愛努族的音樂。

[9] 以下的分類與內容參考俞人豪、陳自明著（1995）《東方音樂文化》（北京：人民音樂），第14-15頁。

[10] 「催馬樂」是將原有的民間歌謠予以雅樂化，提昇為宮廷／貴族的音樂，並用外來的樂器伴奏。「朗詠」是以漢詩配曲詠唱，與催馬樂都是平安時代雅樂的創作歌曲。「今樣」是十二世紀末興起的流行歌，「地歌」是江戶時期興起於上方（京都、大阪一帶）的三味線歌曲；「長唄」是地歌傳到江戶（今東京）後用於歌舞伎舞蹈的伴奏，發展成華麗而節奏鮮明的三味線歌曲；「端唄」與「小唄」都是規模短小，江戶時期流行於民間的小調。

[11] 淨琉璃包括義太夫節、常盤津節、清元節與新內節等流派。

[12] 和歌是日本的一種詩歌形式，「和」指日本。

本的各種藝能（即表演藝術），均離不開樂與舞，屬於綜合性的藝術。[13]

2.「序、破、急」（Jo-ha-kyū）的樂曲結構

「序、破、急」原是雅樂用詞，標示著三個不同曲趣的樂章，也指速度的漸進變化。「序」是最緩慢的樂章，「破」為中庸，「急」則是快速，但是以今日人們的速度感來看，急的樂章還是感覺比較緩慢的。[14] 序破急漸進的音樂構成，與唐代的大曲、印度的 rāga 等有共通之處。序破急不僅是雅樂的術語，表現於速度上由慢到快的變化，同時帶有深刻的哲理性含義，廣泛地運用於各種藝術結構中。它代表著事物的起始、發展與終結，在音樂上、空間上均適用。例如能劇，一般分為五段，第一段敘述事情的緣起，是序；第二～四段是故事的展開，好人受欺負，壞人氣勢極盛，故事情節緊張扣人，是破；第五段是故事的終結，善有善報，惡有惡報，是急。又如箏曲〈六段の調〉（簡稱〈六段〉），第一、二段是序，三～五段是破，第六段是急。

序破急不僅用於時間方面，也用於空間的標示。例如能舞台的空間，可分為序、破、急三部分（見圖8-2能舞台平面圖），甚至橋（橋掛リ）的部分，也可分為序、破、急漸進的三個空間，以旁側的松樹區分：三ノ松（第三棵松樹，最靠近布幕）是序的位置，二ノ松（第二棵）是破，一ノ松（第一棵松樹，最靠近舞台）是急。序破急的各種意義，整理於表8-1。

[13] 詳見俞人豪、陳自明《東方音樂文化》，第4-6頁。
[14] 參見東儀和太郎（1968）《日本の伝統7雅楽》（京都：淡交新社），第83頁。

表 8-1 序破急的意義

(1) 音樂名詞：速度上由慢到快的音樂構成。
(2) 哲理性含義：事物的起始、發展、終結。
(3) 用於時間：（i）速度的變化（ii）情節變化的結構，如能劇的分段。
(4) 用於空間：如能舞台的空間分區。

3. 固定節拍與自由節拍

　　日本傳統音樂中有許多自由節拍的音樂，其旋律常常隨著演奏者的樂想而自由展開，與西方的數理邏輯思考，追求對稱與方整的曲式結構大異其趣。此外，在器樂與歌樂的合奏時，常有二者節拍略有參差的現象，以利品味音色的細微變化。

4. 以單一的材料作細微的變化

　　樂曲的展開常不用對比與統一的原則，而是以單一的材料作細微的變化。因為這種細微的，漸進的變化並不明顯，因此被形容為「靜」的音樂。換言之，重視旋律本身及音色的微妙變化。

　　再者，傳統的藝術思維認為奏 / 唱 / 欣賞音樂的主要目的，在於通過它來修養身心，達到虛空超脫的精神境界，而非為感官之娛。因此這種「靜」的音樂，細膩的音色變化重於旋律與節奏的表現。例如雅樂中不同的樂器組合所產生的音色變化，又如箏與三味線音樂中運用不同撥子或指套所產生的不同音色等，擴大了音樂表現的可能性。這正是日本邦樂「靜」的藝術，在靜中求動，在不變中求變的一種境界，而欣賞者就從這些細微的變化中，細心品味音樂的特殊韻味，如同欣賞南管樂、北管細曲或琴樂。

5. 以最少的素材，達到最大的效果

　　這種極簡風的實踐，不僅音樂，亦見於文學、建築等其他藝術。例如日本的俳句，其結構為五＋七＋五音節，計三句十七音節。以江戶時代非常著名的俳句詩人芭蕉（1644-1694）的作品為例，是他在看了唐招提寺的鑑真（688-763）像後，有所感而寫的俳句。他以極精簡的十七個音節，表達出鑑真像的栩栩如生，以及觀後深刻的感動（如下），意思是：「如鮮綠的嫩葉般明亮光輝，（鑑真的）眼睛充滿淚水，好想拭去他的眼淚，啊！是多麼困苦的經驗啊！」

　　若　葉して，御　目の雫[15]，　ぬぐはばや。
　　わかばして，おんめのしずく，ぬぐはばや。（5音節+7音節+5音節）
　　Wa ka ba si te , ō-n me no si zu ku, nu gu wa ba ya

　　能劇可說是將「以最少素材，達到最大效果」的特色發揮到極致的古典藝能，從其「靜」的動作中，所散發出極大的戲劇張力，就可以領會。特別是這裡所說的「靜」，「是指外在而言，內在方面，勿寧是變動不居，一投足一舉手都顯現出內心的波濤。換言之，透過身體的細微動靜，來表現內心的動態。」[16]因此講求以最少的動作，達到最大感動的表現，為了達到這樣的境地，能劇強調去蕪存菁。

6. 注重室內樂式的音響

　　日本傳統音樂少有像西方管弦樂團那樣大型編制的樂團。以雅樂的管絃為例，最多16人。一般常見的合奏為小型的、室內樂式的編制，尤以「三曲」為代表。三曲不是三首曲子的意思，是箏、三味線與尺八（或胡弓）的三重奏。

[15] 水滴的意思。
[16] 李永熾著（1991）《日本式心靈—文化與社會散論》（臺北：三民書局），第49頁。

7. 注重演出的姿態

　　表演藝術的呈現，不僅在舞台上，從上台、演奏到下台的每一個細微動作都要求嚴謹，兼具聽覺與視覺的美感，是其文化特色。而且一舉一動要求細膩典雅、沉穩內斂，力求自心底散發出的美感，而非外表的表象而已。

8. 保存與傳承

　　如同中國傳統音樂的流派與傳承，例如琵琶的流派，日本傳統音樂和藝能分有流派，舉例來說，箏曲著名的有山田流、生田流。此外且有「家元制度」的傳承組織和制度，保持其正統性，嚴謹傳承。家元制度因最早以「家」為傳承單位而得名，是以家或宗師來領導與管理其流派的傳承。

　　日本古代稱音樂的學習為「修業」，現代則稱為「稽古」，學習的內容不僅是技能，最重要的是為了修養身心。學習之初先拜師，入先生之流派，形成一套嚴格的等級制度——家元制度。習藝者必先習該流派的禮儀與行為方式，例如對樂器的崇拜儀式，侍奉先生的各種禮節等，此後不僅在習藝時，連日常生活中的一舉一動，都必須嚴守這套禮節與生活規範。他們認為只有通過這樣嚴格而艱苦的磨練，才能領悟音樂的內涵與精神，真正掌握了藝道。[17] 換句話說比起技藝的學習，他們更重視精神的修鍊。在家元制度中要求弟子對先生，後輩對前輩絕對的服從，對他們所傳下來的曲目、演奏技法與風格都不能有所改動。無論日常練習或正式演出，都必須按等級排列坐在固定的位置。合奏時必須由上座的先生或前輩先奏，其他人隨後，因此聽起來會有不整齊的現象是很自然的。

　　而在傳習方面，日本人崇尚所謂「自悟」的方法，不用書、譜，也不用

[17] 見俞人豪、陳自明《東方音樂文化》，第 12 頁。

過多的語言來傳授技藝，而是要求學習者透過反覆練習（如箏曲的百遍彈，雅樂的百遍吹等說法），自我領會其中的奧秘。他們認為藝道如同宗教的教義般難以言傳，只能靠修業者長期練習去領悟。[18] 這種方法，令人想起孔子習琴的過程。

至於傳統音樂的學習方式是以寫傳（使用樂譜）與口傳並用，並且先以代音字的唱唸學唱曲調，例如三味線的「三味線唱歌」或傳統的「口唱歌」，熟悉之後才進入樂器操作。雅樂的學習也是如此，先學「唱歌」，以代音字唱唸旋律，掌握之後才進入樂器的學習。[19] 這種學習步驟類似南管與北管的學習步驟，雖然唱唸的代音字或工尺譜有別，但都是先學唱唸曲譜後才操作樂器。

二、 日本音樂發展簡史

（一）固有音樂時代

第四世紀及以前，原始時代～大和時代，相當於中國的漢魏晉及以前。

此時期的社會為氏族社會，屬於固有的原始文化，未受外來影響。以歌謠為中心，樂器如「和琴」，樂曲如〈神樂歌〉、〈久米歌〉、〈東遊〉、〈大和歌〉、〈風俗歌〉。

（二）外來音樂的輸入與消化時期

五～八世紀，飛鳥時代～奈良時代，相當於隋唐時期。

九～十二世紀，平安時代，相當於唐與宋。

此時期為集權的民族社會，宮廷和貴族是音樂的主要發展空間與支持者。

[18] 俞人豪、陳自明《東方音樂文化》，第 13 頁。

[19] 筆者曾於 1992 年於大阪音樂大學參加為期兩週的日本雅樂密集課程，也是用傳統的方式學習，先用代音字習唱曲譜，然後才加入樂器習奏。

第六世紀已傳來佛教，帶來了佛教音樂與藝能。第七世紀傳入伎樂及三韓樂後，第八世紀奈良時代從中國（唐朝）傳來雅樂，原是唐代宮廷的燕饗之樂。

此時期代表樂種為雅樂（貴族音樂）與聲明（佛教音樂）。雅樂至今仍是神社、寺院與宮廷的儀式音樂，歷史上於 701 年設「雅樂寮」，負責雅樂的傳習。此時期輸入的樂器與文物保存在奈良的正倉院，每年定期於奈良國立博物館展出。

到了平安時期，開始消化整理外來音樂，其中最重要的設施為樂制改革，特別是雅樂（參見第四節），並進行雅樂的創作。由於日本是個愛好歌唱的民族，原先傳入的雅樂沒有歌樂，因此日本人模仿雅樂風格，創作了「催馬樂」與「朗詠」等以雅樂伴奏的雅樂風歌樂。[20]

（三）傳統音樂的興盛與三大藝能的產生

十三～十六世紀，鎌倉、南北朝、室町、桃山時代，相當於南宋、元、明。

十七世紀～十九世紀，江戶時代，相當於清代。

從十三到十六世紀，日本音樂的對象（指實踐者、支持者與欣賞者等）為武家與僧侶。此時期又分為前、後兩期，前期為鎌倉時期（十二～十四世紀），以平曲為代表。平曲是一種以琵琶伴奏平家故事（《平家物語》）的說唱。後期為室町時期（十四～十六世紀），以猿樂能、淨琉璃為代表，猿樂能後來發展為能樂，以武家[21]為中心；淨琉璃是以三味線伴奏的說唱音樂。

而十七紀到十九世紀的江戶時期，中產階級興起，日本音樂轉以町人（都

[20] 「催馬樂」是將原有的民間歌謠予以雅樂化，提昇為宮廷／貴族的音樂，並用外來的樂器伴奏。「朗詠」是以漢詩配曲詠唱。

[21] 包括幕府將軍、大名（擁有武力的大地主、領主）及武士。

會的紳商藝匠）[22] 為對象。此時期因幕府政府實施鎖國政策，形成獨特的江
戶文化，產生了歌舞伎與文樂（人形淨琉璃，偶戲）。

值得一提的是此時期先後再從中國傳入樂器與音樂，先是十三世紀左
右尺八（簫）從杭州隨日本僧侶再傳日本，發展成普化宗尺八；然後是中國
的三絃於十四世紀末傳入琉球（今沖繩），成為三線，是琉球的首要樂器，
十六世紀末再傳入日本本土，成為三味線。此外中國南方以福建、廣東或加
上江浙地區的民間音樂於明清時期分別傳入琉球與日本，前者代表樂種為琉
球的御座樂[23] 與路次樂[24]，後者傳入日本後稱為明樂[25] 與清樂[26]（或合稱明清
樂）。雖然這些樂種均與臺灣的北管有一定程度的相關性，同樣是明清時期
傳自中國南方，然而長期於日本已經日本化，發展出獨特的風格。包括琉球
古典音樂今仍使用的「工工四譜」，原傳自中國的工尺譜，也已經琉球化而
成為一種獨特的記譜法。

（四）西洋音樂的輸入

1868 年以後至二次大戰。

[22] 近代的一種社會階層，都會地區的商人或有專門技藝的工匠，非武士與農民。也泛指地方人士。以下簡
譯為「都會紳商」。

[23] 御座樂是琉球首里王國的宮廷音樂，十四世紀末傳自中國，始於 1392 年閩南 36 姓移民琉球，傳入的樂
器包括琵琶、月琴、長線（似雙清或秦琴）、三絃、四線（四絃撥奏）、四胡（四絃擦奏）、二絃（擦奏）、
揚琴、提箏、嗩吶、橫笛、洞簫、鼓、銅鑼、新心（鈸）、三板（三片的拍板）、兩班（五片的拍板）等。
主要用於宮廷特定儀式、娛樂薩摩藩及中國使節，以及上江戶時演奏（特別以異國風的音樂顯現首里王
國的國力）。詳參呂錘寬《北管音樂》（2011）（臺中：晨星），第二章之五、「北管與琉球御座樂之比較」。

[24] 路次樂也是傳自中國，是儀仗用鼓吹樂，用於琉球國王的出巡和民間節慶等，嗩吶是不可少的樂器。

[25] 明樂是由魏雙侯（魏之琰）於明末傳入長崎→日本，為貴族與武士階層所支持。魏氏家族後來歸化為日
本籍，其曾孫魏君山於日本教授明樂，留下《魏氏樂譜》。

[26] 清樂是指十九世紀初由精通音樂的中國商人及文人帶入長崎，後流傳至大阪、京都、東京及日本許多地
方的中國音樂，與臺灣的北管有相同的淵源關係。清樂初流傳於日本文人及中上階層家庭，後及於常
民。留下 120 種以上的樂譜（包括刊本與抄本），以工尺譜記譜。詳見筆者著（2012）《根與路：臺灣
北管與日本清樂的比較研究》（臺北：國立臺北藝術大學與遠流）。

　　明治維新，是另一個外來音樂輸入的高峰（前一次為奈良時期）。有別於奈良時期之輸入亞洲大陸文化，明治時期轉而學習西方。日本是亞洲國家中，繼土耳其之後，第二個將西歐藝術音樂文化全盤輸入，而且模仿學習最徹底的國家。

（五）邦樂與洋樂並存的現代

　　二次戰後。

　　二次大戰日本慘敗，受到很大的挫折，也自覺到傳統文化的價值與重要性，重新拾回對傳統文化的信心。在音樂方面重新再認識自己的傳統音樂，並興起了民族主義作曲運動，1958 年開始在音樂課本中加入日本傳統音樂教材（欣賞單元），如箏曲〈六段〉、雅樂的〈越天樂〉等，雖然尚無法修正一面倒的洋樂教育，卻在短短的數十年間，振興了傳統文化，更將其傳統文化隨著經濟力量，傳遍世界各地，使得全世界有機會再認識與肯定日本傳統文化的價值。

三、音階

　　日本的音階有陽音階與陰音階兩種：陽音階包括各種類型的無半音的五聲音階；[27] 陰音階則包括各種包含一個或兩個半音的五聲、六聲與七聲音階。例如民謠〈櫻花〉是陰音階。小泉文夫提出日本旋律的基本，並不是八度音階，而是四度三音列，兩個結構相同的四度三音列形成吾人所謂的音階。關於日本的音階，請見第二章第一節之三、「日本的五聲音階」。

[27] 在此用的音階一詞，含有調式的意義。

四、 雅樂

（一）定義與內容

日本雅樂是第七世紀開始，從亞洲的大陸地區（即西亞、印度經中國，以及朝鮮半島、越南等地）傳入，經過統合整理後的樂舞，其中以唐樂為主要部分；另外包括日本古來已有的樂舞，因此可說是七～九世紀亞洲傳統樂舞的集大成。尤其經過1300年左右的代代相傳，是世界上持續傳承的樂種中，最古老的管絃樂形式。

雅樂指相對於俗樂、優雅端正的音樂與舞蹈；然而日本的雅樂與中國的雅樂有著不同的內容。日本雅樂所包含的範圍，有狹義與廣義兩種定義。

廣義來說，日本的雅樂是指平安時代制定，用於宮中的儀式音樂。大致分為下列三個系統（如表8-2）：

1. 日本固有傳統樂舞：如神樂、倭舞、東遊、久米歌、大和歌等。
2. 外來音樂：包括於西元700年前後分別傳入的唐樂（傳自中國唐代）、三韓樂（百濟、新羅與高句麗，在今之韓國）、林邑樂（在今之越南）、渤海樂（滿州，在今之中國東北）等。平安時代第九世紀實施的樂制改革，將這些外來樂舞加以整合，劃分為左、右兩個系統：
 (1) 唐樂，或左方樂、左舞：包括唐樂及林邑樂，是雅樂的主要部分。然而唐樂是傳自唐代宮廷宴饗用之燕樂，不同於中國用於祭祀儀禮的雅樂。唐樂包括管絃（器樂曲）與舞樂。
 (2) 高麗樂，或右方樂、右舞：包括三韓樂及渤海樂。高麗樂只有舞樂，沒有單獨的器樂曲。
3. 古聲樂曲：平安時代模仿雅樂的創作歌曲，催馬樂與朗詠等。

表 8-2 日本雅樂的系統

廣義的雅樂	1. 固有樂舞	日本固有傳統樂舞：神樂、倭舞、東遊、久米歌、大和歌
	2. 外來音樂（狹義的雅樂）	(1) 唐樂（左方樂），包括唐樂、林邑樂，有管絃與舞樂 服裝主色：紅色
		(2) 高麗樂（右方樂），包括三韓樂、渤海樂，只有舞樂 服裝主色：綠色
	3. 古聲樂曲	平安時代模仿雅樂的創作歌曲：催馬樂、朗詠等

　　狹義的雅樂只包括上述的外來音樂部分，亦即左方的唐樂與右方的高麗樂兩大系統所包括的樂舞。

（二）樂器與功能

　　雅樂具豐富的音色的組合，與複雜的聲部結構。樂器包括管樂器、打擊樂器及絃樂器，各有不同的功能。以唐樂為例：

1. 管樂器是最重要的部分，包括篳篥、橫笛（龍笛）[28] 及笙。篳篥是雙簧吹奏樂器，吹奏主題；橫笛則裝飾其旋律；笙吹奏持續性的和音。演奏者分別稱為音頭（頭手，主奏者）、助管（助奏者）。

2. 打擊樂器包括羯鼓 [29]、太鼓與鉦鼓。太鼓劃分樂句（管絃用釣太鼓或吊太鼓，舞樂用大太鼓）；鉦鼓（實際上是鑼）進一步細分小節，這種標點分句的功能，與甘美朗的鑼有異曲同工之妙；羯鼓決定樂曲中速度的微妙變化，相當於樂隊指揮。

[28] 高麗樂則使用高麗笛，比龍笛高一個全音。

[29] 高麗樂則使用三鼓（三／鼓）。

3. 絃樂器包括琵琶和箏。琵琶橫抱，以大撥子撥奏琶音，強化樂曲節奏；箏則戴指套，以固定的音型撥奏，豐富音色。演奏者分別稱為主琵琶（琵琶主奏）、琵琶助絃（助奏者），及主箏（箏主奏）、箏助絃（助奏者）。舞樂的伴奏不用絃樂器。

簡而言之，管樂器用於演奏旋律、打擊樂器負責節奏（羯鼓是指揮）、絃樂器則用以強化樂曲結構和豐富音色。

（三）序破急的樂曲結構

雅樂所呈現的風格為和緩、沉穩與高雅。一般在樂曲演出之前，先演奏一段短短的序奏，稱為「音取」，由各樂器依序出現，具整合音律（調音）和預示樂調的功能。因此音取的選擇須配合接續的正曲的調子。例如在演奏平調〈越天樂〉（越殿樂）之前先奏平調音取。音取短小而節拍自由，由笙開始，依序加入篳篥、橫笛、羯鼓及琵琶、箏等，由箏結束在該調的主音，按著演奏同調的〈越天樂〉。

一首完整雅樂曲包括序、破、急等三個部分，分別呈現了和緩、中庸與快速等的速度變化和曲趣。這種由慢漸進到快的結構，與西方奏鳴曲的「快—慢—快」的組合大不相同，但貝多芬的鋼琴奏鳴曲第 14 首（op. 27, no.2，月光奏鳴曲）[30] 由慢板到急板的漸進過程，卻與此有異曲同工之妙。

雅樂的速度具有彈性，不同於西方音樂的整齊劃一，而是由演奏者彼此的氣息呼應來相和。其中序是自由節拍，即使在合奏中，各樂器之間的同時性，也存在著一些自由的氣息。急，雖然是速度最快的樂段，然而在沉穩、高雅的雅樂風格中，也不同於現代人的快節奏。不過現在演奏雅樂時，較少

[30] 三個樂章分別是持續的慢板（Adagio sostenuto）、稍快板（Allegretto）、激動的急板（Presto agitato）。

演奏序破急全部三章，常常只有演奏破或急。

〈越天樂〉是唐樂系統的管絃（器樂曲）曲目，一般用平調演奏，是日本雅樂最著名的樂曲，也是學習雅樂者的入門曲。由於曲調優美，深得日本人喜愛，其旋律曾被用於九州（福岡縣）民謠「黑田節」、日本基督教讚美歌等，並且是中學音樂的共同欣賞教材，也是今日神社舉行傳統婚禮用的音樂。1931 年近衛秀麿將之改編為西洋管絃樂曲、1951 年松平賴則以盤涉調越天樂的主題，寫成〈為鋼琴與管絃樂的主題與變奏曲〉，曾入選於薩爾茲堡國際現代音樂節，經常在日本國內外演出，成為作曲者最著名的作品。

〈越天樂〉分三段（以下以 A、B、C 標示），各段均反覆一次。每段八小節，每小節相當於四拍。樂曲由橫笛的「音頭」（首席）的獨奏開始，接著加入羯鼓、鉦鼓與太鼓，隨後笙的音頭、橫笛的助管（助奏者）、笙助管、篳篥全體依序加入合奏，最後是主琵琶（琵琶首席）、主箏、琵琶助絃（助奏者）、箏助絃的陸續加入，呈現管絃合奏的豐富音響。

〈越天樂〉另有一種「殘樂三返」的演奏形式，ABC — ABC — AB（每一段均反覆：AA BB CC)，是在樂曲反覆時，逐漸減少演奏的樂器。[31] 全曲第一次用全部的樂器演奏，從 C 開始打擊樂器休止，箏以外的樂器只有音頭一人；到了第二次的 B 段笙停止，C 段橫笛也休息，只留下篳篥和琵琶、箏；第三次時篳篥故意省略主題中的數音，斷斷續續地吹奏，以填補箏的琶音中的空白。最後在篳篥和琵琶分別停止後，剩下箏撥奏著主音，結束全曲（【譜例 8-1】）。這種方式令人想起海頓的告別交響曲（第 45 號，1772），不過殘樂這種特殊的演奏形式卻遠早於海頓之前，而且它並不像海頓別有意圖，反而具有某種程度的即興，表現出一種悠遊於管絃之間的閒情雅趣。不用殘

[31] 「殘樂」是一種在休閒悠遊於音樂之間時常用的方式，用以展現首席的技藝，特別是最後的箏。原先是即興的，只有一些大原則的規定（例如重要的音在篳篥斷續吹時不可省略），但演變到今天，變成固定下來的方式。

樂的方式演奏時，以兩次，第二次止於 B 段，或只有 AB 兩段的形式演奏。

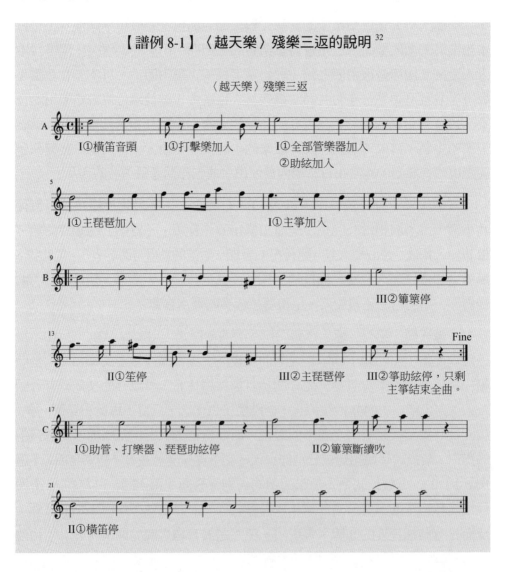

【譜例 8-1】〈越天樂〉殘樂三返的說明 [32]

〈越天樂〉殘樂三返

（四）舞樂

舞樂方面，分為平舞（文舞）、武舞、走舞及童舞，舞者全為男性。平舞動作閑雅；武舞則持武器表演相互擊刺；走舞動作活潑，節奏性較強，而且一般帶面具；童舞則由兒童演出。舞樂的動作多為抽象性的技法，直線的舉手動作為特色之一。

舞樂演出時，一般為一首左舞（唐舞）與一首右舞（高麗舞）配對演出，稱為「番舞」。例如走舞中的〈蘭陵王〉（左舞）與〈納曾利〉（右舞）；童舞中的〈迦陵頻〉（左舞）與〈胡蝶〉（右舞）等。

服裝方面，舞樂的裝束（即服裝）多層而豪華，除了少數有特定的服裝之外，一般性的有襲裝束、蠻繪裝束及�裝束等。其中蠻繪裝束源自於近衛的武官制服，是加上了繡有鳥獸花草圓形圖案化刺繡的袍，例如〈春庭花〉的裝束；襴襠裝束是在最外層的袍上加上襴襠（類似背心），例如〈蘭陵王〉用的是綴有毛邊的襴襠。舞樂中也有使用「舞樂面」（面具）者，舞樂面為桐木或檜木製，也有紙製，種類繁多。從服裝的高貴華麗，面具的製作精巧，舞台的高雅質樸，不難體會到雅樂作為宮廷音樂文化的背景。

〈蘭陵王〉（〈陵王〉）是唐樂系統中舞樂最著名的一首，舞者一人。此舞歷史悠久，至少在第八世紀已於日本表演，據說是西元 736 年林邑的僧侶佛哲所傳入的「林邑八樂」之一。雖作者不詳，但它的來源有幾種說法，其中之一相傳中國的南北朝時期，北齊蘭陵王長恭面貌標緻，唯恐影響戰場士氣，於出征指揮大軍時，都戴上面目猙獰的面具，而獲百戰百勝。因而此舞據說是歌頌蘭陵王大破北周的武功，用舞蹈表現大破敵軍時的情景。舞者戴著面具，服裝為襴襠裝束，右手持槌。在舞樂中，蘭陵王屬於動作活潑的「走舞」。

〈蘭陵王〉的音樂分為小亂聲、陵王亂聲、音取、當曲及案摩亂聲等五段，使用的樂器、節奏與旋律等各有特性，結合舞蹈成為一首變化豐富的舞樂。

「小亂聲」：是舞者上場前的一段很短的前奏，散板。

「陵王亂聲」：是舞者登場用音樂。打擊樂器以頑固節奏（如【譜例8-2】），橫笛以三部卡農吹奏，稱為「追吹」；高亮的笛音，非常吸引人。關於「亂聲」之「亂」，係中國古代音樂術語，張世彬從日本舞樂的亂聲，推論中國古代的亂聲也可能有卡農的情形，尚待查證。[33]

「音取」：是當曲（即本曲）的前奏。此時舞者靜止在台上，為當曲的舞蹈作準備。

「當曲」：是蘭陵王的主體部分。在篳篥厚實流利的曲調上，加上橫笛高亮的裝飾性花腔。舞者的動作更為流暢、活潑。

「案摩亂聲」：是舞者退場樂。再度聽到「追吹」，橫笛以三部卡農吹奏，與打擊樂器的頑固節奏，同【譜例8-2】。

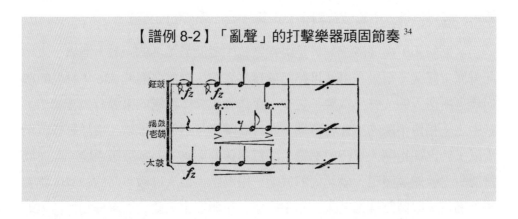

【譜例8-2】「亂聲」的打擊樂器頑固節奏[34]

[33] 參見張世彬著（1974）《中國音樂史論述稿（上）》（香港：友聯）「論亂聲」，第48-50頁。

[34] 摘錄自增本喜久子（1968）《雅樂─傳統音樂への新しいアプロ-チ》（東京：音樂之友社），第208頁。

（五）雅樂與宮廷及社會

　　雅樂發展到平安時代，已與宮廷貴族生活密切結合在一起，宮中各種儀式，均由專屬的演奏家演奏。不但如此，雅樂如同漢籍，是平安時代王卿貴族的雅興與教養的主要內容。當時的天皇及貴族中不乏雅樂名家，他們在宴遊與社交場合，常常自己吟詩作樂，合奏管絃，遊賞雅樂。

　　除了宮廷之外，自古以來雅樂也是一些神社的神事祭儀，以及佛寺的法會所必備的樂舞。例如奈良春日大社若宮的「御祭」、大阪四天王寺的「聖靈會」所保存的雅樂都非常著名。此外，日本的天理教也以雅樂為其祭儀用音樂，雅樂團之於天理教，如同基督教的詩班一般。即使在今天，雅樂也是日本傳統婚禮所用的典禮音樂。

　　傳統上雅樂的傳承是父子相傳的世襲制度，因此平安時代制定的雅樂，得以在宮廷及部分的神社寺院的保護之下，透過世襲的代代相傳，經歷了約一千三百年的傳承，未曾改變其主要面貌，不僅是日本最珍貴的古典音樂，也是現存世界上最古老的管絃樂。

　　隨著時代的改變，如今在日本社會上，雅樂不但保存於宮廷，也走入了民間。在宮廷方面，明治年間設立至今的宮內廳樂部，專職的樂部先生們除了在宮中各項神事祭儀演奏雅樂之外，也招待外賓或出國演奏，並於每年春秋兩次定期對外公演，成為雅樂最重要的保存機構。作為樂部先生的資格是必須精通管樂器、絃樂器及打擊樂器三組中各一項樂器，以及兩個舞樂的舞碼，除此之外還須演奏一樣西洋樂器，因為宮中有時也演奏西洋音樂。

　　民間方面，除了宗教方面，民間也有一些雅樂團體，如東京的小野雅樂會及日本雅樂會等，致力推展雅樂。

五、樂器與器樂

本節主要介紹日本琵琶及其發展，和「三曲」合奏中的箏、尺八、三味線與胡弓。

（一）琵琶（Biwa）

琵琶係通過絲路從西亞、中亞傳入中國，於第八世紀初再傳入日本。今保存於日本正倉院的琵琶（廣義），有三種：（一）傳自中國的阮咸；（二）傳自西亞的四絃（曲頸）琵琶；（三）傳自印度的五絃（直頸）琵琶。[35] 其中五絃琵琶今已不用，阮咸當時在日本並沒有流傳開來，只有四絃（曲頸）琵琶在日本受到重視與發展。它於原傳入時用於宮廷（雅樂），稱為樂琵琶，其形狀從第八世紀至今幾乎不變。這種琵琶後來也流入民間，由盲僧（非指盲僧琵琶）用來伴奏說唱，但僅用於前奏或間奏。值得注意的是，其風格並非旋律性的，並不用來演奏旋律，這一點與中國琵琶大不相同。琵琶於初傳入日本時用於節奏的表現，而非旋律，雅樂的琵琶也是如此。

傳統上日本的琵琶並未作為獨奏用，除了用於雅樂的合奏外，主要用來伴奏說唱，因此琵琶音樂與說唱脫離不了關係。日本音樂以歌樂為主流，說唱很興盛，音色低沉是其特色，不同於京戲的緊嗓，適合以琵琶（或三味線）伴奏。前述雅樂的琵琶流入民間後，大約十世紀起由琵琶法師[36]用於伴奏說唱，以及演奏宗教和世俗音樂。十三世紀時琵琶法師開始說唱《平家物語》，

[35] 保存於正倉院的琵琶類樂器有三種。參見岸邊成雄（1984）《天平のひびき─正倉院の楽器》（東京：音樂之友社），及 Video《日本古典藝能大系：日本古典藝能史 I》5:20~8:00。
　1.「琵琶」，四絃曲頸，梨形，正倉院藏有五張，是屬於西亞的形制，經中國傳來。
　2.「五絃琵琶」──螺鈿紫檀五絃琵琶，梨形，屬印度系的琵琶（未見於西亞），經龜茲傳到中國（南北朝龜茲琵琶），再傳入日本。五絃琵琶在敦煌千佛洞壁畫中可以見到。
　3.「阮咸」──螺鈿紫檀阮咸，直頸四弦圓形琵琶，藏有兩件。
[36] 琵琶法師是下層階級的盲僧，大約始於第十世紀。他們以雅樂琵琶為樂器雛型，用於演奏宗教與世俗樂曲，也伴奏說唱。

並用琵琶伴奏，這種音樂稱為「平曲」[37]，也被稱為「平家琵琶」、「平家」等。平家琵琶從雅樂琵琶發展而來之後，為了持奏便利，改為較輕較小的形制，四絃五柱（不同於雅樂琵琶的四絃四柱），調絃法因派別而有不同。

十六世紀三味線傳入日本，琵琶法師開始用平家琵琶的撥子彈奏三味線，深受歡迎，三絃受到琵琶技法的影響。三味線與琵琶不同處在於三味線彈奏旋律，使演唱者易於唱出旋律；而且它較輕而方便攜帶，後來也發展出獨特的技巧，於是逐漸地取代琵琶。

琵琶到了近代又有新的發展。十八世紀於九州，也是琵琶法師的盲僧，因被禁用三味線，而發展出盲僧琵琶。他們將琴柱架高，藉著調整壓絃的力量改變絃的張力，可以變化出不同的音高。[38] 用於伴奏誦經，主要分布於九州。這種高琴柱的盲僧琵琶，也被一般大眾（尤其是武士）拿來彈奏，再發展出薩摩琵琶與筑前琵琶兩種形制，二者均用於伴奏說唱，斜抱彈奏。

總之，日本琵琶從雅樂琵琶保留唐代形制，並且據以發展出不同形式與派別的琵琶。平家琵琶以雅樂琵琶為模型改造，盲僧琵琶則是九州的盲僧因被禁止使用三味線而發明，後來又發展為近代琵琶（薩摩琵琶與筑前琵琶）。這幾種琵琶說明了日本文化新舊並存的現象，傳統的與創新發展的各種樣式平行存在。

[37] 平曲是綜合了雅樂、聲明與盲僧琵琶的要素的樂種（星旭著，李春光譯，《日本音樂簡史》第 35 頁）。

[38] 參見 Komoda Haruko（薦田治子）著，"The Biwa in Japan: Its Type and Change"（日本的琵琶：其型態與改變），收於《2003 亞太藝術論壇國際研討會論文集》（2003），第 436 頁。因為三味線無柱，可以隨意彈奏任何音高、滑奏和顫音，但琵琶的柱是固定的，音高由柱決定，而且不能廢柱。於是把柱架高，按絃按在柱之間，藉著調整壓絃的力量改變絃的張力，可以變化出不同的音高。因此這項成就是來自被禁止使用三味線的盲僧。（同上）

（二）三曲

日本最重要的室內樂「三曲」，是尺八、三味線與箏的合奏形式。三曲最初也有用胡弓者，而且三曲不一定各只有一件樂器，也不一定是三重奏。下面一一介紹三曲的樂器。

1. 箏（琴，koto）

日本的箏（漢字常寫為「琴」，以下用「箏」）與中國古箏的構造基本相同，有十三絃，分別稱為：「一、二、三、四、五、六、七、八、九、十、斗、為、巾」。箏於第八世紀從中國傳入，原用於宮廷雅樂，後來傳入民間，於十七世紀時發展出箏曲。最初傳入民間且建立箏曲新樂種的是八橋檢校（1614-1685），[39] 他對於箏樂的發展很有貢獻，被尊稱為箏曲之父。他創作了六段、八段等箏的器樂曲，但後來的箏曲大多用來伴奏歌唱。

箏為民間重要的家庭教養樂器，尤其是女孩子，與花道、茶道同為重要的修養科目。日本箏有不同的流派，主要的有生田流[40]、山田流[41]，所戴的義甲形狀不同（圖 8-1）。此外，隨著西化的結果，箏也發展出低音的箏，而有箏的合奏團，可以有不同聲部的合奏。

[39] 「檢校」是一種職稱，是江戶時期（1603-1867）政府認可的視障樂師的最高職位。

[40] 生田流是 1659 年由生田檢校（1656-1715）創立，他師承八橋檢校的弟子北島檢校（?-1690）。此後約經 150 年，箏曲有了顯著的發展，並且與尺八和三味線成為合奏的重要組合。

[41] 山田流是由山田檢校（1757-1817）創始於十八世紀末的江戶（即今東京）。在此之前，箏的表現能力已較前擴增，但仍侷限於作為三味線音樂中不可或缺的配角。山田的貢獻便是將箏提升為主奏樂器。

圖 8-1 生田流與山田流的義甲

　　箏曲中最為人熟知的要算是〈六段の調〉（簡稱〈六段〉）了，它是一首純器樂曲，也是日本音樂中少數的絕對音樂，全曲分六段而得名，使用都節音階，有箏獨奏、雙箏合奏及三曲等演出形式。〈六段〉形式上類似自由的變奏，每段有 104 拍（或說為 52 拍），第一段多了四拍的引子；第一段和第二段較相似，第三、四、五段逐漸加快。第一～五段結束時用同樣的動機，此動機一再地在曲中出現，類似主題與變奏，但不完全是西方的變奏曲之以主題來連貫，而是以動機來連貫全曲。全曲的速度由慢到快。

2. 尺八（shakuhachi）

　　即洞簫，形狀略有不同，因唐代其長度為唐尺一尺八寸而得名。奈良時代（第八世紀）傳到日本後，初用於雅樂，但平安時代（第九～十二世紀）之後尺八已不復存在。尺八於宋代（或十三、四世紀）再度傳入日本，而由普化宗（屬於禪宗）的虛無僧開始吹奏。[42]　此樂器隨著虛無僧的行跡，傳到日本各地的寺廟。於十八世紀幕府將軍（江戶時代德川幕府）給了普化宗

[42] 據孫以誠的研究，尺八雖然在奈良時代（第八世紀）傳到日本，但平安時代（794-1192）絕跡。鎌倉時代（1192-1333）日本僧侶心地覺心到了中國（時值宋代），在杭州護國仁王禪寺學習佛法與簫，回日本後建立普化庵，後來建立普化宗，尺八遂在普化宗流傳開來。普化宗將尺八作為一種法器（不當作樂器），將吹奏作為法事的一環，當作一種禪。關於普化宗尺八，參見孫以誠著（1999）〈日本尺八與杭州護國仁王禪寺〉，載於《北市國樂》no. 152，第 10-14 頁。

和尚吹尺八的專利，用於修道練氣，[43] 因此音樂本身不是很重要，反而用來練氣功用。練功時吹出的音響有很多氣（hu-hu）的聲音，不能視為噪音，是音樂的一部分。也因為「氣」的關係，傳統的尺八音樂多自由節奏，樂句也沒有一定的長短。其吹奏技巧中，藉著搖頭來吹出顫音的技巧很有特色。

古典尺八音樂分為本曲與外曲兩類，本曲是原本為尺八創作的樂曲，大多獨奏；外曲則為尺八與箏、三味線等的合奏曲。一般來說，本曲由一些句型連貫而成，每一句型以一個氣息吹奏，目前僅有少數的句型流存，因此同一個句型可能在同一曲內反覆出現，或出現在不同的曲名中。

日本傳統音樂有許多樂種原作為宗教音樂，如雅樂，傳統的尺八音樂也是如此，它原作為宗教音樂，並不用來作變奏或發展，僅用於表達一種平靜的，一種大自然的氣息與冥想性的氣氛。

3. 三味線（shamisen）

大約在十四世紀末（明代），中國的三絃傳到琉球，稱為三線或蛇皮線，大約在十六世紀（室町末）才從琉球傳入日本本土。由於中國與琉球產蛇，所以三絃琴筒原張蛇皮，但傳到日本本土後，蛇皮不易取得，因此改用貓皮或狗皮，琴體也變大，稱為三味線，有時也稱三絃（sangen）。

最初使用這種樂器的也是琵琶法師，也用於伴奏說唱，三味線因而受到琵琶的影響。它直接流傳於民間，未經過宮廷與宗教的發展過程，一來就作為說唱的伴奏樂器，代替琵琶。此外也用於民謠、藝妓，以及淨琉璃（歌舞伎、文樂）的伴奏，因而有各種不同大小（基本上有三種）的三味線，其中最小型者用於伴奏地歌，最大型者用於伴奏文樂，其用途可說是日本樂器中最廣者。

[43] 同上。

三味線音樂包括語物與歌物：語物（說唱類）以淨琉璃為代表，歌物（歌曲類）最早者為三味線組歌——最初為地歌，即以三味線伴奏的藝術歌曲，是組曲形式。

三味線演奏手法受琵琶的影響，也用撥子或指甲撥彈。可以演奏旋律或節奏，後者又是來自琵琶的影響。撥子為象牙製，配合音色而大小重量有別：例如義太夫用的撥子長約 24-25 公分，前寬 7-9 公分，後寬 4 公分。為了讓左手按絃較滑順（或止汗），左手有時套上棉線或毛線編成的指套。

4. 胡弓（kokyū）

胡弓為日本傳統音樂唯一的擦奏式樂器。外型與三味線相似，但較小型，共鳴箱下方有一支柱，全長約 70 公分。弓毛為馬尾，鬆鬆地綁在弓上，演奏時要撐緊擦絃，並且略為轉動琴體，讓琴絃就弓而不是改變弓的角度，這兩點與爪哇的 rebab 相同。沖繩也有胡弓，琴筒是半個椰殼製，蒙上蛇皮，常與三線等樂器合奏，伴奏舞蹈。

胡弓在江戶時代已有，最初琴筒近似圓形，後來演變成方形。而「三曲」最初是箏、三味線、胡弓或尺八的合奏，明治以後，三曲合奏全為箏、三味線與尺八的合奏。

六、 三大古典藝能：能、文樂、歌舞伎

能、文樂與歌舞伎是日本最具代表性的三大古典藝能，屬於傳統的表演藝術。其中的能（或稱能樂、能劇）是歌舞劇性質，屬於貴族武士階層的娛樂，質樸高雅；文樂是偶戲，屬於平民階層的娛樂，但劇本文學性高，曲高和寡；歌舞伎也是歌舞劇性質，屬於平民娛樂，華麗的，寫實的，深受大眾歡迎。這三種各具獨特性的傳統表演藝術，經過了數百年的代代相傳迄今，在表演

者／團體、政府與民間的努力下，至今仍穩定地保留其數百年流傳下來的傳統之美，受到日本人甚至全球性的推崇。[44]

（一）能（Noh，能樂、能劇）

1. 能的起源與特色

　　「能」[45] 的起源可溯自第八世紀從中國傳入的散樂百戲，稱為「散樂」（sangaku），屬於遊藝性質的雜耍表演，流入民間之後，於平安時代末期（十二世紀）發展為猿樂（sarugaku）。[46] 初為低階層表演者的模仿性滑稽表演，鎌倉時期（1192-1333）發展為歌舞劇形式「猿樂能」，成為敘述性、以歌舞表演故事、加上人物角色與面具的綜合性表演藝術，是後來「能」的原型。除了歌舞劇性質的猿樂能之外，猿樂另有一種以說話和動作為主的形式「狂言」，其表演保留了原來的滑稽性。猿樂能於 14、15 世紀經觀阿彌（1333-1384）、世阿彌（1363-1443）父子的努力，去蕪存菁，提升藝術性，定型為精煉典雅，以歌舞劇為主的舞台藝術。[47] 明治時期以後稱為「能」。簡要整理如下：

[44] 關於介紹日本三大藝能的影音資料，建議《日本—その姿と心—：傳統演劇に見る日本の心と美》(有 DVD 版，英語發音與字幕)。

[45] 就字面上而言，指才能，有特殊能力者的技藝才能。為了便於閱讀，本節的「能」加上引號。

[46] 從「猿」字可看出具有模仿性的滑稽趣味。參見李永熾（1991）〈觀世能劇與日本中世會〉，收於《日本式心靈—文化與社會散論》，臺北：三民書局，第 33 頁。至於猿樂的來源有散樂、田樂（dengaku）與翁三方面，分別具有魔術雜耍、祭祀與咒術祝福等不同的性質。田樂是農民的祭祀藝能；翁，字義是老人，是一種帶有祝福意義的流動表演，由於能劇原附屬於佛寺神社，表演時先以翁的表演開始，類似於跳加官的演出（參見李永熾，同上）。

[47] 觀阿彌、世阿彌父子對能劇藝術的提昇有很大貢獻，將「能」的原型加以整理、精煉，融入舞台美學，使「能」從民間俗樂提升為典雅精緻的貴族藝術。他們不但是能劇演員，而且是劇作家，尤其世阿彌留下很多能劇作品，並且另創「夢幻能」。能劇以流派傳承，其中的觀世流（觀：觀阿彌；世：世阿彌）就是由他們而來。

14、15 世紀經觀阿彌、世阿彌的努力

散樂 ── 猿樂 ─┌─ 提升藝術性，內容以歌舞劇為主 ──猿樂能──能
（第 8 世紀傳自中國的百戲）（12 世紀以模仿為主的滑稽表演）　　　　　　　（猿樂的能）　（明治以後稱為能）

　　　　　　　　　└─ 保存其滑稽性，以語言和動作為主 ──狂言（猿樂的狂言）

「能」是日本最具代表性的表演藝術，其特點簡述如下：

(1) 是中世紀藝能的代表，現存藝能中歷史最久，從觀阿彌的世代迄今約 650 年。

(2) 結合音樂、舞蹈、戲劇（使用面具）的綜合藝術。

(3) 用最少的素材，表現最大的感情，亦即用最精簡的素材與動作，達到最大的效果，好比中國水墨畫中的留白，留給觀者想像的空間。

(4) 幻想性的故事，象徵性的作法。每個動作都有嚴格的規定，走路時腳不離地。[48]

(5) 「能」之美是幽玄之美，即優雅而帶神秘氣氛之美。

　　總之，「能」要求的是保守而間接的表現，其舞台佈置簡單，服裝樸素，是屬於貴族的，內向的，偏向象徵主義，是在優雅單純的動作中求複雜的效果。由於「能」的特點正符合日本人的審美，所以被認為是最能代表日本文化的表演藝術。

2. 能的發展

　　「能」的精神，實質上受到佛教的影響，尤其受到禪的影響，並且深受

[48] 能劇不以寫實的手法，舞者不化妝，用最乾淨的臉孔，或戴面具。尤其是女性角色，一律不像歌舞伎演員以臉塗白粉來表示是女性，而是要靠演員本身，如何藉著微妙的、細緻的動作，將自己所演的是一個女性角色傳達給觀眾。在聲音方面，也不刻意將聲音矯飾成女性聲音，而是用自然的、渾然天成的聲音，藉內心將女性詮釋出來，而不是靠矯揉造作的動作與聲音。這就是能劇的最高境界，用簡約的、象徵性的方式呈現。

貴族武士階級的喜愛，因此得以保存與發展，成為武家的精神生活所不可缺少的藝術。如足利義滿將軍（1358-1408）對觀阿彌（1333-1384）、世阿彌（1363-1443）父子的禮遇，以及德川家康（1543-1616）對「能」的喜愛與支持，甚至參加演出，擔任《船弁慶》中之義經一角。

當時的能劇團以「座」稱之，「座」即劇團之意，以家族為單位，由擔任主角的「仕手」（シテ）為主要人物，配合其他角色、囃子方等組成。能劇初期有許多的「座」，互相競爭以爭取王公貴族的保護，因而有競演，每座演一齣，由貴族評選，作為保護贊助的對象，因為事關生存，各座均傾巢而出。在此背景下，世阿彌將他們一生的努力著書傳下，包括表演的美學、方法等，直到今天仍是具有相當價值的文獻。

除了貴族武士的支持之外，「能」與佛教寺院有密切關係。中世紀以來佛教興盛，廟會活動的「勸進」係募款活動性質，勸人多捐款，例如有「勸進能」的表演。寺院的捐款收入多寡，關係到寺院的興衰，因而必須以精彩的表演吸引信眾，換言之，寺院活動與藝能團體結合，互相創造利益。因之中世紀的「能」，就在貴族與寺院的兩大發展空間與助力之下，得以發展興盛。

3. 能與狂言

「能」與「狂言」有著不同的性格與內容。「能」以歌舞為主，動作身段舞蹈化，可與京戲的無動不舞相比擬。分為夢幻能及現世能。夢幻能是超越時空的；現世能則以現實世界為題材，是寫實的。而「狂言」以戲劇性（台詞＋動作）為主，是滑稽性、諷刺性的表演，通常在能的各段中穿插演出。狂言也有默劇的表演形式，如京都壬生寺的「壬生狂言」，單獨成為一派。

4. 能的角色

傳統上「能」的演員為男性，現在也有女性加入。能劇的角色分為：

(1) 仕手（shite）：主角，非現世人物，所以戴面具。因此是夢幻的，曲線的，如詩的，歌舞的。

(2) 脇（waki）：現世人物，不戴面具。因此是現世的，直線的，散文的。

能劇中的主角與配角可說是終身職，主角永遠演主角，配角永遠是配角，不可調換或替代，這一點也反映出日本的階級觀念。因此以日本人的倫理觀念，當主角的人唱得再不好，也永遠當主角，自然地，可能會有配角比主角演得好的情形發生。除了演員之外，另有檢場人員，稱為「後見」（kōken），協助演員遞送道具或整理服裝。

5. 能的舞台　（圖 8-2 能舞台）

「能」舞台大小為 6 公尺平方，有一定的大小與格局，如圖[49]：

圖 8-2 能舞台平面圖

[49] 參見《呂炳川音樂論述集》第 181 頁。

舞台所繪的松樹[50]，象徵著舞台為一精神世界，松表示神聖的地方；而橋（橋掛リ）的三棵松樹，分別代表天、地、人，具有標示空間的作用，提示演員走到某處時該唱到某個段落。伴奏的樂隊（能囃子）與歌詠團（地謠）、後見等分別有一定的位置。

能舞台很有特色，首先，走進能樂劇場會看到有屋頂的舞台，然後是素面的舞台，沒有佈景，不過偶而會依劇目之需，使用道具。面向舞台左邊有一狹長的「橋」，這個橋不但作為聯結、出場等用，也可假想為山等景物，觀眾可看到演員由左邊出場，沿著橋緩緩步向本舞台。台上還有四支柱子，各有名稱，其中「目付柱」是因演員的視野很小（因戴面具），看不到其他演員，所以用目付柱作為定點目標用。

6. 能的音樂

伴奏能劇的，有器樂的囃子與歌樂的謠（謠曲），分述如下：

(1) 囃子[51]

由太鼓、大鼓、小鼓、能管（能笛）等四件樂器合奏，負責節奏部分。這四件樂器稱為四拍子，其中太鼓有時不用；大鼓敲擊強與弱；小鼓表現高、低與強、弱四種不同的音色；能管是橫吹的笛，雖為旋律樂器，在能樂中卻不是用來吹奏旋律（除了演員進場等少數場面的伴奏外），反而獨立使用於加強氣氛，其尖而高的聲音與其他樂器無關，並不是真正在吹旋律。打鼓者邊打鼓還要邊加上吆喝聲（掛け聲，kakegoe），作為彼此之間的應和聯繫。

[50] 松樹的葉子分別是三片（上）、五片（下左）與七片（下右）的數字，取其吉祥之意。

[51] 囃子是指能、歌舞伎、長唄、民俗藝能等各種藝能的伴奏場面。

(2) 謠或謠曲

能劇的旋律部分由地謠隊（歌詠團，8 人）擔任，以齊唱唱出身段的背景音樂、主角心中感慨、情境或情節等，此外也有獨唱（主角唱）。其唱腔又慢又低，不是很有旋律性，倒接近「唸」。「能」的器樂與歌樂合奏時，有時故意不對齊出現，二者有間隔，以顯示出其不同的特質。

謠曲早期也是受到佛教的影響。其唱法分為：弱吟與強吟。強吟是剛吟、說白性質，多為強的顫音，搖動的音高；弱吟是柔吟，具旋律性與歌唱性，分為上音、中音與下音，彼此間隔 4 度。

「能」的節奏分為拍子不合（即自由節拍）與拍子合（固定節拍），其中自由節拍部分在能劇中佔極重的份量，戲中精彩部分往往使用自由節拍。拍子合則以 8 拍為一個單位，分為大乘（大乘リ）、中乘（中乘リ）、平乘（平乘リ）：

大乘[52]：一字一拍（相當於四分音符）。

中乘：二字一拍，每字相當於八分音符。

平乘：以 7 音節和 5 音節兩組（12 音節），每組 4 拍。第一個音節是在第一拍之前，且第 1、4、7 音節拖長，最後是半拍的休止符，是能樂最特殊的韻律。這種從前一小節的最後半拍起音者，稱為「地拍子」，實際運用時有一些變化形式。[53] 其基本型如【譜例 8-3】。

[52] 或寫為大ノリ、中ノリ、平ノリ。按「ノリ」有兩種漢字寫法與字義，一為「法」，另一為「乘リ」；後者與節奏有關，因此本書譯為大乘、中乘、平乘。
[53] 參見謝俊逢著（1996）《日本傳統音樂與藝能》（臺北：全音），第 66-68 頁。

【譜例 8-3】能樂節奏平乘リ基本型

I — ro ha ni — ho he to — chi ri nu ru wo ·[54]

○ — ○ ○ ○ — ○ ○ ○ — ○ ○ ○ ○ ·

└——————7——————+————5————┘（7+5 音節）

譜例說明：「○」：音節點　「—」：延長　「·」：休止

7. 能的流派與傳承

「能」是經過約 650 多年傳承下來精鍊的藝能，透過父傳子的代代相傳，以傳統的傳承方式綿延不絕地傳承著，目前流傳最久的流派有 56 代者，可看出能的歷史悠久。同時它以家元制度傳承著，其中也有弟子多達萬人的龐大的藝術家族組織。

「能」的流派依主角、配角或樂器等，均各有流派傳承，因此演出時主角與配角的搭配不一定同流派。以主角為例，有觀世流、寶生流、金春流、金剛流、喜多流等五個流派。

（二）文樂（bunraku）[55]

「文樂」一詞原是劇場的名稱，可能是從「文樂の芝居」[56]（文樂的戲劇）簡稱文樂，演變為指「人形淨琉璃」，從一固有名詞轉為樂種名稱。「人

[54] い―ろ は に ―ほ へ と ―ち り ぬ る を。

[55] 床本，是太夫看的腳本（相當於北管戲曲的總講），放在「見台」上，相當於譜架。文樂樂譜不標示節拍，以口傳方式學習。表演時太夫看腳本，但三味線不用樂譜。

[56] 「文樂の芝居」一詞見於幕府末年（約十九世紀初）。參見《文樂》（國立劇場藝能鑑賞講座，東京國立劇場，1975），第 35 頁。

形」是偶，「淨琉璃」是三味線伴奏的說唱音樂。「人形淨琉璃」即偶戲，是十七世紀興起於大阪的偶戲，屬於平民藝術。

1. 社會背景與起源

由於商業經濟的發展，町人（都會紳商）的社會地位提升、廣大地域經濟圈的形成，更加強了町人的勢力。雖然如此，町人仍受封建身分階級制度的壓抑，不能問津仕途。因此除了掌握經濟權外，便只能傾向官能的享受。此外，日本社會漸漸走向道德意識之途，這種意識表現於文化上，則由厭世的世界觀「憂世」，轉而為明朗的世界觀「浮世」。在這種觀念之下，町人追求浮世中的享樂，但也從正面肯定人生。另一方面，武士因受儒教與武士道的禮儀、律法所限制，對於內心的真情是採壓抑的方式，因此在文學藝術方面的貢獻，自然不多。元祿時期（1688-1704），日本文化已由以往的武士文化轉為町人文化，町人藝術已取代傳統藝術而普及於都市、鄉村。「歌舞伎」和「人形淨琉璃」都是當時盛行的民間藝術。[57]

日本的偶戲起源很早，木偶本為宗教儀式中使用的咒術物，後來逐漸演變為助興的木偶戲。大約在十六世紀從琉球傳入「蛇皮線」（三線），在日本發展為三味線，主要用來伴奏說唱故事，形成三味線伴奏的說唱音樂「淨琉璃」。江戶時代，淨琉璃與偶的操作結合成一種木偶劇，當時以演唱非人間、幻想性的故事最受歡迎。大約在十七世紀，竹本義太夫（1651-1714）與近松門左衛門（1653-1725）在大阪合作偶戲劇場，竹本義太夫創作以琵琶或三味線伴奏的歌謠（即義太夫節），而近松氏乃日本史很重要的劇作家，所撰寫的偶戲劇本，提升了偶戲的藝術性。十八世紀是文樂的顛峰時期，偶的造型幾乎與真人大小不相上下，操作技巧十分複雜，並且採用三位偶師一組

[57] 〈印日兩國戲劇的發軔與衍變〉，見《新象藝訊》106 期第 30 頁。

的操偶方式（三人遣い，sanintsukai，見 5. 的說明）。然因文學性高，曲高和寡，逐漸失去大眾性。

2.「說唱＋三味線＋偶」的表演藝術

　　文樂是義太夫[58]（說唱）、三味線與人形（偶）三者合為一體的表演藝術，其表演者分別是：太夫[59]（說唱者）、三味線演奏者與人形遣い（偶師）。其中的靈魂人物是太夫，他的發聲方式很特別，用腹部發聲，不用麥克風。其訣竅為勒緊腹帶，腹部衣服中再裝入沙袋，以平衡重心。其說唱音色嘶啞，只見他撕聲力竭，汗如雨淋。他一人分別擔任各種角色及敘述者的說唱，從講到唱之間，各種不同程度的表現，必須隨者故事情節及角色的變換，運用各種發聲法，很清楚地講唱出來，不但表現出各種不同的語調，還加上配合情節與感情的抑揚頓挫，因此太夫的養成過程十分艱辛。伴奏太夫的說唱是最大型的三味線，通常為一把，最多有六把，彈奏者必須透過三味線的旋律性或節奏性的音樂，表現角色的情感，增強文樂的表現力。很特別的是，文樂的偶師操偶要配合說唱，而不是由說唱者來配合偶師。

　　劇本方面，文樂劇本的文學性很高，分為「時代物」（歷史劇）與「世話物」（現代愛情故事等現實故事）；另有「景事」，以舞蹈為主，操偶技巧要求很高。世話物也分序、破、急三段，如近松門左衛門的世話物劇本包括序、破、急三段，稱為上、中、下卷。

3. 特色

　　除了前述文樂的偶的操作要配合太夫的說唱，亦即配合音樂來操偶，而

[58] 義太夫：1. 義太夫節的省略；2. 淨琉璃的異名。
[59] 太夫：1. 藝能團體的長者或主要的人，如能太夫；2. 淨琉璃的說唱者。

不是音樂配合操偶的特色之外，太夫的說唱和三味線的伴奏常有故意不一致
（不齊）的情形，這不但是義太夫節的特色，也是日本音樂的特色，用以顯
示出變化。而且說唱的節奏大多是自由節奏。此外，有別於世界上許多偶戲
的觀眾群以孩童為主，情節較單純，文樂卻內容深奧、文學性很高，需要高
度的操偶技巧和一流的腳本，甚至需要有高度文學修養的觀眾才能欣賞。因
此文樂可說是給成人欣賞的，要求高度的藝術與文學修養，也不若一般偶戲
的詼諧。

4. 音樂

　　文樂的操偶師不說不唱，故事的說與唱由太夫擔當，以三味線伴奏。「義
太夫節」指文樂的音樂，三味線伴奏的說唱，屬於淨琉璃當中之一種，也用
於歌舞伎中。太夫說唱的曲節（調子）種類包括：[60]

(1) 詞（kotoba）：口白對話的部分，無伴奏。
(2) 色（iro）：是在口白對話之間，三味線的撥奏點點加入，以強調太
　　　夫口白的抑揚。
(3) 地（ji，地合 jiai）：三味線伴奏的成分較多，可聽出節奏，也可聽
　　　到太夫語調的音高，說的要素較強。
(4) フシ（Fushi）：具旋律性的歌曲，以三味線伴奏，歌唱的要素較強。
(5) 節（fushi）：字面上是旋律的意思，指借用自義太夫之外的淨琉璃和
　　　歌曲的旋律而加以變化的部分。

　　因受歌舞伎的影響，文樂也使用囃子（hayashi），如同歌舞伎的下座音

[60] 參見茂手木潔子（1988）《文楽：声と音と響き》（東京：音楽之友社）第166-167頁，及謝俊逢（1996）
《日本傳統音樂與藝能》（臺北：全音）第237-238頁。然而第 (4)、(5) 兩種有各種說法，有將之歸類
於第 (3) 類的地合者，或第 5 種歸於第 3 種，如此則義太夫節的旋律構成，基本上有詞、色、地和フシ
四種，參見茂手木潔子，同上，第 167 頁。

樂於黑御簾內演奏，文樂稱為「囃子部屋」，其規模較歌舞伎小。

5. 三人操偶（三人遣い）

　　早期的偶戲，偶較簡單，只需以單人操作。隨著偶的構造與表現愈來愈複雜，而且愈來愈大型，約一公尺高甚至更大，操作技巧複雜，而發展出由三人分工合作的操偶方式，分別操作頭與右手、左手及腳：

(1) 主偶師（主遣い）：負責頭與右手。

(2) 左偶師（左遣い）：負責左手。

(3) 足偶師（足遣い）：負責（1）腳部動作；（2）足拍子，踩地板發聲，負責節奏方面及強化劇情表現。

　　三人操偶的形式於十七世紀末（約 1684-87）於江戶出現，後來迅速流傳，於 1734 年已普及並且定型，用於主要角色的偶，這種操偶形式是文樂操偶技藝的極致，須要高度的合作無間。其他較簡單的偶（不一定是人類角色）只須一人或兩人操作。

　　文樂的偶師身穿黑衣，主偶師不戴頭套，可以露臉，左偶師及足偶師則戴黑色頭套。操偶師不說不唱，但須全神貫注，融入偶的肢體中，將所有的感情藉著偶傳達出來。成為一名主偶師要經過長期嚴格的訓練，從足偶師的 10 年、左偶師的 10 年、主偶師再加上 10 年三個階段，至少 30 年才算完整的養成訓練，此後還需繼續精進操偶技藝。

（三）歌舞伎

1. 起源與發展

　　相較於前兩種的能劇與文樂，歌舞伎以其華麗、寫實的風格，更受到大

眾的歡迎。歌舞伎起源於 16 世紀末、17 世紀初在京都的阿國的念佛舞（念佛踊り），並且興盛於 17 世紀。初為女扮男裝，因奇風異俗妨害風化被禁，逐漸發展成獨特的男扮女裝的華麗的舞台劇。Kabuki 語源為「傾く」，有傾斜不正、異於常態之意，後來才配上「歌舞伎」三個漢字。歌舞伎後來吸收了「能」與狂言等藝能，並與同時代的文樂互相較量，互相影響，因此有許多共通的元素，例如音樂與劇本方面。

1. 起源與發展

關於歌舞伎的起源與發展，經過了下列幾個階段，在每個過程中，吸收了同時代的其他藝能與舞蹈和後場音樂，使其形式與內容越趨豐富，逐漸具備了今日結合音樂、舞蹈與演劇三大要素的完備形式，和多樣化的表演內容。

(1) 阿國的念佛舞與遊女歌舞妓

阿國是出雲（地名）的巫女，[61] 念佛舞原表示宗教法悅，或超渡用，是祭神時由巫女扮演的歌舞。大約在日本的戰國時代（1467-1603）末期，神社的巫女要化緣修建神社，阿國為此而到京都，在當時流行念佛舞的四條河原表演。初為女扮男裝的表演，仿猿樂而有模擬人生百態的動作表情，奇異的表現掀起了一陣風潮。此念佛舞因奇風異俗，且具挑逗性，被稱為歌舞妓舞或女歌舞伎。當時伴奏的樂器沿用能樂的太鼓、大鼓、小鼓、能管等樂器。後來遊女 (古代賣春的女性) 也加入，模仿阿國的歌舞妓舞蹈，而有了「遊女歌舞妓」。此時加入了當時新的樂器三絃 (三味線) 的伴奏，由演員自彈自演，仍是女扮男裝，這種表演逐漸從京都流行到全國，終因敗壞風俗而於 1629 年被禁止。如此由女性演出的歌舞，書寫為歌舞妓。

[61] 從前只有貴族才有姓，平民則冠上地方名，因此稱為出雲阿國。巫女不是一般所說的女巫，是在日本神社服事的女性，她們的工作包括服事神明、協助神職人員、為人消災祈福，或從事神樂與舞蹈等工作。

(2) 若眾歌舞伎

女性表演的歌舞妓被禁之後，轉為由男性表演。「若眾」是指年輕男子（未受成年禮）的意思，即由未成年的美少年演出，男扮女裝，並且由女歌舞伎的群舞轉為個人的技藝表現，此時開始區分演員與伴奏者。後來又因衍生敗壞風俗的男色問題，於 1652 年被禁。

(3) 野郎歌舞伎

野郎是男性的意思，來自野郎頭（江戶時代成年男性的髮型，剃掉前髮）的簡稱。若眾歌舞伎被禁之後，在劇場力爭之下，改由野郎頭的成年男子組成劇團演出，終於獲得許可。此時開始出現各種伴奏的音樂和為歌舞伎而創作的樂曲，也有演員角色的分類，因為演員清一色是男性，而有專門男扮女裝的類別。

(4) 元祿歌舞伎

歌舞伎後來演變成劇的規模，各有專門角色，成為現在的歌舞伎的原形。第一齣兩幕的歌舞伎成立於 1664 年，此形式的重要劇作家為近松門左衛門，他後來轉為寫文樂劇本。元祿時期（1688-1704）歌舞伎逐漸發展，而有「元祿歌舞伎」之確立，是今之歌舞伎的原型。此後歌舞伎不論在劇場舞台、劇本、舞蹈種類和音樂（歌樂及後場伴奏），以及角色分類與演伎各方面，在吸收了能劇、狂言、文樂及其他藝能，以及各類的說唱音樂淨琉璃與歌曲，更在文學家的加入劇本創作行列之後，逐漸發展為形式完整、內容豐富而獨特的舞台表演藝術。

2. 社會背景

有別於「能」的帶有宗教性（佛教）的思想與意涵，文樂與歌舞伎，尤

以歌舞伎卻是世俗性的大眾娛樂。此與其起源和發展的時代背景相關，正是日本的戰國時代結束，迎接和平盛世，中產階級得以興起。江戶時代商業興盛，富有的都會紳商成為社會的中堅份子，是真正對社會有影響力的階層，因此歌舞伎可以說是在商人階層中孕育而生。由於他們對歌舞伎的喜好，使得歌舞伎得到充分的發展，成為庶民文化最重要的一支。雖然如此，元祿歌舞伎大致上可以分成上方及江戶兩種樣式；上方（京都、大阪）方面由於文人、商家、貴族集中，所以歌舞伎的發展偏重「和事」[62]（文戲），以商人和遊女的韻事趣談為主，傾城是指美人或遊女的意思。江戶以武家為中心，以「荒事」[63]（武戲）為主，多表現英雄豪傑，如〈勸進帳〉。

3.「歌＋舞＋伎」的表演藝術

　　歌舞伎字義為歌、舞、伎三者的合一，歌即歌唱，指三味線伴奏的歌樂，包括三味線、長唄等多種歌樂。舞：舞蹈，伎指演技。

　　歌舞伎注重樣式美，與寫實性的手法互相融合，是結合了樂、舞、演技和舞台美術的歌舞劇。其樣式美是以展現演員優美的姿態與聲音為主，表現美的極致，各種動作、表情均有一定的「型」以作為依循。可說是極盡聲色之娛，與傳統的禪宗內斂的思想大不相同。

　　相對於能的保守、間接、樸素、單純與內向，歌舞伎要求的是渲染的表情、誇張的姿勢，以及直接的表現。它有佈置豪華的舞台，包括快速換場的旋轉舞台，與華麗講究的服裝，是屬於平民的、外向的、複雜的、寫實的，極力追求視覺上的效果。

[62] 元祿時期，大阪的崗山右衛門與阪田藤十郎深化歌舞伎寫實性，創出以妓女及戀愛為主的「和事」，屬文戲。

[63] 元祿時期，江戶的市川團十郎將金平淨琉璃的演技與歌舞伎的風習合而為一，開創了「荒事」，屬武戲。

4. 角色與內容

角色分「立役」與「敵役」二種相對的角色。立役是男性的角色，敵役為壞人；另有「女形」，由男扮女裝。女形的產生是因歌舞伎發展期間，女性被禁止演出而發展出來的一大特色，成為歌舞伎的獨門藝術。男性演員以塗白掩飾其原性別，以特別的化妝、華麗的衣著和樣式化的身段，表現出所謂的比真實的女性還要女性化的女性，可說是一種男性思維下的女性。

表演內容方面，歌舞伎本質上大多為通俗劇。早期歌舞伎形式簡單，沒有劇本，如同歌子戲一般，全由演員自由發揮，後來才有劇本產生。其表演內容分為時代物（歷史劇）、世話物（現代劇，描寫現世生活）、所作事（舞蹈）。

5. 舞台（圖 8-3）

歌舞伎的舞台由能舞台演變而來，能舞台的「橋」演變成了歌舞伎舞台的「花道」。此因歌舞伎發展之初，沿用能舞台，後來到了 1680 年代，才發展出今之舞台原形。早期的花道據說是演員表演完，接受觀眾喝采、[64] 贈送禮物的地方，如今作為進退場、主角的亮相或精彩的下場段落表演場所，[65] 拉近演員與觀眾的距離，是舞台的延伸。

歌舞伎的佈景道具變化多，大量使用旋轉或升降舞台，以及各種機關裝置。舞台上另有一部分底下為中空，當演員以腳踩地時發出特大音響，以強化節奏，增加戲劇效果。

[64] 歌舞伎演員表演精彩時，觀眾會喝采，如同京戲一般，因早期尚未傳入拍掌的西式禮俗，因此用喝采的方式，延用至今。

[65] 歌舞伎有亮相，能劇沒有。

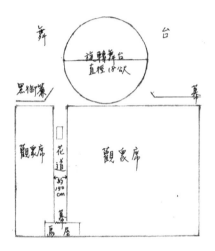

圖 8-3　歌舞伎舞台平面圖

6. 服裝與化妝

歌舞伎的服裝出奇華麗，其形式暗示演員的身份與性格。不同於能劇之使用面具，歌舞伎的化妝是一大特色，如同京戲的勾臉，歌舞伎稱為「隈取り」（kumadori）。其顏色也暗示著演員的身份與性格，如赤色系為英雄豪傑、藍、黑或茶色系為惡人等；女形則塗白。

7. 歌舞伎的音樂

歌舞伎的音樂依使用場合，分為所作音樂與下座音樂，以及兩件特殊的樂器：柝（拍子木，梆子）與ツケ（tsuke）。

(1) 所作音樂

演奏者坐在舞台上，觀眾看得到，用來伴奏演員的動作和舞蹈。例如長唄（三味線伴奏的長篇歌曲）在舞台的正後方、義太夫節在舞台右方突出處，

與文樂相同。所作音樂的種類包括義太夫節、長唄，和豐後系淨琉璃（常盤津節、富本節、清元節）等。

關於「節」（fushi），日本音樂中有數種「節」，例如「浪花節」、「豐後節」、「清元節」、「義太夫節」等，此「節」實際上是一種旋律名稱；每一種又包括若干旋律型──「節」，如「新內節」內包括有77個節。[66]「節」如同中國戲曲音樂中的腔調，有固定的旋律型，是基本的旋律素材，具一曲多用的性質，使用時於旋律、節奏、速度等可以有變化。

(2) 下座音樂

演奏場所位於舞台左上方的一間小屋中，用簾幕遮住，稱為「黑御簾」，觀眾看不到他們，但樂師可以看到舞台上表演的進行，又稱為「黑御簾音樂」。它用來作背景音樂、製造氣氛或暗示情節，有水之音、波浪之音、雨之音、雪之音、風之音等各種描寫情景的背景音樂；如大太鼓慢擊可以表示下雪、雨或波浪；快擊則暗示幽靈的出現；又如神社的祭典以囃子（祭りの囃子）來表示等；[67]本釣（ほんつり，鐘）的音樂暗示著舞台上不安的氣氛。

下座音樂所用的樂器有：鳴物[68]、大太鼓、能的四拍子、篠笛（竹笛）及其他打擊樂器等。

(3) 柝（拍子木）與ツケ（tsuke）

歌舞伎音樂除了上述的所作音樂與下座音樂之外，另有兩個特殊的樂器：柝與ツケ。柝似梆子，作為舞台進行之訊號用，例如開演前的通知訊號，以

[66] 孫玄齡著，田畑佐和子譯（1990）《中國の音樂世界》（東京：岩波書店），第90頁。
[67] 參見岸邊成雄著，《日本の音樂》，第49頁。
[68] 鳴物是歌舞伎中，三味線以外的鉦、太鼓、笛等樂器，及其演奏或擬音的總稱。

及拉幕時的節拍用，[69] 是歌舞伎的一個很有特色的樂器。

ツケ是以兩塊木塊拍擊一塊木板，聲音非常高亢響亮，依演出情節之需，於舞台前方拍擊，用於武打等激烈的動作或演員精彩的亮相。

日本三大藝能彼此有密切關係，如文樂與歌舞伎均吸收了「能」的成份，如歌舞伎舞台的花道、伴奏場面；而且劇本方面，尤其是歌舞伎與文樂有不少共同的劇本，彼此具密切的橫向關係，這種橫向的「交織性」，與日本社會縱向的人際關係大異其趣。[70]

七、民間音樂

日本民間音樂非常豐富，本節舉太鼓介紹之。

太鼓是中空，圓筒狀，兩面張皮的皮類樂器。有傳自中國者，也有日本固有的形制。例如桶狀太鼓多為祭典時的咒具，在民俗藝能中常見。

太鼓原用於祭儀，例如「田遊び」（一種模擬耕作、祈求豐收的儀式性民俗藝能）；當耕作開始時，先將耕作的過程用歌唱或肢體動作表演一番，以祈求今年的風調雨順，五穀豐收。此時擊太鼓，鼓聲隆隆，彷彿振醒土地之鼓靈，使之振奮、活躍，象徵使生產活動更興盛，以帶來豐收。又如祈雨時，一人或數人用力猛烈地擊鼓，另外有人胸前掛著締太鼓跳舞，形成舞蹈形式，他們均用力 do-ro，do-ro，do-ro 地擊出模仿雷鳴的鼓聲，另一方面藉以振醒雷神。

[69] 歌舞伎傳統上開演的拉幕是由一組人於布幕內側一齊拉幕，柝以散板，由慢到快連續敲擊，這一組人就配合著節拍，整齊地將幕拉開。

[70] 德丸吉彥教授 2002 年於北藝大的演講。關於日本的縱向社會關係，參見中根千枝的《タテ社会の人間關係》（中譯本《縱向社會的人際關係》）。

　　因此日本的太鼓最初並不是用來作為娛樂表演用，而是藉著轟轟烈烈的聲音，以喚起神靈或精靈的活動，另一方面驅邪祈福。近年來才發展有娛樂表演形式的太鼓，並且隨著國外展演交流，以及移民的足跡，成為國際上著名的日本鼓樂。

　　太鼓的種類也很多，形式也有很多種，有時加入笛，甚至箏等其他樂器一起演奏。各地的太鼓均各有特色。

　　在日本每逢過年，商家行號（例如百貨公司）會請太鼓演奏團體來演奏太鼓，即使在臺北的高島屋百貨公司也曾經在農曆新年時請日本的太鼓團演奏太鼓，這種情形就像漢族社會過年的舞龍舞獅一般。

表 8-3 日文漢字與拼音對照表

樂器	和琴 wagon　琵琶 biwa　尺八 shakuhachi　箏（琴）koto 三絃 sangen　三線 sanshin　三味線 shamisen　胡弓 koky 薩摩琵琶 satsuma biwa　盲僧琵琶 mōsō biwa
樂種	邦樂 hōgaku　神樂 kagura　聲明 shōmyō　雅樂 gagaku 能 noh　能樂 noh gaku　文樂 bunraku　歌舞伎 kabuki 御座樂 uzagaku　路次樂 rojigaku　明樂 mingaku　清樂 shingaku 平家琵琶 heike biwa 端唄 hauta　追分節 oiwake bushi
雅樂相關	雅樂 gagaku　管絃 kangen　舞樂 bugaku 序 jo　破 ha　急 kyu　音取 netori 催馬樂 saibara　朗詠 rouei 越天樂 etenraku　殘樂三返 nokorigaku sanben 釣太鼓 tsuri daiko 追吹 oibuki

能樂相關	能 noh　散樂 sangaku　猿樂 sarugaku　狂言 kyōgen 觀阿彌 Kanami　世阿彌 Zeami 足利義滿 Ashikaga Yoshimitsu　德川家康 Tokugawa Ieyasu 翁 okina　三番叟 sanbaso 仕手 shite　脇 waki　後見 kōken 橋掛リ hashigakari 謠 utai　地謠 jiutai　弱吟 yowagin　強吟 tsuyogin 大乘リ ōnori　中乘リ chūnori　平乘リ hiranori 囃子 hayashi　掛聲 kakegoe 太鼓 taiko　小鼓 kotsuzumi　大鼓 ōtsuzumi　能管 nohkan
文樂相關	文樂 bunraku　義太夫 giidayu　義太夫節 gidayu-bushi 淨琉璃 jōruri　人形 ningyō　人形淨琉璃 ningyō- jōruri 三人遣い sanintsukai　主遣い omotsukai 左遣い hidaritsukai　足遣い asitsukai 時代物 jidaimono　世話物 sewamono 詞 kotoba　地 zi　地合 ziai　色 iro
歌舞伎相關	歌舞伎 kabuki　淨琉璃 jōruri　長唄 nagauta 阿國 Okuni 囃子 hayashi　柝 ki　ツケ tsuke 花道 hanamichi 所作音樂 sosaongaku　下座音樂 gezaongaku　黑御簾 kuromizu 立役 tateyaku　敵役 tekiyaku　女形 onagada 隈取り kumadori
其他	禪 Zen　江戶時代 Edojidai　家元 iemoto　稽古 keiko

第二節 韓國 [71]

一、概述

　　東亞的朝鮮半島北隔鴨綠江與中國為鄰，東北隔圖們江與俄羅斯為鄰，東南隔著海峽與日本遙遙相望。地形為東高西低的走向，丘陵與平原則在西部和南部，人口較密集。氣候方面，南部為海洋性，北部為大陸性氣候，嚴寒。1950 年正式分裂為南韓與北韓兩個國家，南韓為大韓民國，以首爾（Seoul，舊名漢城）為都；北韓為朝鮮民主主義人民共和國，以平壤（Pyongyang）為都。基本上南韓與北韓的人口均以朝鮮族為主，通行朝鮮語，有共同的傳統文化。本節介紹的是大韓民國的音樂，以下簡稱韓國。

　　韓國於西元前第四世紀已發展成部落島國，中國西漢時期曾征服過古朝鮮，分為四郡。可能在此時期從漢代中國傳入古琴、笛與鼓。西元第四～七世紀，因部落島國相互併吞，形成高句麗（高麗）[72]、百濟與新羅三國鼎立的局面，其中統一的新羅時代，是從第七世紀後半～十世紀初。西元 918 年，王建建立了高麗國，936 年形成統一的國家，是為高麗王朝（936-1392），此時期三種宗教思想（佛、儒、巫）並存，以佛教為主流。後續為李朝的朝鮮時代（1392-1910），以儒家思想為主流和治國理念的基本，形成儒家社會，重視倫理關係：君臣、父子、夫婦、兄弟、朋友。社會分階級，貴族階級稱為兩班（yangban），可說是儒學者，四書五經是必讀的經典。這時期的音樂思想也受到儒家的影響，並且展現貴族的精神與趣味。1910-1945 被日本殖民期間是韓國傳統的衰微，現代化的開始。由於受到日本的歧視——認為日

[71] 本節的部分內容和觀念，受益於筆者於夏威夷大學就讀時選修的韓國音樂課程，感謝 Dr. Byong Won Lee 的指導，本文如有訛誤或不妥之處由筆者負全責。

[72] 讀為ㄍㄠ ㄍㄡ ㄌㄧ ˊ，簡稱句麗，後來稱高麗。

本高尚,韓國未開化,固有文化受到破壞。然而,歷史上長久以來韓國人自認為比日本人優越,因為他們比日本人更早接受中國文化和佛教,導致日本人更緊迫地消滅韓國文化,例如語言與姓氏。韓國人的民族性很強,其國家認同,因這一段被殖民與歧視的刺激而發奮圖強,力圖超越日本。二次戰後(1945 年)脫離日本而獨立,但根據雅爾達密約,以北緯 38 度為界,分南、北,由美國與蘇聯軍隊駐紮,形成南北對立的局面。1950 年韓戰爆發(至1953),南北韓正式分裂。

(一)音樂的發展

有關早期韓國的記載,在中國的《三國志》、《後漢書》等可見到一些記載,例如韓國音樂有年代可考者,可追溯至第三世紀的《魏書》〈東夷傳〉中,有關朝鮮半島南部馬韓人的記載。此外壁畫中對樂器的描繪,以及考古資料或後代的記述,有助於對於韓國早期音樂發展的了解。

關於韓國音樂的考古資料,有三國時代(七世紀以前)的古墳中所描繪的舞樂圖及奏樂圖,以及高句麗的古墳中描繪的朝鮮半島的玄琴[73]、傳自中國的阮咸,以及西域系的舞蹈圖,提供古代高句麗舞樂之樣貌,和中國與西域樂舞傳入的參考。第七世紀百濟人味摩之,到日本傳授伎樂,至於三國時代的新羅音樂則較不發達,但到了統一的新羅時代(七世紀後半～十世紀初),世局安定,以玄琴為中心的音樂舞蹈得以發展,此時的外來音樂(如中國)反而很少。另一方面,唐代的九部伎與十部伎中有高麗伎,即來自三國時代的高句麗,但已融入西域音樂成份。

高麗時代(十～十四世紀)中國宋代音樂大量傳入韓國,如睿宗 11 年

[73] 根據韓國《王國史記》的記載,玄琴可能是高麗人王山岳仿中國古琴而創。

（1116）傳入大晟雅樂，因此有了「鄉樂」（固有音樂）、「唐樂」（傳自中國的音樂）與「雅樂」（同樣傳自中國）三大系統之分。[74] 這種分類法被後來的朝鮮王朝繼承，當然其中的音樂實際形態逐漸有改變。然而就觀念上而言，已成為一股潮流，影響到現代。從新羅時代到高麗時代的音樂以宮廷音樂為中心，其中大部分是傳自中國的宮廷音樂。

　　接著的朝鮮王朝（李朝）時代，分為前期（約十五世紀）、中期（約十六～十八世紀）、後期（十八世紀末～二十世紀初）三段。前期的音樂重大成就為世宗（在位 1418-1450）整理雅樂，與成宗時代（1469-1494）成倪（1439-1504）編纂的《樂學軌範》。世宗是一位在學術、藝術方面造詣很深的著名的君王，韓國文字創制於他在位時。他大力支持雅樂，大量製造雅樂的大型樂器，同時提倡韓國固有的鄉樂。而《樂學軌範》編纂於成宗 24 年（1492），全九卷（三冊），是當時音樂的集大成，詳述韓國的雅樂、唐樂與鄉樂，即使在今天，也是韓國音樂的音樂理論、樂譜與樂器等各方面的重要參考文獻。

　　朝鮮王朝時代中期的特徵是鄉樂的顯著發展，鄉樂中各樂種的形成及民族固有的音樂表現法都很有發展，其樂器演奏法也有很大的變化；相對地，中國系統的雅樂及唐樂反而衰退，尤其是唐樂，大多被鄉樂吸收，唐樂曲不再被演奏，即使有也變成鄉樂的樣式，唐樂的樂器也完全地鄉樂化了。

　　朝鮮王朝的後期則將傳統音樂的各樂種再整理，並將其形式大致上固定下來。中國系統的音樂方面只剩下儀式音樂中的文廟祭禮樂，其他主要的樂種有絃風流（絃樂器為主的管絃合奏）、竹風流（管樂器為中心的合奏）、

[74] 宋徽宗贈予韓國大批中國的雅樂器，此為中國音樂的正式傳入，被採用於各種儀式場合，然並不十分適用於韓國民族。（張師勛著，金忠鉉譯，《韓国の伝統音楽》第 15 頁。）

軍樂的大吹打與細樂、歌樂（歌曲、歌辭、時調），以及民俗音樂的 p'ansori（單人唱劇）、sinawi（巫樂）、散調、雜歌、民謠、風物（農樂）等。這些樂種均經過整理，並且流傳至今。

　　李朝在 1910 年日本占據韓國時結束，此後一直到 1945 年，朝鮮半島成為日本的殖民地，於社會、文化、藝術與宗教各方面，受到日本的壓迫，民族固有的音樂呈現衰退甚至消亡的狀態。1945 年因終戰脫離日本而獨立，不久設立傳統音樂的教育機關──國立國樂院（1948），以及研究團體──韓國國樂學會。然而終戰後的南北對立、分裂，1950 年爆發的南北韓戰爭，使得文化、學術、藝術、音樂等的全面復原工作，延遲了好幾年。

　　韓國稱其傳統音樂為「國樂」，1960 年代以後因急速的經濟發展，包括音樂在內的文化與藝術顯著地發展，但其主流卻指向西歐化、近代化，導致固有傳統文化受到輕視。不過在 1970、80 年代的國際化浪潮，對於民族的傳統再評價，對傳統音樂的保存與傳承，韓國不論政府與民間均投入相當大的努力。

（二）音樂概述與特色

　　韓國的音樂文化與日本同樣地在古代中國的影響下發展開來，中、日、韓的文化形成東亞文化區的主要部分，自然地具有許多共同點，但也因為民族性及歷史脈絡發展的不同而有相異之處，特別是同樣受到中國影響下的日本與韓國，其相異之處引人注目。

　　基於東亞以禮樂治國的共同思維，端正禮樂才能建立端正的國家，因此歷代賢明的君王必致力於闡明樂理、訂定樂制，一般人也藉音樂修養身心。因而在音樂性的表達方面，特別是雅樂，要求雅正端莊，所用的節拍以緩慢

悠然居多，少有急促或輕快者；放縱的或輕浮的節拍絕對被禁止，演奏者也須端正姿勢，舉止端莊。

　　韓國音樂以五聲音階為主，包括平調、界面調和羽調，其中界面調相當於中國的羽調，但已韓國化，形成很有特色的音階表現，關於韓國的音階，請見第二章第一節之二「韓國的五聲音階」的介紹。

　　節拍方面以使用三分法、具有躍動節奏感的節奏型──「長短」為一大特色。就其節奏構成來看，此節奏感是將節奏的基本單位一拍，三分為長音與短音的組合，即2（長音）對1（短音）的分割，也有1對2（先短後長），構成「長短」的節奏型，因不同的組合而有許多種的長短，代表著其速度與節奏型。關於長短，請見第一章第二節韓國的「長短」的說明。

　　此外，記譜法方面有多種，除了從中國傳入的「律呂譜」[75]與「工尺譜」之外，最重要的是李朝世宗時開始使用的「井間譜」，[76]至今仍使用。

　　樂器方面多用音響大的樂器，例如鑼等音量大的金屬樂器使用很多，傳統上有許多戶外演出的樂種。而傳統的樂器分類法沿用中國的八音分類法，依製作材料分為金、石、絲、竹、匏、土、革、木等八類。這些樂器的音色或演奏法，以及表現力也和西洋音樂有許多不同之處，例如「弄絃法」（左手壓或拉絃以改變音高）便是其中一個相異點。這些不同點必定是以音樂性為前提，而弄絃法也依旋律形態之不同，而有各式各樣的使用方法。

　　很重要的一點是，韓國音樂於音色方面的喜好與審美，表現在沙啞[77]的

[75] 低八度加「亻」，但「仲」可不加；高八度加「氵」。

[76] 是一種方格譜。在中國有元代余載的方格譜，宋代朱熹《儀禮經傳通解》的風雅詩譜也用方格記譜，時間上均早於井間譜。

[77] 在韓國音樂介紹中所用的沙啞、嘶啞、粗糙等形容詞是指其特殊的音色，沒有負面意思。

音色與音高的搖動技法（搖聲或弄絃）兩方面。嘶啞的唱法在日本及亞洲其他地區也有，但是韓國的樂器與發聲法顯得特別明顯。不只在歌樂的發聲法，在樂器上也喜愛如嘶嘶嗡嗡的顫動音，例如大笒的笛膜產生的特殊音色。旋律方面，音高的搖動技法是一大特徵，於管樂器與歌樂稱為搖聲，絃樂器稱為弄絃。在雅樂（正樂）、歌樂、民俗樂及宗教音樂均有用到。這種技法在日本及亞洲其他地區也有不同程度上的使用，但以韓國最為明顯。因為喜愛搖聲，因此可以改變音高（產生搖聲）的樂器及人聲受到重用。上述粗啞的音色與搖聲的音高搖動，是韓國音樂最特別的美感呈現。

　　而在音樂實踐方面，重視即興，容許有個人詮釋的表演空間，因此即使是傳自中國與日本的音樂，往往加以韓國的詮釋、改變而韓國化。

　　民俗音樂也有許多獨特的音樂特徵，特別在使用「長短」節奏型方面，例如非常緩慢的真揚調、非常快速的揮末利，還有薩滿巫師作法時拍打的節拍等，這些節拍都代表其音樂的速度與節奏型，欣賞時，必須先了解其節拍的特徵。此外，民俗音樂在不同的地區有不同的音樂特徵——即所謂的「土理」。例如全羅道的「六字（baegi）調」[78]、平安道的「愁心歌調」、慶尚道的「農歌調」（指農人在水田裡工作時唱的農歌）等，稱為該地方的民間音樂的土理。不同的土理，其旋律形式略微不同，風格也不同。

二、韓國音樂分類

　　韓國的傳統音樂形式大致上在李朝時代已完備，並且傳承下來。本節介紹韓國的雅樂、歌樂與民俗樂三方面。雅樂有雅正之樂及正大的音樂（正樂）之意。廣義的雅樂（正樂）包括宮廷音樂（祭禮樂、宴禮樂與大吹打）；

[78] 主要流行於韓國南部的一種雜歌，其節奏有許多曲折，相當活潑。Baegi 是六拍子的意思。

狹義的雅樂指祭禮樂，包括文廟樂與宗廟樂，甚至專指文廟樂。歌樂包括歌曲、歌辭、時調三種，其中的「歌曲」，其名稱令人想起南管的歌樂「曲」，而其實踐方式與樂曲構成，值得與南管音樂比較。[79] 至於民俗樂，本節舉 p'ansori、sinawi 與散調、民謠與雜歌、風物（農樂）與四物為例，簡要介紹。

下面分別介紹雅樂、歌樂與民俗樂。關於各種樂種的欣賞曲例，分別列於樂種說明之後，影片欣賞 / 樂器演奏範例資料，建議參考韓國國立國樂院出版的 *The Survey of Korean Music (Video Program Set)*。樂種與樂器的圖片，於網路上可搜尋得到，因此文中省略圖片。至於專有名詞的韓語漢字或意譯原文的拼音對照，列表於本節最後（表8-4）。

三、雅樂（Aak）

歷史上，雅樂主要傳習與使用於宮廷。韓國宮廷音樂的特色，包括以線性旋律和支聲複音為主，以及合奏時因速度很慢，演奏者以彼此的氣息，加上動作暗示，杖鼓的手勢，或大笒於兩樂句間的裝飾奏等來彼此相互配合。這些特性亦見於中國與日本的雅樂。

歷代在宮廷中演奏並保存下來的，所謂正大的曲調——雅樂，是在國家的祭典、宮中的朝會、宴饗時，於宮廷中演奏之正樂。雅樂又依使用場合，分為祭禮樂、宴禮樂與大吹打三種：

（一）祭禮樂

國家舉行祭祀時所用的音樂。流傳至今的祭禮樂有兩種：文廟祭禮樂與宗廟祭禮樂。

[79] 例如張師勛將古典歌樂（包括歌曲、時調、歌辭三類）歸於廣義的雅樂（正樂）範疇中，參見《韓国の伝統音楽》第103頁。

1. 文廟祭禮樂（以下簡稱文廟樂）在文廟演奏，即祭孔樂，是於高麗時代（918-1392）睿宗在位時（1105-1122），從中國（宋代）傳入。事實上高麗時代大量傳入的中國音樂中，僅保存於儀禮音樂的祭禮樂中。目前在首爾市的宗廟與文廟每年於祭典中演奏祭禮樂，其中的文廟樂，首先映入眼簾的是八類樂器的「八音」，包括編鐘、編磬等大型樂器的樂隊，配合著儀式的進行而演奏。其樂隊，即「樂懸」，分為登歌樂和軒架樂兩組，登歌相當於坐部伎，軒架相當於立部伎，兩組依次演奏。二者之區別在於前者使用琴、瑟，但每音只撥一聲，不同於中國雅樂的反覆撥奏。文廟祭禮樂同時還有舞蹈，使用八佾舞或六佾舞，分文舞與武舞，在廟庭上合樂而舞。

　　然而文廟祭禮樂在韓國的傳承中，已經歷了韓國化的改變，舉例來說，雖然如前述樂器分類仍沿用中國的八音、速度緩慢、四拍子的拍法，但已不用匏類（笙），另加上拍板（pak），[80] 於每句句尾拍擊，作為領奏和樂曲起始、結束與段落轉換的信號。此外很特別的是演奏時句尾音音高上揚，以強調樂句句尾，具有韓國獨特的風格。

　　2. 宗廟祭禮樂用於皇家宗廟的祭祀，朝鮮時代（1392-1897）的世宗（1418-1450 在位）命樂官根據文廟樂而製作，因此受到文廟樂的影響。有此一說，世宗認為他的祖先生前聽的都是韓國音樂，為何過世後被祭祀時要聽那些不熟悉的聲音（指傳自中國的儀式音樂），因此命樂官以韓國音樂為素材，參考文廟樂的編制而作。曲目有《保太平》與《定大業》兩組，每組各有 11 首。也因為宗廟樂是來自韓國固有音樂的儀式音樂，而被指定為重要無形文化財第一號。宗廟樂的樂隊也包括登歌與軒架，使用的樂器包括雅樂樂器（例如編鐘、編磬）、鄉樂樂器（例如大笒、奚琴）和唐樂樂器（例如

[80] 拍板原為唐樂樂器，後來也用於文廟祭禮樂。

方響）等三類。舞蹈包括文舞與武舞。

（二）宴禮樂

宴禮樂是宮中的儀式與宴饗所用的音樂，相較於莊嚴隆重的祭禮樂，宴禮樂於典雅中流露出自由之風，更提昇了它的可欣賞性。宴禮樂分為唐樂與鄉樂兩個系統。

1. 唐樂傳自中國，今只留下高麗時代傳自中國宋代的詞樂〈洛陽春〉與〈步虛子〉兩首，是以唐笛為中心的管樂合奏，雖是由原傳自中國的唐樂組成，但在李朝時代已鄉樂化了。

〈步虛子〉今存有兩種版本，一為管樂，稱為 pŏhoja；另一為絃樂，稱為 pŏhosa。絃樂的版本保留原來的形式，7 音節 82 句；管樂的版本則大幅刪減成 3 音節 29 句，然而它的音樂表現相當莊嚴而壯麗，使用的樂器有唐篳篥、大笒、唐笛、奚琴、杖鼓、大鼓（puk）、牙（軋）箏，同時加上編鐘、編磬，增加演奏的輝煌與莊嚴。

2. 鄉樂是韓國固有的宮廷宴饗音樂，來自韓國固有音樂。第七世紀傳到日本的高麗樂即屬於鄉樂。鄉樂包括竹風流 / 三絃六角與絃風流：

竹風流（Taep'ungnyu，tae：竹，p'ungnyu：合奏）是管樂合奏，音響較大聲。「竹」指管樂器，是以鄉笛為中心的合奏，使用樂器包括：鄉笛 2、大笒 1、奚琴 1、杖鼓 1、大鼓 1。曲目以〈壽齊天〉最為著名。竹風流又名三絃六角，但三絃六角與舞蹈音樂有關。

絃風流（Chulp'ungnyu，chul：絃）是以玄琴為中心的管絃合奏，音量較柔和。所用樂器及其功能包括：大笒與細觱篥等管樂器演奏旋律，奚琴支持之，屬於線性旋律；玄琴彈奏骨譜，伽倻琴強化玄琴的旋律。合奏時使用

氣息的節奏控制（breath rhythm），此為絃風流演奏的重要技巧，此外，演奏者也要注意杖鼓演奏者的手勢。

〈壽齊天〉是宮廷音樂中最著名的一首，原名〈井邑〉，用於宮廷儀仗或宴禮樂，以及伴奏舞蹈，如〈處容舞〉（ch'oyongmu，假面舞），充滿著華麗雅緻的宮廷音樂氣氛。其歷史可以追溯自第七世紀，具有古老的傳統，主旋律可能來自百濟的古謠，加上新羅時代流傳下來的「井邑詞」為歌詞，最後演變成純器樂曲的管樂合奏，是鄉樂的代表性曲目。使用樂器有細觱篥2、大笒 1、小笒 1、奚琴 1、軋箏 1、杖鼓 1、大鼓 1 等，是典型的竹風流。[81]觱篥吹奏主旋律，擦絃樂器奚琴則用來強調管樂器的主旋律，作為補助性的旋律樂器。[82] 近年來因舞台化，編制方面變化多端。

此曲就整體速度來說，為了表現出和緩舒暢的感覺，速度的處理難度很高，是韓國雅樂中典型的自由節奏樂曲。

絃風流主要作為貴族 / 上層社會的娛樂和伴奏歌曲等。例如在一些貴族家庭的宴會場合，主人與客人合奏同樂；但如果伴奏歌曲時，往往由專業樂師擔任。曲目以《靈山會相》著名。

《靈山會相》有三首：（1）以玄琴為中心的《靈山會相》，屬絃風流；（2）以鄉笛為中心的管絃合奏的《平調會相》（柳初新之曲）；（3）以鄉笛為中心的管樂為主的《三絃靈山會相》（又稱管樂靈山會相、三絃六角），屬竹風流。其中玄琴為中心的《靈山會相》是其原曲，包括有九曲，連續演奏。第一曲〈上靈山〉是其原型，本是佛教音樂〈靈山會相佛菩薩〉的七字歌之

[81] 根據張師勛，以鄉笛為中心的竹風流的基本編制為鄉笛 2、大笒 1、奚琴 1、杖鼓 1、大鼓 1。參見《韓国の伝統音楽》（1984）第 111-114 頁。
[82] 這是韓國擦奏式樂器的一大特色。

一，後來歌詞不用。再從〈上靈山〉衍生出各式各樣的變奏，再加上念佛、打令、軍樂等段，成為現在的規模。此曲原為五聲音階界面調，純祖（1800-1834 在位）時代變更為 3 音或 4 音的界面調，直到現在。全曲連續演奏，全長約 1 小時，其速度從很慢至快。

（三）大吹打

　　大吹打是皇家儀仗性鼓吹樂隊與樂曲。韓國宮廷或地方政府各有其不同形式的行進用吹打樂，作為國王或地方官出巡的前導樂隊，類似土耳其的禁衛軍樂隊。太平簫是主要的旋律樂器，此外有各種的鑼、鈸（jabara）、杖鼓（或大鼓），或加上長喇叭（nabal）、法螺（nagak）等。太平簫是一個被美化的名詞，於民間稱為 saenap，即嗩吶，以一段旋律反覆循環吹奏。

　　大吹打音樂與日本有一段關係。江戶時代德川幕府邀請「朝鮮通行使」（相當於文化使節團）來日，當時就演奏大吹打。自 1607-1811 約 200 年間，大約有 12 次約 300 至 500 名組成的行列，從對馬至江戶，來往大約要 6-8 個月的時間，行進之際，演奏類似大吹打的鼓吹樂。

　　大吹打的曲目僅存〈武寧之曲〉，開始時由執事拿著綴有裝飾的一種類似指揮棒，大聲地「鳴金一下　大吹打」發號司令後，敲鉦與龍鼓者啟奏，太平簫吹奏旋律，是一種很有規則且大聲演奏的戶外行進音樂。最後在「1、2」的號令下，宣告「禁止喧嘩」，周遭一片肅靜。現在的大吹打所用的樂器有 jing（鉦，即大鑼）、鈸、龍鼓、太平簫、長喇叭、海螺等六種，以立姿演奏，服裝與雅樂服裝完全不同，以黃衣紫帶，頭戴綴有羽毛的草笠。

（四）關於韓國雅樂與中國、日本的雅樂

1. 韓國雅樂與中國雅樂

　　韓國自古與中國已有音樂文化的交流，從中國來看，隋代的七部伎、九部伎和後來唐代的九部伎、十部伎中的高麗伎，即傳自高麗的音樂；但從新羅與百濟傳入中國的音樂則屬於伎樂，未被編入十部伎中，而百濟的樂舞傳到日本也是屬於伎樂。顯然被編入十部伎的音樂比伎樂的地位更高。然而十部伎中的高麗伎音樂是什麼樣的音樂仍未定論，文獻中僅見樂隊編制，其內容卻雷同於傳自西域（中亞）的樂隊西涼伎，除了桃皮篳篥與義嘴笛之外，其他樂器都與西涼伎相同。或許有部分樂器於文獻中被省略名稱，例如稱為「笛」者到底是大笒，還是笛子，無法下定論。

　　從韓國來看，韓國雅樂是宮廷的儀式與宴饗音樂，始於十二世紀高麗朝的禮宗 11 年（1116）傳入的宋代大晟雅樂，後來朝鮮時代的世宗在位時期（1418-1450）的祭禮音樂係以朴堧（Pak Yon, 1130-1200）為中心，根據林宇的《釈奠楽譜》而制定的樂曲；朝會樂則以宋代朱熹的《儀禮經傳通解》中的詩樂為基礎而制定。朝鮮時代中期以後，前述以朴堧為中心制定的中國系統的雅樂逐漸衰退，只剩下現在韓國的孔廟祭祀所用的文廟祭禮樂。[83]

　　上述的雅樂是傳自中國的宮廷儀式音樂，而唐樂則是宮廷宴饗樂舞，也是傳自中國。因為唐樂為宴饗用的娛樂性音樂，地位不如儀式音樂，因此在朝鮮時代晚期逐漸失去流行，只剩下宋代傳入的〈洛陽春〉和〈步虛子〉兩首，而且已被韓國化，包括使用的音階、加入顫音、力度改變，以及音樂風格等方面。因此相較之下，儀式用的雅樂在朝鮮時代更為興盛。此因朝鮮王朝是一個建立在儒家思想的王朝，基於雅樂的正樂意義，韓國或中國的雅樂的建立與功能都建立在儒家思想上，因而雅樂較唐樂於韓國保存得更完整，即使在今天的韓國，儀式音樂中的文廟樂每年於孔廟演奏兩次。它可能比現

[83] 參見張師勛著，金宗鉉譯，1984，《韓国の伝統音楽》（東京：成甲書房），第 96 頁。

存中國的雅樂更具古風，然而歷經數百年的傳承，已逐漸改變成韓國的音調，有一些韓國化了（參見前述（一）祭禮樂之 1. 文廟祭禮樂的說明）。

除了上述宋代與韓國的音樂交流之外，附帶一提的是，明清時期中國與朝鮮往來密切，明代宮廷中有樂工表演「高麗舞」，而清代宮廷中也設有「朝鮮樂」。

2. 韓國音樂與日本音樂

歷史上日本與韓國因地利之便關係密切，例如百濟於第七世紀將伎樂傳入日本，日本雅樂中也有高麗樂（Komagaku）。然而除了高麗樂之外，新羅與百濟的音樂也曾傳入日本（合稱三韓樂），收編於雅樂寮中，新羅樂（Shillagigaku）與百濟樂（Kudaragaku）逐漸失去勢力。那麼，為何這三國的音樂會傳入日本？雖然未有定論，但有此一說，是因歷史上許多日本的皇族來自韓國，因此希望在慶典與祭祀時有家鄉的音樂。[84]

四、歌樂

韓國的歌樂方面有歌曲、歌辭與時調三種，屬於都會地區知識階層、具藝術性的歌曲，但各有其特有的形式。

（一）歌曲（kagok）

具有高度藝術性，屬文人音樂，是韓國自古以來固有音樂的一種。歌曲的曲調是固定的，配上不同的辭，常以多曲聯唱的方式，速度由慢而快，中

[84] 關於百濟樂於日本，有一段故事：在當時韓國樂師被遣送到日本宮廷一段時間後會回本國，另派一批樂師來日本接替他們的職務。根據第八世紀的文獻記載，某日需舉行百濟的儀式，但百濟樂師已被送回，接替的樂師們未到，儀式不能沒有樂舞，於是負責的官員問道何不用高句麗或新羅樂師穿上百濟服裝來模仿百濟樂師演出呢？然而百濟樂十分特殊，是其他地區的韓國樂師無法模仿的。

間有調式的轉換，以絃風流的樂隊伴奏，包括玄琴、大笒、短簫、觱篥和杖鼓等。其曲目分男唱與女唱，今所傳男唱曲目有 26 首，女唱曲目有 15 首，而〈太平歌〉是唯一的一首男聲與女聲的二重唱。演唱時男唱與女唱曲目交替演唱，而太平歌二重唱是界面調，用於界面調曲目的最後一首。演唱時以表現音樂形式美為重點，不以歌詞中的感情為表現目的，與南管的曲有共通之處。

（二）時調（sijo）

　　時調一詞用於指（1）詩詞形式、（2）音樂形式。前者為三行四字、每字 3-4 音節的格律。傳統上用於宴會時主人與客人，或與妓生（kisaeng）[85]的一問一答，吟詩作對。時調有三種：平時調（p'yŏng sijo，最早的時調形式，三行四字）和後來發展出來的지름時調（chirŭm sijo，第一行音域提高）、辭說時調（sasŏl sijo，長篇的敘事性歌曲）等。

（三）歌辭（kasa）

　　屬於敘事性的歌曲，具民間抒情歌謠的風格，多半一曲一詞，歌詞多散文，節奏較活潑，旋律富變化與裝飾。伴奏以杖鼓和大笒為主，另有奚琴、觱篥。

五、民俗音樂

　　與雅樂、正樂相對的是民俗音樂，是指在民間自然地發生、流傳下來所有常民性與通俗性的音樂，與常民百姓的生活與感情緊密結合在一起，包括有 p'ansori、sinawi（巫樂）、散調、雜歌、民謠、風物（農樂）等，其中絕

[85] 類似藝妓，有一定的音樂與詩詞才華。

大部分是歌樂。

比起雅樂，民俗音樂的特色是歌樂比器樂更突出，亦即宮廷的雅樂以器樂為主，民俗樂則在歌樂方面更為傑出，彼此形成一個很好的對照。雅樂優雅而正大和平，隱隱約約地流露出宮中的音樂性；民俗樂則趣味盎然，率直地表達出它的音樂性。

（一）P'ansori

韓國的民俗音樂中，將音樂性表現得最具變化的是 p'ansori （唱樂，板索里）。P'ansori 是一種說唱性質的單人唱劇，是非常有代表性的韓國傳統音樂，至今仍盛行，與屬於正歌的「歌曲」（指藝術歌曲）、佛教的「梵唄」等三種被稱為韓國的「三大聲歌」。P'an 是指場所，sori 是指聲音，也就是說 p'ansori 是指在廣場等人群聚集處，以音樂展演故事的意思。這種表演混合了像《春香歌》、《沈清歌》等具戲劇性的長篇故事，以說和唱，加上身段與表情來傳達故事，充滿戲劇性，舞台上卻沒有配合劇情而用的佈景或道具。其表演者手拿扇子或說或唱，以非常特殊的發聲法，充滿張力和高度淒厲感的聲音，一人扮演著不同的角色。另外一位鼓手以太鼓（puk）伴奏，並適時出聲應和說唱者，觀眾也會因精彩的表現而大聲叫好，這些都是整體的演出情境，是完整的演出所不可缺的。

P'ansori 於十七世紀已在全羅道一帶廣泛流行，當時有很多藝人以此為業，一些大戶人家有時會招請藝人到家裡來表演。宋晚載（1769-1847）的《觀優戲》一書中雖記有 12 篇故事，現在常被演唱的只有《春香歌》、《沈清歌》、《興甫歌》、《水宮歌》、《赤壁歌》等 5 齣，其本事內容所傳達的，正好包括了儒家的五種倫理：父子（《沈清歌》）、夫婦（《春香歌》）、君臣（《水宮歌》）、兄弟（《興甫歌》）、朋友（《赤壁歌》）。每一齣 p'ansori

的長度在 3~5 小時，是長篇說唱，近來多摘段演出。

P'ansori 的唱段使用「長短」（請見第一章第二節的說明），常使用的長短有：

1. Jinyangjo（真揚調）：以 24 拍為一個長短單位，速度十分緩慢。
2. Jungmori（中末利）：12/4；以 12 拍為一個長短單位，普通速度。
3. Jungjungmori（中中末利）：12/8；速度比中末利稍快，屬於快節奏而有興奮感的長短。
4. Utjungmori（歐中末利）：10/8；為 5+5 的 10 拍子一個單位的長短，通常用在道士，僧人，老虎等的人物或角色登場時，為特殊的長短。
5. Jajinmori 與 whimori（加進末利與揮末利）：4/4；4 拍系統的快速長短，在劇情急迫或非常興奮時用。

唱段旋律使用五聲音階（請見第二章第一節之二「韓國的五聲音階」），以平調（p'yŏngjo）與界面調（kyemyonjo）為主，另有羽調（ujo）。平調相當於中國五聲音階的徵調，多用於祥和安寧的情況；界面調多用在離別或悲哀的場面，其音階相當於中國五聲音階羽調，但實際上已韓化，往往只用到三個音；羽調音階結構同平調，但音域較高，多用在情況十分嚴肅或有危險發生的場面。

P'ansori 的發聲方法極為特殊，歌唱者略為壓低嗓音，強烈地振動聲帶。因為長時間鍛鍊聲帶發聲的緣故，音色有點粗嘎，但不管演唱時間多長，都不會輕易變得沙啞。這種發聲法與西洋的發聲法不同，很少使用頭腔或鼻腔共鳴。因此 p'ansori 的訓練以鍛鍊喉部的發聲訓練為主，而不採取共鳴的方式；也就是說比起共鳴訓練，更重視聲帶的訓練，而且強而有力的聲音，比美麗的聲音更重要。因此昔日演唱 p'ansori 的歌唱者喜在瀑布區（或山中，大雨中）

練習，與自然界的聲音競賽，往往特別到深山或瀑布邊練習發聲，政府也十分支持，例如釜山（Posong）縣政府在山區建亭，鼓勵 p'ansori 歌者利用練習，有些財力較好的 p'ansori 歌唱者也在山區擁有自己的練習房子。令人佩服的是其鍛鍊嗓子的過程，甚至流血，其訓練過程十分艱辛，需要無窮盡的耐力與毅力。

　　這種特殊的發聲法與韓國樂器的構造有密切的關係。韓國樂器的構造並不強調共鳴，以竹製管樂器為例，並不具有共鳴的特別裝置，僅經由竹子的中空部分，大笒的音色便自成一格。伽倻琴或玄琴一類的絃樂器也是如此，以梧桐木的共鳴箱上繫上數條絲絃，撥絃發聲，而共鳴箱僅在最低限度的共鳴，而不求最大的共鳴效果。這些樂器因而成為韓國的重要樂器。

　　P'ansori 在二十世紀初受到中國與西洋戲劇的影響，發展出唱劇（changguk）的形式，音樂相同，但多了戲劇元素與角色之分。1950 年代逐漸衰微，1970 年代再度發展，並且有了由國家級劇院組成的唱劇劇團，如今是韓國非常具代表性的表演藝術。

（二）Sinawi 與散調

　　Sinawi 與散調原是從全羅道地方的巫樂發展開來。這種伴奏巫堂（女巫師）的舞蹈的音樂，是以管樂和擊樂為主，是巫俗（薩滿）儀式重要的音樂。

　　朝鮮半島的薩滿教已有很久的歷史，是在佛教、儒教尚未傳入之前的民間宗教，以農村婦女為中心，至今仍有很大的支持。薩滿儀式種類雖多，必有邊唱邊舞的場面，其伴奏樂器必不可缺鼓（杖鼓或太鼓）與鑼。全羅道地區，除了鼓與鑼之外，還用笛或絃樂器，伴奏的音樂風格也因地而異。巫樂對於朝鮮半島的固有藝能，如風物、面具舞或民謠等有很大的影響，可說是

韓國基層文化的音樂。

　　Sinawi 有譯為「巫樂」者，然而如前述，是發展自薩滿儀式後場音樂的一種即興的器樂合奏，現在一般用伽倻琴、牙箏、奚琴、大笒等加上杖鼓等打擊樂器的合奏曲，由此衍生出玄琴或伽倻琴散調。

　　散調是一種即興的器樂獨奏形式，以杖鼓伴奏。「散」是分散的意思，使用數個特定的節奏型，杖鼓支持其節奏。杖鼓是一種細腰形鼓，是韓國非常重要的鼓，幾乎伴奏所有的韓國音樂（除了 p'ansori 用太鼓以外），練習時以鼓經練習。

　　散調始於巫樂的藝人們將他們原來較短的旋律加以擴大發展成長大的樂曲，並且獨立成獨奏的器樂曲，在十九世紀晚期已出現。一般認為金昌祖（1856-1919）是散調的創始者，他擅長演奏數種樂器，並且與巫教的關係密切。散調包括數個樂章，使用數種長短的節奏型，速度的變化由慢逐漸加快速度到極快。

　　最初的散調是伽倻琴散調，曲調來源除了前述巫樂之外，尚有 p'ansori、民歌，特別是西南的民歌，以界面調為特色。伽倻琴是散調最主要的樂器，也有其他樂器的散調。散調屬於民間音樂，流傳於各種社會階層，以富裕家庭為多，並且在家庭中傳承，從父母或其他樂師學習，以口傳背誦的方式學習，也常於貴族或上層社會演奏。其傳承方式因社會階層有別，上層社會以寫傳與口傳，因為知識階層擁有記寫樂譜能力；常民百姓則以口傳為主。由於即興的性質，在代代相傳的過程中，會產生一些改變，例如改變速度、節奏、裝飾法、加音或減音，以及加入新的樂段等，但仍維持原來所傳的基本

風格。[86]

（三）雜歌與民謠

雜歌與民謠並沒有嚴格的區別，除了正樂的歌樂「歌曲」、「歌辭」等之外的，一般民眾所唱的歌，就稱為雜歌或民謠。雜歌是長篇連貫的歌詞，多半由職業歌手演唱。不論雜歌或民謠，均因地區的不同而各具獨特的風格。

（四）風物（pungmul）與四物（samulnori）

風物又稱農樂（nongaku），原來是祈求豐收的農村儀禮、農作業、收穫祭以及農閒時期的娛樂等，於農村的各種場合演出，含有巫樂、舞蹈、假面劇，以及民俗宗教、民俗藝能等的要素，具地方色彩，因地而異。這種音樂後來脫離農村生活脈絡，發展出具舞台性的「四物遊戲」（四物）。「四物」指四種打擊樂器，包括 kkwaenggari（小鑼）、jing（鉦，大鑼）、puk（太鼓，即桶狀鼓）、janggo（杖鼓）等。關於風物與四物，請見總論篇的「音樂與生活」。

六、樂器

具有韓國特色的音樂或樂器，必須具備兩個條件：一是可以改變音高者，如玄琴、大笒、和 p'ansori（人聲）；另一是具備嘶啞與粗糙的音色。玄琴、伽倻琴、牙箏、奚琴、大笒等都有這些特色，成為韓國的重要代表性樂器。簡介如下：

（一）玄琴

[86] 但在今日因完全記譜，甚至錄音學習的結果，逐漸走向同一版本，失去了傳統所追求的即興的多樣化趣味。

　　玄琴的歷史很早，早在高句麗的古墳壁畫中已見有朝鮮半島的玄琴，又根據韓國《王國史記》的記載，玄琴可能是高麗人王山岳仿中國古琴而創。玄琴有六絃，以棒擊之。[87] 只有第二、三絃彈奏旋律，其餘為持續音用，調成同音但相差八度。持續音在韓國音樂並非必要，在此主要是為了產生敲擊般的效果或粗糙的音色。

（二）伽倻琴

　　伽倻琴是十二絃箏，有宮廷與民間兩種形制，民間用者較小型，因民間音樂速度快，因此絃間距較小，易於移動；宮廷音樂用者較大型，因宮廷音樂速度慢，沒有移動的速度問題，絃間距較大。此外，伽倻琴的琴絃張法比中國或日本的箏來得鬆，音色不同。

　　伽倻琴據說始於距今約 1500 年前的伽倻國著名的樂人于勒，後來伽倻國滅亡，新羅時代于勒的弟子加以改良，發展成韓國代表性的絃樂器。在日本的奈良時代因自新羅國傳入日本，因此稱之新羅琴，現存正倉院。另一說法是岸邊成雄根據韓國的《三國史記》，而主張伽倻琴是模仿南北朝的箏而作成的。[88]

　　伽倻琴長約 5 尺，寬約 6 寸 8 分，傳統形制為 12 絃，象徵一年 12 個月，並有人形的雁柱。琴內部刻有太陽、月亮、地球等紋樣，象徵宇宙。演奏時不用撥子，直接置放膝上以右手撥絃，左手「弄絃」（壓或拉絃以改變音高），以作出韓國音樂獨特的微妙的音高與音色變化。現代也有 18 絃鐵製及 25 絃（用十二平均律）伽倻琴。

[87] 以棒擊絃的彈奏法十分特殊。按宋代陳暘的《樂書》卷 141 第 3 頁記有「擊琴」，「蓋其制以管承絃，又以竹片約而束之，使絃急而聲亮，舉而擊之，以為曲節。江左有之，非古制也。」是否與玄琴同類樂器？令人好奇。

[88] 《唐代音樂史的研究（下）》第 549 頁。

　　伽倻琴曲目包括宮廷的、民俗的，和現代創新作品，其風格及技巧有所不同。此外，伽倻琴是散調的最常用樂器，而伽倻琴散調是以韓國西南方全羅道地區的民俗音樂為基礎，發展出來的器樂獨奏，以杖鼓伴奏，使用「長短」和以即興方式演奏。

（三）牙箏（軋箏）

　　據陳暘《樂書》（卷146第8頁）「軋箏」條：「唐有軋箏，以竹片潤其端而軋之，因取名焉。」軋箏在唐代中國已被使用，於十二世紀時隨唐樂傳入韓國，因具備可改變音高和粗糙嘶啞的音色兩條件，是唯一外來樂器被接受為重要的韓國樂器者，約百年後便被收編入鄉樂的樂器陣容，再過約百年更傳入民間，成為重要的民間樂器之一，南道的樂師們用牙箏彈散調及巫樂（sinawi）。

（四）奚琴

　　奚琴是二絃擦奏樂器，源自於宋代的奚琴，與今南管二絃是同類樂器。在韓國的樂器依功能的分類機制中，擦奏式樂器包括奚琴，被歸於管樂器組，用以支持管樂器吹奏的旋律。

（五）大笒

　　橫吹的笛自古已有，有大笒、中笒、小笒等三種大小。大笒有6孔，在吹嘴與第一孔之間有一膜孔，覆上薄膜（取自蘆葦內膜），[89] 於低音域產生微微的嗡嗡聲，高音域則產生尖銳的嗡嗡聲，是一大特徵。此外，大笒的吹嘴有缺口，可藉唇的角度變化細微改變音高，由於它的特殊性，使它成為韓國重要的吹奏類樂器。

[89] 蘆葦膜先放在米飯上蒸，以吸取米粒的黏性，乾燥後用來貼在大笒笛身的膜孔。

表 8-4 韓文漢字 / 譯名與拼音對照表 [90]

樂器	牙箏（軋箏）ajaeng　奚琴 haegŭm 玄琴 geomungo（kŏmun'go）　伽倻琴 gayagum（kayagŭm） 洋琴 yanggŭm 觱篥 p'iri 觱篥 hyang p'iri 大觱篥 taep'iri 細觱篥 sep'iri 唐觱篥 tangp'iri 大笒 taegŭm　短簫 tanso　太平簫 t'aep'yŏngso 或胡笛 hojŏk 拍 pak 編鍾（編鐘）p'yŏnjong 編磬 p'yŏn'gyŏng 鉦（大鑼）jing（ching）　小鑼 kkwaenggwari 杖鼓 janggo（changgo）　太鼓 puk
雅樂相關 Aak	祭禮樂 jeryeak（cheryeak）　宴禮樂 yeollyeak 宗廟樂 Jongmyoak（Chongmyoak） 宗廟祭禮樂 Jongmyojeryeak 文廟樂 Munmyoak 文廟祭禮樂 Munmyojeryeak 登歌 tŭngga 軒架 hŏn'ga 佾舞 ilmu 文舞 munmu 武舞 mumu 唐樂 Dangak （Tangak）　鄉樂 Hyangak 絃風流 julp'ungnyu（chulp'ungnyu） 竹風流 / 三絃六角 taep'ungnyu/ samhyŏn yukkak 大吹打 taech'witá
歌樂相關	歌曲 kagok 時調 sijo（shijo）　歌辭 kasa 平時調 p'yŏng sijo 지름時調 jirŭm sijo 辭說時調 sasŏl sijo
民俗樂 相關 Minsogak	散調 sanjo 風物 p'ungmul 或農樂 nongak 四物 samulnori 雜歌 japka（chapka）　民謠 minyo 鼓手 kosu
理論相關	界面調 gyemyŏnjo（kyemyŏnjo） 羽調 ujo 平調 p'yŏngjo 長短 changdan 井間譜 chŏngganbo

[90] 由於韓語羅馬拼音有新舊不同的系統，表中以括弧加註舊制拼法。

歷史 文獻 人名	朝鮮 Joseon（Chosŏn） 高句麗 Goguryeo（Koguryŏ） 高麗 Goryeo（Koryŏ） 新羅 Silla（Shilla） 百濟 Baekje （Paekche） 《樂學軌範》Akhak Kwebŏm 《朝鮮王朝實錄》Chosŏn Wangjo Sillok 成俔 Sŏng Hyŏn 朴堧 Pak Yŏn 于勒 Urŭk 王山岳 Wang Sanak 金昌祖 Kim Ch'angjo
其他	八音 p'arŭm 國樂 gugak（kugak） 音樂 umak 洋樂 yangak 梵唄 pŏmp'ae 巫樂 muak

後記

　　創造宇宙萬物的上主，很貼心地賜予世界上每一個角落、每一個民族獨特的音樂文化，換句話說，每一種獨特的音樂文化，都是上主的傑作，因此吾人對於各民族文化，不論喜好與否，均應予以尊重、愛護和樂於學習欣賞之。

　　身為亞洲人的我們，住在世界上最大的陸地洲，在擁有非常多樣的、豐富的音樂文化寶藏的同時，讓我們以寬廣的胸襟和對土地與文化的愛，根植於我們的文化，共同攜手努力發揮亞洲音樂的最高價值，一方面活化我們的音樂生活，另一方面源源不斷地注入世界音樂文化中，為世界文化作出貢獻。

參考書目

一、亞洲音樂／世界音樂教科書與參考書目

中文

王光祈

　　1958 《東方民族之音樂》臺北：中華書局。

　　1971 《東西樂制之研究》臺北：中華書局。

王耀華

　　1998 《世界民族音樂概論》上海：上海音樂。

林謙三著、錢稻孫譯

　　1962 《東亞樂器考》北京：人民音樂。

俞人豪、陳自明

　　1995 《東方音樂文化》北京：人民音樂。

鄭德淵

　　1993 《樂器分類體系之探討》臺北：全音。

謝俊逢

　　1994 《民族音樂論集 1》 臺北：全音。

　　1996 《民族音樂論集 2》 臺北：全音。

　　1998 《民族音樂論：理論與實證》臺北：全音。

韓國鐄

　　1992、1995、1999《韓國鐄音樂文集（二）、（三）、（四）》臺北：樂韻。

　　1994-96 於《省交樂訊》各期的「中西樂器簡介」文章。

　　1996 〈聲震山岳，音傳四方－嗩吶的分布與應用〉《表演藝術》41: 12-

14。

　1996 〈驚天動地唯鼓聲：說鼓〉《表演藝術》47: 59-63。

　1996 〈半筒與箱體，平分東西方—箏的世界〉《表演藝術》49: 28-32。

　1997-2004 於《北市國樂》第 129-200 期的「世界之窗」（世界樂器介紹）。

羅伯特・京特編

　1985 《十九世紀東方音樂文化》北京：中國文聯。

饒文心

　2007 《世界民族音樂文化》上海：上海音樂。

日文 (依姓氏漢字筆畫，以下相同)

Ellis, A.J. 著 門馬直美譯

　1951 《諸民族の音階》(*On the Musical Scales of Various Nations*) 東京：音
　　　樂之友社。

小泉文夫

　1983 《呼吸する民族音楽》東京：青土社。

　1976 《世界の民族音楽探訪》東京：有楽出版。

　1985 《民族音楽の世界》日本放送出版協會。

三谷陽子

　1986 《諸民族の音楽》東京：慶應通信。

田邊尚雄

　1940 《東洋音樂史》東京：雄山閣。

江波戶昭

　1987 《切手に見る世界の楽器》東京：音楽之友社。

岸邊成雄

　1944 《東亞音樂史考》東京：龍吟社。

1946 《東洋の楽器とその歴史》東京：弘文堂書房。

岩波講座

1989 《日本の音樂・アジアの音樂，別巻 II》東京：岩波書店。

拓植元一

1991 《世界音楽への招待》東京：音楽之友社。

拓植元一、植村幸生編

1996 《アジア音楽史》東京：音楽之友社。

拓植元一、塚田健一編

1999 《はじめての世界音楽》東京：音楽之友社。

宮尾慈良

1992/1987 《アジア舞踊の人類学》東京：PARCO。

1994 《宇宙を映す身体：アジアの舞踊》東京：新書館。

郡司すみ / 国立音楽大学音楽研究所楽器資料館

1983 《楽器資料集 III 弓奏弦樂器 *Bowed Stringed-Instruments*》東京：国立音楽大学音楽研究所。

1984 《楽器資料集 IV 有棹弾奏弦楽器 *Plucked Stringed-Instruments with Neck*》東京：国立音楽大学音楽研究所。

1985 《楽器資料集 V *Harp・Lyre*》東京：国立音楽大学音楽研究所。

1986 《楽器資料集 VI 喇叭 *Horn*》東京：国立音楽大学音楽研究所。

1987 《楽器資料集 VII 有簧管楽器 *Reed Instruments*》東京：国立音楽大学音楽研究所。

1988 《楽器資料集 VIII *Bagpipe*》東京：国立音楽大学音楽研究所。

1990 《楽器資料集 IX 笛・*Flute*》東京：国立音楽大学音楽研究所。

1992 《楽器資料集 X 太鼓・*Drum*》東京：国立音楽大学音楽研究所。

1994 《楽器資料集 II 琴・*Zither*》東京：国立音楽大学音楽研究所。

藤井知昭編

　1992《民族音樂概論》東京：東京書籍。

藤井知昭監修

　1990-91　《民族音樂叢書》東京：東京書籍。

櫻井哲男

　1997《アジア音楽の世界》京都：世界思想社。

西文

Anderson, William M. and Campbell, Patricia Shehan ed.

　1996 *Multicultural Perspectives in Music Education*. Reston, Virginia: Music
　　Educators National Conference. （中譯《音樂教育的多元文化視野》曹
　　水清、劉堃等譯，西安：陝西師大出版社。）

Baines, Anthony

　1992 *The Oxford Companion to Musical Instruments*. Oxford and New York:
　　Oxford University Press.

Bakan, Michael B.

　2007 *World Music: Traditions and Transformations*. New York: McGraw-Hill.

Bohlman, Philip V.

　2002 *World Music: A Very Short Introduction*. New York: Oxford University
　　Press.

Buchner, Alexander, tr. by Simon Pellar, B. A.

　1980 *Colour Encyclopedia of Musical Instruments*. London: Hamlyn.

Campbell, Patricia Shehan

　1991 *Lessons from the World: A Cross-Cultural Guide to Music Teaching and*

Learning. New York: Schirmer Books.

Ellis, Alexander J.

 1884 "On the Musical Scales of Various Nations." *Journal of the Society of Arts*, 33 (1688): 485-527.

Kartomi, Margaret J.

 1990 *On Concepts and Classifications of Musical Instruments*. Chicago and London: The University of Chicago Press.

Malm, W.P

 1967 *Music Cultures of the Pacific, the Near East, and Asia*. Upper Saddle River, New Jersey: Prentice Hall.

May, Elizabeth ed.

 1980 *Music of Many Cultures*. University of California Press.

Miller, Terry E. and Shahriari, Andrew

 2006 *World Music: A Global Journey*. New York and London: Routledge.

Myers, Helen

 1993 *Ethnomusicology: Historical and Regional Studies*. New York: W. W. Norton.

Nettl, Bruno et al.

 2012/2001 *Excursions in World Music*, 6th edition. Upper Saddle River, New Jersey: Pearson.

Post, Jennifer C.

 2006 *Ethnomusicology: A Contemporary Reader*. New York and London: Routledge.

Sachs, Curt

1940 *The History of Musical Instruments*. New York: W. W. Norton.

1953 *Rhythm and Tempo*. New York: W. W. Norton.

The Diagram group.

1976 *Musical Instruments of the World*. New York: Facts on File Publication.

Titon J.T. ed.

1992 *Worlds of Music: An Introduction to the Music of the World's Peoples*. New York: Schirmer Books.

辭典百科類

The New Grove Dictionary of Music and Musicians (Grove Music Online) .

The Garland Encyclopedia of World Music. vol. 4, 5, 6, 7. New York and London: Garland.

二、區域與主題參考書目

中文

Pearn, B.R. 著,張奕善譯

　　1975 《東南亞史導論》臺北:學生書局。

Sal Murgiyanto(薩爾・穆吉揚托)

　　1996 〈深受愛戴的世界之寶—五花八門的印尼舞蹈〉《表演藝術》42: 48-53。

山根銀二著,豐子愷譯

　　1985 《日本的音樂》北京:人民音樂。

王瑞青

2007 〈當我們玩在一起—淺談甘美朗與兒童音樂教育〉《樂覽》102: 9-13。

王瑋
1996 〈伊斯蘭世界的詩人之琴—卡曼恰〉《表演藝術》60。

王墨林
1992 〈玉三郎與歌舞伎〉、〈歌舞伎女形身體論〉、〈女裝的擬態文化〉《表演藝術》1: 6-11, 21-23, 24。

布洛德 (Brod, Max) 著 李瑾譯
2002 《以色列音樂》(Israel's Music) 北京：人民音樂。

市村萬次郎
1997 〈璀璨豔絕歌舞伎〉《表演藝術》57: 17-23。

江馥孜
2000 〈伊朗手鼓的魅力〉《表演藝術》85: 49-51。

伊庭 孝著，郎櫻譯
1982 《日本音樂史》北京：人民音樂。

李子寧
2004 〈面具之舞—印尼爪哇的「托賓」舞劇與面具〉《傳統藝術》46: 34-37。

李元淳、崔柄憲、韓永愚著，詹卓穎譯
1987 《韓國史》臺北：幼獅。

李永熾
1991 《日本式心靈—文化與社會散論》臺北：三民書局。
1992 〈日本歌舞伎緣起〉《表演藝術》1: 16-20。

李明晏
2007 〈敲打的天籟：甘美朗〉《傳藝》72: 31-35。

李秀琴

2000 〈亞太傳統音樂的現代趨勢〉《表演藝術》94: 46-48。

李庭耀

2006 〈以人文觀點看中西揚琴的演變〉《傳藝》66: 70-77。

李茶

1996 〈在「鬼太鼓」的旋風中—被鼓聲震出的幾段隨筆〉《表演藝術》44: 83-84。

李清澤

1998 〈雅樂舞本源論〉《表演藝術》69: 76-78。

李婧慧

1995 〈從巴里島的克差 (Kecak) 看觀光對傳統音樂的保存與發展的影響〉教育部：民族藝術傳承研討會論文集，頁 121-139。

1997 〈淺談傳統音樂素材於音樂教學上的運用—以巴里島的克差 (Kecak) 為例〉《傳統藝術研究》年刊，國立藝術學院傳統藝術研究所·研究中心，245-257。

2001 〈巴里島布烈烈 (Preret) 初探〉《民族音樂學國際學術研討會—台灣原住民音樂在南島語族文化圈的地位論文集》國立台灣師範大學音樂系編，頁 71-83。

2007 〈多采多姿的甘美朗世界—兼談甘美朗於台灣之推展〉《樂覽》102: 14-20。

2007 〈巴里島的豐富蘊藏—藝術節〉《傳統藝術》72: 20-25。

呂心純

2012 《未褪色的金碧輝煌：緬甸古典音樂傳統的再現與現代性》臺北：臺大。

呂炳川

1979 〈日本傳統音樂與戲曲〉、〈佛教音樂─梵唄─台灣梵唄與日本聲明之比較〉收於作者著《呂炳川音樂論述集》臺北：時報文化。

呂炳川口述，李慧娜筆記

1981 〈中國戲劇與日本戲劇的比較〉《新象藝訊》第 78 期。

吳季春著，胡志平譯

1989 〈緬甸傳統音樂的功能和作用〉《黃鐘》1989/1: 90-92。

吳榮順等著

2006 《簡約 雍容 狂野：2006 亞太傳統打擊樂器特展》宜蘭：國立傳統藝術中心。

吳德朗

2007 〈印度古典音樂知多少？〉《謬斯客古典樂刊》11: 96-103。

2006 〈印度音樂─從世界到台灣〉《樂覽》90。

林謙三著，錢稻孫譯

1996/1962《東亞樂器考》北京：人民音樂。

岸邊成雄著，梁在平、黃志炯譯

1973 《唐代音樂史的研究 上、下冊》臺北：中華。

岸邊成雄著，郎櫻譯

1983 《伊斯蘭音樂》上海：上海文藝。

施慧美

1997 《日本近代藝術史》臺北：三民書局。

周青葆

1987 《絲綢之路的音樂文化》烏魯木齊：新疆人民。

柯若竹

2006 〈古音幽渺的泰國羅摩耶那舞劇〉《傳藝》65: 22-29。

星旭著，李春光譯

 1986 《日本音樂簡史》北京：人民音樂。

馬珍妮

 2009 〈巴里島皮影戲—與儀式關係最密切的表演藝術〉《傳藝》80: 94-99。

施惠美

 1997 《日本近代藝術史》臺北：三民。

高木森

 1993 《印度藝術史概論》臺北：國立編譯館。

孫以誠

 1999 〈日本尺八與杭州護國仁王禪寺〉《北市國樂》152: 10-14。

馮文慈主編

 1998 《中外音樂交流史》湖南教育出版社。

張前

 1999 《中日音樂交流史》北京：人民音樂。

陳玉秀

 1994 《雅樂舞的白話文》臺北：萬卷樓。

陳明台

 1985 《日本戲劇初探》臺中：熱點文化。

陳碧燕

 2004 〈矛盾的並存與融合—淺談印度古典音樂文化〉《傳統藝術》47: 26-29。

陳顯堂

 2011 《泰國古典音樂研究》南華大學碩士論文。

費立 (Ferry Yahya) 著，謝柏強譯

　2007　〈臺灣與印尼的根源之親〉《傳統藝術》72: 15-19。

富燦霞

　1996　〈從精製歌舞伎到沿街舞豐年——探日本民族舞、民間舞蹈風情〉《表
　　　　演藝術》40: 34-37。

童乃嘉

　2000　〈無中生有—從《忠臣藏》公演談「文樂」表演之精魄〉《表演藝術》
　　　　95 期：22-24。

黃馨瑩

　2006　〈天籟竹韻—越南的竹製樂器〉《傳藝》62: 104-107。

　2007　〈泰國 pī phāt 樂團的靈魂——泰式木琴 ranāt ēk〉《關渡音樂學刊》7:
　　　　151-172。

楊惠南

　1995　《印度哲學史》臺北：東大圖書。

福建師大與天津音樂學院

　1998　《中日音樂比較研究論文集》天津：天津社會科學院。

翟振孝

　2004　〈劇場國家—印尼峇里島宗教儀式戲劇的人類學研究〉《傳統藝術》
　　　　48: 38-41。

趙琴

　2003　〈歌舞伎與京崑藝術的對話〉《樂覽》46。

　2003　〈猶太人的流亡悲歌〉《樂覽》47。

潘世姬

　1990　〈源氏物語的音樂生活—試探亞洲的音樂文化交流〉《藝術評論》2:
　　　　81-102。

蔡宗德

2002《伊斯蘭世界音樂文化》臺北：五南。

2006《傳統與現代性：印尼伊斯蘭宗教音樂文化》臺北：桂冠。

蔡惠真

1992〈日本傳統戲偶「文樂」〉《美育》22: 52-56。

1994〈歌舞伎之美（一）、（二）、（三）〉《美育》51: 23-36，52: 46-56，53: 41-56。

蔡毅編譯

2002《中國傳統文化在日本》北京：中華書局。

劉聖文

2007〈驚豔甘美朗：甘美朗音樂與西方世界的交集〉《謬斯客古典樂刊》11: 90-95。

魯福尼（譯）

1992〈芭蕾之星與歌舞伎之星的交會—Y·格瑞格勒布契與玉三郎的對話〉《表演藝術》1: 12-15。

謝俊逢

1994《印度傳統音樂之研究》臺北：全音。

1996《日本傳統音樂與藝能》臺北：全音

1996〈泰國七等分平均律及樂器編成之研究〉收於作者編《民族音樂論集2》臺北：全音。

薛銀樹

2006〈日本偶像劇的始祖〉《傳藝》64: 76-80。

2007〈外國人看「歌舞伎」〉《傳統藝術》70: 58-62。

鍾適芳

1997〈皇后的脫衣舞孃—從倪亭談印度音樂家在美國〉《表演藝術》60:

56-57。

1999 〈庫德的音樂時光隧道（上）—在哈瓦那專訪 Ry Cooder〉《表演藝術》
84: 84-87。

2000 〈庫德的音樂時光隧道（下）—在哈瓦那專訪 Ry Cooder〉《表演藝術》
85: 81-84。

韓國鑲

1986 〈搖竹在西爪哇音樂的運用〉《民俗曲藝》40: 4-18。

1992 〈泰國的樂舞〉收於《韓國鑲音樂文集（三）》臺北：樂韻。

1992 〈歌舞伎與京戲的比較〉收於《韓國鑲音樂文集（三）》臺北：樂韻。

1993 〈對傳統藝術「產品」和「過程」的認知〉《表演藝術》10: 107。

1994 〈經貿南向和文化交流〉《表演藝術》19: 97。

1994 〈保留一點迷信也無妨—尊重習俗的樂舞和教學〉《表演藝術》20:
102。

1995 〈喉音〉收於《遠古傳唱唐努烏梁海》（CD 書）臺北：蒙藏委員會。

1996 〈為神而舞—印度的古典舞蹈〉《表演藝術》41: 50-54。

1999 〈生命之影—中爪哇的皮影戲〉《表演藝術》80: 25-28。

2000 〈捍衛傳統的前衛鬥士：談印尼編舞家薩多諾及其風格〉《表演藝術》
94: 42-45。

2007 〈面臨世界樂潮耳聆多元樂音—甘美朗專輯序〉、〈甘美朗的世界性〉
《樂覽》102: 5-8, 21-28。

日文

Maceda, Jose，高橋悠治編譯

1989 《ドローとメロディー：東南アジアの音樂思想》（*Drone and
Melody: Musical Thought in Southeast Asia*）東京：新宿書房。

小泉文夫

　　1981/1958, 1989/1984 《日本傳統音楽の研究・第 1、2 冊》 東京：音楽之
　　　　友社。

小島美子、藤井知昭、宮崎まゆみ等編

　　1992 《圖說日本の楽器》東京：東京書籍。

山田庄一

　　1986 《歌舞伎音楽入門》東京：音楽之友社。

吉川英史

　　1965 《日本音楽の歷史》大阪：創元社。

東儀和太郎

　　1968 《日本の伝統 7 雅楽》京都：淡交新社。

岸邊成雄

　　1972 《日本の音楽》東京：放送出版協　　。

　　1986 《天平のひびき》東京：音楽之友社。

拓植元一

　　1991 〈ペルシァ音楽におけるアーヴァーズのリズム〉於櫻井哲男編《民
　　　　族とリズム》東京：東京書籍，頁 143-172。

茂手木潔子

　　1988 《日本の楽器》東京：音楽之友社。

　　1988 《文楽：声と音と響き》東京：音楽之友社。

張師勛著，金忠鉉譯

　　1984 《韓国の伝統音楽》東京：成甲書房。

德丸吉彦

　　1989 〈東南アジアの音楽芸能〉《日本の音樂・アジアの音楽，別巻 II》
　　　　東京：岩波書店。

增本喜久子

　　1968 《雅樂─傳統音樂への新しいアプロ - チ》東京：音樂之友社。

國立劇場編

　　1994 《古代楽器の復元》東京：音樂之友社。

御諏訪太鼓樂團

　　1994 《日本の太鼓》御諏訪太鼓樂團。

西文

Bandem, M. & de Boer, F. E.

　　1981 *Balinese Dance in Transition: Kaja and Kelod*. Kuala Lumpur: Oxford University Press.

Becker, Judith

　　1980 *Traditional Music in Modern Java: Gamelan in a Changing Society*. Honolulu: The University Press of Hawaii.

Brinner, Benjamin

　　1995 *Knowing Music, Making Music: Javanese Gamelan and the Theory of Musical Competence and Interaction*. Chicago: The University Press of Chicago.

de Ferranti, Hugh

　　2000 *Japanese Musical Instruments*. New York: Oxford.

Deva, B. Chaitanya

　　1987 *Musical Instruments of India: Their History and Development*, 2nd edition. New Delhi: Munshiram Manobarlal.

de Zoete, B. & Spies, W.

1973 *Dance and Drama in Bali*. Reprinted by Oxford University Press.

Dibia, I Wayan

 2000/1996 *Kecak: The Vocal Chant of Bali*. Denpasar: Hartanto Art Books.

Dibia, I Wayan and Rucina Ballinger

 2004 *Balinese Dance, Drama and Music: A Guide to the Performing Arts of Bali*. Singapore: Periplus.

Floyd, Leela

 1980 *Indian Music*. Oxford: Oxford University Press.

Hood, Mantle

 1954 *The Nuclear Theme as a Determinant of Patet in Javanese Music*. Djakarta: J.B. Wolters - Groningen.

 1980 *The Evolution of Javanese Gamelan. Book 1: Music of the Roaring Sea*. Wilhelmshaven: Heinrichshofen.

 1982 *Ethnomusicologist*. The Kent State University Press.

Institute of Correspondence Education

 1995 *Indian Music* UMU101. Chennai: University of Madras.

Kartomi, Margaret J.

 1985 *Musical Instruments of Indonesia. Melbourne:* Indonesian Arts Society.

Khokar, Mohan

 1985 *The Splendours of Indian Dance*. New Delhi: Himalayan Books.

Kishibe, Shigeo

 1984 *The Traditional Music of Japan*. Tokyo: Ongaku No Tomo Sha Edition.

Komoda, Haruko 薦田治子

 2003 "The Biwa in Japan: Its Type and Change"（日本的琵琶：其型態與改變）《2003 亞太藝術論壇國際研討會論文集》。

Kunst, Jaap

 1973/1934 *Music in Java: Its History, Its Theory and Its Technique*, 3d, enlarged edition, E. L. Heins, ed. The Hague, Netherlands: Martinus Nijhoff.

Lee, Byong Won

 1997 *Styles and Esthetics in Korean Traditional Music*. Seoul: The National Center for Korean Traditional Performing Arts.

 2007 *Music of Korea*. Seoul: The National Center for Korean Traditional Performing Arts.

Lindsay, Jennifer

 1979 *Javanese Gamelan*. Singapore, Oxford, New York: Oxford University Press.

Malm, William

 2000 *Traditional Japanese Music and Musical Instruments*. Tokyo, New York, London: Kodansha International.

McPhee, Colin

 1947/1986 *A House in Bali*. Singapore: Oxford University Press.

 1948/2002 *A Club of Small Men*. Singapore: Periplus.

 1966/1976 *Music in Bali: A Study in Form and Instrumental Organization in Balinese Orchestral Music*. New York: Da Capo.

Miettinen, J. O.

 1992 *Classical Dance and Theatre in South-East Asia*. Singapore, Oxford, New York: Oxford University Press.

Morton, David

 1976 *The Traditional Music of Thailand*. Berkeley: University of California Press.

Myers, Helen ed.

 1992 *Ethnomusicology: An Introduction*. New York: W. W. Norton.

 1993 *Ethnomusicology: Historical and Regional Studies*. New York: W. W. Norton.

Nam, Sang-suk and Gim, Hae-suk

 2002 *Introduction to Korean Traditional Performing Arts*. Seoul: Korea National University of Arts.

Nguyen, Phong Thuyet & Campbell, Patricia Shehan

 1989 *From Rice Paddies and Temple Yards: Traditional Music of Vietnam*. Danbury: World Music Press.

Sangeet Natak Akademi ed.

 2002 *Vādya-Darśan: An Exhibition of Indian Musical Instruments*. New Delhi: Sangeet Natak Akademi.

Shankar, Ravi

 1968 *My Music, My Life*. New York: Simon and Schuster.

Song, Hye-jin

 2000 *A Stroll Through Korean Music History*. Seoul: The National Center for Korean Traditional Performing Arts.

Sorrell, Neil

 1990 *A Guide to the Gamelan*. Portland, Oregon: Amadeus Press.

Sumarsam.

 1995 *Gamelan: Cultural Interaction and Musical Development in Central Java*. Chicago: The University Press of Chicago.

Sutton, R. A.

 1993 *Variation in Central Javanese Gamelan Music: Dynamics of A Steady*

State. Northern Illinois University, Center for Southeast Asian Studies.

Taylor, Eric

1989 *Musical Instruments of South-East Asia*. Oxford University Press.

Tenzer, Michael

1991 *Balinese Music*. Singapore: Periplus.

Togi, Masataro, tr. by Don Kenny

1971 *Gagaku: Court Music and Dance*. New York, Tokyo & Kyoto: Weatherhill/ Tankosha.

Wade, Bonnie C.

2005 *Music in Japan*. New York: Oxford.

Wagner, F. A.

1988 *Art of Indonesia*. Singapore: Graham Brash.

三、影音資料

《地球の音樂：フィールワーカーによる音の民族誌》日本 Victor, 1992。

《世界民族音樂大集成》小泉文夫編，日本 King Record, 1993。

The JVC Video Anthology of World Music and Dance. Tokyo: JVC, 2005.

四、網站

Smithsonian Folkways: www.folkways.si.edu/podcasts/smithsonian

從 "Tools for Teaching" 點選進入 "Lessons and Activities" 與 "Interactive features"，可分別從地圖中點選主題性地區音樂的參考教案與教材及有聲資料。

亞洲音樂

作　　者／李婧慧
出 版 者／揚智文化事業股份有限公司
發 行 人／葉忠賢
文字編輯／謝依均
美術設計／上承文化公司
地　　址／新北市深坑區北深路三段 260 號 8 樓
電　　話／(02)8662-6826
傳　　真／(02)2664-7633
網　　址／http://www.ycrc.com.tw
　E-mail ／ service@ycrc.com.tw
印　　刷／鼎易印刷事業股份有限公司
　I S B N ／ 978-986-298-207-5
初版一刷／ 2015 年 10 月
定　　價／新台幣 400 元

國家圖書館出版品預行編目（CIP）資料

亞洲音樂 / 李婧慧編著. -- 初版. -- 新北市：
　　揚智文化, 2015.10
　　　面；　公分

　　ISBN 978-986-298-207-5(平裝)

　　1.音樂史 2.亞洲

910.94　　　　　　　　　　　　104022643